浙江省重点教材建设项目

高等学校数字媒体专业规划教材

数字艺术设计基础
（第 2 版）

周　苏　主编

清 华 大 学 出 版 社

北　京

内 容 简 介

数字艺术设计是科学与艺术以及计算机技术与艺术设计相结合的交叉学科。本书是为"数字艺术设计概论"或"艺术设计概论"等相关课程编写的以实验实践为主线开展教学的特色教材。

全书共 11 章,通过一系列理论介绍和实验,把数字艺术设计的概念、理论知识与技术融入到实践当中,以帮助读者加深对教材所介绍概念的理解并掌握主流工具的基本使用方法。本书涉及的主要软件工具包括中文简体版的 ACDSee、Adobe Photoshop CS5、Adobe Illustrator CS4、Adobe InDesign CS4、Macromedia(Adobe)Flash 8 等。实验练习包含了数字艺术设计知识的各个方面。全书共有 12 个实验、4 个课程作业、1 个课程实验总结和 1 个课程实践。本书内容全面,结构合理,文字流畅,能够适合不同起点、不同层次读者学习数字艺术设计的需要。

本书适合作为高等学校数字媒体及相关专业的专业课教材,也可供社会相关培训机构教学使用。

图书在版编目(CIP)数据

数字艺术设计基础/周苏主编. —2 版. —北京:清华大学出版社,2016(2024.9重印)
(高等学校数字媒体专业规划教材)
ISBN 978-7-302-45813-5

Ⅰ. ①数… Ⅱ. ①周… Ⅲ. ①数字技术-应用-艺术-设计-高等学校-教材 Ⅳ. ①J06-39

中国版本图书馆 CIP 数据核字(2016)第 291117 号

责任编辑:张 民 战晓雷
封面设计:何凤霞
责任校对:胡伟民
责任印制:丛怀宇

出版发行:清华大学出版社
　　　　网　　　址:https://www.tup.com.cn, https://www.wqxuetang.com
　　　　地　　　址:北京清华大学学研大厦 A 座　　　　邮　　编:100084
　　　　社 总 机:010-83470000　　　　　　　　　　　　邮　　购:010-62786544
　　　　投稿与读者服务:010-62776969, c-service@tup.tsinghua.edu.cn
　　　　质量反馈:010-62772015, zhiliang@tup.tsinghua.edu.cn
　　　　课件下载:https://www.tup.com.cn, 010-83470236
印 装 者:三河市君旺印务有限公司
经　　销:全国新华书店
开　　本:185mm×260mm　　　印　　张:21.5　　　字　　数:546 千字
版　　次:2012 年 1 月第 1 版　2017 年 1 月第 2 版　　印　　次:2024 年 9 月第 9 次印刷
定　　价:49.50 元

产品编号:072481-01

第 2 版前言

2012 年 1 月，作为浙江省"十一五"重点教材建设项目，《数字艺术设计基础》(第 1 版)在清华大学出版社出版发行。几年来，本教材被众多院校使用，深受广大师生的欢迎。随着计算机技术的飞速发展以及大数据时代的到来，数字艺术设计的进步也可谓日新月异。为跟上数字艺术及其技术的发展步伐，在丰富的教学改革实践的基础上，我们对原教材进行了重大修订，在继承本书第 1 版优点的基础上，重点增加了出版装帧设计、数据可视化设计、虚拟现实与增强现实等知识内容。

数字艺术设计是科学与艺术以及计算机技术与艺术设计相结合的交叉学科。本书是为"数字艺术设计概论"或"艺术设计概论"等相关课程编写的以实验实践为主线开展教学的特色教材。

全书共 11 章，通过一系列理论介绍和实验，把数字艺术设计的概念、理论知识与技术融入到实践当中，以帮助读者加深对教材所介绍概念的理解并掌握主流工具的基本使用方法。实验练习包含了数字艺术设计知识的各个方面，全书共有 12 个实验、4 个课程作业、1 个课程实验总结和 1 个课程实践。本书内容全面，结构合理，文字流畅，能够适合不同起点、不同层次读者学习数字艺术设计的需要。

本教材涉及的主要软件工具包括中文简体版的 ACDSee、Adobe Photoshop CS5、Adobe Illustrator CS4、Adobe InDesign CS4、Macromedia (Adobe) Flash 8 等。

本书由周苏主编。王文、张丽娜等参加了本书的部分编写工作。本书的编写、出版得到了浙江大学城市学院、浙江商业职业技术学院、浙江安防职业技术学院等多所院校领导和师生的支持，编者在此一并表示感谢！

本书得到浙江省高等教育重点建设教材项目支持，也是浙江大学城市学院重点规划教材建设项目(项目编号：ZDJC0902)的主要成果之一。

欢迎教师索取为本书教学配套的相关资料并与编者交流。QQ：81505050；个人博客：http://blog. sin. com. cn/zhousu58；E-mail：zhousu@qq. com。

周　苏

2016 年于西子湖畔

第1版前言

在长期的教学实践中,我们体会到:"因材施教",抓实验实践教学促进学科理论知识的学习,是有效地提高教学效果和教学水平的重要方法之一。我们逐渐开发了一系列以实验实践为主体开展教学活动的具有鲜明教学特色的课程主教材,在教学内容规划、实验内容选择、实验步骤设计和实验文档组织等方面做精心的考虑和安排。

本书是为高等院校相关专业"数字艺术设计概论"或者"艺术设计概论"等课程开发的具有实践特色的新型教材,通过一系列在网络环境下的学习与实验,把数字艺术设计的概念、理论知识与技术融入实践当中,从而加深对课程内容的认识和理解。全书的教学内容与实验、实践内容紧密结合。每个实验均留有"实验总结"和"教师评价"部分;全部实验完成之后还设计了"课程学习能力测评"等内容。希望以此方便师生互相交流对学科知识、实验内容的理解与体会,方便老师对学生学习情况进行必要的评估。

2007年,我们在科学出版社出版了教材《数字艺术设计概论》(周苏等编著)。在多年的应用和修订的基础上,这次,借2010年度浙江省高校重点教材建设项目立项的机会,结合技术与教育发展的新形势,发展并编写了这部全新的课程教材。新版教材主要完成以下工作。

(1) 顺应数字艺术设计的发展现状,充实和完善最新的学科理论知识。

(2) 取消了软件开发厂商不再持续更新的软件工具,例如 Authorware 软件;增加了近年来获得很好发展与应用的软件,例如 Adobe Illustrator;并且所有软件工具都尽量使用当前最新版本,以顺应技术的发展和知识的进步。

(3) 进一步充实与完善了实验与课程实践的内容,加强体现本课程及其教材的应用性和实践性特色。

张丽娜、王文、胡兴桥、翁正秋等参加了本书的部分编撰工作。本书的编写、出版得到了浙江大学城市学院、广州工业大学艺术学院、温州大学城市学院、浙江商业职业技术学院等多所院校领导和师生的支持,在此一并表示感谢!

欢迎教师索取为本书教学配套的相关资料和交流。**QQ**:81505050;个人博客:http://blog.sina.com.cn/zhousu58;E-mail:zhousu@qq.com。

编　者
2011 年

课程教学进度表

课程号：_____　　　课程名称：数字艺术设计（基础）　　　学分：　3

周学时：　3　　　　　　总学时：　51　　　　　　其中理论学时：　51

（课外）实践学时：　34　　　　　　　　　　　　　主讲教师：_____

序号	校历周次	章节（或实验、习题课等）名称与内容	学时	教学方法	课后作业布置
1	1	引言与附录A　艺术品的本质及其产生	3	课堂教学	
2	2	附录A　艺术品的本质及其产生	3	课堂教学	附录A实验
3	3	附录B　艺术中的理想	3	课堂教学	附录B实验
4	4	第1章　熟悉数字艺术设计	3	课堂教学	实验1
5	5	第2章　艺术设计基础	3	课堂教学	
6	6	第2章　艺术设计基础	3	课堂教学	实验2
7	7	第3章　数字图形图像	3	课堂教学	实验3
8	8	第4章　平面艺术设计	3	课堂教学	实验4
9	9	课程实践	3	课堂教学	课程实践报告
10	10	第5章　插画艺术设计	3	课堂教学	实验5
11	11	第6章　出版装帧设计	3	课堂教学	实验6
12	12	第7章　数字动画艺术	3	课堂教学	实验7
13	13	第8章　数据可视化艺术	3	课堂教学	实验8
14	14	第9章　数据引导可视化	3	课堂教学	
15	15	第9章　数据引导可视化	3	课堂教学	实验9
16	16	第10章　虚拟现实与增强现实	3	课堂教学	实验10
17	17	第11章　课程实验总结与课程实践	3	课堂教学	课程实验总结

读 者 指 南

本书在全面介绍数字艺术设计概念和理论知识的同时,通过一系列使用数字艺术设计开发工具软件的实验,把数字艺术设计的概念和知识融入到实践当中,从而便于读者加深对数字艺术设计的认识和理解,熟练掌握数字艺术设计与开发技能。

一、读 者 对 象

本书可作为高等院校计算机及相关专业"数字艺术设计""数字媒体技术"等课程的教材,也可用作其他专业学生和继续教育学习数字艺术设计知识的教材。

本书相关实验内容的设计有助于"数字艺术设计"等相关课程的教与学,有助于读者掌握和理解本课程内容,对学习建立起足够的信心和兴趣。

二、实 验 内 容

全书的实验操作平台采用 Windows 操作系统环境。书中的实验练习覆盖了数字艺术设计的各个方面,每个实验练习的难易程度不同,以帮助读者加深对教材中概念的理解。

在教学中,建议从附录的艺术欣赏基础开始,因此以下对实验内容的介绍也从附录开始。

附录 A 实验:艺术品的本质及其产生。初步领会艺术欣赏的基本哲学观点。通过对艺术品本质及其产生规律的认识,学习欣赏和分析艺术作品的方法。通过 Internet 搜索与浏览,掌握通过网络环境不断丰富艺术知识的学习方法,尝试通过艺术领域的专业网站来开展艺术欣赏的学习实践。了解主要艺术流派和艺术大师鲁本斯、毕加索及其主要作品。

附录 B 实验:艺术中的理想。学习艺术特征等知识内容,理解"艺术中的理想"的基本观点。通过对艺术理想的认识,学习艺术作品欣赏和分析的方法。初步了解艺术大师丢勒和安格尔及其主要作品。

第 1 章实验"了解数字艺术设计"。熟悉数字艺术的基本概念,了解数字艺术设计的基本内容。通过 Internet 搜索与浏览,了解网络环境中主流的数字艺术设计技术,掌握通过专业网站不断丰富数字艺术设计最新知识的学习方法,尝试通过专业网站的辅助与支持来开展数字艺术设计应用实践。通过广泛阅读和欣赏数字艺术作品,了解和熟悉数字艺术设计的应用范畴,提高艺术欣赏能力。

第 2 章实验"数字艺术基础"。了解数字艺术设计所需要具备的美学知识和艺术基础。通过 Internet 搜索与浏览,了解和熟悉美学与艺术知识在数字艺术设计中的运用,尝试通过专业网站的辅助与支持来开展数字艺术设计应用实践。

第 3 章实验"读图软件 ACDSee"。熟悉数字图形图像技术的基本概念,了解计算机图形的发展历史。熟悉主要的图形图像文件格式,例如 GIF、BMP、JPG 等。掌握图像处理工具软件 ACDSee 的操作。

第 4 章实验"Photoshop 的基本操作"。了解平面设计图形图像处理技术,学习使用 Adobe Photoshop 软件的基本操作,掌握平面设计软件和数字媒体图形图像处理的基本功能,掌握 Photoshop 的图层、通道、滤镜等技术概念和基本应用技巧。

第 5 章实验"Illustrator 基础"。熟悉插画创作的基本概念,了解基本的绘制工具及手法。熟悉 Illustrator 矢量绘图工具软件的基本工作界面、基本操作和主要功能。通过对一些 Illustrator 插画作品网站进行搜索、浏览与分析,学习和体会插画技术的基本技能。学习 Illustrator 线条处理的方法。

第 6 章实验"InDesign 排版"。熟悉出版装帧设计的基本概念,了解版式设计的基本内容。通过 Internet 搜索与浏览,欣赏版式设计的优秀作品,掌握通过专业网站不断丰富版式设计最新知识的学习方法。掌握 Adobe InDesign 的基本设计操作和排版输出技术。

第 7 章实验"Flash 动画设计"。了解 Flash 图层与元件以及 Flash 动画的基础知识。通过"两架飞机""按钮"和"字牌翻转"等 Flash 动画的制作掌握 Flash 动画的设计技能。

第 8 章实验"熟悉数据可视化艺术"。熟悉大数据可视化的基本概念和主要内容。通过访问大数据魔镜网站,尝试了解大数据可视化的设计与表现技术。

第 9 章实验"绘制泰坦尼克事件镶嵌图"。熟悉数据可视化的基本概念和主要内容。熟悉数据分析、处理和可视化应用的主要方法。通过绘制泰坦尼克事件镶嵌图,尝试了解数据可视化的设计与表现技术。

第 10 章实验"熟悉增强现实技术及其应用"通过文献查找和阅读分析了解相关技术。

第 11 章对课程实验加以总结并给出课程实践内容。

根据实验进度,要求分别完成的 4 个课程设计作业是 Photoshop 平面艺术设计、Illustrator 插画习作、InDesign 版面装帧设计和 Flash 二维动画设计。

三、实 验 要 求

根据不同的教学安排和要求,"数字艺术设计"课程的实验学时数也有所不同。

致教师

数字艺术设计应用面广,涉及技术领域宽泛,被人们寄予了很高的期望。此外,数字艺术设计除了具有实践性外,在应用基础理论来指导开发实践方面也有着特别的需求。因此,要让学生真正理解数字艺术设计的基础理论知识,具备将数字艺术设计应用于社会实践的能力,积极加强数字艺术设计课程的实验是至关重要的环节。

本书通过提供一组与课程知识密切相关的实验练习作为对课堂教学的补充,有助于学生理解理论知

识,提高应用能力。

为了方便教师对课程实验的组织,我们在实验内容的选择、实验步骤的设计和实验文档的组织等方面都做了精心的考虑和安排。

根据经验,虽然部分实验确实能够在一次上机实习课的时间内完成,但学生普遍存在着两方面的问题:

(1) 常常会忽视对每个实验内容的阅读和理解,而只求完成实验步骤。

(2) 在实验步骤完成之后,没有对实验内容进行深入思考和消化,从而不能很好地进行相关的实验总结。

因此,为保证实验质量,建议老师重视这两个教学环节的组织,例如:

(1) 在实验之前要求学生进行预习,预习重点包括相关的课文内容和实验内容。实验指导老师检查预习情况并计入实验成绩。

(2) 明确要求学生重视对实验内容的理解和体会,要求认真完成"实验总结"。为此,一般不要求当堂完成实验。

对于那些基础较好的学生,可以在现有实验的基础上,在应用实践方面做出一些要求和指导,以进一步发挥学生的潜能,激发学习的主动性和积极性。

每个实验均留有"实验总结"和"实验评价(教师)"部分,便于师生交流对学科知识、实验内容的理解与体会,方便老师对学生实验成绩的记录与管理。

关于实验的评分标准

合适的评分标准有助于促进实验的有效完成。在实践中,我们摸索出了如下评分安排,即对于每个实验以 5 分计算,其中,阅读教学内容(要求学生用彩笔标注,留下阅读记号)占 1 分,完成全部实验步骤占 2 分(完成了但质量不高则只给 1 分),认真撰写"实验总结"占 2 分(写了但质量不高则只给 1 分)。以此强调对教学内容的阅读和通过撰写"实验总结"来强化实验效果。

致学生

对于计算机及其相关专业的学生以及喜欢计算机的其他专业学生和读者来说,数字艺术设计肯定是需要掌握的重要知识之一。但是,单凭课堂教学和一般作业,要真正领会数字艺术设计课程所介绍的概念、原理、方法和技巧等内容是很困难的。

另一方面,经验表明,真正体会和掌握数字艺术设计的最好方式是进行充分的实践,了解、熟悉和掌握众多优秀的多媒体工具软件无疑是学习数字艺术设计的重要途径。

本书为读者提供了一个研究数字艺术设计的学习方法,由此体验数字艺术设计的知识及其应用技巧。

在开始每一个实验之前,请务必对课文内容和实验内容进行预习;完成实验后,请认真填写"实验总

结",把感受、认识、意见、建议等表达出来,这能起到"画龙点睛"的作用,也可以和老师进行积极的交流。

关于数字艺术设计工具软件及其兼容性

本书所介绍的数字艺术设计工具软件的功能都异常丰富,但限于时间和篇幅,实验内容只能说是挂一漏万,但希望学生由此能有一个良好的开端。

各个开发工具软件的不同版本之间的一致性和 Windows 操作系统各版本之间的兼容性,使本书的各个实验对工具软件的不同版本具有普遍的适用性。我们也将根据工具软件的发展和教学与应用的需要,积极修订和丰富本书的内容。

许多工具软件都可以在其官方网站下载(有些是试用版本),但软件的官方试用版本一般都会声明试用期限(例如 30 天),读者在下载和安装时一定要注意这个期限。

四、实 验 设 备

个人计算机在学生尤其是专业学生中的普及,使得本课程的实验任务可以分别利用课内和课外时间来完成,以使学生获得更多的锻炼。这样,对实验室和个人计算机的配置就有不同的要求。

实验室设备与环境

用来进行数字艺术设计实验的实验室环境对计算机设备有较高的要求,例如必须具有多媒体环境和较大的存储空间,部分实验内容需要上网条件(例如网络浏览和发送作业)。

由于部分实验有可能无法一次完成,并且有些实验在内容和素材上有一定的互通性和连贯性,所以,实验室设备应能帮助并注意提醒学生妥善保存制作内容。

个人实验设备与环境

用于数字艺术设计实验的个人计算机环境建议安装 Windows 7 操作系统。

由于数字艺术设计实验涉及的工具软件十分丰富,因此,个人计算机环境需要为实验准备足够的硬盘存储空间,以方便实验软件的安装和实验数据的保存。

在利用个人计算机完成实验时,要重视理解在操作中系统所显示的提示甚至警告信息,注意保护自己的数据和计算机环境的安全,做好必要的数据备份工作,以免造成不必要的损失。

由于有些实验在内容和素材上有一定的互通性和连贯性,所以,要注意妥善保存自己的实验作品。

没有设备时如何使用本书

如果本书的读者由于某些客观原因无法获得必要的实验条件时,也不要失望,我们相信您仍将从本

书中受益。本书以循序渐进的方式介绍了每个实验的具体任务，其中也包含了相当一部分知识内容。读者通过认真阅读课文和仔细分析实验步骤，也能在一定程度上有所收获。

五、Web 站点资源

几乎所有数字艺术设计工具软件的生产厂商都对其产品的用户提供了足够的 Internet 网络支持，用户可利用这些网络支持来修改错误、升级系统和获得更新、更为详尽和丰富的技术资料。

由于网络资料日新月异，无法在本书中一一列出，需要相关资料的读者可以上网利用搜索工具即时进行检索。

目录

目 录

目录

目录

目录

目 录

目录

目录

目录

目录

目录

第 1 章　熟悉数字艺术设计

　　艺术与科学的结合曾经是许多科学家和艺术家的夙愿。在人类社会的早期,科学与艺术同时产生并统一为一体,许多艺术家同时也是科学家。这种统一在文艺复兴时期达到了顶峰。此后,随着科学和艺术的日趋复杂化,导致艺术与科学逐渐分化。

　　20 世纪以来,随着科学的迅速发展,在科学理论中积累了许多有关美的问题,而在艺术中也积累了许多科学的问题,同时,科学的视觉化和艺术的科学化也日趋重要,于是,许多科学家呼吁科学与艺术的重新结合。然而,艺术与科学结合的一个主要困难就是表现手段的问题。以视觉艺术为例,绘画表现能力难倒了科学家,而艺术家又很难理解科学和科学家大脑之中的科学形象,无法使之视觉化。

　　随着计算机的诞生,特别是视觉艺术设计应用软件的普及和大量使用,逐步诞生、发展和形成了数字艺术设计这门新兴学科,其展示世界、再现实物的能力为科学与艺术的结合架起了可以跨越的桥梁。数字艺术设计是科学与艺术以及计算机与艺术设计相结合的边缘学科。在信息时代,数字艺术设计的能力应该是每一个从事科学技术工作的人的基本素质之一。

1.1　技术对艺术的影响

　　科学技术对于社会进步和发展的影响同样存在于艺术领域。在近代历史上,技术对艺术的冲击已经发生过多次,每一次都产生了一些新的艺术门类。

1.1.1　摄影技术的诞生

　　技术对艺术的第一次冲击是摄影技术的诞生,特别是彩色摄影技术对写实绘画艺术实践产生的冲击,使得以再现现实和虚拟现实见长的绘画艺术相形见绌。以往需要画家画上几个月甚至几年的作品(见图 1-1)能够瞬间由照相机完成。于是画家们开始探索绘画自身的本质,进而催生了新的、现代绘画艺术及流派,诞生了抽象绘画艺术以及以抽象形态为造型基础的构成教学体系和现代艺术设计专业。

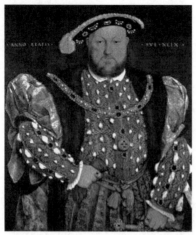

小汉斯·霍尔拜因(1497—1543),是德国艺术家的代表,他是德国卓越的水粉画、肖像画和写生画家,被赞誉为"奇才的画家"。他的主要作品有《巴塞尔市长迈耶耳像》《伊拉斯谟》《英王亨利八世》《外交家莫列特》等。在人物画中,他以出色的技巧、流畅的线条,重点刻画人物的个性和神态。如他对伊拉斯谟写作时聚精会神的姿态的刻画栩栩如生而且完美。《伊拉斯谟》誉满欧洲,是当时写实主义绘画的高峰。他的作品不仅写实,而且触及了欧洲的平民阶层。

图 1-1　霍尔拜因的油画《英王亨利八世》

1.1.2　电子媒体的诞生

技术对艺术的第二次冲击是电子媒体的诞生。电视影像、微波通信特别是卫星通信技术的诞生,对电影艺术造成了极大的冲击并导致了电影业的萧条,同时也对现代绘画艺术产生了重要的影响。

电子媒体的主要代表形式为广播、电影和电视,这些技术和媒体产生了动态的视觉形式,丰富了人们的视觉感受,进而催生了广播剧、电视剧、电子音乐以及影视广告、MTV 等许多新的视觉艺术形式。

1.1.3　电子计算机的诞生

技术对艺术的第三次冲击是电子计算机的诞生。以往各种工具的发明都是人类不同器官能力的扩大与延长,而电子计算机则是人类大脑智能的扩展和延伸,它使人类更聪明,更富于智慧。计算机技术对艺术、艺术设计和艺术设计教育的冲击和影响初见端倪。

从 20 世纪 80 年代初期开始,计算机图形艺术设计等数字艺术设计形式作为最尖端的视觉表现手段,大量地出现在电视、电影、平面设计、广告艺术、工业设计、展示设计、建筑环境设计和服装设计等大众传播媒介和视觉艺术设计领域中,其设计对象也与信息化技术息息相关,例如数字化消费产品、智能化家居、网页与网络广告、计算机(软件与硬件)界面、数字化展示、多媒体、数字影视等。数字艺术设计展示了一个新颖的视觉和艺术天地,以往人们用手工很难实现的视觉和艺术效果被计算机轻而易举地完成,甚至比预想的还好。

计算机的诞生还催生了因特网媒体,进而又催生了一批新的艺术设计形式,如网页设计、多媒体设计、视频艺术设计、二维和三维动画设计、MIDI 音乐创作、电脑与网络游戏甚至虚拟现实、增强现实等。

1.2 艺术与科学的分化与组合

艺术和科学是人类精神文明的两股巨流,在人类社会发展的历史长河中,它们产生于同一源头,时而汇合,时而分离,共同经历了一个从合到分,又从分到合的历史发展过程。

1.2.1 艺术与科学的早期统一

在远古时期,艺术与科学同时源于人类为了生存而从事的劳动。原始人使用的生产和生活工具,如石器时代的石斧、石刀、石镰,或者陶器时代的陶盆、陶罐、陶瓶等器皿,都体现了艺术与科学的统一、实用与美的统一。石器和陶器的制造需要符合其使用功能和具有一定的科学性,如石器的制作与石块的纹理、原料、硬度以及打击的力度、角度有关,而陶器的制作与粘土的成色、成分,燃烧的火候、温度以及色料的性质等有关,这些就是原始的科学。石器和陶器制造出来以后,其功能十分明显,石斧是用于砍削的工具,陶器是用于烹饪、储水、盛放食物的器皿。而原始的石器和陶器同时也是艺术品,许多原始陶器无论是造型还是纹饰都具有原始的甚至是现代感的美,人们至今仍然常常为传统工艺品的美所震撼。

古希腊人对科学与艺术并没有很严格的概念区分,因为当时独立的科学和独立的艺术都还没有从自然造物之中分化出来。古希腊人认为,凡是要凭专门知识,通过学习才能学会的工作都叫作艺术。音乐、雕刻、图画、诗歌之类是艺术,手工业、农业、医药、骑射、烹调之类也是艺术。这就是说,古希腊人所谓的艺术还包含今天称作手艺的一类事物。

中国古代也是如此,从四千多年前的彩陶、三千多年前的青铜器以及两千年前汉代的长信宫灯(见图 1-2)等当时的实用品中可以看出其造型是美与科学的统一。

长信宫灯通高 48cm,人高 44.5cm。它出土于西汉中山靖王刘胜妻窦绾的墓葬,作跪姿宫女执灯形,通体鎏金。宫女穿宽袖长衣,梳髻,戴巾;灯盘、灯座及执灯宫女的右臂处可拆卸;灯盘中心有一钎可插蜡烛,灯罩与灯盘可转动开合,便于调节灯光亮度和角度。宫女右臂为烟道,烟经底层水盘过滤后,便有烟而无尘,以保持室内清洁。灯上有 9 处 65 字刻铭,其中"长信"二字为汉文帝皇后窦氏所居宫名。长信宫灯为汉代灯具中的杰作,体现了古代匠师的创造才能以及当时的科学技术水平。长信宫灯 1968 年于河北省满城县陵山出土,现藏于河北省博物馆。

图 1-2 西汉长信宫灯

科学和艺术在低水平上统一了很长一段时间，并在文艺复兴运动时期达到了顶峰。文艺复兴时期，现实世界开始成为绘画的目标。为了在画布上忠实地再现大自然，画家们面临着一个极其重大的数学问题，即如何把三维的现实世界正确地绘制到二维的画布上。对这个问题的研究导致了透视画法、黄金比例和立体几何的诞生。在绘画中，为了精确地再现人的形体美，对于人体比例的研究导致人体解剖学的诞生（见图1-3）。

这幅《维特鲁威人》草图对文艺复兴时期的建筑表现影响深远。达·芬奇认为，建筑物应该根据和谐神圣的原则加以组合，也就是所谓和谐构件间的平衡比例。因此，达·芬奇的画作皆采用和谐、平衡，匀称的正面构图方式绘制。

建筑大师维特鲁维斯（Vitruvius）在其建筑作品中指出，人体的尺寸是自然安排好的。他更举例说明：把双腿分开到令身高降低 1/14，再抬起双臂，直到左右手的中指与头顶成一等高直线，再沿着张开的四肢顶端画一个圆圈，你会发现，肚脐正位于圆心，而两腿之间的空间会形成一个等边三角形。

在达·芬奇的图中，圆圈的中心点是肚脐，而生殖器是正方形的中心点。

图1-3　达·芬奇的素描《维特鲁威人》

文艺复兴运动的许多领袖人物，如达·芬奇、米开朗基罗、拉斐尔等（见图1-4），都是"科学上的艺术家，艺术上的科学家"。

(a)达·芬奇　　　　　(b)米开朗基罗　　　　　(c)拉斐尔

图1-4　文艺复兴运动的领袖人物

1.2.2　艺术与科学的分化

文艺复兴运动使科学和艺术都得到了极大的发展。它们相继从自然哲学和神学的束缚中解放出来，成为各自独立的、完整的体系。科学和艺术的发展日趋复杂化，从而形成了科学与艺术的明显分化。这种分化，比起早期的那种科学和艺术的统一，应该是一

种进步，是一种有利于科学和艺术进步发展的分化。这种分化是科学和艺术几百年来得到飞速发展的前提。可是分化的结果，又使人可能一辈子只能在某一个学科领域中工作。

"科学家的兴趣集中在对自然界的认识上，他们认为自己要像个自然的征服者，把力量集中在专门的科学目的上，而不必去细致地学习艺术，科学不能掺杂半点个人的情感。与此同时，美学家也无意去征服自然。他们根本看不起那些试管、小镜子之类的小玩意，只是沉醉于自己的情感世界，孤独地进行艺术创造，任自己的思想在艺术的天地里翱翔，在想象中求生，仿佛艺术绝对不可有任何理性的内容"。[①]

科学与艺术的分化，使感性认识与理论认识完全对立起来。但是，艺术的理性认识和科学的艺术想象与感性顿悟却是科学和艺术双方都需要的。

1.2.3　艺术与科学的重新组合

20 世纪以来，由于科学的迅速发展，积累了很多自然科学理论中关于美学问题的素材，同时也积累了很多艺术中关于自然科学问题的素材。很多科学家，例如海森堡、爱因斯坦等人，从各自的科学研究实践中，发现科学理论存在着很高的科学审美价值。因此，他们竭力呼吁自然科学与艺术重新结合，这是当代科学与艺术的一种发展趋势。

自然界是一个统一的整体，因此，在认识自然规律的科学和典型概括自然美的艺术之间必然存在着某种内在的联系，并且互相渗透，互相贯通，互相依赖，互相合作。这就是说，科学和艺术在实践的基础上具有同一性。很多科学家坚定地认为：科学和艺术是一个整体。很多人坚持从整体出发，从事这两方面的综合研究，因此，越来越多的人要建立一个包括科学和艺术在内的完整的统一世界。为此，我们必须设法为科学与艺术寻找合适的结合点来进一步研究科学和艺术之间的联系，而以计算机为平台的艺术设计正是这样一座桥梁，它可以综合处理视觉图形、图像、视频、音频、静画和动画，它为科学与艺术的结合架起了可以跨越的桥梁。

1.3　设计艺术与艺术设计

"设计艺术"和"艺术设计"都是由"艺术"和"设计"这两个基本概念组成的。

1.3.1　艺术

艺术是指"通过塑造形象具体地反映社会生活，表现作者的思想情感的一种社会意识形态"。[②]"由于表现的手段和方式不同，艺术通常分为表演艺术（音乐、舞蹈）、造型艺术（绘画、雕塑）、语言艺术（文学）、综合艺术（戏剧、电影），另外有一种分法为时间艺术

[①]　徐纪敏.科学美学.长沙：湖南出版社,1991.
[②]　辞海编辑委员会.辞海.上海：上海辞书出版社,1979.

(音乐)、空间艺术(绘画、雕塑)和综合艺术(戏剧、电影)"。①

"艺术"(拉丁文 TexHe)这个词在古希腊罗马哲学中表示所有的实践活动,即连接经验和知识的所有能力,是"有用的技艺"的概念,而不仅仅是一种艺术创作。从这一角度出发,设计与艺术原本是一个母体的。

1.3.2　设计

设计是指"在正式做某项工作之前,根据一定的目的要求,预先制定方法、图样等"。②"设计"的概念是"设计者根据需求进行的有目的的、创造性的构思与计划,以及将这种构思与计划通过一定的手段视觉化的过程"。这一过程的结果即产生了设计品。这是一个广义的设计概念,它既包括人们的一般生活和工作计划,也包括物理、化学、工学、机械的工程设计,还涉及各种视觉艺术的设计。这里的"设计"概念过去是指产品造型、室内装饰、包装、书籍装帧、广告和标志、陶瓷造型以及服装、纺织品等传统艺术设计,现在还涉及数字艺术设计这样一些新的学科,是与审美有关的视觉造型设计。

1.3.3　设计艺术与艺术设计

"设计艺术"和"艺术设计"实际上涉及了设计这一行为的两个方面,而且只关注了各自的一个方面。"设计艺术"侧重的是设计的过程,而"艺术设计"侧重的是设计的结果。如今,"设计艺术"和"艺术设计"的概念已经约定俗成地统称为"艺术设计"了。

1.3.4　数字艺术设计

所谓"数字艺术"是"数字化的艺术"的意思,是指以计算机为平台,以 0 和 1 的数字集合为存储形式、将计算机应用软件与相应的艺术相结合而形成的艺术形式。"数字艺术"是一个大的概念,凡是"数字化"的艺术应用都可以称为"数字艺术",包括美术、戏剧、音乐、影视、作曲、演奏等,这就囊括了几乎所有艺术形式,而不仅仅局限于美术领域。所以,"数字艺术"包括但并不局限于目前美术界和艺术设计界中以计算机为平台的视觉艺术和视觉艺术设计的单一概念。

传统的四个艺术设计专业(即装潢设计、环境设计、服装设计、工业设计等)是数字艺术设计的姐妹专业和基础。随着计算机硬件和软件水平的提高,如今,在艺术设计领域中,大多数人都已经改用计算机进行设计,计算机技术在艺术设计领域中的应用越来越深广。在以计算机为基本平台的数字艺术设计中,其最终结果——作品或者产品、商品——不仅仅是一个平面设计、一个工业设计或者环境设计、服装设计,而是它们的综合——科学与艺术的综合、艺术设计与计算机技术的综合,以计算机为平台的图形、图像技术和艺术的结合已经成为视觉艺术的主流。

① 辞海编辑委员会.辞海.上海:上海辞书出版社,1979.
② 中国社会科学院语言研究所词典编辑室.现代汉语词典.2000 年增补本.北京:商务印书馆,2002.

可见,"数字艺术设计"是一个宽口径的,以技术为主,艺术为辅,技术与艺术相结合的新学科方向,学生需要掌握信息技术的基础理论与方法,具备数字艺术设计、制作、传输与处理的专业知识和技能,并具有一定的艺术修养,能综合运用所学知识与技能去分析和解决实际问题。

1.4 数字艺术设计的应用

数字艺术设计虽然不可避免地要涉及技术问题,但始终以艺术作为自己的出发点。这是因为:数字艺术设计虽然以计算机为依托,但在题材、技巧、观念等方面却脱胎于传统艺术。与此相应,有关数字艺术设计的理论深受传统艺术理论的影响,不少术语和范畴借鉴了传统艺术学。

1.4.1 科学的视觉化

将不可见的事物视觉化原本是绘画的基本功能之一。运用绘画既可以展示远古人类的生存方式,也可以描绘未来世界的光怪陆离;既可以描绘可见世界的万千变幻,也可以表现不可见世界的种种现象。而计算机图形艺术设计不仅具备了绘画的上述功能,同时,它还可以通过数学计算、逻辑推理等方法使不可见的科学视觉化。

科学视觉化(SiVi,Scientific Visualization)可以将除了数字公式之外人类视觉难以捕捉到的物理、化学、医学和生理学等科学,通过数字艺术设计使之视觉化,例如使新的数学理论模型、生物学微观现象等无法直观的科学现象视觉化。虽然从理论上讲,传统的绘画也可以将科学视觉化,但事实上只有借助于计算机图形艺术设计,才能够准确、迅速和高效地做到这一点。视觉化了的科学现象,使科学家们可以更为直接和直观地进行研究。

1.4.2 网页与网络广告设计

互联网开始用于商业服务是在20世纪80年代,美国一批商业在线服务公司发现使用电子公告牌服务(Bulletin Board Services,BBS)的计算机用户越来越多,于是,他们便利用这一时机开始商业运作。这些新的在线服务供应商负责提供美国全国范围内的公告牌服务:在用户之间传送电子邮件,提供在线购物目录,开设聊天室,举办网络互动游戏,提供软件下载能力以及其他一些服务。

随着互联网络的迅速发展,基于网络的商业应用也呈爆炸式增长,国际上掀起电子商务应用的浪潮,电子商务的发展势必加快网络更广泛地走进社会经济生活的进程,受其推动,网络贸易、网络金融、网络营销、网络广告也随之盛行。

1.4.3 数字化展示设计

计算机技术在设计领域发挥着越来越重要的作用,借助于计算机与各类设计软件,

设计行业进入了一个崭新的发展阶段。

1. 概念设计

对设计而言，概念是思考的源头、意念的捕捉、沟通的工具、认知的机制、操作的策略，其最简单的形式是直接的知觉或感觉。

概念设计着重于构想的产生和把握，这是感性和理性渗透的时刻，也是设计过程中的灵魂阶段，此时设计师摆脱传统思维的束缚，充分发挥想象力和直觉力，敏感地把握灵感闪现，注意把握整体效果，对一些无关紧要的细节可以暂不关注。

概念设计常用于工业设计尤其是产品设计，在展示设计中同样适用。在传统方式下，展示设计师一般先绘制平面图，然后再做透视效果图，即从二维到三维，这是一个较长的过程。而通过概念设计，设计师可以在正式设计之前抓住瞬间的灵感，在计算机上快速制作出三维模型，从各个角度展示设计效果和思想并反复修改，在方案成熟后，再转入正式设计，做出平面图，即从三维到二维，这样可以大大提高工作效率。

典型的设计软件组合是 3D Studio VIZ(概念设计)和 AutoCAD(具体设计)。即，在正式设计之前应用 3D Studio VIZ 进行概念设计，然后进行渲染并观察效果，并运用旋转工具从各个角度进行观察和反复修改调整，直到满意为止，再利用 3D Studio VIZ 的剖面(Section)功能将概念设计的数据信息导入 AutoCAD 中进行详细设计，从而提供了更为方便快捷的设计解决方案。

2. 动态展示设计

传统的手绘效果图一般只能给人以静态、单一角度的展示，而应用数字技术却能产生丰富的展示效果。在计算机中完成模型制作之后，设计师可以通过视图控制区域对模型进行任意角度的观察，同时，3D Studio VIZ(MAX)还提供了两种动态展示效果的方法，即漫游动画和全景渲染。

漫游动画是一种目前广泛应用的设计效果展示技术。只需建立一个漫游摄影机沿预先设置的路径运动，通过动画设置并进行渲染，最后将这些图像作为电影或电视片来连续播放。这种动画模拟了人在场景内来回漫游所看到的一切景物的视觉效果。通过漫游动画，可以获得比静态的效果图更多、更生动、更丰富的信息，使人有身临其境的感觉。其中，制作漫游动画较为高效且方便的方法是使用 3D Studio VIZ 中的漫游助手(Walkthrough Assistant)，它不仅简化了制作漫游动画的操作过程，还添加了一些方便实用的相关功能，可以非常方便地在一个指定的路径上放置摄影机以生成漫游动画。漫游动画的局限性在于：动画的所有镜头都是事先设置的，人们不能在观看过程中按自己的意愿交互地、自主地进行调整。

全景渲染是另一种较为流行的设计效果展示技术。通过它可以在摄影机的位置处任意地转动镜头的方向来观察场景。因此，全景渲染能交互地、自主地控制和调整所观察的摄影机视图。全景渲染的局限在于不能控制摄影机的移动。

此外还有一种展示方法——摄影机摇移动画。这种动画的制作只需将摄影机的变换(摇移)记录成动画即可，制作简便。

随着数字技术的发展，相信还会出现更多更完美的动态展示手段，设计师应把握各种手法的不同特性，根据实际需要结合使用，相互取长补短，以获得最丰富直观的展示效果。

3. 展示设计的新媒体、新技术

现代展示设计在相当程度上是新技术的运用和新观念的体现,用最新的科技成果最大限度地表现艺术冲击力,从而突出主体理念。每一届世界博览会上总有一些时代性的新科技产品出现。新的展示手法和媒体工具不断涌现,并不断推陈出新,这是社会进步的结果,也是展示设计发展的必然趋势。

用于展示设计的计算机装置主要有:计算机辅助设计系统(CAD)、全彩色计算机喷绘系统、全自动计算机控制三面翻版画面系统、计算机刻绘系统、计算机植印字系统(照相打字系统)等。

随着社会和科技的发展,展示设计的新技术和新媒体会不断更新和进步,正是借助这些高科技的手段,才使展示设计在信息时代发挥着越来越重要的作用,也使设计师们有了更广阔的发挥空间。

1.4.4 数码影视

数码视音频技术或数码影视技术的概念是指对模拟影视信号的编码、存储、传输和播放的全过程都实现数码化,也就是在传统的电影电视制作中,特别是在其后期制作中,通过数字化设备(如胶片扫描仪、胶片记录仪、胶转磁设备或视频采集设备等)将电影胶片图像或电视信号及电视录像带等媒介数码化,然后进行数码特殊效果处理,或者经过非线性编辑处理,最后再重新制成电影胶片或电视录像带等的过程。这个过程主要分为三个步骤:数码化、数码编辑合成以及影视输出。数码编辑合成(包括数码影视合成和非线性编辑)是十分重要的一步。

数码编辑合成技术的应用范围十分广泛,它涉及影视特技效果的创建、动画设计、交互式游戏、多媒体以及电影、视频、HDTV、网页创作和设计等诸多方面。可以在电影、电视的后期制作中使用计算机数码视音频处理技术来实现在传统电影、电视制作中不能完成的视觉效果,以及使用数码非线性编辑技术代替传统的编辑合成方法。

例如,成立于1975年的ILM公司(Industrial Light and Magic,工业光魔)从在《星际大战》(Star Wars)一片中应用简单的数码特技效果开始,逐渐成为世界上规模最大的数码视觉特技效果公司。ILM放弃了传统的视觉效果,转而将重心放在数码特技效果的运用上,它的《星际大战Ⅱ》(Star Wars Trilogy)、《侏罗纪公园》(Jurassic Park)、《魔鬼终结者Ⅱ:独立日》(Terminator Ⅱ:Judgement Day)等都是票房成绩奇佳且颇受好评的获奖影片,ILM公司在电影、商业广告甚至主题乐园模拟影片等领域都有相当大的贡献。他们的努力证明,数码影像处理技术的确是一个非常卓越的数码影像合成的来源。

在电影《阿甘正传》(Forrest Gump)中,男主角阿甘能够多次与20世纪的政治风云人物握手,而且还亲身经历了许多重要的历史性事件,这种神奇性是这部电影片的最大卖点。

1.4.5 人机界面设计

计算机界面无疑是数字艺术设计中应用最早、最广泛的一种。计算机程序要接受用户的指令,反馈指令的执行情况,就必须通过人机界面来实现。使人机界面更简洁高效

地完成任务,更直观通畅地实现人机交互,达到更美观的视觉效果,给用户留下强烈的视觉冲击和深刻的印象,这就是人机界面艺术设计要完成的工作。

界面是一个窗口,它将不同的元素进行编排,并使之成为一个相关联的整体。从本质上讲,众多才艺、技能和感觉联合构成用户看到的实际内容;在观念上,用户界面反映了这些部分的总而并非这些部分本身。这些元素主要分为两类:一类是控制元素,包括菜单、按钮、图标以及各种产生交互的热区和热对象等;另一类是内容元素,包括图片、声音、动画以及文字等。成功的界面设计不仅依赖于图片和声音,还依赖于比图片和声音更精细的元素。因此,界面设计的艺术原则成为人们探索和创新的焦点。

1.4.6　多媒体艺术设计

多媒体技术是集声音、视频、图像、动画等各种信息媒体于一体的信息处理技术,它可以接收外部图像、声音、录像及各种其他媒体信息,经过计算机加工处理后,以图片、文字、声音、动画等多方式输出,实现输入输出方式的多元化。

多媒体技术具有信息载体的多样化、交互性和集成性的特点。多样化指计算机能处理的范围扩展和放大,不再局限于数值、文本或单一的图形和图像。计算机变得人性化,其输入输出和处理手段的多维化产生了与以往不同的概念:获取、创作、表现。交互性指向用户提供更有效的控制和使用信息的手段,同时也为应用开辟了广阔的前景。集成性则是指各种成熟的技术(例如高速 CPU、大容量存储体、高性能 I/O 通道和 I/O 设备、宽带通信口和网络等硬件以及各类多媒体系统、应用软件等)集成为功能强大的信息系统,体现出系统的特性。

1.4.7　虚拟现实

从本质上说,虚拟现实(Virtual Reality,VR)是一种先进的计算机用户接口,它通过给用户同时提供诸如视、听、触等各种直观而又自然的实时感知交互手段,最大限度地方便用户的操作,从而减轻用户的负担、提高整个系统的工作效率。根据虚拟现实应用对象的不同,其作用可以表现为不同的形式,例如将某种概念设计或构思可视化和可操作化,实现逼真的现场效果等(见图 1-5)。

图 1-5　虚拟旅游:北京空竹博物馆 ①

① 　作品来源:中国虚拟现实产业第一门户(http://www.vrart.cn/),作者:vrpie。

虚拟现实的定义可归纳为：利用计算机生成一种虚拟环境(如飞机驾驶舱、操作现场等)，通过多种传感设备使用户"置身"于该环境中，实现用户与该环境直接进行自然交互的技术。其中，"虚拟环境"就是用计算机生成的具有表面色彩的立体图形，它可以是某一特定现实世界的真实体现，也可以是纯粹构想的世界；而"传感设备"包括立体头盔、数据手套、数据衣等穿戴于用户身上的装置和设置于现实环境中的传感装置(不直接穿戴在身上)；"自然交互"则是指用日常使用的方式对环境内的物体进行操作(如用手拿东西、行走等)并得到实时立体反馈。

虚拟现实技术的重要特征如下：

(1) 多感知性。即除了一般计算机技术所具有的视觉感知之外，还有听觉感知、运动感知，甚至包括味觉感知、嗅觉感知等。理想的虚拟现实技术具有一切人所具有的感知功能。

(2) 存在感。又称为临场感，是指用户感到作为主角存在于虚拟环境中的真实程度。理想的虚拟环境应该达到使用户难以分辨真假的程度。

(3) 交互性。是指用户对模拟环境内物体的可操作程度和环境得到反馈的自然程度(包括实时性)。例如，用户可以用手去直接抓取虚拟环境中的物体，这时手中有握着东西的感觉，并可以感觉物体的重量(其实这时手里并没有实物)，现场中被抓的物体也立刻随着手的移动而移动。

(4) 自主性。是指虚拟环境中的物体依据物理定律动作的程度。例如，当受到力的推动时，物体会沿着力的方向移动，或翻倒，或从桌面落到地面等。

1.4.8 增强现实

增强现实(Augmented Reality，AR)也被称为扩增现实，是通过计算机系统提供的信息增加用户对现实世界感知的技术，将虚拟的信息应用到真实世界，并将计算机生成的虚拟物体、场景或系统提示信息叠加到真实场景中，从而实现对现实的感知能力的增强。在视觉化的增强现实中，用户利用头盔显示器，把真实世界与计算机图形多重合成在一起，便可以看到真实的世界围绕着它。

增强现实技术把原本在现实世界的一定时间和空间范围内很难体验到的实体信息(视觉信息、声音、味道、触觉等)通过计算机等科学技术模拟仿真后再叠加，将虚拟的信息应用到真实世界，被人类感官所感知，从而达到超越现实的感官体验。真实的环境和虚拟的物体实时地叠加到了同一个画面或空间中同时存在。

增强现实技术不仅展现了真实世界的信息，而且将虚拟的信息同时显示出来，两种信息相互补充、叠加。

增强现实技术包含了多媒体、三维建模、实时视频显示及控制、多传感器融合、实时跟踪及注册、场景融合等新技术与新手段。增强现实提供了在一般情况下超出人类感知范围的信息。

【延伸阅读】艺术学生与科学学生

下面,对学习艺术的学生和学习科学的学生的异同进行分析。

学习艺术的学生具有较强的个性和创造能力,这同艺术和艺术设计这个专业的特点和教学方法有着密切的关系。因为艺术和艺术设计强调的是个性、创新和与众不同,它既不能重复他人又不能重复自己。然而,不重复他人也许还比较容易做到,要想做到不重复自己却很难。于是,艺术设计的教学就要求学生不断地创新,每一个单元的课程、每一个作业都要创新。这是一个十分困难的教学过程,也是学习艺术的困难所在。在这样的教学方式下培养出来的学生创新能力较强,具有以创新为荣,以重复和模仿为耻的精神。

有人曾经做过一个比较形象的比喻:"理工科的学生考入大学的时候,学生是千姿百态的,而从学校毕业时却是整齐划一的(缺乏独创精神);而艺术院校的学生考入院校的时候是整齐划一的(必须经过同一模式的统一考试),而毕业时却是千姿百态的(创造精神较强)。"这句话比较形象地概括了这两类学校学生的基本特点和状况。然而,艺术院校学生的优点有时却正是他们的缺点,即艺术院校的学生个性太强,使得他们比较难于融入一个集体,团体意识和承受批评的能力较差,许多毕业生最后都变成"个体户"。这是艺术院校学生培养的一个误区,也是今后艺术和艺术设计院校在学生培养环节中应该加以调整的地方。

而理工科学生由于其专业的特点、要求是严密的、准确的,1+2既不能等于6,也不能等于2,只能等于3,也许就是这样的理性导致学生严密和机械有余,而创新和想象力不足,这是理工科学生应该解决的问题。所以,在学科方面应该找到一个科学和艺术的契合点,在教育方面也应该为理工科学生和艺术院校学生之间找到一个交叉点,数字艺术设计也许就是这样一个十分合适的点。

如今,在数字艺术设计领域工作的人员中,学习艺术设计的仅占很小一部分,而大量的是学习计算机的理工科学生,特别是在一些新兴的领域,例如网页设计、二维动画、三维动画、视频艺术、界面设计等更是如此。这一现实导致两个问题或者事实的产生:其一,这些新兴艺术领域的艺术效果欠佳;其二,尽管效果欠佳,但实践证明,学习理工科的人同样可以介入视觉艺术设计领域。

其实,每个人在幼年时都具有绘画的素质。每个人在童年都有一个"涂鸦期"。其原因是,婴幼儿时期人的大脑发育的速度特别快,其通过视觉接收信息的量已经远远大于其用语言表达的能力,这时的孩子们为了表达自己的感受,只好通过绘画来实现。所以,每个孩童都是画家。此后的时间,有的孩子继续喜欢绘画,家长又没有阻拦且有意培养其绘画兴趣,使他们后来成为艺术工作者;而更多的人过了这个阶段以后就不再继续绘画了,或者家长从中阻拦而无法继续画下去,因而走上了其他学科和专业的路程。但是,爱美之心人皆有之,创造美的潜在能力可谓人人具备。

未来教育将从人的思维方式和认知结构方面致力于培养学生综合的、系统的、整体的思维方式和能力。分析和综合不仅是科学研究的一种具体方法,而且是具有历史时代性的思维方式。近代以来,生产分工的发展、社会组织的科学化和知识内容的学科分化,

表明人类的认识和思维进入了以分析方法为主的时代。与此相呼应的是,教育与教学建立了学科课程和分科教学制度,教学中重视分析方法的传授、分析思维的训练和分析能力的培养,亦即现代教育开始具有分析思维的特征。

应当承认,分析性思维及方法对于人类的进步与发展具有重大的历史意义,因为正是这种思维及方法的成熟和发达,使自然科学知识从古代哲学中分化出来,同时也使教育走出古代历史,进入现代发展阶段。但是必须看到,知识越来越被分割成毫无意义的、互不关联的单元,我们的教育体系深受其害,教育所培养出的人往往具有极大的局限性和片面性,甚至造成人的畸形发展。展望未来,教育必将走向综合的时代,教育必将以整体的观点、综合的方法和系统的课程去培养全面而完整的人才。数字艺术设计课程正是基于这样一个出发点而建立的。

　　资料来源:林华,计算机图形艺术设计学,清华大学出版社,2005,有删改。

【实验与思考】了解数字艺术设计

本实验的目的如下:

(1)熟悉数字艺术的基本概念,了解数字艺术设计的基本内容。

(2)通过因特网搜索与浏览,了解网络环境中主流的数字艺术设计技术,掌握通过专业网站不断丰富数字艺术设计最新知识的学习方法,尝试通过专业网站的辅助与支持开展数字艺术设计应用实践。

(3)通过广泛阅读和欣赏数字艺术作品,了解和熟悉数字艺术设计的应用范畴,提高艺术鉴赏能力。

1. 工具/准备工作

在开始本实验之前,请回顾本章的相关内容。

需要准备一台安装了浏览器,能够访问因特网的多媒体计算机。

2. 实验内容与步骤

1)概念理解

通过阅读教材和查阅网站资料,尽量用自己的语言解释以下基本概念。

数字媒体:_____

数字艺术:_____

数字艺术设计:_____

这些定义的主要参考来源是:_____

2)上网搜索和浏览

看看哪些网站在做"数字艺术设计"的技术支持工作,请在表1-1中记录搜索结果。

<div align="center">表 1-1　数字艺术设计专业网站实验记录</div>

网 站 名 称	网　　址	主要内容描述

提示：

以下是一些数字艺术设计专业网站的例子。

http://www.ddc.com.cn/(DDC 传媒——中国数字艺术联盟)

http://www.dacorg.cn/(dac,数字艺术中国——新媒体艺术门户网站)

http://www.52design.com/(创意在线——中国数字艺术专题门户)

http://www.hxsd.com/(火星时代网——中国数字艺术第一门户)

http://www.adobe.org.cn/(Adobe 数字艺术学院)

http://www.libnet.sh.cn/art/(上海数字美术馆)

你习惯使用的网络搜索引擎是：＿＿＿＿＿＿＿＿＿＿＿＿

你在本次搜索中使用的关键词主要是：＿＿＿＿＿＿＿＿＿＿＿＿

请记录

(1) 列出在本实验中你浏览过并感觉比较重要的两个数字艺术设计专业网站。

① 名称：＿＿＿＿＿＿＿＿＿＿＿＿

网址：＿＿＿＿＿＿＿＿＿＿＿＿

② 名称：＿＿＿＿＿＿＿＿＿＿＿＿

网址：＿＿＿＿＿＿＿＿＿＿＿＿

(2) 综合分析。请总结各个数字艺术设计专业网站当前的技术热点(例如从培训项目中得知)。

① 名称：＿＿＿＿＿＿＿＿＿＿＿＿

技术热点：＿＿＿＿＿＿＿＿＿＿＿＿

② 名称：＿＿＿＿＿＿＿＿＿＿＿＿

技术热点：＿＿＿＿＿＿＿＿＿＿＿＿

③ 名称：＿＿＿＿＿＿＿＿＿＿＿＿

技术热点：＿＿＿＿＿＿＿＿＿＿＿＿

3）阅读分析

日本艺术探讨

日本的艺术既可能简朴，也可能繁复，既严肃又怪诞，既有抽象的一面，又具有现实主义精神，这就是东西方文化的交融。从日本的设计作品中似乎能看到一种静、虚、空灵的境界，更能深深感受到一种东方式的抽象。

北欧人认为设计是他们生活的组成部分，美国人以之为赚钱的工具，日本人则认为设计是民族生存的手段。由于日本是一个岛国，自然资源相对贫乏，出口电器便成了它的重要经济来源。此时，设计的优劣直接关系到国家的经济命脉，以致日本的设计业受到政府的关注。日本的设计从20世纪50年代开始起步，以其特有的民族性格而快速发展。日本人是较好的学生，他们能对国外有益的知识进行广泛的学习，并融会贯通，最终为己所用。同时，日本民族的团体精神很强，使企业内部的力量比较容易得以完全集中。

日本的传统中有两个因素使它的设计没有走弯路：一个是少而精的简约风格，另一个是在生活中形成了以榻榻米为标准的模数体系，这令他们很快就接受了从德国引入的模数概念。空间狭小使日本民族喜爱小型化、标准化、多功能化的产品，这恰恰符合国际市场的需求，由此形成了日本的电器产品引导世界潮流、横扫世界市场的态势。

从长远来看，产品必须有个性才能在激烈的市场竞争中占有一席之地。在设计中，从国家、地区的实际情况出发，把民族审美情绪同现代设计的某些因素结合起来，形成独特的设计体系，是设计的一个发展趋向。在这方面，日本人做了一些有益的探索。

同时，日本的工业设计得到如此完整的发展首先是由于其设计界非常注重实务，整个设计界都是和企业紧紧联系在一起的。绝大多数大型企业（大型企业约占日本全部企业5%）拥有庞大的产品开发部门，在工业设计方面投入大量资金。再有，日本设计界和社会的发展紧密贴合，社会生活的变迁能够马上得到设计师的重视并形成探讨的课题，形成理论，立足于自己国家社会的特色，放眼世界的需求，而不是人云亦云，这样才能设计出真正符合本国人民需要，有本国特色又能面向世界的好产品。

现代设计越来越具有本土化的特征，本土化是对本土文化的认同，而不是对符号或图形的认同。探索本土文化的内涵，找出传统文化与自己个性的碰撞点，形成自己的设计风格，这才是设计本土化的精髓所在。日本设计的成功源于他们将东方理念贯穿于设计作品中。在日本的设计作品中，东方文化的"归一"性得到了充分体现。日本设计大家福田繁雄先生曾经指出："设计中不能有多余"。从这个观点中不难看出他的设计理念与中国传统美学讲究的"恰到好处"有共通之处。

日本的设计运用传统的理念、现代的元素和构成手法，走在了设计的前沿。这值得中国的设计师学习和借鉴。

资料来源：艺术迷（fansart.com），有删改。

请记录

阅读这篇探讨日本设计艺术的短文，你从中得到了哪些启发？请简述之。

4) 数字艺术设计作品欣赏与分析

在众多介绍数字艺术设计作品和技术的网站中,有许多网站很值得一看。登录以下网站,有目的地进行浏览和欣赏,以了解和熟悉各种不同数字艺术设计形式所产生的艺术效果及其表达方式等。

(1) 哈佛设计(http://design.icxo.com/)。重点浏览平面设计、环境设计、工业设计、数码设计、综合设计等栏目,并简要叙述你对哈佛设计网站及其所介绍内容的印象。

(2) 艺术迷(http://fansart.com/)。重点浏览平面设计、环境设计、工业设计、数码设计、综合设计等栏目,并简要叙述你对艺术迷网站及其所介绍内容的印象。

(3) 中国创意之都(http://www.cndu.cn/)。重点浏览其"影视合成艺术设计"部分,并简要叙述你对这些内容的印象。

(4) 其他网站。请列出你发现并愿意推荐的其他相关优秀网站。

① 名称:_____

网址:_____

推荐理由:_____

② 名称:_____

网址:_____

推荐理由:_____

③ 名称:_____

网址:_____

推荐理由:_____

3．实验总结

4．实验评价（教师）

第 2 章　艺术设计基础

一个数字艺术作品成功与否,在很大程度上取决于对其素材的展现是否得当,即作品是否体现了各种媒体的素材应有的艺术感染力和美。因此,设计者的美学知识和艺术素养制约着其创作的数字艺术作品的艺术效果和感染力。

2.1　美学与数字媒体元素

一个好的数字艺术作品绝非只是素材的罗列和事实的陈述,更重要的是借助技术和艺术手段来吸引用户和感动用户,通过饱含激情的文字、生动的图形和悦耳的声音来传达信息和知识。

2.1.1　美学基础

美学"是指研究自然界、社会和艺术领域中美的一般规律与原则的科学。主要探讨美的本质,艺术和现实的关系,艺术创作的一般规律等"。[①] 当数字艺术设计提高到艺术和美学的层次时,它能深入用户心灵,触动用户的情绪。因此,想要巧妙地进行数字艺术设计,就必须关注数字媒体的美学问题。

这里所说的数字媒体美学,是指研究各种设计要素(如文字、图形、声音或动画等)在融入计算机应用系统后给用户带来的艺术效果和美的感受的科学。

同时,每一件优秀的数字艺术作品都应该有其独特的风格,于是,所谓数字艺术中的美学设计,就是要创造出作品传达信息的独特表现方式和风格。在数字艺术设计的软件中,"创意"和"风格"可表现为屏幕信息主体、构图、背景、纹理、用户界面、运动效果、伴音和音效等,也就是说,视觉效果和听觉效果反映一个软件的创意风格。当用户浏览一个数字艺术作品时,软件的视听效果可以影响他们的情绪,给他们留下强烈的印象。

数字艺术作品通过有意识和潜意识这两个途径,将信息传达给用户。

在有意识方面,用户注意到的是图形设计是否平衡和清楚。一般来说,利用插图来说明内容比利用文字更能引起用户的注意;音乐或配音可以比较自然地把用户导入主题;影像和动画能方便地描述事件情节,使用户易于理解和辨别。但在什么时候引用这些

① 中国社会科学院语言研究所词典编辑室. 现代汉语词典. 2002 年增补本. 北京:商务印书馆,2002.

素材是有原则的,那就是只有当这些设计素材能够帮助把观点说明得更清楚或更有力时,才可以使用它们,否则可能会适得其反。

在潜意识方面,设计者只是想通过某些素材来引发用户形成自己的观点,即让用户从所提供的信息中产生自己的联想和看法。例如,通过音乐来营造系统所需要的气氛,通过图形或影像产生出乎意料的震撼等。

根据人类美感的共同性,可以归纳出数字艺术设计的美学原则:连续、渐变、对称、对比、比例、平衡、调和、律动、统一和完整等。

从数字艺术的发展过程来看,图形图像和色彩效果是表现作品视觉风格的首要因素。如果不考虑运动效果(它主要取决于动画和视频效果),视觉效果设计主要以屏幕或图形设计为主。此外,从某种意义上讲,音频(语音、音效和音乐)是体现数字艺术设计成果的一个重要组成部分,是音频的加入才使得作品"有声有色"。高质量的音效和伴音可以使视觉效果更丰富、表现力更强。动画和视频具有最强的表现力,它们是在屏幕设计和音频设计的基础上考虑视觉的运动和流畅以及伴音与视像的配合等因素。

2.1.2 文字和旁白

在众多素材中,文字被认为是最基本、最重要的成分,在概念的表达和描述抽象、复杂的问题方面具有简洁明了、精确度高的独特优势,而且文字最擅长的是高度概括各种极为抽象和具结论性的表述。而所谓旁白,是指戏剧角色背着台上其他剧中人对观众说的话。也指影视片中的解说词,说话者不出现在画面上,直接以语言来介绍影片内容,交待剧情或发表议论。

文字属于叙述性的、详细的和直接的媒体,可以用显示或旁白方式,也可以两者并用。文字较适合描述概念和内容,旁白则较适合演说和解释。

2.1.3 图形和图表

图形(包括静态图像)的媒体形象直观,不仅能直观、生动地传播信息,产生一目了然的视觉效果,而且具有丰富的色彩、多变的布局,本身具有强烈的审美性和艺术感染力。图形可以是写实的,也可以是象征的。图形也常用来作为背景,此时,图形要经过淡化或加亮处理,以使前景内容可以清晰地显示出来。图形可以用来解说概念,表示印象,或用于暗示和引发联想,常用来营造气氛和引导用户情绪。

静态图像可以传递影像和信息,增加视觉的丰富程度,吸引人的注意力,可以具有高度的暗示性和象征性。富于艺术性的照片可以一下子抓住用户的注意,戏剧性的主题照片能产生表面上的和背后隐藏的震撼力。

图表可以让信息显而易见,一目了然,并且可以使用户做比较式的阅读。图表有各种各样的种类和样式,可以组合出一些主题元素。

2.1.4 背景和材质

背景是放置文字、图形和其他元素的画布。从美学的观点看,背景是传送有关画面信息的最快形式,因为它通常在其他元素出现之前就呈现在用户面前,很可能会成为用户的第一注意焦点。

用作背景的图形大致有两种。一种是图片,通常是照片或美术图形经特别加工而成;另一种是加上颜色的材质。这两种背景都可以赋予前景内容额外的含义,也能引发联想。使用图形来做背景,自然要采用切合主题的画面,或蕴含着某种特别意义的画面。此外,使用图形作背景,图形上的线条应尽可能简单,背景图形上的物件要与前景上的元素相配合,包括色彩配合。一般来说,背景图形要淡化处理。

采用材质做背景是一种流行的做法。不同的材质有不同的含义,要根据主题选取。一些常见的材质具有如下的含义:

(1) 皮革。具有优雅和工匠之气,适用于高档汽车和家具等。

(2) 大理石。能编织出一种冷而坚实的感觉,可以用来注释古典的、可信度高的和持久的事物,常用于有关财务的应用系统。

(3) 手制的纸张。适用于高尚的、艺术性的和非自动化的事物,通常用来表示文件的重要性。

(4) 宝石。具有明显的财富和优雅含义,有时代表坚硬、永久和特殊的质感,通常用在象征高雅富贵的对象上。

(5) 工业金属板。给人以现代的象征,具有可靠感。通常用在结构和制造业的应用系统中,也常用在计算机和微电子业中。

(6) 蓝天。具有自由、空间和富于想象力的特性。

使用一幅特别的图形作背景也是常见的做法,此时,只要适当地利用图形上的元素及其相互间的关联性,便可以唤起用户的记忆,触动他们的感觉,营造出特定的气氛和环境,让用户通过对图形的联想而产生身临其境的感受。

2.1.5 配音效果

配音是指为影片或多媒体加入声音的过程。声音作为一种可以传递信息和刺激情绪的有力手段,实际上常常被忽略。例如,在画面上出现文字的同时又有相应的配音,用户往往将更多的注意力放在文字上。配音被忽略的原因很简单,因为声音是属于潜意识的影响因素,而且其效果也比较难以衡量。但毫无疑问,声音在一个数字媒体作品中是非常重要的,它可以增加趣味性和娱乐性,表现出一定的情感和风格,烘托出所需的气氛,也可以增强用户对一些描述的记忆。

2.1.6 影像和动画

影像能以连续、生动、形象的活动图像表现真实场景、各种内容和主题思想,它本身

就是多种媒体的综合体,有很强的表现力,具有形象性、再现性、高效性等多种特性,同时也具有高度的娱乐性。使用影像可以通过以时间为基础的方式来传达信息。

动画是指连续运动变化的图形、图像、活页、连环图画等,也包括画面的缩放、旋转、切换、淡入淡出等特殊效果。可以表现其他媒体所无法实现的各种内容,它形象、生动、直观、有趣,可以化抽象为具体。若使用得当,动画可以增强多媒体的视觉效果,起到强调主题、增加情趣的作用。

2.1.7 动作的效果

在数字艺术设计中,动作是指场景间的变换、文字或图形的平面移动以及三维动画和影像。一般来说,屏幕上的动作越多,就越能表达更多的信息,产生更多的趣味和刺激性。运用动作可以抓住用户的兴趣和注意力,表达抽象的观点和概念,刺激用户情感上的反应以及产生潜意识上的联系,可以让用户在短时间内获得最新的想法。

2.2 素描基础

简单地说,素描(见图 2-1)中的"素"意为单色,"描"意为描绘,是指运用单一颜色材料对事物进行描绘。单色可用的范围很广,但一般都使用明度较暗的颜色画素描,如黑色、深蓝色、赭石色、褐色等,其中黑色用得最多,常用的铅笔、木炭条、炭精条等工具都接近黑色。描绘是指画出事物形状的比例与结构、量感与质感、空间与光线、精神与状态等。在描绘的过程中,需要人的眼、脑、手的协调配合,其中"脑"是第一位的。对于绘画者来说,他的思想意识决定了他的观察方式,而观察方式又决定了他的绘画方法,并最终决定了画面的效果。

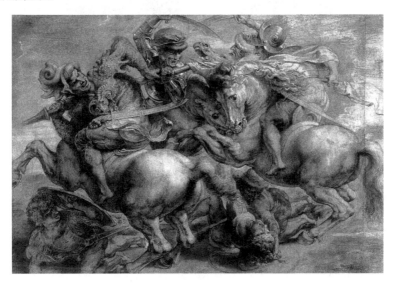

图 2-1　达·芬奇的素描作品

2.2.1　素描分类

素描分类是多元化的。从绘画方法来分,可以分为结构素描、全因素素描、速写等。

所谓结构素描(见图 2-2),就是减弱光影的影响,着重以线造型,以理性的推论剖析物体的内部与外部结构,表现出物体截面与背面的形状。结构素描是掌握造型的基础方法。

图 2-2　结构素描

全因素素描(见图 2-3)就是强化光影的影响,以明暗块面塑造形体,并把物体的边线融入到块面之中,通过黑、白、灰的色调关系再现物体体积和环境气氛的绘画方式。全因素素描不仅要画出物体的结构与体积,还要通过分析物体对光线的反射与折射,体现物体自身颜色的深浅和物体自身的质感。因此在全因素素描中,可以感受到玻璃杯的晶莹、瓷器的光滑、陶器的粗糙、丝绸的柔软等丰富的质感。

图 2-3　全因素素描

从绘画内容来分,可分为静物素描、肖像素描、人体素描、风景素描等。从功能上来分,可分为设计素描、绘画素描等。这些分类可以交叉组合,一张素描作品可以有多种属性,但侧重点有所不同。

素描使用的纸张一般以亚光、厚实、具有凹凸纹理的纸张为宜,不宜使用太滑、太薄、

纹理太粗的纸张。如果要作为专项练习或创作使用,还可选择卡纸、水彩纸、牛皮纸等,这些会产生不同的绘画表现效果。

素描使用的笔一般可分为硬质类和软质类两种,硬质类材料最常用的是铅笔。此外炭铅笔、炭精条、木炭条、色粉笔、钢笔、签字笔等都是常见的硬质类笔。软质类笔是指毛笔、刷子、水粉笔等,主要用于表现性素描,初学者很少使用。

2.2.2 形体与结构

素描主要的研究方向就是事物的形状与体积,而物体表面的形体都是由事物内部的结构所制约的,表面的形体表现的是内部结构的起伏与转折、穿插与连接,因此结构是素描的本质要素。

在素描中,形是指物体的内、外的轮廓边线所构成的物体形状;体是指物体上的不同大小、不同方向的面共同组合而成,并占有一定空间的实体。在实际生活中,除气体外,大部分物体的形与体两者关系是密不可分的,有形状就有体积;而在美术范畴内,有形的东西不一定有体积,可以仅仅是平面化的形状,只有加入了光线、透视等因素,强化了物体的面的塑造才能产生体积感。因此形的要素是比例、线条和面积,有了这三种要素就能产生形状。体的要素是块面、光线和透视,并且有与之相匹配的空间和虚实。

结构是指构造物体的内在框架和各个组成部分的连接、排列、组合规律。在美术范畴内,结构主要是指能够影响事物外在形状和动态的内在结构,而对于事物自身的功能结构或生理结构,只要是不影响外在形状的都可以忽略。例如,要画一个人的头像,就要了解人类头部的骨骼、肌肉结构,而不需要了解头骨内部的大脑构造。结构是事物中最稳定的因素,无论光影如何变幻,视角如何转移,事物的结构始终不变。同时,如果想表现光影或透视,首先就要从结构入手,在分析结构的基础上才能准确地表现这种关系。生活中的事物都比较复杂,表面都有丰富的细节,因此在观察外在形状时要运用分析、归纳、理解的方法,才能把握内在的结构。

2.2.3 比例

世界上的各个事物在形状上彼此都有差异,这些差异包含事物的大小、长短、高矮、胖瘦等特征,如果能够把握这些特征进行绘画,观众就会觉得很像。要想把握事物或事物各部分的特征,就要掌握它们之间的比例。在美术范畴内,比例是指物体与物体之间、物体自身整体与局部之间或局部与局部之间"量"的关系。

人们在长期观察某一类事物中总结出了比例规律,并且根据喜好,在规律中找到了美感,因此,和谐的比例关系是重要的美学来源。

2.2.4 透视

绘画的载体,无论是画布或纸张,都是平面物体,要在上面画出具有体积感的事物形象和具有空间感的场景,就要创造出一种视觉错觉,让人们看到的物体具有真实性和感

受到空间的纵深感。绘画中视觉错觉的秘密就是透视(见图 2-4),透视是组织、排布画面物体的一种方法。

霍贝玛是田园风景画派的画家,终身都在描绘荷兰农村的景色。这幅画成功地运用了焦点透视的技法,展现了一种乡村景色的透视美。此画是霍贝玛的重要作品之一。

图 2-4　霍贝玛的油画《米德·哈尔尼斯大道》

透视的基本原理如下:

(1) 近大远小。在观察自然界物体时,能够感知物体与我们之间的距离,这是因为视觉经验告诉我们,相同或相似大小的物体,离我们越近,物体越大,离我们越远,物体就越小,离我们最远的地方会变成一个点,最后直到在我们的眼前消失。因此把这种规律应用在绘画上,就会给观众带来视错觉,让人们觉得实际为平面的画面中也存在空间感。

(2) 正向面大,侧向面小。在自然界观察物体时,会发现由于物体角度不同或观察角度不同,同一物体不同的面会产生大小的差异。以正方体为例,从原理上说正方体的各个面应该是完全相等的,但在实际观察中,正方体的任何一个面与观察者的视线越接近正向,这个面的面积越大,而如果越接近侧向,这个面的面积越小。

2.2.5　素描的明暗概念

研究视觉艺术自然要了解光线的规律,学习素描更是要掌握光线对事物的影响。当光线照在不透明的物体表面的时候会产生 4 种明暗规律的现象:

第一,绝大部分物体由于自身的面积与体积会产生受光部分和背光部分,受光部分又称为亮部,背光部分又称为暗部。同时,由于物体的遮挡还会产生投影,投影的形状与物体的形状相关联。此外,大部分物体由于自身的形状与结构原因,物体的各个面受光照射的角度各不相同,物体表面会产生深浅不同的明暗层次,通常可分为亮面、灰面、暗面三大层次。

第二,光源与物体的距离远近可以使物体出现深浅不同的明暗变化,光源离物体越近,物体亮部反光越强,物体越亮,反之物体越暗。

第三,光源与物体的角度不同可以使物体出现明暗面位置的变化,通常我们采用的光源是透过窗子的自然光或者安置在天花板上的灯光,光线的照射角度都是自上而下的,所以我们看到的亮部往往都是在物体的顶部或侧上方,暗部都是在物体的下部或侧

下方。我们习惯于这样光线下的物体状态,但当我们改用烛光或火光为主光源时,亮部则是在物体的下部,暗部则是在物体的上方,因此亮暗部的位置可以随着光源角度的变化而变化。

第四,物体表面的质感和物体的固有色都会影响物体的深浅与明暗。不同的物体由各种不同材料构成,这些材料不仅质量和触感不同,在光线下也会产生不同的效果。光滑的不透明物体反光最为强烈,物体表面越光滑,物体反光越强烈。物体表面越粗糙,物体反光效果越差,如沙土和粗陶。另外,物体自身的固有色也会影响光线的反射,白色的物体反光最强,即使是物体暗部仍然有很高的明度;而黑色的物体反光最弱,即使是物体亮部仍然是较暗、较重。

三大面和五大调子是素描明暗概念的重要内容。以立方体为例。立方体在受到光源照射条件下,由于各个面与光源角度不同、远近不同,会产生不同的明暗效果。通常我们能看到立方体的三个面,其明暗对比可以分出亮、灰、暗三种明度效果。直接受光的部分称为亮面,光线只能从侧面照射的部分称为灰面,光线照射不到的地方称为暗面。在立方体上这三大面划分清晰,边界明确,在面与面交界的边线上色调突变,此边线就可称为明暗交界线。但是,当物体结构圆滑,转折微妙自然时,三大面的区分就不明显了,例如球体(见图 2-5)。球体表面光滑,没有明显的块面,也没有突起的棱角,不能用生硬的界线去区分亮、灰、暗面。当仔细观察时,球体仍可分出三大面,以顶侧光为例,球体的上部受光较多为亮面,球体的中部受光较少为灰面,球体侧下部不受光为暗面。只是各部分之间过渡自然、微妙,因此看不出明显的界线。

图 2-5　素描的明暗

五大调子指亮面、灰面、明暗交界线、暗面和投影。正确理解三大面和五大调子是研究视觉艺术的基础,无论是平面设计、室内设计或是摄影艺术都离不开这些原则,只有灵活运用这些理论才能达到视觉美的境界。

2.2.6　点线面的绘画方法

点、线、面是绘画最基本的元素,它们组成了所有的图形图像。这里所说的点线面,不仅是指画面的构成元素,还包括它们在素描中的不同用途和绘画方法。

1. 点

在素描中,点是一个方位概念,它决定了物体的位置和比例。素描的绘画步骤应该

是先定点，后连线。首先，要根据构图的需要定出物体在纸面上的位置点，要定出物体的最高点、最低点、最左点、最右点，这样就可以确定物体的范围。其次，要定出物体的结构点，在这个过程中要确定物体自身的比例和结构，以及由于观察角度而产生的透视关系。当这些点在画面上确定之后，物体的形状就大致有了参照。在观察点与点的关系时，可以将画面想象成坐标图像，比较物体的这些点在 X 轴上的左右区别，在 Y 轴上的高低差异，这样在画素描时就不会仅凭感觉，而是有的放矢。

2. 线

线条是绘画的基本要素，是绘画最重要的艺术语言和表达方式。线条能够迅速、简便地表现物象，具有多种特征和类型，具有丰富的表现潜力和强烈的感情特征，有独立的审美价值。

在各种各样的绘画形式中，线条可以说是最简洁有力的绘画语言，是支撑和表现艺术形象的重要手段。线条不但可以表现出极强的形式美感，而且能反映出丰富的情感。线条与作品所表达的内容应该是紧密相关的、强劲有力的、飘逸柔软的、潇洒奔放的、秀丽妩媚的等等。各种不同形式的线条所产生的画面效果是完全不同的，影响着作品的整体氛围。

人类最早的绘画作品——岩画、壁画等大多以线条来表现，中国书法把线条的魅力发挥到极致，而中国绘画中的"十八描"则充分体现了线条的多样性与表现力（见图 2-6）。

图 2-6 中国画技法十八描

素描中的线是一个运动概念，将两个点连接起来建立一条直线，它决定了物体的轮廓和结构面的边界。线可以独立造型，在结构素描中，仅仅用线就可以表现出物体的形状、结构，清晰地表现出事物的特征。线也具有独立的审美，在中国传统绘画的线描中，线条的粗细、长短、曲直、刚柔都能表现韵律美感；在西方抽象绘画中，垂直线代表庄严、肃穆，水平线代表平稳、永恒等内心的情感。

在线的绘画方法上，要注意线条是一遍遍"画"出来的，而不是一点点"描"出来的。在确定两个端点之后，用铅笔从一端一直画到另一端，中间尽量不要断开。

素描中的直线一般要求两端细中间粗，两端虚中间实，在起笔时要"虚入"，在收笔时要"虚出"。素描画中的弧线一般都是由方形变成圆形，由直线变成弧线，因此所画的弧

线都由一条条短直线"切"出来的。用线条表现结构时,要注意线条之间的穿插关系。尤其是对于侧面的结构,我们只能看到很小的面,无法用更多的明暗表现结构,就需要用线条的穿插关系和压接关系说明结构的前后空间,如安格尔肖像中的衣纹表现(见图 2-7)。

图 2-7 安格尔的素描作品

3. 面

从理论上讲,面是由线条的移动而形成的,在素描中,面是由至少三条边线合围而成,并且由明暗调子组成的。面是构成体块的重要因素,不同的面有了明暗的区分,就产生了光影和体积。正如常说的"三大面、五大调子",要想画出面的明暗关系就要涂调子,调子的绘画方法有很多:长线与短线、直线与弧线、45°交叉线与十字交叉线,甚至可以用炭精条、木炭条、炭精粉直接涂抹。调子的根本原则是贴合结构,体现光影,只要调子能准确地画在结构面上,并且符合亮、灰、暗的三大面光线关系,就可以灵活使用各种画法。

2.3 速写基础

速写(见图 2-8)是一种简化的写生形式,是快速、概括地描绘对象,表现运动物体造型的一种绘画手法,是绘画的基础课题,也是培养形象记忆能力与表现能力的一种重要手段。这种绘画方式的特点是"快",但"快"不能作为衡量速写的唯一标准。速写的任务是在短时间内迅速、敏锐地捕捉对象的特点,并快速、准确、简练、概括地表现在画面之上。因此,准确把握客观对象的形态特征是速写的另一个重要特点。

2.3.1 速写的特点

从字面意思可以看出,速写的特点就是快速记录物体的特征,相对于素描而言,速写

图 2-8　速写作品

要求写生速度快,能够瞬间完成对物象的形态描绘。因为速写的速度快,因此在描绘客观物象时不可能面面俱到、细致入微,这就要求画者必须做出取舍,对物象进行简化、概括,用最简练的线条表现物象。

敏锐的观察力是造型能力的基础,也是造型能力的重要标志。速写能培养敏锐的观察能力,使我们迅速捕捉生活中美好的瞬间。由于速写时间的制约,必须在尽可能短的时间内完成对物象的观察、感受和理解,并迅速、准确、简练、概括地表现对象。速写能培养绘画概括能力,使我们能在较短的时间内画出对象的特征。同时,要求学习者养成从整体出发的观察习惯,具有敏锐捕捉对象特征的观察能力。

素描与速写的界线不是很清晰,通常,时间较长的称为素描,时间较短的称为速写。速写与素描都是基本的造型手段,都是以培养造型能力、记录想象能力、激发创造性为目的的。

铅笔是速写最常用的工具(见图 2-9)。用铅笔画速写,线条变化有层次,丰富而细腻,能够深入刻画。

炭精条适合画大幅速写及头像。表现效果粗犷而强烈,黑白分明,变化大。运用时,侧锋画线,横卧后可以大片涂画来表现大体明暗和固有色,线条的粗细变化丰富多端,配合擦笔可增加画面的中间层次和柔和感,容易表现出物体的质感(见图 2-10)。

图 2-9　铅笔速写　　　　　　　　　　　　　　　　图 2-10　炭精条速写

硬笔以钢笔为主，还包括竹笔、圆珠笔、美工笔、签字笔、针管笔等，是常用的书写工具，画出的线条清晰、流畅，刚劲有力，图2-11为吴冠中的硬笔速写作品。

图2-11　吴冠中硬笔速写作品

马克笔分为水性、油性、酒精性三种，水性的马克笔色彩艳丽，油性马克笔对纸张没有损伤，酒精性的马克笔色彩更加柔和。马克笔主要用来快速表达设计构思或用于创作设计效果图（见图2-12）。

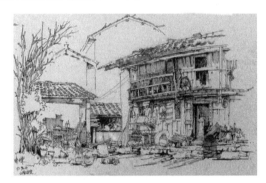

图2-12　马克笔速写

毛笔是国画创作的工具，但是用来画速写也是非常好的，如果再结合墨的干湿浓淡的独特效果，这种速写会更具艺术魅力（见图2-13）。

(a) 婆娑的树　　　　　　　　　(b) 彝族人

图2-13　毛笔速写

2.3.2　静物速写

静物速写是最简单的一种写生类型,主要体现静态物体的结构特征,也是创作者收集积累素材的过程。静物速写的范围很广,可以是生活中常见的瓶瓶罐罐,也可以是蔬菜水果等(见图 2-14)。

图 2-14　静物速写

2.3.3　动物速写

动物速写(见图 2-15)的对象很常见,如狗、马、鸡、猴等,将动物的行动、状态或其他行为动作用简单的线和明暗效果描绘出来,抓住动物的主要形体特征和动作特征,将其刻画得生动有趣,就是动物速写。画动物速写是一种认识和了解自然、迅速提高造型能力的好方法。

图 2-15　动物速写

2.3.4　风景速写

风景速写描绘了大千世界,把自然景物作为描绘的主题,包含的景物繁多,像山水、

树木、飞禽、花卉、人物、建筑等,但风景速写所表现的这些景物都存在于自然中的天、地、物之中。在风景速写中,处理好天、地、物这三大对比关系,对其描写尽量用不同的表现手法加以区别,例如运用不同的线条来表现它们的区别、对其不同的感受以及远近疏密的空间关系。风景速写的表现手法非常多,总体上不外乎用线条和明暗这两个要素来表现物象的形状、质感、位置、空间关系等,同其他速写手法一样(见图2-16)。

图 2-16 刘贯菊的风景速写作品

2.3.5 人物速写

在人物速写中,通常把头部的长度作为一个基本单位去衡量人体其他部位的长度。借助头部作为参照,可以更容易、更清晰地把握人体的比例关系。人体比例有"竖七、坐五、盘三半"的说法。成年人身体和头部的比例,站立时约为七个半头高。男性体形最宽的部分是肩膀,等于两个头的高。而女性形体最宽的部分是在腰以下的骨盆部分。肩膀比男性要窄一点。老年人由于肌肉松弛,脊柱弯曲,身高一般比成年人矮。儿童因处于发育过程中,一般脸圆、头大、腿短。现实生活中每个人形体特征各异,应根据不同情况表现具体对象的个性特征。

在现实生活中,人物的动态是千变万化的,但是人体运动的基本规律都体现了重心平衡的规律。人的头、胸和盆骨三部分是不会活动的,除四肢外人体活动的关键部位是颈和腰部,尤其是腰部,腰部的动作虽然不及四肢明显,但腰部的活动有时直接影响四肢的活动。人立正时,肩线与盆骨线是平行的,但如果将全身重量都落在 只脚上,其着力使盆骨向上,头、肩的横线就会往相反的方向倾斜以保持平衡。头、胸、盆骨三部分的倾斜和方向透视变化可以简化为三个方形的体积来解释,把肩膀与盆骨的关系简化为两根横线,把人体活动性最大的脊柱简化为一根竖线,即通常简称的"一竖、二横、三体积"。在人物复杂变化的动态中,抓住这些要领,对观察和把握好人物的动态是十分有益的(见图2-17)。

图 2-17　丢勒的人物速写作品

2.4　色彩基础

　　色彩是光刺激眼睛再传至大脑视觉中枢而产生的一种感觉,对作品的质量有着直接的影响。不论是字体、图片等单个元素还是整体合成,在色彩运用时都要避免屏幕色彩过杂,注重整体色调的统一,强调色彩的对比关系,确保主体突出,利用色彩营造特定的情绪气氛。

　　在现代生活中,色彩扮演着非常重要的角色,与人类的生活有着不可分割的关系,成为现代社会文明的象征。美的色彩具有美化和装饰的效果,影响人的感觉、知觉、记忆、联想、感情等,能对人产生特定的心理作用,使人与作品产生共鸣,使作品富有吸引力,在视觉艺术中具有不可忽略的艺术价值(见图 2-18)。

图 2-18　色彩的构成

　　色调指的是一幅画中画面色彩的总体倾向,是大的色彩效果。在大自然中经常见到这样一种现象:不同颜色的物体被笼罩在一片金色的阳光之中,或被笼罩在一片轻纱薄雾似的、淡蓝色的月色之中,或被秋天迷人的金黄色所笼罩,或被统一在冬季银白色的世

界之中。这种在不同颜色的物体上笼罩着某一种色彩,使不同颜色的物体都带有同一色彩倾向的现象就是色调。

2.4.1 色彩语言的意义

不同的色彩具有不同的象征意义,例如:

红色是最引人注目的色彩,具有强烈的感染力,它是火的色、血的色,象征热情、喜庆、幸福;另一方面又象征警觉、危险。红色色感刺激、强烈,在色彩配合中常起着主色和重要的调和对比作用,是使用得最多的色。

黄色是阳光的色彩,象征光明、希望、高贵、愉快。浅黄色表示柔弱,灰黄色表示病态。黄色在纯色中明度最高,与红色色系的色彩配合产生辉煌华丽、热烈喜庆的效果,与蓝色色系的色彩配合产生淡雅宁静、柔和清爽的效果。

蓝色是天空的色彩,象征和平、安静、纯洁、理智,另一方面又有消极、冷淡、保守等意味。蓝色与红、黄等色彩运用得当,能构成和谐的对比调和关系。

绿色是植物的色彩,象征着平静与安全。带灰褐绿的色则象征着衰老和终止。绿色和蓝色配合显得柔和宁静,和黄色配合显得明快清新。绿色多作为陪衬的中性色彩使用。

橙色是秋天收获的颜色,鲜艳的橙色比红色更为温暖、华美,是所有色彩中最暖的色彩。橙色象征快乐、健康、勇敢。

紫色象征优美、高贵、尊严,另一方面又有孤独、神秘等意味。淡紫色有高雅和魔力的感觉,深紫色则有沉重、庄严的感觉。紫色与红色配合显得华丽和谐,与蓝色配合显得华贵低沉,与绿色配合显得热情成熟。紫色运用得当能构成新颖别致的效果。

黑色是暗色,是明度最低的非彩色,象征着力量,有时又意味着不祥和罪恶。黑色能和许多色彩构成良好的对比调和关系,运用范围很广。

白色是表示纯粹与洁白的色,象征纯洁、朴素、高雅等。作为非彩色的极色,白色与黑色一样,与所有的色彩构成明快的对比调和关系,与黑色相配,构成简洁明确、朴素有力的效果,给人一种重量感和稳定感,有很好的视觉传达能力。

2.4.2 色彩的心理感觉

色彩作用于人的视觉器官以后,产生色感并促使大脑产生一种情感的心理活动,形成色彩的感情。色彩引起的感情是因人而异的,还会因环境及心理状态而发生变化。但是由于人类生理构造方面和生活方面存在着共性,因此,对大多数人来说,无论是单一色还是几个色的组合,在色彩的心理方面都存在着共同的感觉,影响着视觉传达。设计中,应当考虑到颜色会触发用户产生何种联想。

(1)色彩的冷暖感。红、橙、黄色调带温暖感,蓝、青色调带冷静感。低明度的色具有温暖感,高明度的色具有冷静感。高纯度的色具有温暖感,低纯度的色具有冷静感。

(2)色彩的轻重感。色彩的轻重感主要由明度决定,高明度具有轻量感,低明度具有重量感。白色最轻,黑色最重。

（3）色彩的软硬感。色彩的软硬感与明度和纯度有关。凡是明度较高的含灰色系有软的感觉，明度较低的含灰色系具有硬的感觉。强对比色调具有硬的感觉，弱对比色调具有软的感觉。

（4）色彩的明快和忧郁感。色彩的明快和忧郁感与明度和纯度有关。凡是明亮而鲜艳的色调具有明快感，凡是深暗而浑浊的色调具有忧郁感。强对比色调具有明快感，弱对比色调具有忧郁感。

（5）色彩的兴奋和沉静感。有兴奋感的色彩能刺激人的感官，使人兴奋，引起注意。色彩的兴奋沉静感与色相、明度、纯度都有关，其中以纯度的影响为最大。在色相方面，红、橙色具有兴奋感，蓝、青色具有沉静感。

纯度高的色彩具有兴奋感，纯度低的色彩具有沉静感。强对比的色调具有兴奋感，弱对比的色调具有沉静感。色相种类多的显得活泼热闹，少则令人有寂寞感。

（6）色彩的华丽和朴素感。色彩的华丽和朴素感与纯度关系最大，其次与明度也有关。鲜艳而明亮的色具有华丽感，浑浊而深暗的色具有朴素感。彩色系具有华丽感，非彩色系具有朴素感。强对比色调具有华丽感，弱对比色调具有朴素感。

2.5 构图基础

构图是指作品中艺术形象的结构配置方法，在一幅画面中起着至关重要的作用，它是造型艺术中表达作品思想内容并获得艺术感染力的重要手段，对一幅绘画作品的成败起着决定性作用。

构图在中国画中被称为"布局""章法"等，是根据题材、主题思想和形式美感的要求，将经过选择的各个对象按一定的形式法则适当地组织安排在画面上，以构成一个协调的、完整的画面，来明确地表达其主题内容（见图 2-19）。

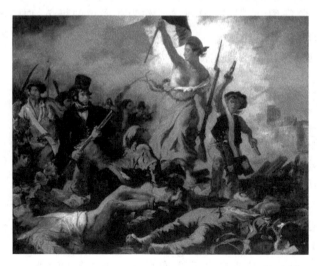

这是德拉克洛瓦最著名的代表作，是对 1830 年 7 月革命的真实记录，更是对革命的浪漫主义赞歌。画面中心的裸着上身的女子象征着自由女神，她高举着法兰西共和国的旗帜，赤脚踏过云层和尸体，激励战斗的民众奋进。

图 2-19 德拉克洛瓦的油画《自由引导人民》

2.5.1 造型

造型是绘画艺术中创造艺术形象的手法和手段。点、线、面、体是一切造型的基本要素,其目的都是为了正确地描绘和表现物体的形体结构。

绘画创作需要借助色彩、明暗、线条、解剖和透视等造型方法来表现。学习绘画创作,需要不断探索造型的表现手段及其规律,精益求精,才能够表现出新的生活内容和满足人们不断发展的审美需求。绘画造型的表现方法一般分为明暗造型和线描造型两种。

(1)线描造型。线是面的概括,同时也是造型的手段。物体的外轮廓线表明了物体的基本形象特征,物体与环境的分界线显示和分割空间以及捕捉形态。线具有高度的表现力,可以表现长度、宽度、色调、明暗和质地。线的轻重、深浅、粗细、虚实能够表现出不同的视觉效果。

(2)明暗造型。物体的形态是在光的作用下表现出来的,物体本身的明度也是受光的影响而变化的,或明或暗。

物体明暗关系与光之间的联系主要体现在如下几个方面:

① 光强,日距物体距离近,则明度高。

② 一般来说,物体表面与光线之间的关系是:角度越大,光线越弱。

③ 在同一环境下,画者与物体的距离越近,明度越高。

④ 在同一环境下,物体颜色浅,则明度高。

从明暗角度来观察物体,物体受光后的明暗情况大致分为明部、半明部(中间灰调)、明暗交界线、反光部和投影几个部分。明暗和半明部属于亮面,明暗交接线、反光部和投影属于暗面,它们构成了明暗两大系统。

2.5.2 图形创意的视觉表现

图形设计的创意是一项以独特性为目标的创造活动,任何对以前创造结果的重复都意味着失败。从图形的形式结构特点来探寻其形态语言和创意途径,大体可归纳出下列几个方面。

(1)置换。客观事物一般都按照自然的或现实的逻辑组合,形成特定的结构关系。但在创意中,通过置换图形构成元素中的一个方面或某些部分,形成异常的组合,从而造成人们出乎意料的视觉感受和内心震撼。这种图形元素的置换无疑破坏了原有事物间的正常逻辑关系,然而,正是新的组合关系将图形的表形功能的荒诞性和表意功能的一致性统一起来,形成了以反常求正常、以形象的不合理性求传播的合理性效果。实现这种图形元素置换的要点在于找出置换和被置换图形元素在某种层面上的内在联系。

(2)颠倒。图形的颠倒处理就是将正常状态下事物间的关系,包括位置、尺寸、方向、明暗和颜色等在一定条件下作颠倒处理,造成一种图形形式上的戏剧性效果和幽默感,使人对这种反常的视觉认知产生深刻印象。

(3)重叠。是指将两个以上的视觉形象叠合在一起而产生新的视觉形象的方式。经

重叠后的图形具有多层含义,这是在现实世界中凭肉眼无法观察到的图形形式,可是数字艺术却能较为容易地取得这种视觉效果。重叠处理图形完全打破了真实与虚幻间的沟通障碍,通过激起人们的惊奇和对图形形象的辨识,将所要传播的信息和事物表现出来。

(4)解构。是将原有的形象解体,在打破原来结构关系的基础上重新进行排列组合。这是一种并不添置新视觉内容,仅以原形象要素的重新组合来创造新视觉形象的图形处理技巧。

虽然解构图形中被分解的每一个小单元都是极其平凡的,但因整体组合结构关系上的变化,图形就呈现出图案化,并且略带抽象意味。图形的解构处理方式多种多样,常见的是分解有规则的图形,如矩形、三角形或圆形等。

(5)变形。是通过夸张等手法,将视觉形象作局部或整体的变形,从而改变人们对事物固有的、常规的看法,制造出荒诞的画面效果。

(6)多义。通常情况下,人们是凭借图形与其背景的边界线来确认形象的。区别图与底(背景)的知觉由于受某些因素的干扰,会出现两个形象共用相同边界线的情况,由此造成图底关系变化不定,可作多种解释的图形样式,这就是多义图形。

对图形的多义现象进行研究的代表人物是心理学家 E. 鲁宾。他提出了图底双关的理论,即人们的知觉并不孤立地接受图形信息,而受周围其他东西的制约。多义图形正是这一理论的证明。多义图形以图底共用轮廓边界而交替显现其中跃然而出的形象,具有独特且耐人寻味的视觉效果。它又能在一种形态的结构中构成两种形态的组织,以一个设计表达出两层信息含义。因而,在现代视觉传达设计中多义图形被广泛采用。

(7)渐变。是将图形形象的逐渐变化过程一一展示出来,共同构成完整图形的处理方式。渐变不仅可以表现变化的过程,而且还可以使两个在形态上相去甚远的形象完成过渡和衔接。

(8)相悖。人们是凭借着透视关系和前后遮掩关系这样的视觉经验和原理,从二维照片中理解其所显示的三维空间的。利用这些视觉经验和原理,刻意在一张照片上塑造出两种截然不同的空间,就是图形的相悖设计。由于这种相互矛盾的空间状态是建立在看似合理的视觉经验中的,因而矛盾双方的实体和空间效果能够连接得天衣无缝,虽然这在实际中是不可能存在的事。相悖图形是视觉现象中的怪圈,它以荒唐与真实的缠绕来促成深刻而强烈的视觉冲击,让人们在超现实的境界中接受信息。与同样是现实中不存在的同构图形相比,它们的差异在于相悖图形刻意以视觉形式来震撼人们,展示视觉形式上的悬念;而同构图形则利用形象和象征意义的组合来完成概念的准确传播。简单地讲,相悖图形给人们以视觉形式上的问题,而同构图形则以离奇的视觉形式给人们以答案。

(9)模糊。一般情况下,模糊是视觉传播中的大忌,因为不明确的形象会降低信息的可信度并使其难以被有效传播。可是,模糊手法利用得当,同样可以创造出非凡的效果,表达特别的意念。例如有时将事物的图像作适度模糊处理,反而可为信息的接受者提供足够的想象、补充和回味的余地,这是模糊图形在设计中得以运用的基本原因。

2.6 文字效果设计

文字设计主要承担着信息传递视觉化的作用,文字的表现形式具有极大的可塑性,既有规律性又有很大的自由度。文字自身的结构又具视觉图形意义,字体的造型变化构成了各种形状和性格。文字的形态和组合方式的变化,使它以点、线、面的形式构成了设计的最基本元素。一个字符可作为一个独立的单位,进而连为线,也可集结为一个面。对文字设计进行研究,更能充分发挥文字在视觉传达中的作用。在数字媒体设计中,文字作为主要的视觉要素之一,是其他要素所不能替代的。

2.6.1 字体的功能

文字是人类智慧的高度结晶,其变化同样也反映着时代的特征。在原始社会,文字图形作为一种象形符号,维系着原始人类的群体生活。当社会发展处在一个比较低的阶段,大众文化落后,生产和消费还停留在追求基本生活的必需品时,文字在很大程度上起着记录和说明的作用。随着现代社会的高速发展,不同民族文化和生活方式有了广泛的交流,文字在其中发挥着巨大作用。

由文字构成的字体设计起源于 20 世纪初,这个时期的欧洲科学技术得到进一步发展,对字体设计产生了重大影响。现代设计运动的兴起,使人们的艺术观念起了很大的变化。在图形设计领域里,改变了以往单纯将优美风景和著名肖像作为版面内容的设计,开始研究文字本身独特的价值。字体设计可以加强文案的吸引力以辅助图形设计,或将文字图形化,使文字产生图形的功能,以强调信息诉求。

2.6.2 字体的种类

字体的种类繁多,功能各异,然而其基本的、共通的任务在于建立信息、品牌等独特的风格,塑造差异化的形象,以期达到传达信息的目的。不同种类的字体其功能也有所不同。

按视觉形态来分类,字体的种类主要有印刷体、手写体和设计师设计的各式各样美术字。字形又可通过拉长、压扁、变斜等,做出多种多样变形效果。

(1)印刷体。这种字体种类繁多,例如,有宋体(老宋、标宋、仿宋、粗宋)、黑体(粗黑、特黑、美黑、细黑)、楷体(行楷)、圆体(特圆、粗圆、细圆)、隶书、行书、综艺体、堪亭体、琥珀体、魏碑、印篆体、古印体、海报体等,还有几百种英文字体。

(2)手写体。字形无规则性,大小不一,笔画不同,是富于个性与亲切感的字体。手写体可用毛笔、钢笔或马克笔等不同的工具来书写。利用粗马克笔写的文字,其横竖线条粗细不等。手写字体自然而富于人性,易传达原始纯真的感情,常用来表现生动自然和亲切的主题。

2.6.3　字体的编排模式

文字编排方式的主要因素是字距和行距。研究表明，行距的变化对阅读速度没有显著的影响，而字距的变化对阅读速度的影响却非常显著。

文字编排设计的基本模式如下：

（1）以线构成。文字编排设计最常见的形式是线，把单一的点形文字排列成线，是最适宜阅读的形式。在设计中，常见的线型有直线和曲线两种，直线型也包括水平线、垂直线、斜线和折线，曲线型有弧线、波浪线和自由曲线。还可以根据需要把文字排列成间隔拉开的虚线形式，可以采用单一的线型排列，也可以由多种线型综合编排。

（2）以面构成。在字体的编排中，常常把文字由点排成线，再由线排成面，即所谓文字的"群化"。这往往是出于版面空间和构图形态的实际需要。排列成面的文字整体性和造型性较好，便于阅读。排列成面的文字多是作为画面的辅助因素来考虑的，可以和其他主体性因素产生互补关系，形成画面的特征和个性。

（3）齐头齐尾。这是最整齐的编排形式，就是把版面的文字排列成面，面的两端是整齐的。中文字体的基本形是方形的，不管是竖排还是横排，编排起来都比较容易。但英文单词常由许多字母组成，在编排时难免会出现一行的末尾有时空几个字母的空间，有时一个单词只能排一半。为了整块文字的整齐和单词的完整，只有拉开单词间的距离，或者将不完整的单词转入下一行。

（4）齐头不齐尾。把每一行文字的开头对齐，而在适当的地方截止换行，这样，在行后就会出现参差不齐的形状，这就是齐头不齐尾的排列。这种排列方法在英文中常见，中文采用这种方法编排时，通常以一个整句或一个段落作为划分的单位，例如，诗词短句就是采用这种齐头不齐尾的编排。

（5）齐尾不齐头。把每一行文字的结尾对齐，而在适当的地方截止换行，这样，在行头就会出现参差不齐的形状，这就是齐尾不齐头的排列。在视觉设计中常采用这种方法编排以创造一种别具一格的风格。通常以一个整句或一个段落作为划分的单位，诗词短句也可以采用这种齐尾不齐头的编排。齐尾不齐头的编排方式与齐头不齐尾的方式相比更能突出前卫、时髦和别致的个性。

（6）居中对齐。这是一种对称形式。如果每一行文字的长度不同时，使之刻意地居中对齐，作对称形式的编排，在首尾自然产生凹凹凸凸的白色空间，这种编排方式能使版面产生优雅的感觉——紧凑的中心，放松的四周空间，在条理中有变化。

（7）沿着图形排列。这是一种自由活泼的编排方式。当文本在设计编排时遇到图形，即顺着图形的轮廓线进行排列，使图形和文字互相嵌合在一起，形成互相衬托、互相融合的整体。采用这种编排方式，需注意文案语句意义的完整性，以及外形轮廓的整齐感，如果沿着不规则图形的外形编排，加之排成面的文案的外形不整齐，会给阅读带来一定的困难。

（8）文字的分段编排。在海报招贴、报纸、杂志、网络广告文字编排设计中，文案量的大小相差很大。在有大量文案需要编排的情况下，虽然横向阅读最符合人的生理特点，但每一行的文字不宜太多。为方便阅读，就必须采取合理、有效的编排方式。常常采用

一段式、两段式、三段式和四段式的编排。一段式的编排简洁明了,适宜文案较短的编排;两段式的编排对称大方,适宜较长的文案;三段式和四段式的编排比较活泼。

(9)错位式的文字编排。这是采用错位方法来区别或强调文案不同内容特点的手法。通过改变字体的造型、尺寸和位置,使重要内容得以凸显。具体的方法是将个别需要强调的文字提升、下沉、放大、压扁、拉长等。

(10)将文字编排成图形。将文字编排成具有造型特点的线、面或成为插图的一部分。在广告的画面上字体本身也属于图形的要素,把字体编排成图形,就是运用多种多样的编排手法,把文字排列成具有节奏变化、形态特征的视觉形象,以可视性和特征性为主,兼顾可读性,通过视觉形象来传达信息。

(11)将文字分开和重叠排列。分开排列就是打破通常的字距和行距,将文字按设计传达的需要排列成特有的视觉形式。分开排列将拉大文字之间的距离,字体的间隔通常超过字体本身的宽度,有的甚至更宽。这样做在视觉心理上会显得比较轻松、自由和富有节奏感。与之相反的是重叠式的排列,文字的部分形体相互重叠,前后叠加在一起,造成一种立体感和紧凑感。

(12)文字设计中的变异设计。改变文字在句中或段中的方向、字体、色彩、位置等,起到强调的作用。

2.6.4 字体的视觉设计

在数字媒体设计中,字体既可以是传达内容的叙述性符号,也可以是视觉形象的图形。从本质上讲,任何一种字体都具有图形的性质。

字体设计的表现形式是由文字与内容的关系构成的。各种信息的不同内容和特点规定了表现形式的多样化。新颖的表现形式往往是对表现对象深刻独特的把握。

1. 字体的错视与校正

由于字体的结构、笔画繁简不一,实际粗细相同、大小一致的字形在人的视觉上并不完全相同,这就是错视。

与字体有关的错视主要有线粗细的错视、点与线的错视、交叉线的光谱错视、黑白线的粗细错视、正方形的错视、垂直分割错视、点在画面上不同位置的错视等。常用的字体错视的修正方法包括字形粗细大小处理、重心处理、内白调整、横轻直重处理、字形大小调整等。

2. 字体的造型设计

字体之所以能表现出差异性的风格,主要在于字体具有统一的特征。中文字体无论如何变化,一般总离不开两个最基本的字体形式——宋体和黑体,这两种字体在笔画造型上有着截然不同的风格和特征。宋体直粗横细,黑体粗细一致,就线端来看,宋体字基本笔画的造型变化多样,黑体字则造型统一,平整匀称。再以文字的精神风貌来看,宋体字带有温婉含蓄、古典情趣的美,黑体字则传达刚硬明确、现代大方的理性美。因此,字体在设计时,首先应根据设计信息的内容与理念来选择合适的字体形式,从中发展、变化、创造出具有独特个性的字体。

字体的设计还在于统一线端造型与笔画弧度的表现。线端造型(圆角、缺角、直切、

斜切等)都会直接影响字体的性格。笔画弧度的大小也能表现字体个性。如表现技术、精密、金属材料、现代科技等特征,应以直线型为主;如表现柔和、松软的食品和活泼、丰富的日用品特征,应以曲线为主来造型。

3. 字体的搭配

字体的视觉表现包括字体的搭配、字族的运用、字的变形设计等。搭配运用字体,使画面美观且阅读容易。字体搭配需要注意以下原则:

(1) 大标题,小内文。即利用字体大小的差异,来表现标题及内文不同的重要程度,这是字体的常用搭配方法。大标题字体的尺寸应为内文的三倍以上,才能凸显其主导地位;副标题字体的尺寸必须小于大标题一半以下,才不至于减弱大标题的力量;小标题可与内文一样大小或略大一些,但不宜比内文小。中文排版中,内文字体通常为 10.5pt(5号宋体)。

(2) 粗标题,细内文。标题要粗,能立即吸引人的注意,使印象深刻。

(3) 字体少,字型少。同一组内采用的字体宜在三种以内,以不同的字体区隔标题、副标题,但内文与标题字体可相同亦可不同。字体运用更应讲求整体感。

(4) 字体与内容配合。着重理性说服者,宜采用较冷静理智的方正型字体,如黑体、圆体;诉诸感性者,不妨用较具变化感的字体。

总之,字体与字型均不可过多使用,变化要合理,才能明显标示重点并区隔内容,适当表达出数字媒体设计的诉求内容。如果字体与字型种类太多,会显得杂乱,从而降低设计效果。

4. 字族的运用

一般字体在大小、粗细上有多种变化,足以让设计人员在区隔重要性不同的文案时运用自如。字族就是以某种字型为蓝本,将之变化为一组字体,它们有一个总称。例如"黑体"字族有细黑、中黑、粗黑、特黑、超黑、反白立体、长黑、平黑、斜黑,但笔画形状都互相类似。

采用同一字族中的多种不同字体来制造变化,字体间的相似性能产生整体印象,字体间的小差异也能使设计显得精致而有活力。

2.6.5 文字构成的图形特性

文字作为信息传递的图形符号,自身就具有构成、编排的价值。文字作为基本构成元素,字符是点,词、句是线,而段是面。文字通过易被受众识别和理解的视觉元素,进行有意识的编排,最终完成信息传递和交流,这已经成为数字媒体设计中一个重要的表现方式。

从信息化、视觉化、艺术化的视角来审视文字艺术,可以领略到它是一种有巨大的生命力和感染力的设计元素,它有其他设计元素和设计方式所不可替代的设计效应,不仅可"读",而且可"看"。发挥文字的图形作用,无疑会使视觉传达设计获得新颖奇特的效果。我们在尊重文字的信息传递功能、阅读功能时,更应该看到文字作为一种视觉载体所具有的图形魅力与震撼力。

在数字艺术设计中,文字既是传达信息的媒介,又是强化与丰富画面艺术语言的构

成元素。通常文字的效果创造包括文字本身的效果、文字组成的段落在画面上的效果以及文字与图形或图像的组合效果等。

文字本身的效果是对字体、字形、色彩、纹理等特性进行修饰与变形而得到的。利用图像处理和排版软件，可以直接修改字体的各种属性，也可以方便地对字体进行修饰，根据字体的构成要素和创造过程，还可以在现有字体的基础上创造出新的艺术效果（见图2-20）。

图 2-20　文字与图像的有机结合

除了文字自身的书写，段落在画面上的排列组合也具有很强的艺术表现力。文字的编排除了段落间的疏密、大小、横竖、对齐等设置，还可以结合图形进行变形，如沿着一条曲线排布文字，将文字嵌入到特定的图形中，或者文字沿图形绕排等。文字的编排要取得良好的效果，关键在于处理好画面整体与局部的协调关系，创造出生动的视觉效果。

1. 点阵字体

计算机中一般都配有丰富的内建字体可供设计师应用，这些字体大部分都是从传统字体转换到计算机上的。点阵字体，就是在一个矩形点阵内表示一个字的笔画形状。点阵字体的存储量大，但在显示时不需要附加其他处理技术，而直接把字的形状显示出来，所以速度快，最适合做屏幕显示之用。汉字的字形需要有较大的容量来存放字符的点阵信息，通常以 16×16、24×24 或 32×32 点阵来表示一个汉字。点阵字体为固定大小的图形点阵，如果用户设定的大小与固定的大小不符，经放大或缩小后，在显示和打印时，字形便可能出现锯齿现象（见图 2-21）。

字符的有关参数如图 2-22 所示。

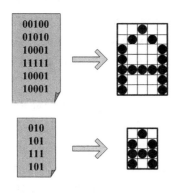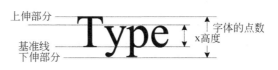

图 2-21　点阵字体的原理示意　　　　图 2-22　字符的参数

2. 矢量字体

PostScript 字体（或者 TrueType 字体）是以数学方程式描述字体轮廓，以轮廓矢量的形式将一个字的笔画形状以 PostScript 程序语言编码表示。PostScript 字体的优点是字形可以任意放大或缩小，并且不会变形，但在生成字形的时候，硬件要配备有 PostScript 的译码器。

3. 文字的个性创造

根据作品主题的要求，突出文字设计的个性色彩，创造与众不同的独具特色的字体，给人以别开生面的视觉感受，有利于作者设计意图的表现。设计时，应从字的形态特征与组合上进行探求，不断修改，反复琢磨，这样才能创造出富有个性的文字，使其外部形态和设计格调都能唤起人们的审美愉悦感受。Google 搜索引擎的标志字体设计就有着独特的个性（见图 2-23）。

(a) 2005年世界地球日 (b) 2004年雅典奥运会

图 2-23　文字的个性创造

【延伸阅读】技术也是艺术

顾群业，"设计·中国"网站（design. cn）执行主编，山东工艺美术学院教师，是一位数字艺术家。对于数字艺术，他解释为"伴随着数字技术的产生而形成的艺术样式"。也许在别人眼里，技术和艺术没有多少联系，但顾群业的很多作品都在探讨技术与艺术的关系。他认为，如果技术达到了一定程度，本身就是艺术。

信息时代的快速发展使计算机网络与日常生活紧密地联系在一起，也将社会原有的观念冲击得支离破碎。而随之孕育出来的艺术往往都带有不确定性和无中心的特性，这一现象被称为"后现代主义艺术"。由此，艺术从原本难以触及的神秘高台转向了喧闹的大众生活。如今，在技术高速发展的今天，存在着一个至关重要的问题，那就是如何避免我们自身被异化，如何从人类的迷茫中走出来。不可否认的是，技术与艺术的关系已经成为一个我们不得不关注的焦点。

顾群业习惯于通过数字技术来表达自己与时代相契合的观念。他的作品涉猎范围比较广，既包含技术同艺术关系的思考，又有现代科技与传统文化的碰撞，还有技术给人类思维带来的巨大触动等方面。在他的作品中，一切事物都在飞速变幻，不存在永恒的中心，即便是曾经巍峨的庙堂大厦，在他那里也会变得岌岌可危。"去××的艺术，去×
×的艺术家"，艺术家的思考尽数反映在他的作品之中。顾群业用看起来比较极端的方式，不仅消解了艺术的技术性，而且进一步消解了艺术的"神话"，观者久之可发现其中暗

含的深意。

作为流行时尚的创造者,突破平庸、锐意创新是艺术家们孜孜以求的目标。顾群业用独特的视角来审视计算机广泛普及后的数字化、程序化,从中有所感悟,付诸艺术实践,常常把计算机技术作为艺术创作的主题。计算机给顾群业带来了创意表现的无限可能,他充分地把计算机软件提供的便利,娴熟地运用到自己的创作中,成功推出一批具有时代特征和鲜明风格的作品:《化石》《融·绘》《I,Robot》《文而化之》……他的才华得以尽情展现,让观者眼前为之一亮。

在这个多元化的时代,艺术的边界和概念开始变得模糊,艺术所触及的范围遍及四面八方,已经不再仅仅是"绘画"或者"装置"的概念,反而是以往那些被认为不是艺术的东西。艺术也许是和生活相关的某种概念,也许是其他什么……顾群业利用三维建模等新媒体技术,再造了一位虚拟时空之中的"殉道者"(见图 2-24),体现了技术的艺术性。而更深层的含义在于"事实上每个人都在用自己的方式成为殉道者"。在这个精神无所归依的时代,顾群业好像又为信仰的价值向度赋予了新的内涵。

图 2-24　顾群业的互动媒体作品《殉道者》

如果你问为什么钉在十字架上的是一只狐狸,那只能说是因为耶稣的形象过于深入人心。事实上每个人都在用自己的方式成为"殉道者"。

或许,世人的一切忙碌都只不过是在为死亡准备一个盛大的仪式,而这个所谓的盛大仪式也许根本就没什么意义。

也许正是技术和艺术的紧密关系,才使得擅于运用这一表达方式的顾群业把目光更多地投向技术的隐喻以及对社会发展工具理性的批判上。对于顾群业来说,一切都只是过程,这正像他在《化石》中所表达的那样。在这个过程中,我们会继续创造出"新"的文明样态。

对艺术而言,有人痴,有人迷,有人沥血,有人觉得好玩。顾群业就说:"我觉得艺术就是玩!"玩,是聪明而有天赋的人方能道出的对艺术的理解和感悟。谁能说先民们不是在"玩"中产生了音乐和美术?艺术本来的功能之一不就是愉悦吗?过去仕途为主的文人,处理完公务,闲来"墨戏",一不留神成了艺术大家的人不在少数呢。顾群业所谓的玩,不是瞎玩,是要玩出"花"来,玩出名堂来。

美国学者阿尔温·托夫勒早在 20 世纪 80 年代所著《第三次浪潮》一书中就预言：随着社会的演进和科技的发展,人类将产生文字文化盲、计算机文化盲和影像文化盲。在21 世纪,计算机所带来的数字文化生存已成为当代文化的重要特征和鲜明特色。顾群业以一位艺术家的文化自觉,深入到计算机领域,在数字技术中,摆脱单纯把计算机视为工具的属性,用艺术家的直觉来剖析现代科技发展带给人们内心情感和文化语境的不同变化。

资料来源：顾群业. 技术也是艺术. 设计艺术家网. http://renwu. chda. net/show. axpx？id＝487＆cid＝41）,2009-11-13. 有删改。

【实验与思考】数字艺术基础

本实验的目的如下：

(1) 了解从事数字艺术设计所需要具备的美学知识和艺术基础。

(2) 通过因特网搜索与浏览,了解和熟悉美学与艺术知识在数字艺术设计中的运用,尝试通过专业网站的辅助与支持来开展数字艺术设计应用实践。

1. 工具/准备工作

在开始本实验之前,请回顾本章的相关内容。

需要准备一台安装了浏览器,能够访问因特网的多媒体计算机。

2. 实验内容与步骤

请分析思考并回答以下问题。

(1) 请通过网络搜索,简述写实性素描与抽象性素描以及两者的区别。

答：＿＿＿＿＿＿＿＿＿＿＿＿＿＿＿＿＿＿＿＿＿＿＿＿＿＿＿＿＿＿＿

＿＿＿＿＿＿＿＿＿＿＿＿＿＿＿＿＿＿＿＿＿＿＿＿＿＿＿＿＿＿＿＿＿＿

＿＿＿＿＿＿＿＿＿＿＿＿＿＿＿＿＿＿＿＿＿＿＿＿＿＿＿＿＿＿＿＿＿＿

＿＿＿＿＿＿＿＿＿＿＿＿＿＿＿＿＿＿＿＿＿＿＿＿＿＿＿＿＿＿＿＿＿＿

(2) 什么是速写？速写的材料有哪些？

答：＿＿＿＿＿＿＿＿＿＿＿＿＿＿＿＿＿＿＿＿＿＿＿＿＿＿＿＿＿＿＿

＿＿＿＿＿＿＿＿＿＿＿＿＿＿＿＿＿＿＿＿＿＿＿＿＿＿＿＿＿＿＿＿＿＿

＿＿＿＿＿＿＿＿＿＿＿＿＿＿＿＿＿＿＿＿＿＿＿＿＿＿＿＿＿＿＿＿＿＿

＿＿＿＿＿＿＿＿＿＿＿＿＿＿＿＿＿＿＿＿＿＿＿＿＿＿＿＿＿＿＿＿＿＿

(3) 动物速写的特点是什么？动物速写与人物、景物速写有哪些不同？

答：＿＿＿＿＿＿＿＿＿＿＿＿＿＿＿＿＿＿＿＿＿＿＿＿＿＿＿＿＿＿＿

＿＿＿＿＿＿＿＿＿＿＿＿＿＿＿＿＿＿＿＿＿＿＿＿＿＿＿＿＿＿＿＿＿＿

＿＿＿＿＿＿＿＿＿＿＿＿＿＿＿＿＿＿＿＿＿＿＿＿＿＿＿＿＿＿＿＿＿＿

＿＿＿＿＿＿＿＿＿＿＿＿＿＿＿＿＿＿＿＿＿＿＿＿＿＿＿＿＿＿＿＿＿＿

(4) 通过网络搜索欣赏优秀速写作品,请归纳速写的表现方法,并描述你所喜欢的速写形式和作品。

答：＿＿＿＿＿＿＿＿＿＿＿＿＿＿＿＿＿＿＿＿＿＿＿＿＿＿＿＿＿＿＿

＿＿＿＿＿＿＿＿＿＿＿＿＿＿＿＿＿＿＿＿＿＿＿＿＿＿＿＿＿＿＿＿＿＿

（5）通过网络搜索，欣赏外国优秀作品，对比分析自己在构思与技术上的不足与差距。

答：_____

3. 实验总结

4. 实验评价（教师）

第3章 数字图形图像

图形是一个大的概念,它既包括具象图形又包括抽象图形;图形概念中包含图像,而图像一般仅指具象图形,而且多指连续的影视图像。

在数字艺术设计领域,图形(graphics)一般指用计算机绘制(draw)的画面,如直线、圆、圆弧、矩形、任意曲线和图表等;而图像(image、picture 等)则是指由摄像机或扫描仪等输入设备捕捉的实际场景画面,或是以数字化形式存储的任意画面。

从图 3-1 中可以明显地看出图形(矢量图)与图像(位图)之间的区别。

(a) 矢量图　　　　　　　　　　　　　　　　　　　(b) 位图

图 3-1　矢量图与位图

多媒体计算机可以通过彩色扫描仪把各种印刷图像及彩色照片数字化,通过视频卡把摄像机、录像机、激光视盘等彩色全电视信号数字化,计算机本身也可以通过计算机图形学的方法编程,生成二维、三维彩色几何图形及三维动画。采用上述三种形式形成的数字化图形、图像及视频等信息都以文件形式存储。

3.1 视觉媒体及其特性

视觉是人类最丰富的信息来源之一,从图形、图像、文字到可观察到的种种现象、形体动作等,都是通过视觉来传递的,人类接收的信息约有 70% 来自视觉。而所谓视觉媒体,就是指通过视觉传递信息的媒体,视觉媒体在数字媒体技术中占有重要的位置。

视觉媒体概括起来有以下几类:

（1）位图。又称点阵图像,是一种对视觉信号进行直接量化的媒体形式,它以数字化的形式对构成图像的每一点上的颜色、亮度等相关信息进行描述和存储。根据量化后使用的二进制数的位数不同,又分为二值和灰度(彩色)图像两大类。

（2）矢量图形。是一种抽象化了的图像,是对图像依据某个标准进行分析而产生的结果,它不直接描述数据的每一点,而是描述产生这些点的过程,并以指令集合的形式存储。

（3）动态图像。由多帧连续的静态画面(图形或图像)序列在时间轴上不断变化以形成的动态视觉感受。如果每帧画面是实时获取的自然景物和人物图像,称其为动态影像视频,简称动态视频或视频;如果每帧画面是人工或计算机产生的图形,称为动画;如果每帧画面是计算机产生的真实感图像,称为三维真实感动画或三维动画。

（4）符号。是对信息进行抽象的结果。符号可以表示数值,表示事物或事件,也可以表示语言。文本就是具有上下文相关特性的符号流。

（5）许多其他类型的信息也可转换为视觉的形式,如音乐可转换为乐谱,数值可转换为曲线图形等。

视觉媒体具有准确、直观、具体、生动、高效、应用广泛、信息容量大等诸多优点,它的出现使得数字媒体技术的发展和应用更加广泛和诱人,使得交互式电视、可视电话、视频会议、视频点播等应用得以实现,向人们展示了全新的信息服务。视觉媒体数字化后的数据量非常大,对计算机的运算、存储、传输和处理等能力都提出了更高的要求。

3.2　彩色空间表示

彩色图像的离散化是连续函数 $f(x,y)$ 在空间坐标和彩色幅度上进行的。空间坐标 x、y 的离散化通常取 128、256、512 或 1024 等值,而彩色幅度的离散化取决于所使用的彩色空间表示。

3.2.1　基本概念

彩色可用亮度(brightness)、色调(hue)和饱和度(saturation)来描述,称为彩色的三要素,人眼所看到的任一彩色光都是这三个特性的综合效果。

亮度是光作用于人眼时所引起的对明亮程度的感觉,它与被观察物体的发光强度有关。显然,如果彩色光的强度降到使人看不到时,在亮度标尺上它应与黑色对应;反之,如果其强度变得很大,那么亮度等级应与白色对应。对于同一物体,照射的光越强,反射光也越强,也称为越亮;对于不同的物体,在相同照射情况下,反射越强者看起来越亮。此外,亮度感还与人类视觉系统的视敏函数有关,即便强度相同,不同颜色的光在照射同一物体时也会产生不同的亮度。

色调是当人眼看到一种或多种波长的光时所产生的彩色感觉,它反映颜色的种类,是决定颜色的基本特性,例如红色、棕色等都是指色调。某一物体的色调是指该物体在日光照射下所反射的各光谱成分作用于人眼的综合效果;对于透射物体,色调则是透过

该物体的光谱综合作用的结果。

饱和度是指颜色的纯度,即掺入白光的程度,或者说是指颜色的深浅程度。对于同一色调的彩色光,饱和度越深,颜色越鲜明,或者说越纯。例如,当红色加进白光之后冲淡为粉红色,其基本色调还是红色,但饱和度降低;换句话说,淡色的饱和度比鲜色要低一些。饱和度还和亮度有关,若在饱和的彩色光中增加白光的成分,由于增加了光能,因而变得更亮了,但是它的饱和度却降低了。如果在某色调的彩色光中掺入别的彩色光,则会引起色调的变化,只有掺入白光时仅引起饱和度的变化。通常把色调和饱和度通称为色度,即:亮度表示某彩色光的明亮程度,而色度则表示颜色的类别与深浅程度。

自然界常见的各种颜色光,都可由红(R)、绿(G)、蓝(B)三种颜色光按不同比例相配而成。同样,绝大多数颜色光也可以分解成红、绿、蓝三种色光,这就是色度学中最基本的原理——三基色(RGB)原理。三基色的选择不是唯一的,也可以选择其他三种相互独立的颜色作为三基色,即任何一种颜色都不能由其他两种颜色合成。由于人眼对红、绿、蓝三种色光最敏感,因此,由这三种颜色相配所得的彩色范围也最广,一般都选这三种颜色作为基色。把三种基色光按不同比例相加称为相加混色,由红、绿、蓝三基色进行相加混色的情况如下:

红色+绿色=黄色　　绿色+蓝色=青色

红色+蓝色=品红　　红色+绿色+蓝色=白色

称黄、品红和青色为相加二次色。此外还可以看出:

红色+青色=绿色+品红=蓝色+黄色=白色

称青色、品红和黄色分别是红、绿、蓝三色的补色。

由于人眼对于相同亮度单色光的主观亮度感觉不同,所以,用相同亮度的三基色混色时,如果把混色后所得色光亮度定义为 100%,那么人的主观感觉是:绿光仅次于白光,是三基色中最亮的;红光次之,亮度约占绿光的一半;蓝光最弱,亮度约占红光的 $1/3$。当白光的亮度用 Y 来表示时,它和红、绿、蓝三色光的关系可以用如下的方程描述:

$$Y = 0.299R + 0.587G + 0.114B$$

这就是常用的亮度公式,它是根据美国国家电视制式委员会的 NTSC 制式推导得到的。如果采用 PAL 电视制式,白光的亮度公式将作如下改动:

$$Y = 0.222R + 0.707G + 0.071B$$

两个公式不同的原因,是由于所选取的显示三基色不同。

3.2.2　彩色空间

在典型的计算机系统中,常常会用几种不同的彩色空间来表示图形和图像的颜色,如显示时采用 RGB 彩色空间,彩色全电视信号数字化时采用 YUV 彩色空间,为了便于彩色处理和识别,视觉系统又常采用 HSI 彩色空间等。

1. RGB 彩色空间

数字媒体技术中主要使用 RGB 彩色空间表示,因为计算机彩色监视器的输入需要 RGB 的彩色分量,通过三个分量的不同比例,在显示屏上合成所需的任意颜色。所以

在多媒体系统中,不管中间过程采用什么形式的彩色空间表示,最后的输出一定要转换成 RGB 彩色空间表示。

2. YUV 彩色空间

研究表明,人的视觉对亮度细节的敏感程度远大于对颜色细节的敏感程度,因此 RGB 体制并不适合人类的视觉特征。为此,在现代彩色电视系统中,通常采用三管彩色摄像机或彩色 CCD 摄像机,把拍摄的彩色图像信号经分色棱镜分成 $R_0 G_0 B_0$ 三个分量的信号,分别进行放大和 γ 校正得到 RGB,再经过矩阵变换电路得到亮度信号 Y、色差信号 R-Y 和 B-Y,最后发送端将这三个信号进行编码,用同一信道发送出去,这就是常用的 YUV 彩色空间。

3. HSI 彩色空间

HSI 彩色空间为计算机视觉彩色图像实时处理提供了有效的方法。HSI 彩色空间的三个帧存储器的数据在处理彩色图像时是相互独立的,分别提供对解释彩色图像非常有用的信息。

HSI 彩色空间更接近人对彩色的认识和解释,因此,采用它能够减少彩色图像处理的复杂性。例如亮度是非彩色属性,它描述亮还是暗,彩色图像中的亮度对应于黑白图像中的灰度。在图像处理中常用的算术操作或算法,例如作为边缘检测或边缘增强的卷积运算算子,只要对 HSI 彩色空间的亮度信号进行操作就可获得良好效果,而在 RGB 彩色空间要作上述运算就很不方便。在图像处理和计算机视觉中的大量算法都可在 HSI 彩色空间中方便地使用,它们可以分开处理而且是相互独立的。因此,HSI 彩色空间可以大大简化图像分析和处理的工作量。

4. 其他彩色空间表示

彩色空间表示还有很多种,如 NTSC 制式采用的 YIQ 彩色空间,CIE(国际照明委员会)制定的 CIE XYZ、CIE LAB 彩色空间,CCIR(Consultative Committee International Radio)制定的 CCIR601-2$YC_b C_r$ 彩色空间等。彩色空间的表示是可以相互转换的,例如 YUV、YIQ 和 RGB 之间的转换,HSI 空间和 RGB 空间的转换等。

3.3 图像及其特征

图像通常是指人类视觉系统所感知的信息形式或人们心目中的有形想象,是图与像的总称,这里的图是指用描绘或摄影等方法得到的外在景物的相似物,而像则是指直接或间接的视觉印象。事实上,文字、图形、动态图像等多种媒体形式最终都是以图像的形式出现的。

图像分为连续和离散两类。所谓连续图像是指在二维坐标系中具有连续变化的灰度值(表示颜色的深浅)的图像,其深浅变化是无级的。例如,照片和电影图像就是连续图像,而以一定网格为周期,把 X、Y 坐标轴划分为棋盘式的网格,仅取离散的各个点位置上的灰度值而构成的图像称为离散图像,也称采样图像。印刷图像、计算机图像和扫描图像就是离散图像。

3.3.1　计算机图像

计算机图像由离散的点阵像素组成（点阵图），是在空间和亮度上离散化的图像，也是最基本的一种图像形式。可以把点阵图考虑为一个矩阵，矩阵中的每个元素对应于图像中的一点，而元素的值对应于该点经量化后的灰度（或颜色）等级。这个矩阵中的元素就称为像素。"图像"的像素是计算机数字图像的基本单元，一幅图像由许多像素组成的。同一幅图像像素的大小是固定的，图像的质量好坏只跟每英寸中像素的多少有关系。

像素存放于显示器缓冲区中，与显示器上的显示点一一对应，故又称之为位图映射图像，简称位图。因此，点阵图像是以数字化的形式对构成图像的各个像素点的颜色和亮度等相关信息进行描述和存储。当点阵图像中的灰度（颜色）值仅为两个等级时，称之为二值图像，否则称之为灰度（彩色）图像。显然，灰度（彩色）等级越高，图像就越逼真。

位图适合表现层次和色彩比较丰富，包含大量细节，具有复杂的颜色、灰度或形状变化的图像，并可直接、快速地在屏幕上显示。与矢量图相比，位图占用的存储空间较大，一般需要对其进行数据压缩，其所需的存储空间可用下面的公式计算：

$$文件的字节数＝（位图高度×宽度×深度）/8$$

其中，高度和宽度分别是位图图像垂直和水平方向上的像素个数，深度是存储图像像素点颜色信息的位数。例如，一幅 640×480 的 256 色原始图像（未压缩）的数据量为

$$（640×480×8）/8＝307200B$$

像素的属性包括尺寸、颜色、色深度、位置等。像素尺寸与分辨率有关，分辨率越低，像素尺寸越大。每一个像素都被赋予一个颜色值。像素位置指的是像素在图像中的水平或垂直坐标。每个像素在空间上的位置是固定的，不同的是像素的颜色值不一样。

3.3.2　分辨率

分辨率是组成一幅图像的像素密度的度量方法，是决定图像质量的主要因素之一，有屏幕分辨率和图像分辨率之分。屏幕分辨率是屏幕上的最大显示区域，即水平与垂直方向的像素个数。屏幕分辨率与显示模式有关，例如，标准 VGA 图形卡的最高屏幕分辨率为 640 像素（水平）×480 像素（垂直）。图像分辨率是指数字图像的尺寸，即该图像的水平与垂直方向的像素个数。例如，若一幅图像的分辨率为 320×240，计算机屏幕的分辨率为 640×480 像素，则该图像在屏幕上显示时只占据了屏幕的四分之一。图像分辨率与屏幕分辨率相同时，所显示的图像正好占满整个屏幕区域；图像分辨率大于屏幕分辨率时，屏幕上只能显示出图像的一部分。尽管图像分辨率与屏幕分辨率是不同的概念，但通常由上下文能够判断出所指的是哪种分辨率。此外，在桌面出版等一些特定应用场合，还可能使用其他度量单位（如英寸或厘米等）来确定分辨率。

图像分辨率实际上决定了位图图像的显示质量。对于那些在扫描时采用低分辨率得到的图像，即使提高屏幕分辨率，也无法改善图像质量，因为这种方法仅仅是将一个像素的信息扩展成了几个像素的信息，并没有从根本上增加像素的数量。此外，出版业（他

们更关心印在纸上的图像效果)也经常使用打印分辨率的概念,即 dpi(每英寸点数),以衡量将图像打印在纸上的大小。

图像的特性与分辨率关系密切。我们知道,高分辨率的图像比相同大小的低分辨率的图像包含的像素多,图像信息也较多,表现细节更清楚,这也就是在输出时要确定图像分辨率的一个原因。由于图像的用途不一,因此,应根据图像用途来确定分辨率。一幅图像若用于在屏幕上显示,则分辨率为 72dpi 或 96dpi 即可;若用于 600dpi 的打印机输出,则需要 150dpi 的图像分辨率;若要进行印刷,则需要 300dpi 的高分辨率才行。图像分辨率设定应恰当。若分辨率太高,运行速度慢,占用的磁盘空间大,不符合高效原则;若分辨率太低,影响图像细节的表达,不符合高质量原则(见图 3-2)。

图 3-2 Alexander Kruglov 超现实图像作品

3.3.3 颜色深度

位图图像中每个像素的颜色(或灰度)信息被量化后将用若干数据位来表示,这些数的位数称为图像的颜色深度(也称为图像深度、颜色深度或深度),用来存放该像素的颜色、亮度等信息。颜色深度反映了构成图像所用的颜色(或灰度)的总数,记作 bpp(bits per pixel,位每像素)。例如颜色深度为 1bpp 时,图像只能有两种颜色(一般为黑色和白色,但也可以是另外两种色调或颜色),这样的图像称为单色图像;深度为 4 的图像可以有 16 种颜色;深度为 8 的图像可表示 256 种颜色;深度为 24 的图像称为真彩色图像。

配备标准 VGA 显示器的普通 PC 在 640×480 屏幕分辨率下可显示 16 种颜色的位图图像;在 320×200 分辨率下可显示 256 种颜色;Super VGA 卡可支持在 1024×768(甚至更高)的分辨率下显示 256 种颜色,一些高档显示卡在 640×480 分辨率下支持 16 772 216 种颜色的真彩色显示。灰度级图像是一种特殊的索引色图像,其像素只能是黑、白及不同的灰度颜色。表 3-1 列出了 PC 上常用的几种颜色深度以及对应的最大颜色总数和图像的名称。

表 3-1　颜色深度与显示的颜色数目

颜色深度	颜色总数	图 像 名 称
1	2	单色图像
4	16	索引 16 色图像
8	256	索引 256 色图像
16	65 536	HI-Color 图像(实际只显示 32 768 种颜色)
24	16 772 216	True Color 图像(真彩色)

3.3.4　真彩色

真彩色是指在组成一幅彩色图像的每个像素值中,有 R、G、B 三个基色分量,每个基色分量直接决定显示设备的基色强度,这样产生的彩色称为真彩色。例如,用 R、G、B 各 8 位表示的彩色图像(即真彩色图像),各个分量大小的值直接确定 3 个基色的强度,这样得到的彩色是真实的原图彩色。

真彩色图像一个像素的值可产生的颜色数是 16 777 216 种,而人的眼睛是很难分辨出这么多种颜色的。

3.3.5　调色板

24bpp 真彩色图像完全覆盖了人眼所能辨识的色彩范围,但其所需要的数据空间相当大。为了减少图像所需的数据空间,在保证图像分辨率的前提下,最简单的方法就是降低颜色深度。所以在普通彩色图像(对图像的色彩和画质无特别高的要求)中,就没有必要采用 24bpp 真彩色方式。但是,采用较低的颜色深度(如 8bpp 或 16bpp)时,会没有足够的位数来表示每一个像素的颜色,故而采用了一种折中的办法,即构造一个颜色查找表,表中存放了图像所用的颜色,对应每一种颜色有一个序号,于是,每一像素的颜色数位中存放的不再是实际的颜色值而是表中的序号,这样经颜色查找表就可将较少的像素颜色位数(序号)变换映射到显示器可以表示的较大的色彩空间上(这是 24 位真彩色值集合的一个子集)。这样的颜色查找表就称为调色板。

位图中每一像素的颜色值都来自调色板,而调色板中的颜色数取决于颜色深度,当图像中的像素颜色在调色板中不存在时,一般由相近的颜色代替。所以,当两幅图像同时显示时,如果它们的调色板不同,将会出现颜色失真现象。对于这种情况,需要采用一定的办法使它们的调色板一致。

3.4　图形及其特征

图形实际上是抽象化了的图像,是依据某个标准对图像进行分析而产生的结果。它

通常用各种绘图工具绘制,由诸如直线、圆、弧线、矩形、曲线和文字等图元构成,如工程图。

3.4.1 计算机图形

计算机图形又称矢量图形、对象图形,是由数学公式描述的。与图像按像素为单位来处理不同,矢量图形是按一个个的对象来处理的。矢量图形由曲线和其他数学形状构成,数学曲线平滑,显示出来的矢量图像也总是高度平滑,并且这种图像文件不需要描述每个像素的信息,因此其文件存储量相对较小。

矢量图以指令集合的形式描述。这些指令描述一幅图中所包含的各图元的位置、大小、形状和其他特性,也可以用更为复杂的形式来表示图像中曲面、光照、材质等效果。在显示器上显示一幅图形时,首先由专用的软件来读取并解释这些指令,然后将它们转换成屏幕上显示的形状和颜色,最后通过使用实心的或者有深浅等级的单色或彩色填充一些区域而形成图形(见图 3-3)。

图 3-3 矢量图形

计算机图形与分辨率无关,无论放大到多大,其输出质量是同样的。可对矢量图形进行位置、尺寸、形状、颜色的改变,图形仍能保持清晰、平滑,丝毫不会影响其质量。矢量图形放大时,只不过是在电脑中描述的参数有所改变。并且同一图形不管放大还是缩小,其文件的大小即所占的存储空间是一样的。图形由计算机图形软件来绘制和设计。常用的图形设计软件有 CorelDraw、Adobe Illustrator 等。图形甚至可以通过上述软件输出进而转换成图像。

3.4.2 图形的分类与特征

对图像进行抽象形成图形的过程称为矢量化。矢量化过程可由人工完成,也可由计算机自动完成。计算机自动将图像转变为图形的过程称为图像分析。矢量化的结果便是用图形指令取代原始图像,去掉了不相干的信息,即在格式上进行了变换。

图形一般分为二维图形和三维图形两大类。二维图形是平面的,其变换都在二维空间中进行。三维图形则要进行三维空间的显示与变换。普通的三维图形只是在三维空间对线条或简单曲面进行变换显示,若再增加光照、质材等效果,使其尽可能逼近真实图形效果,就成为真实感图形。显然,三维图形及其真实感图形的生成需要更多的计算时间和存储空间。

矢量图形的一个突出的优点是不需要对图上的每一个点的信息进行保存，而只需要描述对象的几何形状即可，所以需要的存储空间与点阵图像相比要小得多。

图形的矢量化使得有可能对图中的各个部分分别进行控制。因为图形的所有部分都可以用数学的方法加以描述，从而可以方便地实现对图形的移动、缩放、旋转、叠加和扭曲等变换与修改。因此，矢量图形常常用在画图、工程制图、美术字等方面，绝大多数CAD和3D软件均使用矢量图形作为基本图形存储格式，但用它来表现人物或风景照片时就很不方便。PC上常用的矢量图形文件有.3DS和.DXF（用于3D造型和CAD）以及.WMF（用于桌面出版）等。

由于矢量图形在每一次显示时要根据描述来重新生成图形，故对比较复杂的图形需要较多的计算时间。且图形越复杂，要求越高，所需的时间也就越多。

3.4.3　图形与图像

虽然图形和图像是两个不同的概念，但它们之间又存在着一定的关系，且各有优势，用途也各不相同。

（1）矢量图形的基本元素是图元，也就是图形指令。而位图图像的基本元素是像素，其显示要更加逼真一些。

（2）图形的显示过程是按照图元的顺序进行的，而图像的显示过程是按照位图图像中所安排的像素顺序进行的，与图像内容无关。

（3）图形缩放变换后不会发生变形失真，而图像的变换则会发生失真。

（4）图形能以图元为单位单独进行修改、编辑等操作，且局部处理不影响其他部分。而图像则不行，因为在图像中没有关于图像内容的独立单位，只能对像素或像素块进行处理。

（5）图形实际上是对图像的抽象，而这种抽象可能会丢失原始图像的一些信息（可能对应用有用，也可能对应用无用）。

通过软件，矢量图可以转化为位图，而位图转化为矢量图就需要经过复杂的数据处理，而且生成的矢量图的质量不能和原来的图像相比。

3.5　数字图像

相对于模拟图像来说，数字图像在处理上有许多明显的优点，具体来说，数字图像处理有以下优点：

（1）再现性好。数字图像不会因为存储、传输等复制而产生图像质量的退化，从而能准确地再现原图像。

（2）精度高，灵活性大。模拟图像一般都只能对图像作有限的处理，例如光学处理，从原理上说只能对图像作线性运算，从而极大地限制了其所能完成的处理工作。与此相反，数字图像处理不仅能完成线性运算，而且也可以完成非线性运算，或者说，凡是可用数学公式或逻辑表达式表达的一切处理运算，都可用数字处理来实现。

3.5.1 图像显示技术

通过扫描仪和视频信号获取器可以把静态图像和运动视频信号数字化后存到帧存储器中,然后要解决的问题是:如何把它们变成标准文件保存到内存或外存,如何把不同的图像文件格式进行转换,最后又如何在显示器的屏幕上显示。随着 CPU 性能的不断提高,PC 的显示系统也不断推出新的标准,这些显示系统被工业界所采纳,形成了公认的工业标准。

3.5.2 图像数字化

以照片形式或视频记录介质保存的图像是连续的,计算机无法接收和处理这种空间分布和亮度取值均连续分布的图像。图像数字化就是将连续图像离散化,其工作包括两个方面:采样和量化。

所谓采样,就是把一幅连续图像在空间上分割成 $M \times N$ 个网格,每个网格用一个亮度值来表示。由于结果是一个样点值阵列,故又叫点阵采样。采样使连续图像在空间上离散化,但采样点上图像的亮度值还是某个幅度区间内的连续分布。

根据采样定义,每个网格上只能用一个确定的亮度值表示。把采样点上对应的亮度连续变化区间转换为有限个特定数的过程称为量化,即样点亮度的离散化。

在采样和量化过程中,采样密度取多大合适?以多少个等级表示样本的亮度值为最好?这些都是影响到离散图像能否保持连续图像信息的问题。原则上,M 和 N 的取值主要取决于其是否满足重建图像时不会产生失真。灰度级(量化)的确定将根据图像的内容和要求来考虑。

对于图像数字化有几点说明:

(1)矩阵中的每一个值代表该点图像的光强度,而光是能量的一种形式,故矩阵中的每一个值必须大于零,且为有限值。

(2)数字化采样可按正方形点阵取样,此外还有三角形点阵、正六角形点阵取样。

(3)数字化后的矩阵对各像素允许的最大灰度级数都要做出决定,一般取 2 的整次幂。

3.5.3 图形图像文件格式

目前流行的文件格式大多数是企业标准:一类是静态图像文件格式,另一类是动态视频图像文件格式。图形和图像文件格式主要有 GIF、TIF、TGA、BMP、PCX、JPG/PIC 和 PCD 等。此外,还有一些专供排版和打印输出而设计的图像格式,如 EPS 和 WMF 等。不同格式的图像可通过工具软件来转换。为了便于位图的存储、使用和交流,产生了种类繁多的图形图像文件格式,常见的有 PCX、BMP、DLB、PIC、GIF、TGA 和 TIFF 等。

- GIF 格式。全称是"图形交换文件格式"(graphics interchange format),是由

CompuServe 公司在 1987 年为了制定彩色图像传输协议而开发的压缩图像存储格式，文件扩展名为 GIF，支持黑白图像、16 色和 256 色的彩色图像，目的是便于在不同的平台上进行图像交流和传输。GIF 是目前唯一仅使用 LZW 压缩方法的主要图像文件格式。GIF 格式的文件压缩比较高，文件长度较小。GIF 图像最大不能超过 64MB，颜色最多为 256 色（8 位）。

- TIF 格式。TIF（Tagged Image File Format，又称 TIFF）格式由 Aldus 和 Microsoft 公司合作开发，最初用于扫描仪和桌面出版业，是工业标准格式，支持所有图像类型，文件扩展名为 TIF。TIF 格式的文件分成压缩和非压缩两大类，非压缩的 TIFF 文件独立于软硬件，但压缩文件就要复杂多了。TIF 格式的压缩方法有几种，而且是可以扩充的，因此，要正确读出每一个压缩格式的 TIFF 文件是非常困难的。由于非压缩的 TIFF 文件具有良好的兼容性，而压缩存储时又有很大的选择余地，所以这种格式是许多图像应用软件（如 CorelDraw、PageMaker、Photoshop、Fractal Design Painter、PhotoStyler 等）所支持的主要文件格式之一，可用于在不同的软件和计算机之间进行图像数据的传输。将彩色图像和灰度图像存储为 TIF 格式时，在选项对话框中有一个 LZW compression 选项，用户选择它时，可把图像保存为压缩的 TIFF 格式。

- TGA 格式。TGA（Target Image Format）图像文件格式是 Truevision 公司为 Targa 和 Vista 图像获取卡设计的 TIPS 软件所使用的文件格式，文件扩展名为 TGA。Targa 和 Vista 图像获取卡插在 PC 上得到了广泛的应用，因此，TGA 图像文件格式的应用也变得越来越广泛。TGA 图像文件格式结构比较简单，它由描述图像属性的文件头（header）以及描述各点像素值的文件体（body）组成。

- PCX 格式。该格式最初由 Z-soft 公司设计，随该公司著名的图形图像编辑软件 PC Paintbrush 一起公布，故也叫做 Z-soft PCX 图像文件格式，其文件扩展名为 PCX，PCX 文件格式与特定的图形显示硬件密切相关，是 PC 上使用广泛的图像文件格式之一，绝大多数图像编辑软件，如 PhotoStyler、CorelDraw 等，均能处理这种格式。

 另外，由各种扫描仪扫描得到的图像几乎都能保存成 PCX 格式的文件。PCX 存储方式通常采用 RLE 压缩编码，读写 PCX 时需要一段 RLE 编码和解码程序，其文件格式较简单，压缩比适中，适合于一般软件的使用，压缩和解压缩的速度都比较快。PCX 支持黑白图像、16 色和 256 色的伪彩色图像、灰度图像以及 RGB 真彩色图像。

- BMP 和 DIB 格式。DIB 是 Windows 使用的与设备无关的点阵图文件存储格式，BMP 是标准的 Windows 和 OS/2 图形图像的基本位图格式，其文件扩展名为 BMP。Windows 软件的图像资源多数以 BMP 或与其基本等价的 DIB 格式存储。多数图形图像软件，特别是在 Windows 环境下运行的软件，都支持这种文件格式。例如，Windows 中的"画图"软件就支持单色、16 色、256 色和 24 位 BMP 格式，还支持 JPEG(JPG、JPE、JFIF)、GIF、TIFF(TIF) 和 PNG 等格式。BMP 文件有压缩（RLE 方法）和非压缩之分，一般作为图像资源使用的 BMP 文件都是不压缩的。

- JPG 和 PIC 格式。JPG(JPEG)和 PIC 原是 Apple Mac 机器上使用的一种有损压缩的静态图像文件存储格式,文件扩展名为 JPG,采用 JPEG 国际标准对图像数据进行压缩(但早期的 PIC 不是),现在在 PC 上也十分流行。JPG/JPEG 格式的最大特点是文件非常小,而且可以调整压缩比。JPG 文件的显示比较慢,仔细观察图像的边缘可以看出不太明显的失真。因为 JPG 的压缩比很高,非常适用于要处理大量图像的场合。JPG 支持灰度图像、RGB 真彩色图像和 CMYK 真彩色图像。

- PNG 格式。PNG(Portable Network Graphic,可移植的网络图像)文件格式是由 Thomas Boutell、Tom Lane 等人提出并设计的,是一种位图文件存储格式,它是为了适应网络数据传输而设计的一种图像文件格式,用于取代格式较为简单、专利限制严格的 GIF 图像文件格式。而且这种图像文件格式在某种程度上甚至还可以取代格式比较复杂的 TIFF 图像文件格式。它的特点主要有:压缩效率通常比 GIF 要高,提供 Alpha 通道控制图像的透明度,支持 Gamma 校正机制用来调整图像的亮度等。

PNG 文件格式支持 3 种主要的图像类型:真彩色图像、灰度级图像以及颜色索引数据图像。用来存储灰度图像时,灰度图像的深度可达到 16 位;存储彩色图像时,彩色图像的深度可达到 48 位,并且还可存储 16 位的 α 通道数据。PNG 使用从 LZ77 派生的无损数据压缩算法。

PNG 文件格式保留了 GIF 文件格式的以下一些特性:

(1) 使用彩色查找表(调色板)可支持 256 种颜色的彩色图像。

(2) 流式读写性能。图像文件格式允许连续读出和写入图像数据,这个特性很适合在通信过程中生成和显示图像。

(3) 逐次逼近显示。这种特性可使在通信链路上传输图像文件的同时就在终端上显示图像,把整个轮廓显示出来之后逐步显示图像的细节,也就是先用低分辨率显示图像,然后逐步提高它的分辨率。

(4) 透明性。这个性能可使图像中某些部分不显示出来,用来创建一些有特色的图像。

(5) 辅助信息。这个特性可用来在图像文件中存储一些文本注释信息。

(6) 独立于计算机软硬件环境。

(7) 使用无损压缩。

PNG 文件格式中增加了 GIF 文件格式所没有的下列特性:

(1) 每个像素为 48 位的真彩色图像。

(2) 每个像素为 16 位的灰度图像。

(3) 可为灰度图和真彩色图添加 α 通道。

(4) 使用循环冗余码(Cyclic Redundancy Code,CRC)检测破损的文件。

(5) 更优化的逐次逼近传输显示方式。

PNG 图像格式文件(或者称为数据流)由一个 8B 的 PNG 文件署名域和按照特定结构组织的 3 个以上的数据块组成。PNG 定义了两种类型的数据块:一种称为关键数据块,是标准的数据块;另一种称为辅助数据块,是可选的数据块。关键数据块定义了 4 个

标准数据块，每个 PNG 文件都必须包含它们，PNG 读写软件也都必须支持这些数据块。虽然 PNG 文件规范没有要求 PNG 编译码器对可选数据块进行编码和译码，但规范提倡支持可选数据块。

3.5.4　其他图像文件格式

常用的图像文化格式除上述几种以外，还有以下几种：

- PSD 格式。这是 Photoshop 提供的专门针对 Photoshop 功能和特征进行优化的格式。PSD 格式保存了每个可以在 Photoshop 中应用的属性，包括图层、额外通道和文件信息等。Photoshop 以自定义的格式打开和保存图像的速度比采用其他格式要快，其中还提供了图像压缩功能。与 TIFF 的 LZW 压缩一样，Photoshop 的压缩方案也不会丢失任何数据，但 Photoshop 压缩和解压缩自定义格式的速度比处理 TIFF 格式更快。其缺点是其他程序很少支持这种格式。而且，即使有些程序支持 Photoshop 格式，但实现得并不十分完善。PSD 格式从未打算成为程序间的标准，如果要与其他程序交换图像，应该使用 TIFF、JPEG 或其他通用格式。

- PDF 格式。PDF(Portable Document Format，可移植文档格式)是 PostScript 打印语言的变种，它使用户能够在屏幕上查看用电子方法产生的文档。这意味着可以在 PageMaker 中创建出版物，然后将它导出为 PDF，并进行分版而无须考虑分色、装订及其他印刷费用问题。使用 Adobe Acrobat 等程序能够打开 PDF 文档，进行放大或缩小、单击突出显示等操作。

- PCD 格式。这是 Kodak 公司开发的电子照片文件 Photo-CD 的专用存储格式，文件扩展名为 PCD，一般都存在 CD-ROM 上，读取 PCD 文件要用 Kodak 公司的专门软件。PCD 文件中含有从专业摄影照片到普通显示用的多种分辨率的图像，所以都非常大。由于 Photo-CD 的应用非常广，现在许多图像处理软件(如 PhotoStyler 和 CorelDraw)都可以将 PCD 文件转换成其他标准图像文件。

3.5.5　对格式品质的评估

为一种给定的应用场合选择一种特定的格式通常要考虑到相互独立的几个方面，包括质量、灵活性、效率以及现有程序对它的支持情况。一种格式对于一个特定的目的是否适合，取决于设计者是否已理解这种格式的原始用途。

1. 质量

为了获得高质量的图像，就需要高的分辨率、高的像素深度、色彩对于某个已知标准(如 CIE)的标定以及媒体特性的校正。最擅长表示高质量的图像或图形的格式是 PostScript。在只使用位图图像的场合，TIFF 可以优先考虑。因为它既简洁又具有较高的质量，而且 TIFF 阅读器在某种程度上比 PostScript 阅读器更易于实现。

2. 灵活性

一种格式的灵活性是指它适应各种变化的难易程度或可靠程度，这些变化包括跨越

不同的平台使用,跨越不同类型的图形显示或其他输出媒体使用,或者在不同的放大尺度或外观比率的情况下使用等。如果按照绝对灵活性来说,PostScript 又是最强的,只不过它是一种依赖于一个复杂解释程序的复杂的语言。若按图像大小、分辨率和色彩校正度来说,TIFF 也是一种灵活性很高的格式,不过它可能存在各种实现不兼容的问题。

3. 效率

格式的效率与使用该格式时所用的计算、存储或发送设备有关。图像压缩技术降低了对存储和发送的要求,但在编码和解码的计算时间和计算费用上却付出了代价。而且在相同费用下,计算量的增长比存储或发送容量的增长要快,因此也表明数据抽象或压缩技术的使用会更广。　种格式的效率也和所用数据的类型和质量紧密相关。例如,如果要考虑效率问题,图像的存储就应该采用相应应用场合的最小的每像素位数深度。

3.6　计算机图形的发展

计算机图形学(Computer Graphics,CG)是“用计算机对数据(图形对象的形式表示)和图形显示(图形对象的视觉表示)进行相互转换的方法和技术”。“信息的图形表示是人们便于理解和接受的最自然的形式。计算机图形学就是研究图形的输入、模型(图形对象)的构造和表示、图形数据库管理、图形数据通信、图形的操作、图形数据的分析,以及如何以图形信息为媒介实现人机交互作用的方法、技术和应用的一门学科。它包括图形系统硬件(图形输入输出设备、图形工作站)、图形软件、算法和应用等几个方面。”[①]而计算机图形设计(Computer Graphic Design,CGD)属于计算机图形学的软件应用研究范畴,是数字媒体设计的一个重要方面,也是介于艺术设计学与计算机图形学之间的边缘学科。

3.6.1　计算机图形的产生

计算机图形设计伴随着计算机硬件与软件的发展而发展起来的。概括地说,它大致经历了 20 世纪 50 年代至 60 年代的初步形成、70 年代的发展、80 年代的兴旺、80 年代后期的衰退和 90 年代中期的重新崛起五个阶段。其阶段性与计算机技术及其外部设备技术本身的发展过程密切相关的。

美国麻省理工学院(Massachusetts Institute of Technology,MIT)的“旋风小组”于 1949 年首次在“旋风”实时数字计算机的阴极射线管(CRT)上进行以点描绘图形的试验。此后于 1951 年 12 月,在美国的 See it Now 电视节目中,让这台计算机以点的形态在 CRT 上显示了节目主持人的姓名。多数人认为,这就是电子计算机图形的首次问世。同年,MIT 的另一小组完成了用于加工直升飞机机冀轮廓检查用板的三维数控机床 CAM(Computer Aided Manufacturing,电子计算机辅助制造)。

在产业界中首先开发电子计算机辅助设计(Computer Aided Design,CAD)的是波音公司。他们运用 CAD 系统在 1960 年进行了波音 737 飞机的设计与模拟飞行,以及对飞

① 中国大百科全书总编辑委员会.中国大百科全书·电子学与计算机.北京:中国大百科全书出版社,2004。

行员的操作性能进行运行工程模拟。

现在的大多数计算机图形外部设备,如绘图仪、光笔、数字化仪、彩色显示器等,在20世纪60年代初就已经出现了。

1962年,MIT林肯实验室的Ivan E. Sutherland在他的博士论文《Sketchpad:一个人机通信的图形系统》中首次引入了计算机图形学的概念,证明了交互式计算机图形学是一个可行的、有用的研究领域,从而奠定了计算机图形学作为一个崭新的科学分支的独立地位。他在论文中所提出的一些基本概念和技术,如交互技术、分层存储符号的数据结构等,至今还在广为应用。

3.6.2　计算机图形设计的发展

虽然计算机图形设计的相应技术在20世纪60年代就已经逐步形成,但由于图形显示设备主要是价格昂贵的随机扫描式显示器或后期出现的只能进行简单图形处理的存储管式显示器,这些设备大大限制了图形设计的应用程度和普及范围。20世纪70年代以后,光栅扫描图形显示器得到了迅速发展。由于这种显示器价格低廉而且产生的图形更加形象、逼真,因此不仅使计算机图形设计真正得以广泛使用,而且也扩大了计算机图形设计的研究领域,如三维真实感图形、实时模拟等。

另一方面,20世纪70年代以来,微电子和计算机技术有了迅猛发展。计算机内存和外存的容量、CPU的运算速度成百倍地提高和性能价格比大幅度改善,为计算机图形的应用和普及创造了必要条件。各类不同型号的图形输入和输出装置以及各种不同应用目的的图形软件系统应运而生。除了在机械、电子两大工业领域的计算机辅助设计之外,计算机图形学也在建筑、工业控制、地理、艺术和艺术设计等领域取得了广泛的应用。

在20世纪80年代以前,传统的计算机大部分是主机+终端的分离式体系结构。这种结构在处理图形时往往需要主机提供很大的内存容量和计算能力,其响应速度很慢。因此,直到20世纪80年代初,和别的学科相比,计算机图形学还是一个很小的学科领域。

20世纪80年代初,一类新的计算机工作站如Apollo、Sun异军突起,后来又出现了带有光栅图形显示器的个人计算机和工作站(如美国苹果公司的Macintosh,IBM公司的个人计算机、兼容机以及工作站等),才使得位图图形在人机交互中的使用日益广泛。与此同时,出现了大量简单易用、价格便宜的基于图形设计和图像处理的应用软件,如图形界面、绘图、字处理和游戏软件等,由此推动了计算机图形学的发展和应用。20世纪80年代,计算机图形系统(含具有光栅图形显示器的个人计算机工作站)已超过数百万台(套),不仅在工业、管理、艺术领域发挥了巨大作用,而且进入了家庭。20世纪90年代,计算机图形的功能除了随着计算机图形设备的发展而提高外,其自身朝着标准化、集成化和智能化的方向发展。多媒体技术、人工智能及专家系统技术和计算机图形学相结合使其应用效果越来越好。科学计算的可视化、虚拟现实环境的应用又向计算机图形学提出了许多更新、更高的要求,使得三维乃至高维计算机图形在真实性和实时性方面有更飞速的发展。

在电影和电视领域中,计算机图形学的艺术表现主要应用于两大领域。一是利用计算机控制被摄体和摄影机的动作,即所谓"动作控制摄影法"(Computer Motion Control,

CMC);二是不存在被摄体和摄影机,由计算机按数据和程序作画的"计算机成画法"(Computer Generated Image,CGI)。

计算机图形设计作为特技被正式使用的第一部影片是1982年首映的迪斯尼公司的Toron,但这部由I.I.I.、MAGI、Apple和Digital四家公司联合摄制的长15分钟的影片并未取得成功。

3.6.3 计算机图形设计的挫折与重新崛起

20世纪80年代初,能表现立体物体的光栅型计算机图形开始出现。其中心在I.I.I.公司和纽约理工学院(NYIT)。I.I.I.公司解散后,该公司的约翰·魏德尼·久尼亚同杰里·狄莫斯一起于1982年成立了D.P.公司。D.P.公司引进了超级计算机CRAY,用这种大型计算机制作了以影片 *Last Star Fighter* 为首的许多优秀的超光电现实主义的作品。1986年,D.P.公司被加拿大资本的Omnibus公司收购,D.P.公司作为制作大型作品的厂商,集优秀人才和计算机生产能力于一体的制作企业,仅仅存在了4年,这一事实突出地表现了计算机图形设计的实用化和商业化是何等艰难。

20世纪90年代后,随着计算机硬件技术的提升、运算速度的加快、成本的下降,特别是计算机工作站和个人计算机CPU运算速度的提高、内存总量的扩大、硬盘存储空间的加大和存储速度的加快以及单机价格的下降,普通人也可以配置自己的桌面操作系统,因此使得计算机图形设计在世界各地广泛普及,呈快速发展之势。各个国家和研究机构大量投入人力、物力和财力,研究成果层出不穷,优秀作品不胜枚举。

在电影和电视领域,利用计算机图形辅助拍摄的所谓"动作控制摄影法"的影视作品层出不穷,《侏罗纪公园》(图3-4)、《终结者续集》、《龙卷风》、《透明人》、《黑客帝国》、《哈利波特》(图3-5)、《指环王》等都给观众带来惊险、刺激和震撼的视觉效果。

图3-4 电影《侏罗纪公园》

图3-5 电影《哈利波特》

以"计算机成画法"完成摄制的第一部无演员表演的纯计算机艺术三维动画电影是1986年PIXAR公司制作的《小台灯》和1988年的《锡玩具》。虽然在当时没有引起较大

的关注，却是具有划时代意义的计算机图形艺术影视创作。

由迪斯尼公司出品的全计算机三维动画片《玩具总动员》（图3-6）的出现是一个历史性和划时代的标志，它突破了传统的以人作为演员的电影表演方式，同时在传统动画领域也突破了模型、人偶、剪纸、皮影等"物质实体"动画，而全部用计算机绘制生成计算机三维动画片，它的诞生对影视视觉艺术产生深远的影响。此后《蚁哥正传》（图3-7）、《怪物史莱克》（图3-8）、《冰河时代》、《海底总动员》（图3-9）等一大批纯计算机三维卡通动画片纷纷出品，使得一些原来用真人作为演员不可能实现的影视画面效果轻而易举地实现和完成了，给人们以极大的视觉冲击效果。

图3-6　电影《玩具总动员》

图3-7　电影《蚁哥正传》

图3-8　电影《怪物史莱克》

图3-9　电影《海底总动员》

可以肯定地说，如果没有计算机图形设计的参与，根本不可能实现和获得这样的视觉艺术效果。同时，技术对艺术的另一个重大的影响已经再一次出现，由于计算机图形艺术和技术的出现以及设计水平的逐渐提高，在丰富人们的视觉效果的同时，也对导演的想象力提出了新的挑战。同时，计算机图形设计对演员的演艺生涯也构成了威胁。当计算机三维电影《最终幻想》放映之后，美国一些媒体"邀请"电影中的数字女主角出任媒体播音员，于是许多播音员和演员从中感到了数字演员对自己职业生涯的威胁和挑战。

此外，计算机图形设计的应用领域也逐渐扩大，从计算机领域延伸到美术、音乐、设

计、文学、娱乐、教育、科学、建筑、农业、军事等传统领域以及许多新的领域。

随着因特网媒体的诞生,计算机多媒体和网络技术的发展使计算机美术设计不再仅限于用平面(纸张、幻灯片和照片)的形式展览交流,而拥有了更加丰富、快捷的创造与交流的手段。计算机图形设计逐步超越应用技术的层面而成为计算机文化以及数字化艺术的重要组成部分。人们在习惯原始的、纸媒介的艺术交流方式的同时,正在逐渐接受视频的艺术交流方式。作为美术和艺术设计的计算机图形设计展现出无限广大的前景和强劲的艺术生命力。

【延伸阅读】世界名胜高空全景图

AirPano 公司的一个团队在 2006 年开始了一个拍摄项目——从高空的独特视角记录世界上最美丽的 100 处地方,包括著名城市和自然风光。团队由 9 名摄影师和 3 名技术专家组成。图 3-10 至图 3-27 是他们的部分作品。

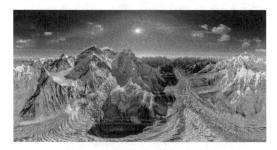

图 3-10 珠穆朗玛峰

图 3-11 澳大利亚大堡礁

图 3-12 阿根廷伊瓜苏瀑布

图 3-13 委内瑞拉安赫尔瀑布

图 3-14 巴塞罗那大教堂

图 3-15 冰岛海岸

图 3-16　美国犹他州布莱斯峡谷国家公园

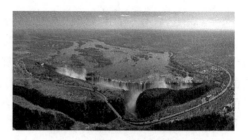

图 3-17　赞比亚维多利亚瀑布

图 3-18　迪拜

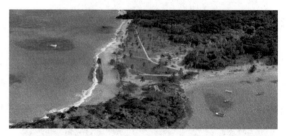

图 3-19　多米尼加共和国

图 3-20　俄罗斯的一处火山

图 3-21　埃及金字塔

图 3-22　巴黎凯旋门

图 3-23　希腊圣托里尼

图 3-24　纽约曼哈顿日落

图 3-25　纽约曼哈顿夜景

图 3-26　越南下龙湾

图 3-27　德国城堡

【实验与思考】读图软件 ACDSee

本实验的目的如下：

（1）熟悉数字图形图像技术的基本概念，了解计算机图形的发展历史。

（2）熟悉主要的图形图像文件格式，例如 GIF、BMP、JPG 等。

（3）掌握图像处理工具软件 ACDSee 的操作。

1. 工具/准备工作

在开始本实验之前，请回顾本章的相关内容。

需要一台已经或者准备安装 ACDSee 图像处理工具软件的多媒体计算机。

2. 实验内容与步骤

成立于 1989 年，总部设在加拿大维多利亚市的 ACD Systems 是一家全球化的图像管理和技术图像软件公司，提供 ACD 品牌家族的各类产品，为图像管理和技术图像提供领先平台。

ACDSee 是目前最为流行的数字图像处理软件之一，它广泛应用于图片的获取、管理、浏览、优化以及分享，它提供了良好的操作界面，简单人性化的操作方式，优质的快速图形解码方式，支持丰富的图形格式，强大的图形文件管理功能等。使用 ACDSee，用户可以从数码相机和扫描仪中高效地获取图片，并能便捷地查找、组织和预览多达 50 余种常用的多媒体图形格式。作为重量级的读图软件，它能快速、高质量地显示图片，再配以内置的音频播放器，就可以享用所播放的精彩幻灯片了。

ACDSee 支持 WAV 格式的音频文件播放，还能处理如 Mpeg 等常用的视频文件，能轻松处理数码影像，包括去除红眼、剪切图像、锐化、浮雕特效、曝光调整、旋转、镜像等。ACDSee 还支持 ZIP、RAR、ACE、ARJ、UUE 等多种压缩格式。可见 ACDSee 程序正朝着多媒体应用及播放平台努力发展。

ACDSee 分普通版和专业版，普通版面向一般客户，能够满足普通用户的相片和图像查看与编辑要求，而专业版则面向摄影师，在功能上各方面都有很大增强。

本实验以 ACDSee 14（简体中文版）为例，来介绍和学习数字图像处理软件的各项操作。

请记录　在实验中你实际使用的 ACDSee 软件的版本是：

1) 下载与安装

ACDSee是商业软件,用户可以很方便地在 Internet 上搜索和下载 ACDSee 的最新版本。ACDSee 软件的试用版与正式版在主要功能上没有区别,但试用版有使用期限。

下载后,找到装有 ACDSee 软件的文件夹,双击 acdsee.exe 文件,开始安装(见图 3-28)。按照系统的提示设置安装的路径、文件夹名称后,将 ACDSee 软件安装到指定的路径下。安装过程中,安装程序将要求对 ACDSee 可以浏览查看的图像格式文件进行设置。用户可以根据需要,对所列出的图像格式进行全选或者选择其中的若干项。

图 3-28 安装 ACDSee 14

安装过程中,安装程序会弹出"关联设置"窗口。关联是指当双击某个图像文件时,是否由 ACDSee 来打开浏览和查看该文件。如果经常用其他图像处理软件来编辑某些格式的图像文件,就不必设置该关联。但如果只是对"看图"(Show)感兴趣,则不妨全部选择,将 ACDSee 设置成 Windows 的专用图像浏览器,因为 ACDSee 打开关联图像文件的速度很快。

关联:指系统为某种类型的应用文件和相关程序文件之间建立一种链接。当用户要使用这种类型的应用文件时,系统就会自动调用通过链接指定的程序文件,对应用文件进行解释或显示(这里图像文件就是应用文件,而 ACDsee 就是程序文件)。

程序安装完成后,会在 Windows 桌面上放置 ACDSee 快捷图标,以方便用户使用。

2) 操作界面

双击桌面上的 ACDSee 快捷图标就可以启动 ACDSee,进入"管理"窗口(见图 3-29)。

3) 图片浏览

浏览图片,可按以下步骤进行。

步骤 1:在 ACDSee 窗口左边的"文件夹"窗口中选择图片所在的盘符和目录。这时,在中间的文件显示窗口中将显示图片文件的缩略图标,而"预览"窗口则显示出当前所选文件的预览图像。

步骤 2:双击要浏览的图片文件的缩略图标,该图片就显示在 ACDSee 的"查看"窗口中,如图 3-30 所示。

图 3-29 ACDSee 14 的操作界面

图 3-30 以全屏方式浏览图片

　　ACDSee 为不同格式的图像文件准备了不同样式的图标,ACDSee 会自动建立关联,把所有能查看的图像文件根据其文件属性赋予相应的图标,用户可以根据图标来判断该

文件是否能被 ACDSee 查看,并大致了解该文件的类型。

单击"全屏幕"按钮,可以在全屏幕方式下浏览图片,窗口腾出最大的桌面空间用于显示图片,这对于查看较大的图片是十分重要的功能。在右键菜单中可以关闭"全屏幕"方式。

步骤 3:若还想浏览当前目录下的其他图片,只需单击工具栏上的"下一个"按钮,或者按空格键即可。如果要显示上一张图片,可单击"上一个"按钮,或者按退格键。

步骤 4:如果需要把当前图像放大,可单击工具栏上的"＋"(放大)按钮,或者按小键盘上的"＋"键;反之,如果要缩小当前图像,只需要单击工具栏上的"一"(缩小)按钮,或者按小键盘上的"一"键;如果要使图像适应 ACDSee 窗口的大小,只需要按小键盘上的"＊"键。

步骤 5:ACDSee 还支持以幻灯方式显示,即用户无须单击按钮或者按键,ACDSee 在间隔一段时间后会自动切换到下一张图像并显示。在 ACDSee"管理"界面的"幻灯放映"菜单中选择"幻灯放映"命令,可进行幻灯显示。

步骤 6:为设置幻灯显示的时间间隔以及其他一些属性参数,可在"幻灯放映"菜单中选择"配置幻灯放映"命令(见图 3-31)。参数设定完毕,单击"确定"按钮即可。

图 3-31　设置幻灯放映属性

4) 文件管理

ACDSee 提供了简单的图像文件管理功能,可以进行文件复制、移动、重命名和删除等操作,使用时只需选择"编辑"菜单命令或单击工具栏按钮即可打开相应的对话框进行操作。

为移动文件,可按以下步骤进行:

步骤1：如果要把当前图像移动到其他文件夹下，只需选择右键菜单中的"移动到文件夹"命令，打开"移动到文件夹"对话框（见图3-32）。

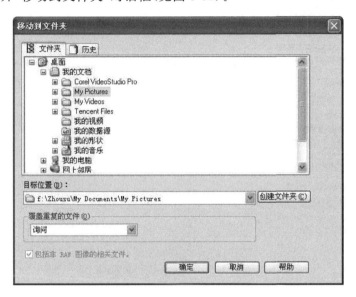

图3-32　"移动到文件夹"对话框

步骤2：在对话框内选择要移动到的目标文件夹，结果显示在"目标位置"栏中，选定后单击"确定"按钮。

如果在目标文件夹中已经有同名文件存在，系统将提示用户选择是替换、跳过、重命名还是逐个图像询问等操作。ACDSee判断两个图像文件是否相同的依据是其文件名。

步骤3：如果要复制当前图像文件，可选择右键菜单中的"复制到文件夹"命令。复制过程和移动基本相同，只是移动后原文件夹中的文件被删除，而复制后在原文件夹中仍保留该文件。

步骤4：如果要删除当前图像文件，可选择右键菜单中的"删除"命令，再在提示确认操作的对话框中单击"是"按钮即可。

还可以为图像文件添加"评级""标签""类别"等信息以方便后续的分类选择。

步骤5：文件批量更名。这是与扫描图片并顺序命名配合使用的一个功能，使用方法是：在"管理"窗口的图像浏览框内单击选中需要批量更名的所有文件，在上方"排序"菜单中选择命令，使其按文件名、大小、日期等规律排列。再选择"工具"菜单中的"批量"→"重命名"命令，打开"批量重命名"对话框（见图3-33）。

在"模板"框内按"前缀＃.扩展名"的格式填入文件名模板，其中通配符＃的个数由数字序号的位数决定。在"开始于"框内选择起始序号（如1），单击"开始重命名"按钮后，所选文件的名称全部被更改为模板指定的形式。

5）文件关联

有时候，在安装了新的图形图像软件之后，由于安装程序设置的缘故，某些图像格式的文件就可能不再与ACDSee相关联了。ACDSee可以通过命令对文件关联进行设置，具体方法如下。

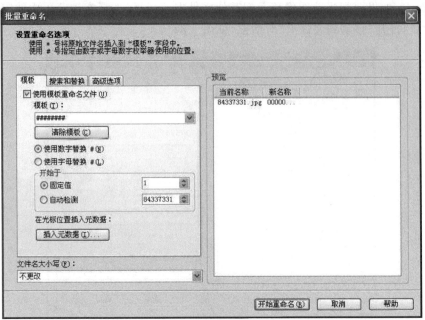

图 3-33　"批量重命名"对话框

步骤 1：在"工具"菜单中选择"文件关联"命令，打开"ACDSee 14 外部程序集成"对话框（见图 3-34）。

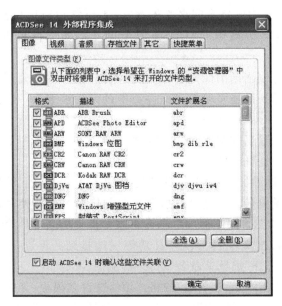

图 3-34　"ACDSee 14 外部程序集成"对话框

步骤 2：在"图像"选项卡中，选择希望用 ACDSee 直接打开的图像文件类型。建议全选。

步骤 3：在"存档文件"选项卡中，选择 ACDSee 可以直接打开并查看其中图像文件的压缩文件类型。建议选择 ZIP 文件类型。这样，用户在没有安装压缩软件的时候也可

以通过 ACDSee 打开压缩文件。

步骤 4：在"快捷菜单"选项卡中，可以设置鼠标右键菜单中有关 ACDSee 的命令。打勾表示允许菜单上有该项目存在。

步骤 5：查看压缩包中的文件。现在，即使计算机中没有安装压缩软件，也能利用 ACDSee 查看压缩包中的文件了。具体方法是：在 ACDSee 的"工具"菜单中单击"插件设置"命令，在"插件设置"对话框中选择"存档文件"标签，并选中其中的 AM_ZIP.apl 项目(ZIP 编码器/解码器)，单击窗口右下角的"属性"按钮，可显示相关的版权信息。

然后进入任一文件夹，选中其中的 ZIP 文件，双击它，ACDSee 会把它当作一个文件夹来看待，这时候就可以查看其中的图片文件了(当然也包括其支持的多种格式)。这样就可以在不解压 ZIP 文件的情况下，对其所包括的素材有个了解。

如果想把里面的一个文件解压缩，只需要直接用鼠标选中文件(可以多选)，并把它们拖动到一个文件夹下，当光标变为"+"号时松开鼠标键即可。

请记录　"ACDSee 外部程序集成"对话框中：

(1) 可以由 ACDSee 文件关联打开的图像文件类型有＿＿＿＿＿种。其中，你比较熟悉的是

(2) 可以由 ACDSee 文件关联打开的视频文件类型有＿＿＿＿＿种。其中，你比较熟悉的是

(3) 可以由 ACDSee 文件关联打开的音频文件类型有＿＿＿＿＿种。其中，你比较熟悉的是

(4) 可以由 ACDSee 文件关联打开的压缩(存档)文件类型有＿＿＿＿＿种。其中，你比较熟悉的是＿＿＿＿＿＿＿＿＿＿＿＿＿＿＿＿＿＿＿＿＿＿＿＿＿＿＿

6) 图像处理

ACDSee 支持一些简单的图像编辑处理操作，具体操作如下。

步骤 1：选择图像，并单击"编辑"按钮，进入编辑图像界面(见图 3-35)。

步骤 2：查看。进入查看或编辑界面后，可以按住鼠标来回拖动，使大画面移动，从而查看没有显示出来的部分(见图 3-36)。

> **提示**：在本书附带的"素材"文件中，有一个"清明上河图"图像文件，请利用 ACDSee 提供的功能浏览欣赏这幅精美的图画。

步骤 3：裁剪图像。在"编辑"窗口左侧的"编辑工具"→"操作"→"几何形状"栏中单击"裁剪"命令，这时，按下鼠标左键，拖动鼠标，选择要裁剪的图像区域。选择完毕后松

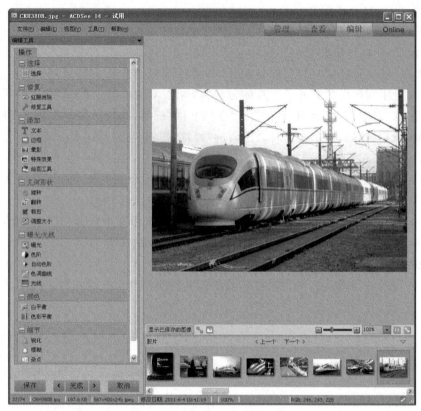

图 3-35　用 ACDSee 编辑图像

图 3-36　移动查看图像

开鼠标左键,图像上会用虚线框显示所选区域(见图 3-37)。

步骤 **4**：在所选区域内双击鼠标,就可以把这部分图像裁剪(复制)下来。再选择"文件"菜单的"另存为"命令,就可保存这部分图像。这里,裁剪的图像只能是矩形,并且被裁剪后,原图像仍保持不变。

步骤 **5**：调整图像大小。在"编辑"窗口左侧的"编辑工具"→"操作"→"几何形状"栏

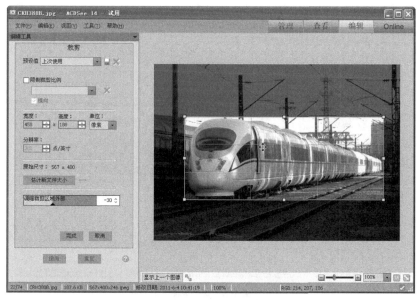

图 3-37　选择要裁剪的图像区域

中单击"调整大小"命令,可以在"调整大小"对话框(见图 3-38)中调整当前图像文件的显示大小。

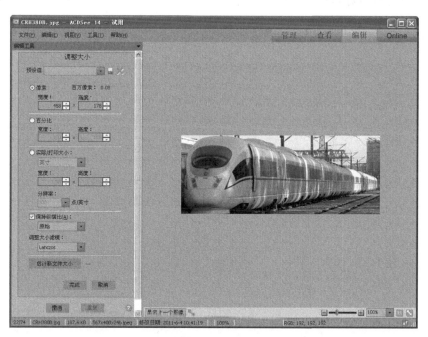

图 3-38　调整图像大小

步骤 6:左右旋转调整。在"编辑"窗口左侧的"编辑工具"→"操作"→"几何形状"栏中单击"旋转"或"翻转"命令,可以在"旋转"(或"翻转")对话框(见图 3-39)中设置图像的旋转或翻转方向。

步骤 7:调整色彩。在"编辑"窗口左侧的"编辑工具"→"操作"→"颜色"栏中单击

图 3-39　旋转图像

"白平衡"或"色彩平衡"命令等，可在相应的对话框中，通过调整滑块的位置，分别对色调、色彩饱和度、亮度等进行调整，也可以随意设定基本参数的数值，从而改变图像。在对话框中，有缩略图对调整前和调整后的图像进行显示对比。

步骤 8：细节。在"编辑"窗口左侧的"编辑工具"→"操作"→"细节"栏中单击"锐化"、"模糊"或"杂点"命令，可以对图像进行锐化等处理（见图 3-40）。

图 3-40　图像的锐化处理

步骤 9：修复。对应的命令有"红眼消除""修复工具"等命令，可以消除数码相机在

拍摄时产生的红眼效果。

将 ACDSee 的许多图像编辑命令组合运用,可以创造出丰富和效果良好的图像。例如制作屏幕保护程序、桌面墙纸和 HTML 相册,转换图片格式,播放动画文件、声音文件等。

7)ACDSee 设置

在 ACDSee 的"工具"菜单中单击"选项"命令,进入 ACDSee 的"选项"设置对话框(见图 3-41)。

图 3-41 "选项"设置对话框

用户可以在"选项"对话框中设置 ACDSee 的初始显示状态,例如是否显示工具栏和状态栏,是否全屏幕,初始窗口位置和图像大小等;还可以选择显示的顺序,选择对文件进行操作的初始设置,以及设置和 ACDSee 相关的参数选项等。

提示:参数设置中的 Gamma 校正(Enable gamma correction)指的是一种图像校正方式,建议不选择。

Descript.ion 文件是 ACDSee 显示图像文件的重要引导文件,请设为隐藏状态。

请记录 熟悉和分析 ACDSee"选项"设置的各项功能,并简单描述如下:

(1)常规:_____

(2)管理模式:_____

(3)文件列表:_____

(4)预览:_____

（5）文件夹：_____

（6）整理：_____

（7）日历：_____

（8）CD/DVD 管理：_____

（9）属性窗格：_____

（10）文件管理：_____

（11）数据库：_____

（12）查看模式：_____

ACDSee 还提供了网络在线帮助向导，可以帮助用户快速获得 ACDSee 的最新信息和相关资料。

3. 实验总结

4. 实验评价（教师）

第4章 平面艺术设计

平面设计(在英语中为 graphic design)是一门历史悠久、应用广泛的设计艺术,泛指具有艺术性和专业性,以视觉作为沟通和表现的方式,通过多种方式,结合符号、图片和文字,借此做出用来传达想法或信息的视觉表现。平面设计师可能会利用字体排印、视觉艺术、版面等方面的专业技巧来达成创作目的。平面设计通常指制作(设计)的过程以及最后完成的作品。

所谓"二维"是指构成平面的两个向度,即长度和宽度。而二维图形设计是指运用计算机硬件和软件,按照二维视觉设计规律设计形成的二维静画的、动画的或动画交互的现实或虚拟现实的视觉图形和图像艺术的过程,其结果是产生了二维图形设计作品。

Photoshop 是 Adobe 公司开发的平面图形图像处理软件,它集图像的采集、编辑和特效处理于一体,并能在位图图像中合成可编辑的矢量图形,是数字图形图像素材准备过程中重要的处理工具之一。在 Photoshop 7.0 之后,新版本被命名为 Adobe Photoshop CS,这是因为 Photoshop CS 除了作为一个单独产品外,还可以作为新的 Adobe Creative Suite 的一部分。

> 提示:Adobe Creative Suite 是 Adobe 公司推出的一款集成了其大多数流行应用程序的软件包。标准版 Creative Suite 包括 Photoshop 图像编辑应用软件、InDesign 专业排版软件以及 Illustrator 图形设计工具等。

4.1 平面设计的概念

在现代平面设计形成之前,"平面设计"这个术语泛指各种通过印刷方式形成的平面艺术形式,因此,最初这个词是与"艺术"连用的。这个术语在当时不仅指作品是二维空间的、平面的,还具有批量生产的意思,并因此而与单张单件的艺术品区别开来。

4.1.1 平面设计的基本要素

平面设计是将作者的思想以图片的形式表达出来。可以将不同的基本图形按照一定的规则在平面上组合成图案,也可以以手绘方法来创作。平面设计主要是在二度空间

范围之内以轮廓线划分界限,描绘形象。而平面设计所表现的立体空间感并非实在的三度空间,而仅仅是图形对人的视觉引导作用形成的幻觉空间。

除了在视觉上给人一种美的享受外,平面设计更重要的任务是向消费者转达一种信息、一种理念,因此,在平面设计中,不仅注重表面视觉上的美观,还应该考虑信息的传达。

平面设计主要由以下几个基本要素构成:

- 创意。是平面设计的第一要素,没有好的创意,就没有好的作品,创意中要考虑观众、传播媒体、文化背景三个条件。
- 构图。要解决图形、色彩和文字三者之间的空间关系,做到新颖、合理和统一。
- 色彩。好的平面设计作品在画面色彩的运用上要注意调和、对比、平衡、节奏与韵律。

不管是现在的报刊广告、邮寄广告还是我们经常看到的广告招贴等,都是由这些要素通过巧妙的安排、配置、组合而成的。

平面设计师的工作就是用设计语言将产品或被设计媒体的特点和潜在价值表现出来,展现给大众,从而产生商业价值和物品流通。平面设计主要分为美术设计及版面编排两大类。

美术设计主要是融合工作条件的限制及创意而设计出一个新的版面样式(format)或构图,用以传达设计者的主观意念;而版面编排则是以设计出来的版面样式或构图为基础,将文字置入页面中,以完成构图作品。美术设计及版面编排两者的工作内容差不多,关联性强,更经常是由同一个平面设计师来执行。多数新手会先从学习版面编排开始,然后再晋阶到美术设计。

4.1.2 平面设计的应用

由于平面设计的出现,推动了从设计到成品的印刷工艺过程的数字革命,如数字照排、数字打样、直接制版和数字印刷等。这些"后端"的数字革命是以"前端"平面设计的计算机化、数字化为基础的。所以,虽然平面设计仍然沿用传统的艺术设计规律,但是它的设计过程和结果已经数字化了。

常见的平面设计项目可以归纳为十大类:网页设计、包装设计、DM广告设计、海报设计、平面媒体广告设计、POP广告设计、样本设计、书籍设计、刊物设计、VI设计。其应用范围大致包括以计算机为平台的平面广告设计、封面设计、字体设计、版式设计、插图设计、包装装潢设计和标识系统设计等。对于这些设计内容来说,实际上是一个"换笔"的过程——即从传统的手工绘制到用计算机图形设计软件绘制。以计算机为平台大大提高了平面设计的速度、精度、艺术效果与艺术水平。

随着社会和技术的发展,在这个领域产生了一些新的设计项目。例如服装的效果图设计和剪裁打板设计就是一例(见图4-1)。又如工业设计和环境艺术设计。仅就某个特定角度而言,这两类设计都可以是二维设计。例如可以利用二维平面设计软件来设计"假三维"的工业设计和环境艺术设计作品(见图4-2)。

图 4-1　服装设计效果图

图 4-2　环境艺术设计①

如果利用三维图形设计软件进行工业设计和环境艺术设计,虽然在开始阶段不是用平面设计软件进行设计(因此在设计的前期阶段这些设计不属于"二维静画设计"),但是,当三维效果图设计完成之后,可能会对这些效果图进行气氛渲染,例如在建筑环境设计效果图中添加一些人物、器物或者景物,或者在一些工业产品设计中对这些产品的背景或者产品本身做一些艺术效果处理,这时候平面设计软件就比三维设计软件更快捷。而此时的三维设计就是一个经过渲染的二维艺术设计图形。此时对这些图形进行艺术处理,就属于"平面设计"。

除此之外,在科学、技术及事务管理等领域中,平面设计还可用来绘制数学、物理或表示经济信息的各类二维、三维图表,如统计用的直方图、柱状图、饼图、扇形图、工作进程图、仓库和生产的各种统计管理图表等。所有这些图表都用简明的方式提供形象化的数据和变化趋势,以增加对复杂对象的了解并协助做出决策。

① 图片引自 http://www.cdd.cn/。

另外,计算机二维图形被广泛地用来绘制地理、地质以及其他自然现象的高精度勘探、测量的图形,例如地理图、矿藏分布图、海洋地理图、气象气流图、人口分布图、电动及电荷分布图以及其他各类等值线、等位面图。

4.1.3 平面设计软件

用于平面设计的软件主要有 Photoshop、CorelDRAW、Illustrator、InDesign、PageMaker、方正排版、Painter、CorelPaint、AutoCAD 等。实际上,一个能干的平面设计师对软件工具的运用应该灵活并且常常搭配使用。例如工业、机械和建筑设计时主要使用 AutoCAD,美术和室内装潢设计中主要使用 Photoshop,广告设计使用 Photoshop 和 CorelDRAW。

1. CorelDRAW

CorelDRAW 是当前矢量图形设计领域中最流行的软件之一,也是最早运行于 PC 上的图形设计软件。CorelDRAW 以其功能强大、直观易学、使用方便等诸多优点,被众多的专业平面艺术设计人员和业余爱好者所接受(见图 4-3)。

图 4-3 2010 年 Corel 亚太区创意设计大赛得奖作品 (Corel 网站)

加拿大 Corel 公司(http://www.corel.com)是一家全球知名的专业化图形设计与桌面出版软件开发商,创立于 1985 年。CorelDRAW 作为 Corel 公司的软件产品之一诞生于 1989 年 1 月。CorelDRAW 广泛应用于平面设计、包装装潢、彩色出版与多媒体制作等诸多领域并在这些领域都起到非常重要的作用。运用 CorelDRAW 能轻松地创作精确而又具有专业水准的艺术设计作品。

Corel 公司的软件产品包括 CorelDRAW Graphics Suite、Corel Paint Shop Pro Photo、Corel Painter、会声会影、WinDVD、Corel WordPerfect Office 和 WinZip 等。

2. Painter

Painter 是 Corel 公司旗下的软件,它把传统、自然介质的工具引入到了计算机桌面上,并通过这种方式准确地阐述了艺术创作的经验。有些人很强调传统绘画与数字绘画工具之间的区别,似乎所有人都认为"真实"的艺术与计算机是不兼容的,但是 Painter 软件已经成为连接传统绘画工具、方法与计算机中的绘画工具和方法的桥梁。

Painter 软件可以满足多种专业创作人员的需要,其中包括从传统绘画材料转变到以计算机为平台的画家以及期望拓宽视觉语言的摄影师、寻找字体特效的屏幕或印刷品图形设计师,甚至是寻找乐趣的有创造力的探索者。现在 Painter 软件逐渐在绘画领域普及,例如在插图、动画、装饰画甚至传统油画的领域,运用 Painter 软件画出的"油画"可以

乱真(见图 4-4)。

图 4-4　Painter 绘画作品

　　Painter 软件的最大特点和功能就是在程序中带给使用者最为自然的绘画环境。软件中包含了大量的画笔工具,从普通的铅笔、炭条、喷笔、毛笔到各种可以模仿不同类别的绘画效果而且功能强大的数字画笔应有尽有,总数达到 400 种左右。对于每种绘画工具的通用特性设定使得用户拥有了很大的自由度。软件中对于各种画纸纸质的模拟使得同样的画笔工具在不同纸质上可以得出更加丰富多变的效果。

　　在 Painter 的用户界面包括全新的工具栏、画笔选择工具条、属性条和全新的调色板界面。同时 Painter 还使用了根据传统色彩调配经验设计而成的混色调色板、数字水笔和一些新的素描效果。而且还可以利用软件自带的画笔设定功能创建属于用户自己的独特画笔。比较特别的是软件设计了图层和线性编辑工具,这使 Painter 的可用性更加接近于 Adobe Photoshop 这样的主流图像艺术设计软件。

　　Painter 软件除了可以模仿许多画种的笔触、画法和效果,达到与运用传统材料绘制的相同效果,同时还提高了效率并节约了成本。因为以往每一个画种都具有自己的一套材料、画具、画板、纸张和画布等,这些颜料、材料和绘画工具会占用很大的空间和花费较高的费用,有时还带来环境污染,而且绘制、存储和展示都不方便。而运用计算机和Painter 软件相结合,可以回避上述所有问题,同时可以进行任意次数的修改、放大、缩小、存储和复制,还可以创造出许多新的画面效果。

　　3. AutoCAD

　　AutoCAD(Auto Computer Aided Design)是美国 Autodesk 公司于 1982 年推出的在微型计算机上应用的辅助设计软件,可用于二维绘图、详细绘制、设计文档和基本三维设计等设计操作,如今已经成为国际上广为流行的绘图工具,其 DWG 文件格式也成为二维绘图事实上的标准格式(见图 4-5)。

　　AutoCAD 具有良好的用户界面,通过交互菜单或命令行方式便可以进行各种操作。它的多文档设计环境让非计算机专业人员也能很快地学会使用。在不断实践的过程中更好地掌握它的各种应用和开发技巧,从而不断提高工作效率。

图 4-5 AutoCAD 绘图作品

AutoCAD 具有广泛的适应性，它可以在各种操作系统支持的微型计算机和工作站上运行，并支持分辨率由 320×200 到 2048×1024 的各种图形显示设备 40 多种，以及数字仪和鼠标器 30 多种，绘图仪和打印机数十种，这就为 AutoCAD 的普及创造了条件。

AutoCAD 软件具有如下特点：

（1）有完善的图形绘制功能和强大的图形编辑功能。

（2）可以采用多种方式进行二次开发或用户定制。

（3）可以进行多种图形格式的转换，具有较强的数据交换能力。

（4）支持多种硬件设备和多种操作平台。具有通用性、易用性，适用于各类应用。

此外，从 AutoCAD 2000 开始，该软件又增添了许多强大的功能，如 AutoCAD 设计中心（ADC）、多文档设计环境（MDE）、Internet 驱动、新的对象捕捉功能、增强的标注功能以及局部打开和局部加载的功能，从而使 AutoCAD 软件更加完善。

4.2 Photoshop 的工作界面

Adobe Photoshop，简称 PS，是美国 Adobe 公司旗下最出名的图像处理软件系列之一，是集图像扫描、编辑修改、图像制作、广告创意、图像输入与输出于一体的图形图像处理软件，深受广大平面设计人员和电脑美术爱好者的喜爱。2003 年，Adobe 公司将 Adobe Photoshop 8 更名为 Adobe Photoshop CS，这个系列中的 Adobe Photoshop CS6 是第 13 个主要版本。2013 年，Adobe 公司正式发布 Adobe Photoshop CC，自此，Photoshop CS6 也成为 Adobe Photoshop CS 系列的最后一个版本，并首次将云计算、云存储的概念引入 Photoshop 的图像处理领域。

Adobe 有支持 Windows 操作系统和 Mac OS 操作系统版本的 Photoshop，Linux 操作系统用户可以通过使用 Wine 来运行 Photoshop CS6。

在 Windows"开始"菜单的 Adobe 组中选择 Adobe Photoshop CS 命令，启动 Photoshop 程序，屏幕显示 Photoshop 主界面如图 4-6 所示。主界面中包括菜单栏、工具选项栏、工具箱、控制面板、工作区和状态栏等几部分。

图 4-6 Photoshop CS4 操作界面

4.2.1 工具箱

工具箱包含了 Photoshop 中所有的画图和编辑工具(见图 4-7)。把鼠标放在工具图标上停留片刻,就会自动显示出该工具的名称和对应的快捷键。工具箱中一些工具的选项显示在上下文相关的工具选项栏中。

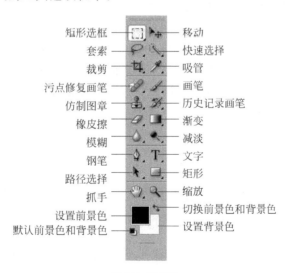

图 4-7 工具箱

若某个工具图标的右下角带有一小三角标记,则表示它是一个工具组,隐含了同类的其他几个工具。按住或右键单击该工具按钮,可展开该工具组;按住 Alt 键并单击该按钮,可依次调出隐含的工具。

在工具箱中选中某个工具后,相应的选项将显示在工具选项栏中,工具选项栏与上下文相关,并随所选工具的不同而变化。

4.2.2 控制面板

Photoshop 提供了 10 种控制面板,分别为导航、信息、颜色、色样、画笔、图层、路径、通道、历史记录和动作。在工作区中打开一幅图片后,与该图片有关的信息便会显示在各控制面板中,利用控制面板可以监控或修改图像。

控制面板是一种浮动面板,可以放置在屏幕上的任意位置。默认情况下,控制面板以组的方式层叠在一起。通过"窗口"菜单中的相应命令,或者直接单击控制面板的标题栏,可以显示或隐藏该控制面板。

4.3 Photoshop 图像的颜色

Photoshop 的颜色模式包括 RGB、CMYK、HSB 和 Lab。每一种颜色模式都建立在不同的颜色理论基础上,有各自的适用范围。下面主要介绍 RGB 以外的其他几种颜色模式。

4.3.1 CMYK 颜色模式

印刷技术所使用的颜色是青色(C)、洋红色(M)、黄色(Y)及黑色(K)油墨的组合物,采取吸收各种色光的光波来达到呈现颜色的目的。

CMYK 颜色模式是四色印刷的基础。在理论上,必须组合 100% 的青色、100% 的洋红色以及 100% 的黄色来产生黑色。不过,由于油墨的不纯,青色、洋红色和黄色产生的混合色并不是黑色,而是一种较深的棕褐色。因此。通常在青、洋红及黄色中添加黑色以便产生图像中暗色和灰色的部分。

4.3.2 HSB 颜色模式

虽然 RGB 和 CMYK 是计算机绘图和打印的重要颜色模式,但是 RGB 和 CMYK 都不十分直观。为了使颜色的选择更为容易,便创建了第三种颜色模式——HSB(色相/饱和度/明亮度)。

HSB 颜色模式是基于人对颜色的感觉,既不是 RGB 的计算机数值,也不是 CMYK 的油墨百分比,而是将颜色看作由色相、饱和度和明亮度所组成。

用技术术语来说,Hue(色相)是从某个物体反射回的光波,或者是透射过某个物体的光波。Saturation(饱和度)是指示某种颜色浓度的含量,饱和度越高,浓度分值就越低,颜色的强度也就越高。Brightness(明亮度)则是对一个颜色中光的强度进行衡量的指标。

4.3.3　Lab 颜色模式

这种颜色模式在进行某些颜色编辑时很有用,它由亮度或光亮度分量(L)和两个色度分量组成,这两个色度分量为 a 分量(从绿到红)和 b 分量(从蓝到黄)。

Lab 是 Photoshop 用在两种颜色模式转变时的内部颜色模式。当 Photoshop 从 RGB 向 CMYK 转变的时候,首先是将 RGB 转变为 Lab 颜色,然后再从 Lab 转变到 CMYK 颜色。

当对 CMYK、RGB 与 Lab 颜色模式所能表现的颜色范围做比较时,Lab 颜色模式所能表现的颜色最多,RGB 颜色模式能表现的颜色范围次之,CMYK 颜色模式所能表现的颜色范围最少。

可见,如果要对图像进行颜色调整,理论上应该首选 Lab 颜色模式。但各种颜色模式最终都要通过显示器所发射的有色光线来显示,而这是基于 RGB 颜色模式的,因此,在对图像的颜色作调整时,一般都使用 RGB 模式,然后根据输出要求的不同,再转换成合适的颜色模式。此外,在对某一有颜色偏差的图像进行调整时,应增加该颜色的补色,以使颜色达到平衡。

4.4　图层、通道与滤镜

图层(layer)是 Photoshop 中重要的图像编辑手段。通道用来存放颜色信息或者用来存储和修改选定区域。利用 Photoshop 的滤镜功能,可以对图像进行特殊的效果处理。

4.4.1　图层

图层是 Photoshop 中一组可绘制和存放图像的透明电子画布。在任何一个图层上都可以独立地进行绘图或编辑操作,而不会影响到其他图层的内容。

在进行图像合成时,当从上向下看时,上面的图像会将下面的图像遮住。在进行图像的合成及编辑处理时,如果需要,可以将其中的一些层(类似于薄玻璃)拿出来或者添进去,也可以改变原来的次序。将所有层叠加起来,并通过控制图像的色彩融合、透明度以及叠放顺序等,可以实现丰富的创意设计。但背景层的位置一般是不能移动的。

4.4.2　通道

通道用来存放颜色信息。打开新图像时,系统将自动创建颜色信息通道。颜色通道的数量取决于图像的颜色模式。例如,RGB 格式有 3 个默认通道,即红色、绿色和蓝色通道;CMKY 格式有 4 个默认通道,即青色、洋红色、黄色和黑色通道。

此外,Photoshop 还有一种特殊通道,即 Alpha 通道。在进行图像编辑时,单独创建

的新通道都称为 Alpha 通道。Alpha 通道并不用来存储图像的色彩，而是用于存储和修改所选定的区域，可以将选区存储为 8 位灰度图像。利用 Alpha 通道可以做出一些特殊的效果。

一个图像最多可以包含 24 个通道，其中包括所有的颜色通道和 Alpha 通道。通道控制面板专门用来创建和管理通道，该面板中显示了当前图像中的所有通道，从上往下依次是复合通道（对于 RGB、CMYK、Lab 模式的图像）、单个颜色通道和 Alpha 通道。

4.4.3 滤镜

滤镜(filter)是 Photoshop 中功能最丰富、效果最奇特的工具之一。利用滤镜功能，可以强化图像的效果并掩盖其缺陷。通过使用不同的滤镜，可以将图像变形、扭曲、交错，显示为三维效果等。换句话说，只要运用得当，各种滤镜将可完成手工绘画无法达到的制作效果。

Photoshop 的滤镜分为内置滤镜和外挂滤镜两种，前者是 Photoshop 自带的，后者是由第三方开发的（使用前必须先进行安装，然后重新启动 Photoshop），它们都出现在"滤镜"菜单下，使用方法也基本相同。其中，有些滤镜和功能用来提高图像的清晰程度，如用颜色调整命令来调整图像，使其更清晰；而有些滤镜则是特意用来模糊图像中的像素以产生动态效果，也可以为了突出图像的某一部分或者掩盖图像中效果不好的部分而进行模糊处理。

【实验与思考】Photoshop 的基本操作

本实验的目的如下：

（1）了解平面设计图形图像处理技术，学习使用 Adobe Photoshop CS 工具软件的基本操作。

（2）掌握平面设计软件和数字媒体图形图像处理的基本功能。

（3）掌握 Photoshop 的图层、通道、滤镜等技术概念和基本应用技巧。

1. 工具/准备工作

在开始本实验之前，请回顾本章的相关内容。

需要准备一台安装了 Adobe Photoshop CS 软件的多媒体计算机。

2. 实验内容与步骤

下面以 Adobe Photoshop CS4 为例学习 Photoshop 软件的基本操作。

在本实验中你实际使用的 Photoshop 软件的版本是：

1）建立新图像文件

在 Photoshop 中建立新图像文件，实际上是完成两项操作，即创建一个原先没有的图像文件和为其进行各种初始化设置，这些设置在必要时可以随时进行更改。操作步骤如下。

步骤 1：在"开始"→"所有程序"菜单中选择 Adobe Photoshop CS 命令，启动

Photoshop。

步骤2：在"文件"菜单中选择"新建"命令，显示"新建"对话框（见图4-8），在其中输入新建文件的名称，并设置图像的物理尺寸、分辨率和颜色模式等。

图4-8 "新建"对话框

步骤3：在"宽度"和"高度"文本框中输入图像的大小，如输入宽334和高325。

步骤4：在"宽度"和"高度"后面的下拉列表中选择一种度量单位。这里选择"像素"。"宽度"和"高度"用于设置画布的大小，其单位有像素、英寸、厘米等。

步骤5：在"分辨率"文本框中输入300，并在其后面的下拉列表中选择"像素/英寸"（每英寸的像素数，通常要用于彩色印刷的图像都采用每英寸300像素的标准）。图像的分辨率越高，质量越好，默认值为72像素/英寸。

步骤6：在"颜色模式"下拉列表中选择"RGB颜色"。这是设置图像所采用的颜色模式，如位图、灰度、RGB、CMYK和Lab颜色等。新建图像的默认颜色模式为RGB。使用RGB颜色模式在进行创作时受到的限制最小，可使用的颜色数量却很多。

步骤7：在"背景内容"下拉列表中选择"白色"，将新建图像的背景色设置为纯白。其他选择有背景色和透明等。

步骤8：单击"确定"按钮。

按上述参数设置，将新建一个白色背景的空白图像窗口，这就是绘画的画布。

2）填充颜色

下面给图像的前景添上颜色。填充颜色要用到"颜色"调色板（见图4-9），如果工作界面上没有调色板，可在"窗口"菜单中选择"显示颜色"命令。

为从"颜色"调色板中选取颜色，可按以下步骤进行：

步骤1：单击"颜色"调色板标签，切换到"颜色"调色板。

图4-9 "颜色"调色板

步骤2：如果调色板中的前景色图标周围没有黑框（选中标记），则单击以选取它。

步骤3：拖动调色板中的B滑块，滑杆右侧的文本框会显示该处的蓝色值。当文本框显示的数值为100时，松开鼠标，此时前景色呈深蓝色（R:G:B为0:0:100）。

步骤4：将前景色填充到图像中。在工具箱的"渐变"工具中选择油漆桶工具。将鼠

标指针移入图像编辑窗口中,指针变为油漆桶形状。

步骤5:单击图像编辑窗口,前景色被填充到图像中。

> **前景色与背景色**:在 Photoshop 中,前景色用来绘图、填充图像或者作为渐变颜色的开始颜色,而背景色用来覆盖原来位置的像素以及作为渐变颜色的终止颜色。

3) 打开图像

打开图像义件,可按以下步骤进行。

步骤1:在"文件"菜单中选择"打开"命令,或在 Photoshop 主窗口的空白处双击,将显示"打开"文件对话框,如图 4-10 所示。

图 4-10 "打开"对话框

步骤2:在对话框的"查找范围"下拉列表中选择图像文件所在的文件夹。在文件列表中单击所需要的图像文件(例如"云 01. bmp")。可以在对应的驱动器和文件夹中选取一个或多个文件。

步骤3:单击"打开"按钮。

此时所选择的文件出现(例如图像 A"云 01. bmp",见图 4-11),后面要用到这张图片。用同样的方法打开另一个文件(例如图像 B"山丘. tif"),这是一张表现沙漠景色的图片。(用到的图像素材可以自行组织,或在本书的网络下载文件的"素材"文件夹中找到)。

Photoshop 支持几乎所有常见的图像格式,如 BMP、TIF、JPG、EPS 等,对于某些特殊扩展名的图像文件,或者要以另一种指定格式打开的文件,可使用"打开为"命令。

图 4-11　打开的图像 A "云 01.bmp"

　　为了能快速找到某一类型格式的图像文件,可以先在"文件类型"列表框中选择要打开的图像格式,以限制在文件列表框中仅显示属于这种格式的文件。可以先按住 Shift键,再单击第一个和最后一个文件,同时选中多个相邻的文件;或者先按住 Ctrl 键,再依次单击要打开的文件,同时选中多个不相邻的文件。

　　为了将图像复制到新建图像中备用,可以用直接拖动的方法进行,具体方法如下。

　　步骤 1:单击图像 A 的窗口,激活该图像。

　　步骤 2:选择移动工具。

　　步骤 3:直接将图像 A 拖到新建文件中,当指针变为带加号的箭头状时松开。

　　步骤 4:如果此时鼠标指针不是带加号的箭头,而是一个禁用标志,则说明两个图像的颜色模式不同。此时,需要用"图像"→"模式"菜单中的"RGB 颜色"命令将其改为RGB 模式,然后再进行拖放复制操作。

　　有时复制得到的图像显得与原图像不一样大,这是因为两个图像的分辨率不同。当低分辨率的图像被复制到高分辨率的图像中时,图像会显得比原图像小;反之,当分辨率高的图像被复制到分辨率低的图像中时,会显得比原图像大。

　　步骤 5:选取需要的部分。如果只需要图像中的某一部分,应该在选取之后再进行复制操作,这样可以减少文件容量大小。建立选区也是 Photoshop 中约束编辑范围的主要方法之一。为此,可在套索工具中选择磁力套索工具。

　　步骤 6:单击所需的图像(在这里就是图像 B 的沙漠部分)的边缘,建立一个起点,然后沿选取对象的边缘移动鼠标,其经过的路线会自动贴向选取对象的边缘并设置锚点。

> **提示**：锚点是一种协助定位的点，可以控制选取部分的主要形状。也可以通过随时单击来添加点。

在轮廓为直线的部分，如图像编辑窗口的边缘部分，可按住 Alt 键单击。

步骤 7：将指针环绕着移回到起始点，指针出现一个小的圆环形时单击，建立封闭选区。此时，所选图像的周围出现一条不断闪烁的虚线。

步骤 8：为将图像 B 中选取的图像复制到新建图像中，可在"编辑"菜单中选择"拷贝"命令，复制选取的图像。

步骤 9：单击"新建"图像窗口的标题栏，激活该图像。如果该图像被别的图像编辑窗口遮住，可用"窗口"菜单最下面的文件名称列表来激活。

步骤 10：在"编辑"菜单中选择"粘贴"命令，将图像复制到新建的图像中并做适当调整。完成的新图（见图 4-12）由图像 A 的部分云彩加上图像 B 的沙漠组合而成。

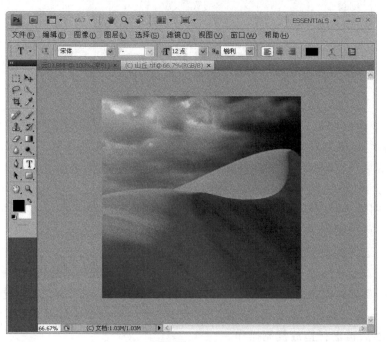

图 4-12　图像 A 与图像 B 合成的新图

4）关闭和保存文件

"文件"菜单中提供了"存储""存储为"和"存储为 Web 所用格式"等几种保存文件的方法。第一次存储文件或执行"存储为"操作时，会打开"存储为"对话框，该对话框中各选项的可用性取决于要存储的图像和所选的文件格式。其中，"存储选项"中各参数的含义如下：

（1）作为副本。在 Photoshop 中打开当前文件的同时存储文件副本。

（2）Alpha 通道。禁用该选项可将 Alpha 通道从存储的图像中删除。

（3）图层。保留图像中的所有图层。如果该选项被禁用或不可用，则所有的可视图层将拼合或合并（取决于所选的图像格式）。

（4）注释。将注释信息与图像一起存储。

（5）专色。将专色通道信息与图像一起存储。禁用该选项可将专色从已存储的图像中删除。

（6）使用校样设置、ICC 配置文件或嵌入颜色配置文件。用于创建色彩管理文档。

（7）缩览图。存储文件的缩览图数据。要使该项有效，必须在"编辑"菜单中选择"预置"→"文件处理"命令，在打开的"预置"对话框中将"图像预览"选项设置为"存储时提问"。

（8）使用小写扩展名。使文件扩展名为小写。禁用该选项时，文件扩展名为大写。

当选择"存储为 Web 所用格式"命令执行操作时，将存储用于 Web 的优化图像。

在"文件"菜单中选择"关闭"命令，或者单击工作区窗口右上角的"关闭"按钮可关闭图像文件。对新建的图像文件或者刚修改但还未存盘的文件，系统将提示用户选择是否存盘。

保存文件时应正确选择文件类型。一般情况下，Photoshop 会将文件自动保存为 PSD 格式。

> **提示**：PSD 格式是 Photoshop 的专用图像格式，其中包含图层、通道、路径以及图像版权等信息。但由于多媒体开发工具软件一般都不能识别 PSD 格式的图像文件，因此，在 Photoshop 中处理完某个图像后，应该为以后要使用的多媒体工具正确选择能够识别的文件格式。

请记录 用 A、B 两图的素材合成新图的操作能够顺利完成吗？如果不能，请分析为什么。

5）基本绘图功能

Photoshop 的基本绘图功能包括选择颜色、使用绘图工具和进行绘图操作等。

（1）选择颜色。Photoshop 默认的前景色是黑色，背景色是白色。可以用下面的方法来重新选定前景色和背景色：

步骤 1：使用拾色器。单击工具箱中的前景色或背景色图标，出现拾色器（见图 4-13）。在色谱上单击鼠标选定一种颜色，或者直接在 R、G、B 框中输入数值。

在颜色控制面板中单击前景色或背景色按钮，也会打开拾色器。

步骤 2：使用吸管工具。吸管工具可以从色板上吸取一种系统预置的颜色，也可以直接从工作区窗口中打开的图像上吸取颜色。

步骤 3：单击"设置前景色/背景色"工具中的"切换前景色和背景色"图标可以将当前的前景色和背景色互换。单击"默认前景色和背景色"图标，可以恢复默认的前景色（黑色）和背景色（白色）。

（2）绘图工具。使用画笔、铅笔、喷枪等图形工具，可以用前景色绘制几何图形。使用绘图工具前，可以先在选项工具栏和样式控制面板中选择合适的样式，如画笔的粗细、模式等。

（3）绘图方法。在 Photoshop 中绘图的方法很简单：指定前景色；在工具箱中选择

图 4-13　拾色器

一种绘图工具；在选项工具栏中单击画笔选框右边的反向箭头打开面板，从中选取画笔的样式、融合模式等，在绘图区中拖移鼠标画出线条或图形即可。

6）图像的编辑

Photoshop 的图像编辑包括选取图像区域、擦除、移动、编辑、裁切等操作。

（1）选取图像区域。在 Photoshop 中，可以使用不同工具来选取所需要的图像区域。

步骤 1：选框工具。包括矩形、椭圆、单行和单列（1 像素宽的行和列）等工具。使用矩形或椭圆选框选择区域时，按住 Shift 键可将选框限制为正方形或圆形。

步骤 2：套索工具。以自由手控的方式来选择不规则的区域。包括以下几种同类工具：

① 套索工具。在工具箱中选择套索工具，然后，在工作区中按下鼠标左键并拖动直至选出所需要的区域，再松开鼠标。

② 多边形套索工具。建立手画直边选区，进行多边形不规则选择。多用于选取一些复杂但棱角分明、边缘呈直线的区域。

③ 磁性套索工具。建立紧贴对象边缘的选区边界。用于选取外形极其不规则的图形，并且所选图形与背景的反差越大，选取的精确度越高。

步骤 3：魔棒工具。用魔棒工具单击图像中的某一点时，附近与它颜色相同或相近的点都将自动融入到选区中。

在魔棒选项中，可以指定魔棒工具选区的容差（即色彩范围），其值为 0～255；输入较小值可以选择与所选像素非常相似的颜色（若容差为 0，则只能选择完全相同的颜色），输入较高值可以选择更宽的色彩范围。

使用选取工具时，还可以在相应的选项工具栏中进一步指定选择方式，即添加新选区，向已有选区中添加选区，从原有选区中减去选区，选择与其他选区交叉的选区。

步骤 4："选择"菜单。利用菜单中的相关命令，可以修改选定区域。其中包括以下命令：

① 反选。将选择区域与非选择区域进行互换。对于要选择区域形状很不规则，颜色也很杂乱，但其周围的图像色彩却比较单一的图像，这个功能非常有用。此时，可以先用

魔棒选择对象周围的区域,然后再反选,就能很方便地得到所需要的区域。

② 色彩范围。与魔棒的作用类似。

③ 羽化。用于在选择区域的边缘产生模糊效果,产生虚光的效果。

④ 修改。主要用于修改选择区域的边缘设置,有扩边、平滑、扩展和收缩 4 种方式。

⑤ 扩大选区。将连续的、色彩相近的像素点一起扩充到所选择区域内。

⑥ 选取相似。将画面中相互不连续但色彩相近的像素点一起扩充到选区内。该工具与魔棒一起使用时非常有用。

⑦ 变换选区。任意调整选择区域的大小。执行该命令后,选区边框上出现 8 个调节块,当鼠标移到调节块上,指针形状改变时,拖动鼠标可以改变选区的大小;鼠标移到选区外,指针形状改变时,拖动鼠标可使选区在任意方向上旋转;鼠标移到选区内,指针形状改变时,拖动鼠标可将选定区域拖到画面的任意位置。调整完毕,按回车键即可;或者单击任意一个工具按钮,在"确认"对话框中选择"应用"。

⑧ 载入选区。从通道中调出选择区域。

⑨ 存储选区。将当前选区存入一个新的通道中。

以上多数命令都必须先在当前图像中选定一个区域,然后才能使用。

(2) 擦除图像。使用橡皮擦工具可直接擦除不需要的图像区域。也可以在选定擦除区域后,用与该区域背景色相同的前景色填充。

(3) 移动图像。使用选择移动工具,可以将一个图层上的整个图像或选定区域中的部分图像移动到画布的任意位置。

(4) 编辑图像。用"编辑"菜单中的命令可以对选区内的图像执行复制、剪切、粘贴、填充、描边、自由变换和变换等操作。图像的"自由变换"与"选择"菜单中的变换选区操作类似。

(5) 裁切图像。裁切图像就是将图像选区以外的部分切除。具体方法如下。

步骤 1:用裁切工具画出选区(选框上的调节块可用来改变裁切区域的大小和倾斜角度)。

步骤 2:按回车键或双击选区,选区外的部分就被自动剪掉。

步骤 3:也可以在选定区域后,在"图像"菜单中选择"裁切"命令来裁切图像。

(6) 改变图像大小。打开一个图像文件后,在"图像"菜单中选择"图像大小"命令,会出现"图像大小"对话框(见图 4-14)。

在"像素大小"栏中重新设置图像的宽度和高度值,或者调整分辨率,都可改变图像大小。选中对话框中的"约束比例"选项,可锁定图像的长宽比例,当修改其中一项时,另一项会按比例自动更新,这样能保证图像不会变形。

(7) 改变画布大小。在"图像"菜单中选择"画布大小"命令,将出现"画布大小"对话框(见图 4-15)。

在"新大小"栏中修改画布的宽度和高度值,若新画布大于原来的画布,则可在原图像的周围增加工作空间;若新画布小于原来画布,则小于原画布的图像部分将被自动裁剪掉。在"定位"框中确定原画布在新画布中的位置。改变画布的大小也会改变图像的大小。

(8) 改变图像的显示比例。为改变图像的显示比例,可选择以下方法:

图 4-14　设置图像大小

图 4-15　设置画布大小

步骤 1：使用缩放工具。在工具箱中选择缩放工具，然后单击图像窗口，可放大显示图像；按住 Alt 键再单击图像窗口，可缩小显示图像。

步骤 2：使用导航控制面板。在导航控制面板中左右拖动滑块，或直接在文本框中输入百分比，可调整显示比例。

（9）撤销操作。在编辑图像的过程中，选择"编辑"菜单中的"还原"或"重做"命令，可以撤销或重做前一步的操作；若想撤销或还原前几步的操作，可以使用历史记录控制板。

打开一个图像文件后，每当对图像进行了一次编辑操作，该操作及其图像的新状态就被添加到历史记录控制面板中（系统默认能够保存 20 次历史记录状态），当后面的操作不满意时，就可以通过历史记录面板恢复到前面的操作状态。关闭或重新打开图像文件，则上一工作阶段中的所有状态都将从历史记录控制面板中被清除。

7）图像色彩的校正

（1）颜色校正工具。对某些在色彩上有欠缺的图像，如通过扫描仪获取的照片图像，可能存在色彩、亮度、曝光度等方面的问题，致使图像质量不尽如人意。Photoshop 提供了各种工具，可以对图像的色彩进行校正。

颜色校正工具主要有 3 个：

① 减淡工具。可以将图像中暗的颜色区域变亮。

② 加深工具。可以将图像中亮的颜色区域变暗。

减淡和加深工具的选项设置相同，包括以下 4 个：

- 暗调。提高阴影区域的亮度。
- 中间调。提高中等灰度区域的亮度。
- 高光。进一步提高高亮度区域的亮度。
- 曝光度。设定曝光强度。

③ 海绵工具。可以将图像中某个区域的颜色饱和度增加或冲淡。该工具的选项设置如下：

- 去色。降低色彩的饱和度值。

- 加色。增加色彩的饱和度值。
- 压力。设定去色或加色的强度。

（2）"调整"菜单。"图像"菜单中的"调整"命令提供了多种调节颜色的方法,包括色彩层次、色彩曲线、色彩平衡、亮度和对比度、色相和饱和度等。

① 色阶。"色阶"命令用于调节色彩层次。执行该命令,将出现"色阶"对话框(见图 4-16)。

图 4-16 "色阶"对话框

- 自动调节：单击"自动"按钮,系统会自动调节整个图像的亮度和对比度。
- 手动调节：通过设置相应的参数进行调节。
- 输入色阶：用于改变原图像的色阶。向左移动白色滑块,可使原图像中较深的颜色变浅,较浅的颜色则全部变为白色,从而产生一种更亮的效果;向右移动黑色滑块,效果相反,会使画面变得很暗。
- 输出色阶：用于改变输出图像的对比度。向左移动白色滑块,原图像的白色就变成了灰色,整个图像中黑色的部分将减少,从而控制输出图像的对比度。

② 曲线。"曲线"命令用于调节图像色彩的明暗度。执行该命令后,将出现"曲线"对话框(见图 4-17)。

选择"曲线"模式可利用曲线连续调整图像的明暗度,选择"铅笔"模式可使用离散点调整图像的明暗度。

在"曲线"模式中显示了一个色彩曲线图,水平轴是图像原来的亮度值(代表输入),垂直轴是处理过之后的亮度值(代表输出),图形区域下方有一条从黑到白的渐变带(在上面的任意位置单击,可切换渐变方向)。将鼠标移入图形区,鼠标指针变为"＋"形,然后拖动曲线即可。一般把曲线调节为一个比较缓和的 S 形可以增强画面的色彩饱和度,如果把曲线调节到很特殊的位置会形成很强烈的色彩效果。

此外,"色彩平衡"命令用来调整图像中各种颜色的搭配效果;"亮度/对比度"命令用来调整图像的明亮度和对比度;"色相/饱和度"命令用来改变图像的色相和饱和度。选择对应的命令后,在出现的对话框中拖动各滑块即可进行相应的调整。

图 4-17 "曲线"对话框

请记录 选择对应的命令尝试进行调整颜色的操作。如果不能完成操作,请分析原因。

8) 图层控制面板

通过以下操作步骤来了解图层控制面板。

步骤 1:启动 Photoshop 程序后,在"文件"菜单中选择"打开"命令,在 Photoshop 的安装目录中,找到并打开 Photoshop 自带的图像文件(例如 Sample\Smart Boject. psd),这时,窗口右侧的图层控制面板中即显示与该图像有关的各项信息(见图 4-18)。

各图层自下而上地排列,最下面的一层为背景层,最后建立的图层在最上面。

步骤 2:隐藏/显示图层。图层面板左边的眼睛图标用来控制图像在图像窗口中是否可见。出现眼睛图标时,表示该层为可见图层;眼睛消失,表示该层不可见(隐藏图层)。

有许多图层,并且每个图层都有图像时,可考虑隐藏一部分图层,以便更好地观察和操作图像。但隐藏图层并不会真的清除图层及图层中的图像。

步骤 3:当前层。图层左侧眼睛图标右边如果显示画笔图标,表示这是当前正在编辑的图层,称为当前层。所有的编辑操作都是针对当前层进行的。单击某一图层或图层左边的选择框,框内出现画笔图标,同时该层高亮显示,该层即成为当前层。

步骤 4:图层组。图层左边显示三角按钮表示这是一个图层组,其中包含若干个图层。单击该按钮,可展开图层组。

步骤 5:缩览图。图层名称的左边显示有该层图像的缩览图。按住 Ctrl 键,同时单击该图标,可选中该层上的所有图像。

步骤 6:锁定图层。选中某一图层,然后单击控制面板上方的锁定选择框,该图层右边出现一个小锁图标,表示该层被锁定,不能编辑这一层上的图像,也不能删除这一层。

图 4-18 图层控制面板

请记录 请通过操作来熟悉图层控制面板。在图层面板下方有 6 个控制按钮,从左到右分别是:

(1) _____ (4) _____

(2) _____ (5) _____

(3) _____ (6) _____

步骤 7:关闭当前使用的图像文件。

9)新建和删除图层

先建立一个新文件,为后续操作做准备。

步骤 1:在"文件"菜单中选择"新建"命令,在"新建"对话框中设置画布参数为:宽 8 厘米,高 6 厘米,分辨率 300 像素/英寸,颜色模式 RGB,建立一个白色背景的空白图像窗口。

步骤 2:单击"颜色"调色板标签,设置前景色为深蓝色($R;G;B$ 为 0;0;100)。

步骤 3:用"渐变"工具中的油漆桶工具(右击"渐变"工具)单击图像编辑窗口,将前景色填充到图像中。

为新建图层,可用以下几种方法:

步骤 4:使用"创建新图层"按钮。单击图层控制面板下方的"创建新图层"按钮,可在当前层的上面建立一个新图层。新图层默认的名称为"图层 1""图层 2"……

步骤 5:图层名称可以重新命名。方法是:右击图层,从快捷菜单中选择"图层属性"命令,在"名称"框中输入新的图层名称。

步骤 6:在"图层"菜单中选择"新建"→"图层"命令可新建图层。

另外,在图像窗口中进行复制和粘贴操作,或者将某一个图层拖曳到"创建新图层"按钮上,也会在图层控制面板上产生一个相应的图层,其内容就是所复制的图像。

在 Photoshop 中,一张图可以建立多个图层,这样就可以制作出各种特殊效果。而且,利用图层控制面板上每一层的缩览图,可以很容易在众多的图层中找到需要操作的

图层。

选定图层后，在"图层"菜单中选择"删除图层"命令，或者直接用鼠标将其拖到控制面板右下角的"删除图层"按钮上，就可以删除该图层。

10）在图层中创建、移动和保存选区

应用上述方法之一，为后续操作建立一个新的空白图层。

下面先绘制圆环状图形，这需要创建一个圆形的选取范围（选区），然后再对它填充渐变颜色。

（1）创建圆形选区。操作步骤如下。

步骤 1：从工具箱中选择椭圆选框工具。

步骤 2：注意"工具选项"栏的项目随工具的选择而变化（见图 4-19）。

图 4-19　"工具选项"栏

步骤 3：在"羽化"栏中输入 0，即不产生羽化效果。

> **提示**：羽化效果会让选区周围出现毛边。在制作朦胧风格的图像或者不同图像进行拼接时效果显著。

步骤 4：选择"消除锯齿"，这样可以消除选区边缘的锯齿形毛刺。

步骤 5：在"样式"下拉列表中选择"固定长宽比"，这样，无论怎样画，得到的都是一个圆形而不是椭圆。如果"样式"下拉列表中选用默认选项"正常"，则创建选区时按住 Shift 键可以绘制一个圆形选区。

步骤 6：在图像编辑窗口拖动鼠标，绘制出一个圆形选区。

除了椭圆选框工具和磁力套索工具外，Photoshop 还有其他一些选框工具，如矩形选框工具、单行选框工具、单列选框工具、套索工具和多边形工具等。

（2）移动选区。由于选区常常不在我们所希望的位置上，因此，在需精确指定选区位置的情况下，移动选区的操作显得尤为重要。

步骤 1：按快捷键 Ctrl＋R，显示标尺。

步骤 2：在水平标尺上单击并向下拖动，引出一条水平参考线，到垂直标尺的刻度为 3 的位置松开。

步骤 3：用同样的方法创建垂直参考线。

若要移除参考线，用移动工具将其拖到文件编辑窗口之外即可；若要隐藏参考线，则在"视图"菜单中选择"清除参考线"命令。

步骤 4：选择一种选框工具，并将指针移到选区中，这时，指针变为虚线框的箭头形状。拖动鼠标，将圆形选区移到参考线相交位置，然后松开鼠标。

步骤 5：再次按快捷键 Ctrl＋R，隐藏标尺。

（3）保存选区。由于在 Photoshop 中一次只能创建一个选区，用选取工具在选区外单击，或者创建新的选区后，原选区就会消失。如果该选区以后还要使用，就应该将它保存起来。此外，保存选区还可以同其他选区进行相加、相减和相交运算，形成新的选区。

步骤 1：在"选择"菜单中选择"存储选区"命令，屏幕显示对话框（见图 4-20）。

图 4-20 "存储选区"对话框

步骤 2：在"文档"下拉列表中选择要保存在哪个文件中。该项只有在同时打开几个图像，并且要将选区从一个图像保存到另一个图像时才有必要选择。

步骤 3：在"通道"下拉列表中选择"新建"。

步骤 4：在"名称"中输入选区的名称。如不输入，则使用默认的名称，即 Alpha 1、Alpha 2、Alpha 3 等。

步骤 5：单击"确定"按钮。

被保存的选区会出现在"通道"面板中，以灰度图形式显示。也可以通过通道面板进行保存选区的操作，其方法更为简单，只要单击通道面板的保存选区按钮即可。

（4）选区的运算。经过保存的选区，可以进行相加、相减以及相交运算，以得到一个新的选区。例如在"选择"菜单中选择"载入选区"命令（见图 4-21）。

图 4-21 "载入选区"对话框

在"操作"选项区域中，其运算操作包括以下几个：

① 新选区。用于创建一个基于当前图层图像形状的选区。

② 添加到选区。用于在当前选区的基础上增加选区。

③ 从选区中减去。用于从当前选区中减去载入的选区。

④ 与选区交叉。用于将新载入的选区与当前选区交叉重叠。

11）填充渐变颜色

渐变颜色以其平滑细腻的颜色过渡，绚丽多彩的颜色变化以及多种渐变方式而广受

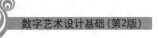
用户所喜爱。渐变常用来制作富于变化的背景或图像,也可用于制作照明和阴影。

下面,给前面创建的圆形选区填充渐变颜色,操作步骤如下。

步骤1:在填充前,先查看一下图层面板,确保在所需要的图层中工作。当前图层或称被激活的图层在面板中呈反白显示,单击可选中相应的图层。

步骤2:在"色板"调色板中,单击选取前景颜色(例如纯黄橙);按住 Ctrl 键单击浅黄色作为背景颜色。

步骤3:从工具箱中选择渐变工具。在渐变工具的工具选项栏中单击"径向渐变"项,在"渐变编辑"下拉列表中选择"前景色到背景色渐变"。

步骤4:见图 4-22,单击右向小三角按钮,可打开选择菜单。例如,选择"新建渐变"命令可为建立的新渐变命名;选择"预设管理器"命令,将打开"预设管理器"窗口(见图 4-23)。

图 4-22 渐变效果定义

图 4-23 "预设管理器"窗口

步骤 5：单击渐变示例（"渐变编辑"下拉列表按钮左侧），可打开"渐变编辑器"对话框（见图 4-24）。

图 4-24 "渐变编辑器"对话框

步骤 6：单击颜色条最右侧下面的终止渐变滑块，令该滑块上面的三角形呈黑色显示。

步骤 7：单击"渐变编辑器"窗口中下面的"颜色"示例，可打开"拾色器"选择颜色，在其右侧的"位置"栏中可设置色标所在的位置。

步骤 8：单击颜色条下方，可产生一个新的渐变滑块。这样，增加 5 个渐变滑块，位置分别是 60、75、90、92、96。

步骤 9：位置 60 处的颜色使用白色，位置 75 和 92 两处的颜色使用前景色（单击"颜色"栏右边的向右小三角选取），位置 90 处的颜色使用棕色，位置 96 处的颜色使用黄色，位置 100 处的颜色使用橘黄色（见图 4-25）。

步骤 10：单击"确定"按钮退出"渐变编辑器"。在参考线确定的中心点处按下鼠标，向外拖到选区的边缘，经渐变处理后，屏幕显示效果如图 4-26 所示。

图 4-25 颜色渐变设置结果

图 4-26 颜色渐变设置效果

步骤 11：按快捷键 Ctrl＋S 保存文件。按快捷键 Ctrl＋D 键取消选取。

请记录 填充渐变颜色的操作能够顺利完成吗？如果不能，请分析为什么。

12) 使用图层蒙版

在 Photoshop 中，图层蒙版可以快速创建一个用来遮盖所在图层图像的遮罩，以便让需要的部分显示出来。

先利用选区保存和运算方法，在前面实验的基础上，构建一个圆环状选区，操作步骤如下。

步骤 1：同时按住 Shift 键和 Alt 键，由参考线中心向外拖动，制作一个圆形选区，使得选区恰好包含渐变的白色部分。

步骤 2：按快捷键 Ctrl＋Shift＋I，反选选区。

步骤 3：在"选择"菜单中选择"载入选区"命令，打开"载入选区"对话框。

步骤 4：从"通道"下拉列表框中选择 Alpha1。

步骤 5：在"操作"选项区域中选择"与选区交叉"。

步骤 6：单击"确定"按钮。这样，就得到一个圆环状的选区（见图 4-27）。

步骤 7：保持选择渐变填充图像所在的图层。

步骤 8：单击图层控制面板底部的"添加图层蒙版"按钮，该图层出现图层蒙版，同时，选取范围外的图像被隐藏起来（见图 4-28）。

图 4-27　得到一个圆环状选区　　　　　图 4-28　使用图层蒙版

若要禁用图层蒙版效果，只要按住 Shift 键不放，然后在图层蒙版中单击该图层的蒙版缩图即可，此时，图层蒙版的缩图上将出现"×"。如果要移除图层蒙版，可选中该图层，再在"图层"菜单中选择"移去图层蒙版"→"扔掉"命令即可。

13) 用工具绘制图像

在创作过程中，不能从现成图像中得到的部分，可以用各种绘图工具来进行绘制。例如，使用绘图工具来手工绘制烛光图片，操作步骤如下。

步骤 1：保留上述图层蒙版，并建立一个新图层（例如图层 2）。

步骤 2：选择工具箱中的画笔工具，并从"画笔工具选项"栏中选择画笔笔尖（见图 4-29）。

步骤 3：在图层 2 中，单击鼠标确定起点。

图 4-29　选择画笔笔尖

步骤 4：在"色板"调色板中，单击红色色样，选择前景色为红色，按住 Ctrl 键单击，选择黄色色样，背景变为黄色。

步骤 5：在"画笔工具选项"栏的右侧，单击打开"画笔"标签，在"画笔预设"栏中指定"动态颜色"，接着，在右边"控制"栏中选择"渐隐"，并设置步长值为 5（见图 4-30）。

步骤 6：按住 Shift 键再次单击，两点间出现一条由红到黄的连线。

步骤 7：重复步骤 5 和 6，直到画出需要数量的炫光（见图 4-31）。

图 4-30　设置画笔

图 4-31　炫光的效果

在绘制图像时，可以随时用历史记录面板进行恢复操作。只要在记录上单击，便能恢复或者说撤销到以前任何一步时的状态。

步骤 8：选择铅笔工具，依上述步骤进行同样的操作。铅笔、画笔以及其他绘画工具的画笔笔尖是不一样的，如铅笔笔尖有坚硬的轮廓，而画笔笔尖则要柔软许多。

请记录 上述操作能够顺利完成吗？如果不能，请分析为什么。

14）调整图层的融合效果

调整图层融合效果的操作包括设置透明度和融合模式。

（1）设置透明度。在图层中，没有图像的区域是透明的，可以看到其下层的图像。每个图层中的图像都可以通过调整图层的透明度来控制其遮挡下一层的程度。

调整透明度的方法是：在该图层控制面板的"不透明度"框中输入一个百分比，值越大，不透明度越大，该值为100%时表示完全不透明。也可以单击"不透明度"框右边的三角按钮，拖动滑块来调整不透明度。

（2）设置融合模式。调整图层的融合模式可以控制两层图像之间的色彩融合效果，控制面板中的"设置融合模式"列表框中给出了系统提供的23种融合选择。

15）合并与链接图层

通常在将作品输出时会有不同的输出要求。例如，图像用于印刷时需要采用用户格式存储。但是，如果图像中有图层就不能存储为这种格式，此时，必须通过"图层"菜单或图层控制面板菜单的"拼合图层"命令将所有图层合并；另外，每个图层都可能保存了一定的图像设置，而这些信息是需要占用磁盘空间的，即图像分层存储时会增加文件的大小。所以，当一个图像的某些图层中的内容不需要再修改时，最好将它合并为只有背景层的形式。但应注意，合并后图像就不能对原来的图层进行编辑了。

16）滤镜与效果

为图像添加各种效果是Photoshop的主要功能之一，包括各种滤镜和图层的效果命令等。

使用滤镜的基本方法如下。

步骤1：打开图像文件，选择需要添加滤镜效果的区域。如果是某一层上的画面，则在图层控制面板中指定该层为当前层；如果是某一层上的部分区域，则先指定该层为当前层，然后用选取工具选出该区域；如果对象是整幅图像，则应先合并图层。

步骤2：从"滤镜"菜单中选择滤镜，并在对话框中调整好参数，确定后效果就立即产生了。

在一幅图上可以同时使用多种滤镜效果，这些效果叠加在一起，会产生千姿百态的神奇效果。

（1）使用模糊滤镜。以前面的图像为基础继续绘制。为产生放射效果，按以下步骤进行。

步骤1：建立一个新图层，例如图层3。

步骤2：选择工具箱中的铅笔工具，并从"铅笔工具选项"栏中选择铅笔笔尖（见图4-32）。

步骤3：单击工具箱里黑色块与白色块重叠的那个图标，将前景色与背景色恢复到默认状态，即前景色为黑色，背景色为白色。

步骤4：单击前景色/背景色图标右上角的双向箭头，使前景色与背景色交换。

步骤5：拖动鼠标，绘制3条白色相交于一点的直线（单击起点，按住Shift键单击终点）。

步骤 6：选择移动工具，将白色图形移到参考线相交处。

将画面移到图像中间是因为在做后面的径向模糊时，默认的模糊中新的位置在整个图像的中心，而参考线焦点恰好是这一点。如果对指定模糊中心的位置很有把握，也可指定模糊中心。

步骤 7：在"滤镜"→"模糊"菜单中选择"径向模糊..."命令，屏幕显示"径向模糊"对话框（见图 4-33）。

图 4-32　选择铅笔笔尖

图 4-33　"径向模糊"对话框

步骤 8：在对话框中选择"缩放"，并将"数量"滑块移到 50 的位置。

步骤 9：单击"确定"按钮，这样就得到一个有放射效果的云光了。

请记录　对"数量"滑块给出不同的位置数值，比较和寻找最佳效果。

① 注意利用"历史记录"面板来返回到前面位置，重置模糊效果，请说明这样操作的原因。

② 你找到的"最佳"数值是：_____

步骤 10：保持当前图层的选取，在"滤镜"→"模糊"菜单中选择"动感模糊"命令，这将导致产生一个有角度的模糊效果。

步骤 11：拖动"动感模糊"对话框（见图 4-34）中角度控制器的方向，或者在"角度"文本框中直接输入角度值 20。拖动"距离"滑块到 30 处。

步骤 12：单击"确定"按钮。

步骤 13：在图层控制面板中，选择红色和黄色线条所在的图层 2。

步骤 14：在"滤镜"→"模糊"菜单中选择"高斯模糊"命令，这将在整个图像范围内进行可控制的模糊。

步骤 15：在"高斯模糊"对话框（见图 4-35）中，将鼠标移到预览窗口中，变为手形时拖动鼠标以显示需要的图像范围。

步骤 16：将"半径"滑块拖到 2.0 处。屏幕显示对话框。

步骤 17：单击"确定"按钮。

如果要让某一图层下面的图像能透过图层显示出来，可以使该图层变得透明，操作

步骤如下。

图 4-34　"动感模糊"对话框

图 4-35　"高斯模糊"对话框

步骤 18：选择指定图层。

步骤 19：在图层控制面板中，将"不透明度"滑块拖到 70 处，使图像变得透明。

练习　模糊滤镜一共有 8 种，请分别尝试各命令的模糊效果。

请记录　模糊滤镜的各项操作能够顺利完成吗？如果不能，请分析为什么。

（2）用滤镜生成图像。滤镜不仅可以给图像添加一种很难用手工或者摄影手段实现的视觉效果，而且还可以在需要的时候集成图像。下面通过滤镜来制作一个云层密布并且有着奇异天象的效果。

步骤 1：在背景层之上建立一个新的图层（图层 4）。

步骤 2：将前景色和背景色恢复到默认状态。

> 前景色与背景色对 Clouds 滤镜的作用：Clouds 滤镜在生成云朵时，用前景色为云团着色，用背景色作为云朵的背景颜色。如果对云朵的形状不太满意，可以按快捷键 Ctrl＋F 来重新生成。快捷键 Ctrl＋F 相当于重复上一次使用的滤镜命令。对于有设置对话框的滤镜来说，按快捷键 Ctrl＋Alt＋F 可以打开上一次使用过的滤镜对话框，重新设置后即可应用。

步骤 3：在"滤镜"→"渲染"菜单中选择"云彩"命令。此时，新建的图层中立即出现灰白相间的云朵。

步骤 4：在"图像"→"调整"菜单中选择"色阶"命令。

步骤 5：在"色阶"对话框中，依次从"通道"下拉列表中选择 RGB、"红"、"绿"和"蓝"通道，并进行颜色调整。在各自的"输入色阶"文本框中输入的调整值如下：

RGB：50,1.00,255　　　　　　红：6,1.56,200

绿：　40,0.58,210　　　　　　蓝：100,0.70,255

步骤 6：将"蓝"通道的"输出色阶"值改为 0,180。

步骤 7：单击"确定"按钮。

为了使云团具有旋涡状的天象，可以给它添加扭曲滤镜。操作如下。

步骤 1：保持当前图层的选取状态。

步骤 2：在"滤镜"→"扭曲"菜单中选择"旋转扭曲"命令。

步骤 3：在"旋转扭曲"对话框中，单击减号按钮可缩小图像的比例，以便看到更多图像。

步骤 4：将"角度"滑块移到约 400 的位置（见图 4-36）。

步骤 5：单击"确定"按钮。此时，图像的效果如图 4-37 所示。

图 4-36 "旋转扭曲"对话框

图 4-37 滤镜生成的旋转扭曲效果

为将图像放到合适位置，可以进行以下操作。

步骤 1：按快捷键 Ctrl＋T，图像周围出现变形框，拖动四边的控制点，缩小图像。

步骤 2：拖动四角的控制点，将图像旋转到所需角度。双击变形框，可退出并确认变形操作。

17）创建文字

在 Photoshop 中，对文字的处理操作主要是创建文字和设置文字效果。有 4 种文字（或文字蒙版）工具，即横排、直排、横排蒙版和直排蒙版。文字工具用来创建用前景色填充的文字，并产生单独的文字图层，而文字蒙版工具则用来创建一个文字形的选区，不产生单独的图层。

在工具箱中选择文字工具，然后在文字选项工具栏中可以指定文字方向、字体、字型、大小、对齐方式、颜色等参数，可以在图像上创建各种文字。这时，图层控制面板上将自动增加一个文字图层 T。可以使用移动工具将文字移到画面的适当位置。

步骤 1：在工具箱中选择横排文字工具，然后在"窗口"菜单中选择"字符"命令，可以打开"字符"窗口以设置文字属性（见图 4-38），可选择字体，设置文字的大小，设定字体颜色以及字间距、行间距等。

步骤 2：在工作区中指定位置单击，即可直接输入文字。

为设置文字效果，可按以下步骤进行。

步骤 1：单击"文字工具选项"栏中的"创建变形文本"按钮，或者在"图层"菜单中选择"文字"→"文字变形"命令，出现"变形文字"对话框，从样式列表框中选择一种样式（如

拱形），并设定相应的变形参数（见图4-39）。

图 4-38　设置文字格式

图 4-39　"变形文字"对话框

步骤 2：从"样式"下拉列表中选择一种样式，该样式将自动应用于当前文字上。

步骤 3：双击文字图层，会出现"图层样式"对话框（见图4-40）。

图 4-40　"图层样式"对话框

可以从"样式"栏中选择一种样式（如投影），并设定相应的样式参数。

选中文字图层和文字工具可重新编辑文本内容或修改文本样式，双击文字图层则可重新编辑图层样式。

在 Photoshop 中，文字类型的图层不能使用滤镜等特殊效果，必须先在"图层"菜单中选择"栅格化"→"文字"命令，将其转变为普通图层。栅格化后，文本内容将不能再编

辑;但图层样式仍保留,并能重新编辑。

练习 多媒体作品中文字的作用不容忽视。试考虑为作品封面中的标题创作一组艺术文字。

请记录 上述操作能够顺利完成吗? 如果不能,请分析原因。

18)打印

Photoshop 可以将编辑好的图像文件以书面副本形式打印出来。方法非常简单,只需在"文件"菜单中选择"打印"命令,然后在对话框中进行简单设置即可。

步骤 1:在"文件"菜单中选择"打印"命令,屏幕显示如图 4-41 所示。可在对话框左侧预览图像效果。

图 4-41 "打印"对话框

步骤 2:若继续单击"打印"按钮,或在"文件"菜单中单击"打印一份"命令,即可开始打印操作。

步骤 3:在"色彩管理"右侧的下拉列表中,可选择"输出"和"色彩管理"。

步骤 4:打印机色彩管理可设置将计算机使用的颜色范围转换为打印机所使用的颜色范围。该选项只适用于以 RGB 颜色为颜色范围的打印机,或者尚未转换为打印机所用颜色范围的文件。

步骤 5:从"打印空间"区域的"配置文件"下拉列表中可选择打印所使用的颜色范围。Photoshop 可以同时管理多种颜色,这有助于打印出一个多种颜色混合的图像。

3. 实验总结

数字艺术设计基础(第2版)

4．实验评价(教师)

【课程作业Ⅰ】自选项目 Photoshop 平面艺术设计

自选内容主题,用 Photoshop 软件作为开发工具,制作一个 Photoshop 平面设计作品。制作过程中请注意以下要求:

(1) 为该作品建立一个文件夹,保存与之相关的所有素材和文件等。作品以源文件(.fla)形式保存,并为作品正确命名。

你的作品的名字是:＿＿＿＿＿＿＿＿＿＿＿＿＿＿＿

(2) 加入作品的音频、视频素材文件应保存在作品文件夹中。

(3) 设计中请注意作品的科学性(不出现逻辑错误)、教育性(有利于理解)、艺术性(画面美观,声音清晰)和技术性(操作简便,合理应用动画等功能)。

(4) 编写说明文件(Photoshop_Readme),保存为 TXT 或者 DOC 文件。在Photoshop_Readme 文件中简单说明作品的制作思路,所用软件工具的版本信息,使用中的操作须知(如果有的话),制作人的专业、班级、学号和姓名等信息,以及作品制作中的收获和体会。

(5) 用压缩软件对作品文件夹进行压缩处理,并将压缩文件命名为

<班级>_<学号>_<姓名>_<作品名称>.rar

请将作品压缩文件在要求的日期内以电子邮件、QQ 文件传送或者实验指导老师指定的其他方式交付。

请记录

(1) 上述实验任务能够顺利完成吗?＿＿＿＿＿＿＿＿＿＿＿＿＿＿。

(2) 请简单描述你在操作过程中所遇到的问题(如果有的话):

第5章 插画艺术设计

本章在学习传统插画知识的基础上，系统地学习与 Adobe Illustrator 插画有关的知识，以使读者了解插画的发展变化、表现形式和应用领域，学习和掌握 Illustrator 插画的基本操作。

绘制插画的手段和方法有很多种，采用不同的手段和方法创作出的插画，产生的视觉效果是完全不同的，这就形成了插画的多种不同的风格。

5.1 插画基础

插画是以书籍为主要载体的图形艺术形式，即插附在书刊中的图画，如文学、科学、技术、儿童读物等，因内容不同而形式各异。绘制者将读者在文字中感受到的形象、情节以及感情因素非常明确、直接地通过画面表现出来。画面内容要使传达的信息更加准确，更加富有感染力，并富有独立的审美意义。因此，可以把插画简单地理解为将书籍中的文字或信息传达的内容进行视觉形象化的阐述。

现代数字技术的发展为插画提供了新的技术手段和表现形式。创作者不仅可以使用纸、笔、颜料等传统绘画工具来绘制插画，还可以通过计算机软件来绘制插画，这种插画形式被称做 CG 插画。

现代插画的运用范围非常广泛，除了书籍外，还运用于各种商业活动，如平面广告、包装和影视媒体等。因此，广义地说，插画是将书籍、文章的内容或者企业产品等相关信息的内涵以绘画、数字技术、摄影等形式加以表现，是具有相对独立意义的视觉造型元素（见图 5-1）。

5.1.1 插画分类

根据不同的传播媒介分类，插画大致可以分为出版物插画与商业插画两大类。

1. 出版物插画

出版物插画以报纸、杂志和书籍插画为主。

现在的报纸无论是版面内容还是印刷质量都有了很大的进步。彩色的插图也成为丰富报纸内容的形式之一，大大增强了报纸的可读性。报纸插画主要根据报纸的内容要求或版面风格来进行创作。

图 5-1　Illustrator 插画作品

杂志的分类和特点比报纸更为明确,例如学术性杂志、时尚类杂志、娱乐性杂志、动漫杂志等。因此,杂志广告中的插画所表现出来的特点也更为突出。杂志的印刷质量具有报纸无法比拟的优越性,也使杂志插画风格更富于多样性,具有一定的资料价值。

根据书籍的不同类别,可将书籍的插画形式分为文艺性插画、科技及史地书籍插画两种。文艺性插画将书中的人物、场景和情节以插画的形式表现出来,以增加读者阅读书籍的兴趣,提高可读性和可视性;科技及史地书籍插画则帮助读者进一步理解知识内容,达到文字表达难以起到的作用,应力求准确、实际,并能说明问题。

2. 商业插画

商业插画出现在各种各样的商业活动中,如平面广告、包装和影视媒体等。商业插画是信息传播与视觉传达设计中的一种特殊的表现形式。商业插画涉及的领域非常广泛,例如海报、路牌广告、看板、霓虹灯广告、包装、网络、影视广告等。

5.1.2　插画风格

插画的表现风格可以分为写实风格、抽象风格、装饰风格、卡通风格四类。

1. 写实风格

写实风格的插画(见图 5-2)并不是对客观世界的模仿,而是经过插图创作者精心构思和组织的画面。摄影技术在写实方面具有无可比拟的优越性,借助摄影技术的帮助,综合运用各种绘画中的写实表现手法的插画具有更加丰富的表现力和更加独特的艺术性。许多插画师在创作时运用铅笔、水彩、丙烯颜料、油画颜料等各种材料或者多种材料共同使用,会呈现出不同的质感和肌理效果,同时能够借此传达创作者的意念、情感以及个性。

2. 抽象风格

抽象风格是相对于写实风格而言的,它一般根据点、线、面、色彩等元素,通过自由组合构成非具象的画面。抽象风格的插画受现代抽象绘画的影响,表现手法不拘一格,形式丰富多样,时代特征鲜明,给人以更多的想象空间。因此,在很多时尚的商业广告中,

图 5-2　写实风格的插画

抽象风格的插画成为一种引人注目的表现形式。

　　抽象风格大致可以分为人为抽象图形和偶发抽象图形。人为抽象图形是指创作者通过对点、线、面等造型元素进行精心的编排和设计,创造出视觉上具有规律的秩序感。偶发抽象图形也是人为设计的,但形象更具偶然性,给人更自然、充满个性的感受(见图 5-3)。

图 5-3　抽象风格的插画

3. 装饰风格

　　装饰风格的插画强调画面的平面化、图案化,富有装饰性,通过对表现内容的归纳、简化和夸张,运用重复、对比、穿插等形式法则,创作出精美独特的插画作品。因其具有较强的审美特征而被广泛运用于各种领域。装饰风格大致可分为传统装饰风格与创新装饰风格两类。传统的装饰风格插画大多运用不同民族或民间的传统装饰纹样、吉祥图案等造型进行创作,体现强烈的民族文化气息;创新的装饰风格是根据主题的需要,按照装饰造型规律,创造性地运用相应的素材进行插画创作,体现独特的时代特色,表现出强烈的主题和鲜明的个性(见图 5-4)。

4. 卡通风格

　　卡通风格的插画极具个性,富有亲和力,能使要表现的主题更加生动、有趣。如今的卡通形象创作已不再只是针对少年儿童,越来越多的成年大众也对卡通特别青睐,其亲

图 5-4　装饰风格的插画

和力很容易打动观众，在人们心中树立良好的形象。卡通形象的创作要求在表现对象的基础上进行，运用夸张、变形等手法突出其性格特征（见图 5-5）。

图 5-5　卡通风格的插画

5.1.3　插画主题

插画的表现主题主要分为幽默性、讽刺性、象征性、幻想性、意象性、直叙性、寓言性、装饰性等类型。例如，幽默性的插画可通过造型、色彩、构图等方面营造一种诙谐、幽默的画面气氛，能使人产生轻松愉悦的感觉，适合幽默性读物或某些需要体现轻松诙谐的商业活动等，因此在出版物插画与商业插画中经常使用这种表现手法；而讽刺性的插画大多针对某些事件或者人性弱点进行尖锐的暴露和批判。因此在表现上往往比较夸张、耐人寻味。一些讽刺性的插画也同样具有幽默的效果。

5.2　传统插画的绘制工具及手法

传统插画的手法与工具是密切相关的，传统插画所使用的工具主要包括铅笔、蜡笔与油画棒、色粉笔、墨水笔、水彩、水粉、油画颜料、国画颜料、丙烯颜料、马克笔等。

5.2.1 铅笔

铅笔是绘画工具中最常见的一种工具,铅笔所创作的插画单纯、朴素,许多优秀的作品都是运用铅笔创作的,很多使用其他工具和材料创作的插画作品也经常使用铅笔辅助和配合。铅笔包括黑色铅笔和彩色铅笔两种。

（1）黑色铅笔。普通铅笔是黑色的,作画时可以根据需要画出具有深浅、粗细、轻重、曲直、软硬、虚实等多种变化的线条,使画面效果具有很强的表现力。由于铅笔画稿可以通过橡皮涂改,所以绘画者可以轻松地对画面进行修改和调整,具有很大的随意性(见图 5-6)。

图 5-6 铅笔画《牧歌》

（2）彩色铅笔。彩色铅笔分为非水溶性铅笔和水溶性铅笔两种。彩色铅笔的笔芯材料大多由颜料、蜡和合成树脂混合而成。彩色铅笔的颜色设置有 12 色的、36 色的,还有多达 180 色一套的。彩色铅笔不仅具有和普通黑色铅笔一样的特性和表现力,还具备丰富的色彩表现力,因此得到了很多插画师的喜爱。另外,根据彩色铅笔笔芯材料溶于水的特点,可以运用毛笔蘸水来进行晕染,以产生铅笔淡彩的画面效果(见图 5-7)。

图 5-7 彩色铅笔画

5.2.2　蜡笔与油画棒

　　蜡笔的材料中含有颜料、蜡、石木蜡、硬化蜡等成分，油画棒的材料成分是在蜡笔材料成分的基础上加入一些油脂类材料，其质地就会变得柔软。使用蜡笔或油画棒创作出来的画面富有很强的肌理感，并且笔触清晰，色彩浓郁，充满童趣。

　　创作者可以利用蜡笔防水的特性进行创作。例如，在画面上先用蜡笔或油画棒进行描绘，再使用水彩或其他水性颜料进行绘制。由于蜡笔和油画棒绘制的部分不会被水性颜料所覆盖，所以画面会产生丰富的层次感和质感。另外，创作者在创作时可以使用刮刀等较硬的工具在用蜡笔与油画棒所描绘的部分进行刻画，以使画面产生特殊的效果（见图 5-8）。

图 5-8　蜡笔画

5.2.3　色粉笔

　　色粉笔的主要成分是颜料和阿拉伯胶，质感为粉末状，因此附着力较差，色彩饱和度不高，需要选择专门的色粉纸来进行创作。色粉笔的颗粒较细，使用它所绘制的画面一般比较柔和、纯朴和自然（见图 5-9）。

图 5-9　李晓明（6岁）的色粉笔画《爷爷的作品》

色粉纸有很多种,有各种颜色和各种肌理的选择,这也是画家喜欢用色粉纸来进行插画创作的一个原因。例如,许多印象派绘画大师的作品都是运用色粉笔材料完成的。

5.2.4 墨水笔

墨水笔分为蘸墨水的笔和灌墨水的笔两种。

(1) 蘸墨水的笔主要包括羽毛笔(以鹅毛笔为多)、芦苇笔和竹尾笔等。蘸墨水的笔笔杆坚挺而富有弹性,笔尖一般有很小的缝隙,用来渗透墨水。蘸墨水的笔可以绘制出变化多端的线条。

(2) 灌墨水笔的种类很多,主要分为针管笔、弯尖钢笔等。由于墨水的附着力强,不易褪色,画稿清晰,便于印刷,所以这类工具在插画创作中被广泛使用(见图5-10)。

图 5-10 钢笔画

除了常用的墨水之外,还有一种名为"透明水色"的墨水,它是有机颜料一类的水溶液,色彩纯度很高,明亮鲜艳,也具有很强的附着力,但缺点是在阳光下容易褪色。

5.2.5 水彩

水彩中含有水和染料,通常使用毛笔进行绘制。水彩的使用技法一般分为两种:干画法和湿画法。其中,干画法是严格控制画面中水分的比例,用笔比较干涩;而湿画法则是充分使水色交融,使画面呈现出酣畅淋漓的视觉效果。

水彩颜料的特点是鲜艳、透明、纯净,可以多层罩染,运用毛笔的丰富变化,可以使画面的层次丰富细腻,具有很强的表现力。"水冲色"或"色冲水"是创作者根据水分和颜色相互作用的规律进行创作的两种技法。"水冲色"是指在第一遍颜色未干的时候,用适量的水冲淡第一层颜色的某些部分,使水渗透到颜色中去,来达到所需的效果;"色冲水"是指在画面某些部分先刷上适量的水分,趁其未干时,再画上颜色,使颜色自然渗透,可以实现像水墨画一般的效果。这两种方法配合使用,可使画面的层次感更为丰富(见图5-11)。

图 5-11　水彩画

5.2.6　水粉

水粉又称广告色，它的主要成分包括颜料、胶、防干剂、防腐剂等。水粉颜料一般使用排笔（毛笔类）进行调色和绘制。水粉的特点是色彩丰富，饱和度高，容易覆盖，便于修改。

水粉的不足之处是容易变色和脱落。为了使画面实现预期的效果，创作者需要了解水粉颜料的特性，掌握水粉在不同湿度下的变色情况，用适当的手段加以控制（见图 5-12）。

图 5-12　水粉画《江南》

5.2.7　油画颜料

油画是以亚麻仁油、婴粟油、核桃油等调和颜料，在亚麻布、纸板或木板上进行创作的一个画种，在作画时需要使用稀释剂（挥发性的松节油和干性的亚麻仁油）。画面所附

着的颜料有较强的硬度,当画面干燥后,能长期保持光泽。使用油画颜料来制作商业插画,可以表现出丰富的画面效果(见图 5-13)。

5.2.8　国画颜料

国画颜料分为植物颜料和矿物质颜料两种,一般是使用毛笔在宣纸上绘画。毛笔有多种类型,有的适合勾勒,有的适合晕染。宣纸主要有生宣、熟宣和各种半生半熟的宣纸。生宣适合用于国画中写意的绘画风格,熟宣适合工笔画,半生半熟的宣纸适合绢工带写(见图 5-14)。

图 5-13　油画作品

图 5-14　赵新建的国画《荷塘月色》

5.2.9　马克笔

马克笔,又称麦克笔、记号笔等,大致可以分为水性和油性笔两种。马克笔的笔头形状各种各样,主要为圆形、斧形、方形等,这些不同形状的笔头有多种大小、软硬的选择。水性马克笔色彩透明,纯度较高,具有速干性,但覆盖力差。油性马克笔色彩纯度很高,具有速干性、防水性,有一定的覆盖力。马克笔使用方便,能节省绘制者大量的时间,因此成为商业广告插画的专用工具,是现代插画创作者普遍喜爱的较富现代气息的绘制工具(见图 5-15)。

5.2.10　丙烯颜料

丙烯颜料是介于水彩和油画颜料之间的一种绘画颜料,具有色彩鲜艳、饱和度高、干燥较快、溶于水等特性。丙烯颜色附着能力极强,既不像水粉那样容易变色,也不像水彩

图 5-15 马克笔效果

那样易被水冲淡。采用丙烯颜料进行绘画创作时,可以选择多种画法,例如湿画法、干画法、厚画法和薄画法等(见图 5-16)。

图 5-16 丙烯颜料效果①

5.3 数字插画

数字艺术设计的发展为数字插画的发展提供了条件。如今,绘画艺术已与录像、计算机、网络、数字技术等最新科技成果结合起来,各种风格的数字绘画创作涌现出来并深入到了现代艺术的各个领域中。

数字艺术的表现形式非常丰富,录像及互动装置、虚拟现实、多媒体、游戏、计算机动画、DV、数字摄影、数字绘画和数字音乐等都属于数字艺术。数字插画可以被理解为使用计算机参与美术作品的创作。无论是完全使用计算机制作,还是后期使用计算机加工处理,都可以称为数字插画。

数字插画与传统插画之间的区别主要表现在以下几个方面:

① 作品选自"中国设计网"(http://hh.cndesign.com/)。

（1）内容。传统插画经过长时间的发展演变，蕴含着深刻的文化积淀、民族情感、风俗习惯、审美观念及审美情趣，因此具有很大的内容表现空间。而数字插画是从单一的商业派生出来的，缺乏艺术创作的根基，在表现的内容上有较大的局限性。

（2）表现手法。传统的创作技巧、笔墨造型和传统工艺的材料使传统插画具有非常丰富的表现形式和创作风格。而数字插画创作的根本基础是数字化图形处理技术，这种机械的技术手段容易导致表现语言的缺乏和表现形式的单一。

（3）效果。传统的创作技巧和绘画笔墨效果，使传统插画作品有着本身的材料感和制作时的手感，所以具有"独一无二"的收藏价值。而数字插画是通过计算机完成的作品，具有无限复制和网络传播的特性，因此只能达到仿真效果。

由此可见，数字插画并不可能完全取代传统插画。吸收不同文化和数字技术的运用是数字插画发展的根本。与民族的优秀传统文化和艺术形式结合是数字插画艺术的魅力所在。数字艺术所追求和体现的正是科学技术与传统艺术的统一。

5.4 Illustrator 插画造型

可以用作数字绘画创作的软件工具有很多种，例如图形制作、图像处理类的软件 Adobe Photoshop、Corel Painter、Adobe Illustrator、CorelDraw、Freehand、3ds Max、Poser、Maya 等。其中，Illustrator 是 Adobe 公司在 1987 年推出的专业矢量绘图工具，是出版、多媒体和在线图像的工业标准矢量插画软件，它具有操作灵活简单的特点，是插画创作者理想的软件工具（见图 5-17）。

图 5-17 Illustrator 软件标识

使用 Illustrator 创作插画通常有两种方法。一种方法是将绘画草图输入计算机生成路径后再进行制作，另一种方法是在计算机上使用"贝塞尔"工具绘制。限于篇幅，有关"贝塞尔"工具的使用技巧在本书中不作介绍。

> **贝塞尔曲线**：也称贝兹曲线，一般的矢量图形软件通过它来精确画出曲线。贝兹曲线由线段与节点组成，节点是可拖动的支点，线段像可伸缩的皮筋。在绘图工具上看到的钢笔工具就是来做这种矢量曲线的。在一些比较成熟的位图软件中都有贝塞尔曲线工具，如 Photoshop 等。

5.4.1 Illustrator 绘制线条的基本规则

线条是 Illustrator 插画创作过程中的重要环节之一。用 Illustrator 绘制线条时最好是使线条有弯度，不要太直，曲则有情。绘制出的线条不宜又尖又硬，应该充满弹性，有一种压下便能弹起的感觉，虚实结合，曲直变化，这样才能给人以美感（见图 5-18）。

另外，线条应该富有韵律和变化，如果线条缺少变化，整个画面看起来会很僵硬。所绘制出的线条应该是极具韵律和变化的，使其像一条条纽带把作品中的一切事、物联系

起来，让观者融入更多的美和情感（见图 5-19）。

图 5-18　曲直结合的线条　　　　　图 5-19　饶银凤的作品《凤》

5.4.2　Illustrator 插画

Illustrator 的意思是插图画家、图解者、说明者，它可用于处理复杂的矢量图像创作。

矢量图像是一种用数学函数来获得图形的位置、大小、形状、色彩的格式。矢量图像有两大优点：一是图像占用的存储空间比位图小；二是由于图像是运用矢量的点、线数据来描述，因此在显示、输出图像时不受分辨率的影响，无论放大或是缩小都能保证图像质量，能提供高清晰度的画面。因而矢量图像更适合用于印刷、打印、输出。采用 Illustrator 绘制插画，可以使作品获得不同于 Photoshop 的独特风格，并可运用于平面媒体、网站、视讯、行动装置以及几乎任何媒介上。

5.4.3　创作构思

与传统绘画不同，数字绘画可以实现传统绘画难以实现的视觉效果，或是直接在照片上加工修改。数字绘画在光效、投影等方面有很大优势，更适合用于印刷、打印、传输。

绘画的价值在于视觉的创造，数字绘画同样要遵循这一规则。在进行绘制前，创作者首先要对插画要求及工具进行了解和选择，包括对计算机绘图工具的了解，选择不同的工具和绘制方法进行插画创作，这样才能充分发挥计算机的功能，绘制出精美的作品。

与 Photoshop、Painter 等绘图软件不同的是，Illustrator 能绘制出各式各样的线条路径，再将其调整组合，这些线条路径大都采用"贝塞尔"工具绘制。

"贝塞尔"工具弥补了鼠标绘图不能精确控制线条形状、走向等的缺憾。同时，Illustrator 自带的笔刷模式还提供了多种选择，在创作时可根据创作者的喜好绘制出风格独特的线条样式。

在创作商业插画时，创作者还要考虑委托人的要求、市场的定位等因素。

5.4.4　草图

绘制草图是创作者自我交流和进行创作所必不可少的过程。通过绘制草图,创意被反映到纸面上。创作者对反映到纸面上的草图进行分析、观察,通过一步步修改、完善来完成初步创作。

在绘制草图的过程中要注意的问题是:由于受绘画技能、材料、情绪等因素的影响,会导致实际所画的图像与所设想的图像之间存在差异,所以在绘制草图时要考虑到多方面的因素,及时对草图进行调整、筛选,以达到预期效果。

通常在绘制草图前,创作者对所要画的对象往往只有几个抽象的概念,经过大脑的思索,概念被转化成感性的形象,表达在图纸上。在对感性形象进行理性的辨别和区分后,实际可行的理性形象渐渐形成,将其具体化表现出来就能成为一个草图。由此可见,草图构思是一个连续的过程。草图令各种信息可以随时随地参与到思考的过程中去。

【实验与思考】Illustrator 基础

本实验的目的如下:

(1)熟悉插画创作的基本概念,了解基本的绘制工具及手法。

(2)熟悉 Illustrator 矢量绘图工具软件的基本工作界面、基本操作和主要功能。

(3)通过对一些 Illustrator 插画作品网站进行的搜索、浏览与分析,学习和体会插画技术的基本技能。

(4)学习 Illustrator 的线条处理方法。

1．工具/准备工作

在开始本实验之前,请回顾本章的相关内容。

需要一台已经安装 Adobe Illustrator CS 中文简体版软件的多媒体计算机。

2．实验内容与步骤

在本实验中,以 Adobe Illustrator CS4 中文简体版为例来学习 Illustrator 插画制作的基本方法。Adobe Illustrator 可以从软件光盘直接安装,也可以从 Adobe 官方网站下载软件的 30 天试用版。Illustrator 安装文件是自解压文件,执行该文件即可启动安装向导开始安装。

请记录　在本次实验中,你实际使用的 Illustrator 软件的版本是:

安装完成后,在 Windows 的"开始"→"所有程序"菜单中选择 Adobe Illustrator 命令,可启动该软件。

1．Illustrator 基本操作

启动 Illustrator 而没有打开文档时,Illustrator 会显示开始页(见图 5-20)。开始页使用户可以快速访问 Illustrator 教程以及最近使用的文件等。使用开始页的方式与浏览网页非常类似,单击看到的任何功能即可以使用该功能。

单击"新建"下的一项激活工作界面,其中包括菜单栏、工具箱、浮动面板、文件窗口

图 5-20　Illustrator CS4 开始页

和状态栏等（见图 5-21）。

图 5-21　Adobe Illustrator CS4 工作界面

（1）菜单栏。Illustrator 菜单栏包括文件、编辑、对象、文字、选择、效果、视图、窗口和帮助菜单。

（2）工具箱。默认情况下，Illustrator 工具箱（见图 5-22）在窗口左侧，可以根据操作需要移动工具箱。按照功能与用途，工具箱的工具可分为选取、造型、自由变换、符号、图表和其他等组别。

单击工具箱中的工具图标即可使用工具，将鼠标指针停留在工具图标上 2s，还会显

选取工具组

造型工具组

自由变换工具组

其他工具组

符号工具组 —— 图表工具组

填充 —— 笔触

选择颜色模式

选择屏幕模式

铅笔工具 (N)
平滑工具
路径橡皮擦工具

图 5-22　工具箱与选取工具

示工具名称及快捷键提示。工具按钮下方有一个直角三角形符号,表示该工具还可进一步弹出选项嵌板,用来对所选工具的属性做进一步设置。所选工具不同,相应的选项也不同。某些工具没有选项。

（3）浮动面板。Illustrator 的浮动面板能够控制各种工具的参数设置,比如颜色、图像编辑、移动图像、显示信息等操作。浮动面板全部浮动在工作窗口中,用户可以根据需要决定显示或隐藏浮动面板,也可以将其放在屏幕的任意位置,拖动浮动面板的标题栏便可移动浮动面板的位置,而拖动浮动面板中的索引标签也可分割与组合浮动面板。

步骤 1:"导航器"面板。可以快速预览图像,显示图像缩图,用来缩放显示比例,迅速移动图像。选择"窗口"→"导航器"命令,打开"导航器"面板(见图 5-23)。

步骤 2:"信息"面板。用于显示鼠标所在位置的坐标值及当前位置的像素值,即 RGB 和 CMYK 的相关色彩系数信息。若用工具进行选取或旋转时,可在"信息"面板中查看选取物体的大小和旋转角度等信息。选择"窗口"→"信息"命令,打开"信息"面板(见图 5-24)。

步骤 3:"颜色"面板。在色彩面板里可以调整填充色和边线的颜色,并有数值显示。在"颜色"面板的右上角有一个箭头按钮,单击此按钮弹出下拉列表,在列表里可以选择调色板的色彩模式,如 CMYK、RGB、HSB 等。选择"窗口"→"颜色"命令,打开"颜色"面板(见图 5-25)。

图 5-23　"导航器"面板

图 5-24　"信息"面板

图 5-25　"颜色"面板

步骤 4："属性"面板。在这个面板里可以进行图形属性的设置。例如是否显示图形的中心点、输出设置、URL 等。在面板的右上角有一个箭头按钮，单击此按钮弹出下拉列表，可以显示信息和 URL 的数量。选择"窗口"→"属性"命令，打开"属性"面板（见图 5-26）。

步骤 5："渐变"面板。调节渐变色和渐变色的类型。通过改变渐变色块下的色彩箭头来改变渐变色的起始、中间和结束的颜色。还可以调节渐变色的角度、线状渐变还是放射状渐变等等参数。选择"窗口"→"渐变"命令，打开"渐变"面板（见图 5-27）。

步骤 6："描边"面板。调整所画图形边线的参数，如边线的宽度、线端点的形状、连接部位的形状、虚线的形状等。选择"窗口"→"描边"命令，打开"描边"面板（见图 5-28）。

图 5-26　"属性"面板　　　　图 5-27　"渐变"面板　　　　图 5-28　"描边"面板

步骤 7："色板"面板。在"色板"面板中可以添加和删除颜色、标准色、图案。在"色板"面板底部有 6 个按钮，分别为显示所有调色板、标准色调色板、渐变色调色板、图案调色板、添加、删除。单击"色板"面板右上角的箭头按钮，在弹出的下拉列表中改变色板上色标的大小，选择经常使用的颜色（以便删除它们）等。选择"窗口"→"色板"命令，打开"色板"面板（见图 5-29）。

步骤 8："画笔"面板。通过"画笔"面板可以绘制非常丰富的线条变化。单击右上角的箭头按钮，在弹出的下拉列表中可以进行画笔的各种设置，比如添加画笔、删除画笔等。选择"窗口"→"画笔"命令，打开"画笔"面板（见图 5-30）。

步骤 9："变换"面板。在"变换"面板中可以用数值精确地控制变换的程度，包括图形位置、图形的长度和宽度以及旋转的角度和倾斜的角度。选择"窗口"→"变换"命令，打开"变换"面板（见图 5-31）。

图 5-29　"色板"面板　　　　图 5-30　"画笔"面板　　　　图 5-31　"变换"面板

步骤 10："对齐"面板。在"对齐"面板中可以轻松准确地对齐图形。在这个面板里包含了图形的 6 种对齐方式和 6 种分布方式。第一排按钮从左到右分别为水平左齐、水平居中、水平右齐、垂直上齐、垂直居中、垂直下齐。第二排按钮从左到右分别为图形上部垂直平均分布、图形中心垂直分布、图形下部垂直分布、图形左部水平平均分布、图形

中心水平平均分布、图形右部水平平均分布。选择"窗口"→"对齐"命令,打开"对齐"面板(见图5-32)。

步骤11:"路径查找器"面板。该面板主要提供两个图形之间的合并、剪裁等功能。选择"窗口"→"路径查找器"命令,打开"路径查找器"面板(见图5-33)。

步骤12:"图层"面板。Illustrator里的图层并不像Photoshop那样建立一个物体就建立一个层,这是为了使工作页面信息的简单化,更方便对图形的编辑。在每个图层的左边有两个方框,第一个方框中的图标表示显示该图层,第二个方框中的图标表示图层已被锁定,不能进行编辑,单击图标可以建立或取消命令。选择"窗口"→"图层"命令,打开"图层"面板(见图5-34)。

图5-32 "对齐"面板

图5-33 "路径查找器"面板

图5-34 "图层"面板

步骤13:"动作"面板。该面板用于录制一连串的编辑动作,节省重复步骤的操作时间。选择"窗口"→"动作"命令,打开"动作"面板(见图5-35)。

步骤14:"链接"面板。该面板主要用于管理插入页面的光栅图像,在面板中可以看到整个页面中插入的光栅图像,并能通过"转到链接"和"更新链接"两个按键迅速地重新插入图像和发现图像。选择"窗口"→"链接"命令,打开"链接"面板(见图5-36)。

图5-35 "动作"面板

图5-36 "链接"面板

（4）文件窗口。图像文件的显示和编辑、处理的区域。文件窗口上方的标题栏显示该图像文件的名称、文件格式、显示比例、色彩模式和图层状态。若文件未被保存，则标题栏会以"未命名-1"等（以连续数字编号）作为文件名称。

（5）状态栏。状态栏位于窗口的下方，用于显示图像文件信息，左边为画面比例显示框，可以在框中输入数值，控制图像窗口的显示大小。单击状态栏右侧的三角形按钮，弹出菜单，显示出当前工具、时期和时间、撤销步数、文件颜色配置4种操作选项。

下面初步了解一下 Illustrator 的基本操作，包括文件和视图的基本操作，标尺、网格与辅助线的使用，基本图形绘制，路径的绘制与编辑，轮廓与填充设置、创建与编辑文本，对象编辑操作。

1）文件基本操作

步骤1：建立新文件。选择"文件"→"新建"命令，弹出"新建文档"对话框（见图5-37）。在对话框中对新建文件进行相关设置，如文件名、文件大小、方向以及颜色模式等，然后单击"确定"按钮。

图 5-37　"新建文档"对话框

步骤2：打开文件。通过"打开""打开最近文件"和"置入"三种命令，分别打开或导入各种文件格式的图像文件。

步骤3：保存文件。可以通过"保存""另存为""另存为副本""保存为模板""保存为Web和设备"和"保存一个版本"6种命令保存文件。

2）视图基本操作

选择菜单栏中的"视图"命令，在下拉菜单中可根据需要选择不同的选项来调整视图。例如，调整文件窗口的大小，对文件进行预览、缩放，隐藏或显示面板、切片、标尺、网格或参考线等。

3）标尺、网格与辅助线的使用

步骤1：标尺的使用方法。选择"视图"→"标尺"→"显示标尺"命令，可在文件边框显示出标尺。

单击文件左上角水平标尺区和垂直标尺区的交叉处，拖动鼠标，可以看到交叉的参

考线,把参考线拖动到矩形框的左上角,松开鼠标,标尺将以矩形框的左上角位置为起始(0)点。

步骤 2:使用网格可以更为精确地制作规范的图形,选择"视图"→"显示网格"命令,文件显示为网格界面。

步骤 3:使用辅助线便于制作复杂图形,可以直接从水平标尺区或垂直标尺区拖出参考线。选择"视图"→"参考线"命令,可以将参考线隐藏、锁定或清除。

4)基本图形绘制

步骤 1:线形工具组的使用。线形工具组包括线段、弧线、螺旋、矩形网格和极坐标网格工具等。

以线段工具为例,在工具箱中双击线段工具,弹出"线段工具选项"对话框,根据需要设置参数,单击"确定"按钮;也可以单击线段工具,直接进行绘制和修改。弧线、螺旋、矩形网格和极坐标网格等工具的使用方法与线段工具相同。

步骤 2:基本图形绘制工具组的使用。基本图形绘制工具组包括矩形、圆角矩形、椭圆、多边形、星形和闪耀工具等。以闪耀工具为例,在工具箱中双击闪耀工具,弹出"闪耀工具选项"对话框,根据需要设置参数(见图 5-38),单击"确定"按钮。矩形、圆角矩形、椭圆、多边形和星形等工具的使用方法与闪耀工具相同。

图 5-38 "闪耀工具选项"对话框

步骤 3:自由画笔工具组的使用。包括铅笔、平滑和擦除工具。

- 铅笔工具。在工具箱中双击铅笔工具,弹出"铅笔工具选项"对话框,根据需要设置参数,单击"确定"按钮,然后在文件窗口中进行绘制(见图 5-39)。
- 平滑工具。运用平滑工具对绘制好的矢量图形或线条进行修改,可使图形更为饱满或使线条更为流畅。双击平滑工具,弹出"平滑工具选项"对话框(见图 5-40),根据需要设置参数,单击"确定"按钮,然后选中要修改的线条,在线条的节点上根据走向移动鼠标。
- 擦除工具。擦除工具具有橡皮擦的功能,可以对矢量图形或线条进行擦除。

图 5-39 铅笔工具选项图 图 5-40 平滑工具选项

步骤 4：画笔工具、斑点画笔和钢笔工具。

- 画笔工具。双击画笔工具，弹出"画笔工具选项"对话框（见图 5-41），根据需要设置参数，单击"确定"按钮，然后在文件窗口中绘制图像。
- 斑点画笔工具。在工具箱中双击斑点画笔工具，弹出"斑点画笔工具选项"对话框，根据需要设置参数，单击"确定"按钮，然后在文件窗口中进行绘制（见图 5-42）。
- 钢笔工具。使用钢笔工具可以自由地绘制图形，还可以精确地勾画出其他图像的形状。

图 5-41 "画笔工具选项"对话框 图 5-42 "斑点画笔工具选项"对话框

5）路径的绘制与编辑

在 Illustrator 中，路径分为闭合路径和开放路径两种。闭合路径是连续的，如椭圆、矩形等，可以填充各种颜色和渐变。两端不重合的曲线称为开放路径，这样的路径也可以填充，如果在勾画路径之前已经设置了填充颜色，那么在勾画路径时填充部分会随着路径的变化而变化。

步骤 1：路径的编辑。可以通过直接选取工具和转换锚点工具进行路径的编辑。

- 直接选取工具。可以选择锚点、路径段和方向线上的节点，并以此来修改路径，但它不能改变锚点的性质。

- 转换锚点工具。单击任何锚点，都可使之变为直角点。在直角点上拖动就可把直角点变为平滑点。拖动方向线上的柄，可把平滑点变为直角点，从而改变锚点的性质。

步骤 2：切分路径。

- 使用剪刀工具切分路径。在路径段和锚点上使用剪刀工具切分路径。

- 使用小刀工具切分路径。用小刀切割不封闭路径时，会割成两个封闭路径。

- 选择"对象"→"路径"→"切割"命令切分路径，可切割与所选路径上下相重叠的路径。

步骤 3：路径滤镜的应用。把直线用剪刀工具剪断，可分别选择"滤镜"→"风格化"→"添加箭头"命令，给两线段添加箭头和尾羽。

6）轮廓与填充设置

步骤 1：选择"窗口"→"描边"命令，可在弹出的面板上根据需要设置参数。

步骤 2：选择"窗口"→"颜色"命令，选中需要填充颜色的对象，在颜色面板中选取颜色，完成填充。

步骤 3：选择"窗口"→"渐变"命令，或双击工具箱中的渐变工具。选中需要填充颜色的对象，分别选中渐变滑杆上的颜色方块，在颜色面板中选择所需的颜色，对象呈现渐变色彩。鼠标单击并拖动渐变滑杆，可以增加渐变颜色方块，调整出更丰富的渐变效果。

在窗口菜单中选择符号库、画笔库、色样库和样式库中的选项，可以填充各种各样的图案效果。

步骤 4：渐变网格。选择"视图"→"显示网格"命令，文件显示为网格界面。在对象上单击，出现网格式的编辑节点，通过增加单击次数可以不断增加网格密度，单击中心节点可以移动节点的位置，在颜色面板中调整不同的颜色，可以制作出精致的立体图像效果。

7）创建与编辑文本

步骤 1：文字工具。选取文字工具后，在页面上（需输入文字之处）单击，即可输入文字。

- 区域文字工具。在应用此工具前，必须先有一个路径，用此工具单击路径，即可在路径内输入文字。

- 路径文字工具。以此工具单击路径，就可把输入的文字沿路径排列。

区域文字和路径文字工具所需的路径必须不是复合路径，也不能为蒙版路径。

- 垂直文字工具：与文字工具一样，所不同的是垂直文字工具使文字垂直排列。

- 垂直区域文字工具：在路径内文字垂直排列。

- 垂直路径文字工具：文字沿路径垂直排列。

步骤 2："字符"面板。选择"窗口"→"文字"→"字符"命令，弹出"字符"面板，可通过"字符"面板调节字体大小、行距、特殊字距、字距微调、字体垂直缩放、字体水平缩放、基线微调（见图 5-43）。

步骤 **3**："段落"面板。选择"窗口"→"文字"→"段落"命令，弹出"段落"面板，可以将段落设置为左对齐、居中对齐、右对齐、齐行、强制齐行、左边缩进、右边缩进、首行左缩进（见图 5-44）。

图 5-43　"字符"面板

图 5-44　"段落"面板

步骤 **4**：文本绕图。选择"对象"→"文本绕图"→"创建文本绕图"命令，使图片嵌入文字某个部分而不会遮盖文字（又称"文本环绕"）。

步骤 **5**：链接文本。当文字在文字框中时，如右下角有一个"+"号，表示文字在框中溢出。此时在页面适当之处作另一个文字框或图形，然后把它们全部选中，选择"文字"→"链接文本"→"创建"命令，溢出的文字会自动流入链接的文字框或图形中。

步骤 **6**：创建文字轮廓。如果要把文字作特殊处理和输出，就需要把文字变为矢量图，使它不再具有文字的属性，这样才可以应用滤镜等矢量工具对其进行处理。选择"文字"→"创建轮廓"命令，就可把文字变为轮廓线。

步骤 **7**：创建文字蒙版。与图形一样，文字也可作为蒙版，使下层的图像或图形在文字中显示出来。路径作为文字路径或区域文字路径后，会自动不再显示。把文字和图形全部选取，选择"对象"→"裁切蒙版"→"创建"命令。

8）对象编辑

步骤 **1**：对象的排列。选择"对象"→"排列"命令，可以把两个以上的对象按指定的顺序排列。

步骤 **2**：对象的变换操作。选择"对象"→"变换"命令，在弹出的下拉列表中根据需要选择相应的设置。

步骤 **3**：锁定或隐藏对象。选择"对象"→"锁定"命令，对象将不能被选取；选择"对象"→"隐藏"命令，对象将不被显示。

请记录　上述各项操作能够顺利完成吗？如果不能，请分析原因。

2. Illustrator 线条处理

与 Photoshop 处理线条不同，Illustrator 的线条路径可以灵活组合调整。这些形状路径可以在 Photoshop 中运用路径工具制作，然后复制过来，也可以用描图工具自动生成，更多的时候采用"贝塞尔"工具绘制。Illustrator 自带的笔刷模式提供了多种选择，创作者可根据需要或喜好绘制出风格独特的线条样式（见图 5-45）。

下面通过图片实例（见图 5-46）来介绍 Illustrator 线条的生成方法。制作步骤如下。

图 5-45 Illustrator 铅笔画

图 5-46 草图

1）草图准备

步骤 1：启动 Adobe Photoshop。

步骤 2：选择"文件"→"打开"命令，找到并打开文件"草图.jpg"（见图 5-47）。

图 5-47 在 Photoshop CS5 中打开"草图.jpg"文件

133

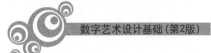

2）将草图转换为路径

步骤 1：选择"选择"→"色彩范围"命令，弹出"色彩范围"对话框，光标在画面空白处吸取颜色。适当调整色彩容差（例如在本例中调整为 197，这个应视图片的不同而相应地调整），单击"确定"按钮（见图 5-48）。

步骤 2：画面的空白区域已经被选取。选择"选择"→"反向"命令，这时黑色线条的区域将被选取（见图 5-49）。

图 5-48 选择色彩范围

图 5-49 选择线条

步骤 3：选择"窗口"→"路径"命令，打开"路径"面板。

步骤 4：单击"路径"面板的下拉按钮，选择"建立工作路径"命令，在"建立工作路径"对话框的"容差"文本框中输入数值为 1.0（见图 5-50），单击"确定"按钮。

图 5-50 建立工作路径并选择容差

画面上线条开始形成工作路径（见图 5-51）。

步骤 5：在工具箱上选择路径选择工具，然后在画面上选择线条，线条上生成节点（见图 5-52）。

步骤 6：选择"编辑"→"拷贝"命令。

3）草图矢量化

步骤 1：启动 Illustrator。

图 5-51 工作路径

图 5-52 工作路径

步骤 2：选择"文件"→"新建"命令，弹出"新建文档"对话框，设置文件大小为：宽度 423mm，高度 210mm，将文件命名为"小客车"(见图 5-53)，单击"确定"按钮。

图 5-53 建立 Illustrator 新文件

步骤 3：选择"编辑"→"粘贴"命令，在弹出的"粘贴选项"对话框中选择"复合路径（完全可编辑）"。

由 Photoshop 复制过来的小客车的线条出现在 Illustrator 的"小客车"文件窗口中（见图 5-54）。

图 5-54　在 Illustrator 文件中粘贴路径

步骤 4：将填充色设置为 K＝100,处理效果如图 5-55 所示。

图 5-55　处理效果

在这个实验中,运用 Photoshop 中的路径工具在 Illustrator 中产生矢量图形,它的优点是：图形的矢量化速度快,操作简单快捷,并且可以根据不同的笔触产生不同的矢量效果。缺点是：图形的路径成为一个整体,若想对某一部分路径进行颜色或笔刷的变化就不方便。

请记录

(1) 上述实验任务能够顺利完成吗?

(2) 请简单描述你在操作过程中所遇到的问题(如果有的话)：

3. 实验总结

4. 实验评价(教师)

【课程作业Ⅱ】Illustrator 插画习作

用 Adobe Illustrator 软件作为插画制作工具,参考以下步骤制作一个 Illustrator 插画作品。完成后将作品文件命名为

<班级>_<学号>_<姓名>_<作品名称>.jpg

请将作品文件在要求的日期内以电子邮件、QQ 文件传送或者实验指导老师指定的其他方式交付。

在本课程作业中,在席勒的油画《诗人》(见图 5-56)的基础上重新创作动态结构画面,主要使用矩形绘制一幅动态结构图(见图 5-57)。

图 5-56　埃贡·席勒的帆布油画《诗人》

图 5-57　用 Illustrator 绘制的动态结构图

步骤 1:在 Illustrator 的工具面板中单击矩形工具。在页面中单击并拖动鼠标,绘制出一个矩形。

步骤 2:单击选择工具。物体对象只有在被选中的状态下才能被修改。选择工具用来选择一个对象,以将其移动、缩放或者复制。用选择工具单击矩形,被选中的矩形周边出现锚点。这些锚点是矢量艺术的基本组成要素。它们通过彼此之间的相互位置关系决定图形的外形轮廓。

矩形经过 4 个锚点,每经过一个锚点就转 90°,最后首尾相接形成的一个闭合图形。在矩形之外工作区内的任何地方单击鼠标,可以取消对物体的选择。

步骤 3:选中矩形,注意观察这个矩形是如何形成的。该矩形是一块可填充颜色的区域,在这块区域的轮廓位置可能有一条轮廓线。内部的颜色称为"填充色",外部的轮廓线称为"描边"。白色和黑色是填充和描边的默认颜色设置。

步骤 4：观察工具面板的底部，可以发现什么颜色加载在填充色图标上，什么颜色加载在描边图标上。

步骤 5：在矩形被选中的状态下，在填充图标上单击，然后单击色板中的任意一种颜色，该颜色就指定给了矩形的填充区域。

步骤 6：单击描边图标，再单击"无"图标，这是一个带有红色对角线的白色正方形标记。单击这个图标将从矩形上移除描边。

步骤 7：用选择工具缩放或旋转矩形。通过单击矩形的一个锚点，将其向矩形中心拖动或者拖离矩形中心的方式可以对矩形进行缩放。而旋转矩形则是将选择工具放置在位于角上的锚点旁边的位置，不要单击，此时光标从正常的选择工具图标变成一个弧形的箭头，提示可以旋转选中的物体。当看到弧形箭头出现，单击并在矩形外部向左或向右拖动鼠标，即可旋转矩形。完成第一个矩形（以用户选择的颜色、大小和旋转角度）后，在画板上单击，取消对矩形的选择。这时锚点不再高亮显示。

步骤 8：使用矩形工具再次执行同样的操作。一旦一个矩形被绘制并修改完毕，就使用"选择"工具将其放置到一边。用至少 15 个矩形来重新创作一幅画面构图，从中熟悉绘制图形并改变其填充色和描边色的操作。

步骤 9：排列这些矩形，让它们融合形成一个富有动感的构图。可以注意到，当绘制并摆放每个矩形时，它们呈现出相互重叠的状态。创作过程中，如果想要某一个矩形放置在另一个矩形的后面，可用选择工具选择位于上层的矩形，然后在"对象"→"排列"菜单中选择"后移一层"命令。图形可以反复地被后移一层或前移一层。任何物体对象都可以通过使用这些菜单命令来调整它们的位置。也可以一次性将对象置于整张构图的最顶层或最底层。

在这幅图中，大部分操作完成后，将一个大的黑色矩形放置在整个构图的最底层。

步骤 10：保存文件。文件默认以 .ai 扩展名（Illustrator 文件）保存。

请记录

(1) 上述实验任务能够顺利完成吗？

(2) 请简单描述你在操作过程中所遇到的问题（如果有的话）：

第6章　出版装帧设计

所谓"装帧",是指书画、书刊的装潢设计。对于图书来说,装帧是指在印刷之前对图书的形态、用料和制作等方面所进行的艺术和工艺设计。其内容包括开本、封面、护封、书脊、版式、环衬、扉页、插图、插页、封底、版权页、书函在内的开本设计、封面设计、版面设计以及装订形式、使用材料等。封面设计一般由文字和画面两部分有机构成。图书的装帧形式与排式有关。中文图书大多是横排书,采用的装帧形式有精装本、缩印本、袖珍本、特藏本、豪华本等。此外,图书的装帧形式还有飘口、圆角、包角、检标、毛边等装式,书脊有圆脊和方脊之别。

装帧是对图书的结构与形态的设计,装帧决定了一本书的形式从里到外、从内容到形态达到完美和谐。图书靠装帧成型,没有装帧,就不能成为图书。装帧这个概念不同」装裱书画、碑帖的"装潢",也不同于商品的"包装"。

装帧是一种表现艺术。表现艺术只是烘托出一种意识、感情,造成一种美的情调、趣味,在潜移默化中发挥作用。通过开本、正文版式、封面、环衬、扉页、装订形式等一系列的设计来表现某种门类的图书或某一具体图书的风格。图书的装帧艺术,还要注意现代感和民族风格。

6.1　出版物概况

出版物是人类知识、思想、信息传播的媒介(见图 6-1)。千百年来,它的信息传播和表现形式经历了从无到有,从手工到机械到自动化、智能化、网络化的过程。从 20世纪 80 年代初开始,随着计算机、网络、新材料的应用与发展,从根本上改变了信息采集、编排、印刷、传播的方法,从而使出版物在设计、制作、传播等各方面都产生了重大的变革。

6.1.1　出版物的类型

出版物的类型多种多样,广义上可以称所有以传播信息为目的的产品为出版物,例如,报纸、期刊、书籍、地图、年画、图片、挂历、画册及音像制品、电子出版物、内部资料以及户外广告、宣传折页、邮递广告等。

由于法律和管理的原因,出版物一般分成正式出版物和内部出版物。

在毕昇发明活字印刷术400年后，德国人约翰内斯·古登堡于1445年用铅锡合金在铜模上铸成了铅活字并发明了木制手动印刷机，于1455年印制了第一本《圣经》。

图 6-1　古登堡 1455 年用活字印刷术印制的《圣经》

（1）正式出版物。是指受有关法律保护，并受版权（著作权）制约的出版物。正式出版物包括多种类型，如图书、报纸、期刊、音像制品和电子出版物等。

（2）内部出版物。是指由省、自治区、直辖市新闻出版局核准的出版物发行单位或者出版单位在内部出售、内部使用的，其他出版发行单位及个人均不得经营的书刊或宣传资料。内部发行的出版物不得公开宣传、陈列、展示、征订、销售或面向社会公众发送。

6.1.2　出版物的基本构成

由于出版物的类型非常多，不同出版物的基本构成也不相同，本节仅以图书为例介绍出版物的基本构成。

图书的基本内容包括封面、书脊、封底、扉页、版权页（包括内容提要及版权声明）、前言、目录、正文、后记、参考文献、附录等部分。

1）封面、书脊、封底

封面，又称封一、前封面、封皮、书面，一般印有书名、著译者署名和出版社的名称。在销售过程中，读者首先是通过封面了解书的基本信息，考虑是否对其进行翻阅，同时封面还充当着保护书芯的作用，因此可以把封面理解为书的广告包装。

书脊，又称书背，是指连接封面与封底的脊部。书脊上一般印有书名、著译者署名、出版社名，丛书类图书有时会将丛书名、册、卷等内容印在书脊上。书脊上的内容主要是让读者在购买、使用时便于查找。

封底，又称封四、底封。图书一般在封底的右下方印条形码和定价。有的图书会在封底左上方印责任编辑和封面设计等人员的姓名。有的期刊会在封底印版权页、目录或其他非正文部分的文字、图片（见图 6-2）。

2）扉页

扉页又称内封、里封，其内容与封面基本相同。但当封面无法列出全部书名、丛书名、副书名、全部著译者姓名、出版年份和地点等信息时，它们可以在扉页内体现。扉页一般没有图案，与正文一起排印。

图 6-2　图书的封面与封底

3）版权页

版权页又叫版本记录页和版本说明页，主要介绍书的出版情况。版权页上的基本信息有书名、作者、出版者、印刷厂、发行者，还有开本、版次、印次、印张、印数、字数、出版年月、印刷年月、书号等。版权页可以理解为一本书的出版证明。

4）目录

目录是图书正文章、节标题的记录，起到主题索引的作用，便于读者查找内容。目录一般放在图书正文之前（期刊中因印张所限，有时将目录放在封二、封三或封四上）。

6.1.3　出版物开本与纸张规格

1. 开数与开本

按照国家标准分切好的整张原纸称为全开纸。将一张全开纸切成面积相等的小张的数目称为开数，用开数来表示出版物成品的大小称为开本。如一张纸平均分成 8 份为 8 开，分为 16 份为 16 开等。

各类出版物的开本是有所差别的。如时尚期刊常用的开本为 16 开或大 16 开，报纸的常用开本为 4 开或大 4 开，便于随身携带的图书开本为 32 开或 64 开，挂历的开本为对开或 4 开。

2. 用纸

印刷用纸分为卷筒纸与平板纸两种原纸。卷筒纸一般用于印刷数量大的图书和报纸，平板纸的规格有多种。

出版物常用的纸张主要为新闻纸、双胶纸（胶版纸）、双粉纸（铜版纸）、凸版纸等。不同类型出版物会根据印刷要求、设计风格、销售对象以及出版成本选择适合的纸张。例如，报纸因为发行量大、销售价格低而选择成本低的新闻纸；杂志由于销售的对象是高端人群而选择能很好体现印刷质量的双粉纸或双胶纸。

6.2 版式设计基础

出版物是通过一定的版式来传达信息的,版式设计是否到位,将直接影响到出版物信息的传达。因此,版式设计是出版物设计的重要内容。

版式设计又称版面设计,是平面设计中的一大分支,主要是指运用造型要素及形式原理,对版面内的文字字体、图像图形、线条、表格、色块等要素按照一定的要求进行编排,并以视觉艺术方式表达出来,通过对这些要素的编排,使观看者直观地感受到某些要传达的意思(见图 6-3)。

图 6-3　版式设计图例

6.2.1　版式设计的基本要素

版式设计的基本要素包括文字、图形图像和色彩等。

1. 文字

文字是信息传播的重要形式,也是版式设计中重要的组成元素。文字能够准确、具体地传达信息。由于汉字具有固定的形状和结构,因此在设计时不像英文那样自由,其本身就是一种布白和结构空间的艺术。

字体编排设计是指在版面上,根据需要有目的地将句子或文章有次序、有层次地排列。字体编排包括多方面的内容,如字距、行距的设置,文字的编排形式等。

2. 图形图像

图形图像的种类很多,但归纳起来,可将其大致分为写实图像、风格图像、象征图像、抽象图像四大类。

写实图像是最接近现实的图像,如摄影、写实的绘画等用细腻的色调表现物体,再现真实的自然形态。写实图像是最具说服力的图像,其不仅表现人们眼睛里所看见的真实世界,还能让想象中的虚幻世界变得真实可信。

风格图像是运用各种视觉处理手法来创作的风格很强的绘画作品,其使用恰当的工具进行简化处理,使影调夸张,对比强烈,细节减少,视觉对比突出,富于装饰性。风格图

像是在写实图像的基础上强调画面的形式感,用色彩和影调来提高形象的质感,用线条确定物体的边缘,用艺术处理手法产生画面,如插图、装饰画等。

象征图像通常从几何结构入手,描绘具体的物像,使图像具备某种象征意义,富于装饰性。象征图像不仅可以描绘具体的形象,还可以表达抽象的概念。象征图像色彩单纯、夸张,有较强的视觉冲击力。

抽象图像是一种概念化的图像,通常用于表达某种情绪、意象、暗示某种情节,没有具体明确的形象。

3. 色彩

色彩也是版面设计中最重要的因素之一。色彩运用得当,能使作品更准确地传达信息,更强烈地吸引读者的注意力,并能更有效地调动人们的情绪。

6.2.2　版式设计的形式法则

版式设计过程中,需要参考一些形式法则,以切实保证实际效果。

1. 单纯与秩序

版式设计的单纯化可使版面获得完整、明了的视觉效果。单纯化设计有两个基本准则:一是基本形式简练,二是版面的编排结构简洁、明了。只有把握好这两个准则,才能设计出具有强烈视觉冲击力的版面。

秩序是指版面各视觉元素有组织、有规律的表现形式。在实际运用中,要使版面有良好的秩序感,就要考虑编排的形式。通常情况下,版面编排形式越单纯,版面整体性就越强,秩序感就越强;反之,编排形式越复杂,版面的秩序感就越差。

2. 对比与调和

将相同或相异的视觉元素作强弱对照编排就是对比。版面的各种视觉要素,在形与形、形与背景中均存在大与小、黑与白、主与次、动与静、疏与密、虚与实、刚与柔、粗与细、多与少、鲜明与灰暗、互补色等对比因素。这些对比因素所包含的对比关系有面积、形状、质感、方向、色调等,它们彼此渗透,交融在各版面设计中。对比关系强的为强对比,对比关系弱的为弱对比,强烈的对比关系能够获得强烈的视觉效果(见图6-4)。

图 6-4　对比与调和

143

版面的调和包括两方面的含义：一是内容与形式的调和，二是版面各部位、各视觉元素之间在对比同时的调和。对比与调和互为因果，对比产生冲突，调和缓解冲突。将它们结合起来，可营造出版面既对立而又和谐的完美关系，所以许多设计师在进行版面设计时选择将对比与调和相结合的设计方法。

3．对称与平衡

对称是指以中轴线为中心分成相等两部分的对应关系，如自然界中人的双眼、双耳或蝴蝶、小鸟的双翼等。对称给人以稳定、沉静、庄重、大方的感觉，产生秩序、理性、静穆的美，其应用非常广泛。

平衡又称均衡，是以同量（心理感受的量）与不同形的组合方式形成稳定而平衡的状态。平衡结构是一种自由生动的结构形式，体现了力学原则。平衡状态具有不规则性和运动感。版面的平衡是指版面的上与下、左与右所取得的面积、色彩、重量等大体相当。在版面设计中要注意掌握好对称、平衡两者之间的关系，能够将两种形式有机地结合起来，做到灵活运用。例如，版面整体采用平衡形式，局部栏目标题等采用对称形式（见图6-5）。

图 6-5　对称与平衡

4．节奏与韵律

节奏是周期性、规律性的运动形式。节奏往往呈现出一种秩序美、律动美，没有节奏的版面会让观者觉得沉闷、乏味，失去阅读的兴趣。如读者在看杂志时，一般的阅读过程是：由左到右，由上到下，由题目到正文，这是一种阅读习惯，也是在传统文化影响下形成的阅读规律。如果设计师做到让视觉元素的大小、位置、疏密有所变化，形成跳跃式的视觉线索，这样读者读起来就有一种节奏感。

韵律更多地呈现出灵活的流动美。韵律不是简单的重复，而是比节奏要求更高一级的律动。如音乐、诗歌、舞蹈。以版面为例，无论是图形、文字或色彩等视觉要素，在组织上合乎某种规律时所给予读者的视觉和心理上的节奏感觉就是韵律。本质上，静态版面的韵律感主要是建立在比例、轻重、缓急或反复、渐变基础上的规律形式。韵律是通过节奏的变化而产生的。变化太多，失去秩序，就会破坏韵律的美。节奏与韵律能够表现轻松、优雅的情感。重复使用相同形状的图案，也能产生节奏感。节奏的强弱依图案的强弱和编排的节奏而定（见图6-6）。

5．极简与极繁

极简的版式设计是在"简约设计风潮"带动下所产生的新的版式设计形式法则。极

图6-6 节奏与韵律

简的版式设计主张尽可能地放弃不影响信息准确传递的装饰元素和辅助图形,尽可能用较少的视觉元素来完成版面的设计。极简追求的是极致简约,而不是简单、简陋。因而,极简版式更追求版面分割的比例关系,其要求严格、准确地划分版面的虚实空间,力求用较少的视觉元素营造平面的想象空间。

极繁的版式设计形式法则与极简版式设计形式法则恰恰相反。极繁追求的是极致丰富,主张尽可能地用更多的装饰元素和辅助图形来丰富版面的内容。

极繁与极简的版面,在具体的版式设计课题中或是以完全对立的风格独立存在,或是以对比的关系相互衬托。这两种形式法则都具有独特的魅力,受到广大年轻设计师的喜爱和推崇。

6.2.3 网格的概念

版式设计必须符合人的阅读视觉规律和审美习惯。版式设计的网格应用就是经西方设计师多年的努力而研究出的一套适合版式设计的理论和方法(见图6-7)。

网格是指均匀分布的水平线与垂直线的网状物。在设计过程中按照事先确定好的格子对图片与文字进行版面设计的方法就是网格设计。

网格的主要作用是使整个版面中的图片、文字等元素协调有序,使信息传达更加有效。应用网格系统进行设计,不但能够提高印刷出版物、多媒体网页等作品的设计品质,还能有效地缩短版式设计的时间。

网格主要应用于报纸与杂志的设计中。这是因为:在报纸与杂志中所含的内容多而复杂,选择网格设计可以避免排版时出现杂乱无章的现象;可以使设计风格规范统一,给读者一个统一的形象,有利于品牌的推广。另外,灵活利用网格,可以使设计变得非常高效。

在实际设计过程中,有些设计师认为网格设计会约束设计的自由度。但实际上,如果能够科学地、合理地利用网格系统进行设计,就能够使设计规律得到很好的体现,使设计作品符合读者的阅读习惯,并有效地引导读者的阅读。

图 6-7　版式设计的网格应用

6.3　出版装帧的软件技术

出版物的传播需要一定的技术支持,不同时期的出版物根据时代、社会、科技的发展而拥有具有一定时代特征的出版物技术。出版物装帧中使用的软件主要有以下三类:

(1) 图像制作软件。在出版物装帧设计过程中,Adobe Photoshop 软件主要用于解决图像问题。除了基本图像的处理功能外,Photoshop 还是一个强大的绘画软件,出版物设计过程中需要的插图,也可以利用这个软件来完成。

(2) 图形制作软件。Adobe Illustrator 软件主要用于出版社的矢量标志设计、卡通角色设计、矢量插画设计、包装设计、网络的矢量内容的制作。此外,图形制作软件还有FreeHand、CorelDRAW 等,这些软件的主要功能与 Illustrator 大体相同。

(3) 出版物排版软件。Adobe InDesign 软件是目前使用增长最快的专业排版软件。与传统的排版软件 PageMaker 相比,InDesign 的易操作性、可靠性、跨平台的兼容性等给了设计者更大的设计自由空间。

PageMaker 曾经是使用较为广泛的排版软件之一,但由于 Adobe 公司停止继续研发新的升级版本,使得 PageMaker 已无法满足出版物设计发展的需求。

由于 Photoshop、Illustrator 和 InDesign 是同一家公司研发的软件,在用户界面和术语方面是一致和统一的,因此这些软件之间的兼容性很强。

QuarkXPress 也是一款成功的排版软件,其功能与 InDesign CS 相像,但由于这个软件的老版本大多不支持中文的输入,使得这个软件在中国的普及率不是很高。

6.4　InDesign 基础

Adobe InDesign 软件是出版物设计中最好的排版软件之一,该软件具有简单实用、功能强大等特点,为设计师的出版物版式设计、页面设置与管理、图文编排、输出以及电

子出版物设计提供了技术支持。InDesign 软件可以轻松地和 Photoshop、Illustrator 等软件进行设计配合，既可以满足类似于普通图书的设计需要，也可以满足杂志、电子出版物等高端设计要求，使制作变得简单。设计师轻松掌握 InDesign 软件的基本应用功能后，可以将大量的时间专注于设计创作当中。

Adobo InDesign(见图 6-8)是 Adobe 公司开发的一款针对专业出版领域的排版设计软件。使用 InDesign 软件可以方便地设计出精美的杂志、画册、图书等出版物。

图 6-8 InDesign 软件标识

在 InDesign 软件推出之前，桌面印前排版领域使用最广泛的软件系统是 Adobe PageMaker、北大方正公司的"方正飞腾"、Quark 公司的 QuarkXPress。InDesign 结合了 QuarkXPress 和 PageMaker 的优点，还整合了多项关键技术，包括现在所有 Adobe 软件中拥有的图像、字型、印刷、色彩管理等技术。InDesign 与 Photoshop 和 Illustrator 实现了无缝连接，确保设计流程的顺畅，为设计师提供了一个优秀的设计排版平台。所以，InDesign 软件推出后，很快在行业内就被誉为"PageMaker 的终结者"。

6.4.1 InDesign 打印常识

打印是指将文档页面发送到输出设备的过程。在 InDesign 中，打印是一个宽泛的概念，根据文档使用的实际需要(电子刊物或者印刷出版物)，不仅可以在激光打印机、喷墨打印机和图像照排机等输出设备中打印，还可以将 InDesign 文档"打印"输出为 PDF、EPS 或者 PostScript[①] 等格式文件。

无论是使用打印机直接打印文档，还是通过打印创建电子文档，了解一些基本的打印知识会使打印作业更顺利地进行，并有助于确保最终文档的效果与预期的效果一致。

(1)打印类型。打印时，InDesign 将文档发送到打印设备，直接打印在纸张上或者发送到数字印刷机，或者转换为分色片。

(2)图像类型。最简单的图像类型(例如色块)仅使用一种颜色，而较复杂的图像内具有变化的色调，称为连续色调图像，照片就是连续色调图像的一个例子。

(3)半调。为了产生连续色调的错觉，将会把图像分成一系列网点，这个过程称为半调。改变半调网屏网点的大小和密度可以在视觉上产生深浅变化，从而表现图像的色调变化。

(4)分色。要将包含多种颜色的图片进行商业印刷，必须将多种颜色分别打印在多个印版上，每个印版包含一种颜色，这个过程称为分色。

① PostScript 是一种专门为打印图形和文字而设计的页面描述编程语言，与 HTML 语言类似。它与打印的介质无关，无论是在纸上、胶片上打印还是在屏幕上显示都适合。PostScript 是由 Adobe 公司在 1985 年提出来的，首先应用在了苹果公司的 LaserWriter 打印机上。其主要目标是提供一种独立于设备的能够方便地描述图像的语言。PostScript 文件还具有独立于操作系统平台的优点。很多 UNIX 的图形环境本身就把对 PostScript 的支持作为核心成分，所以，无论使用的是 Windows 操作系统还是 UNIX 操作系统，都可以阅读和打印 PostScript 文件。由于 PostScript 文件以文本方式存储，因而文件比较小，适合在 Internet 上传输。PostScript 文件在 PostScript 设备(打印机、显示器)上打印和显示可以达到最好的效果。

（5）获取细节。打印图像中的细节取决于分辨率和网频的组合。输出设备的分辨率越高，可使用的网频越精细（越高）。

（6）透明对象。如果图片包含具有使用"透明度"调板、"投影"或"羽化"命令添加的透明特性的对象，则将根据拼合预设中选择的设置拼合此透明图片，可以调整打印图片中的栅格化图像和矢量图像的比率。

6.4.2　打印设置

选择"文件"→"打印"命令，弹出"打印"对话框（见图6-9）。

图6-9　"打印"对话框

"打印"对话框中包含4个基本选项和8个选项面板。

1）基本选项

"打印"窗口中的基本选项设置如下：

（1）"打印预设"下拉列表框。可以用来保存一组打印机设置，这样可以方便地在默认打印机和自定义打印机之间切换。

（2）"打印机"下拉列表框。从中选择要使用的打印输出设备。

（3）PPD下拉列表框。从中选择含有某种型号打印机专用的配置和特性信息的PostScript打印机描述文件（PPD），这些文件是使用打印机制造商提供的软件安装到操作系统中的。

（4）"存储预设"按钮。用于保存在"打印"窗口中修改的设置，并为其选择一个名称以备再用。

2）"常规"面板

"常规"面板的选项如下：

（1）"份数"文本框。设置要打印的份数。

（2）"逐份打印"复选框。让 InDesign 按顺序打印各页。在打印多份文档时，选择该选项，可以按顺序打印第一份的第一页到最后一页，然后打印第二份的第一页到最后一页。否则，InDesign 会按份数从第一页开始打印至最后一页。

（3）"逆页序打印"复选框。从最后一页打印至第一页。

（4）"页面"选项区域。包含的选项有页面、打印范围。默认打印当前文档中的所有页面。

（5）"选项"选项区域。该区域所包含的选项有打印非打印对象（打印所有对象，而不管是否将单个对象设置为不打印）、打印空白页面、打印可见参考线和基线网格。

3）"设置"面板

在打印文档之前，通过"设置"面板（见图 6-10）中的选项可对打印纸张、页面位置及缩放比例等进行设置。其中：

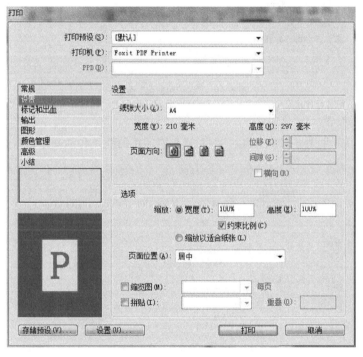

图 6-10　"设置"面板

- "缩览图"复选框可以使 InDesign 打印缩览图——将页面缩小后在一个页面中打印，在其下拉菜单中可选择缩放比例。
- "拼贴"复选框。用来将超大尺寸的页面分成多个独立页面以便分开打印，然后将页面部分重叠进行组合。其拼贴方式分为手动、自动对齐和自动。

4）"标记和出血"面板

打印用于印刷的文档时，需要添加一些标记以帮助印刷商在生产过程中确定在何处裁切纸张及套准分色片或测量胶片以得到正确的校准数据及网点密度等（见图 6-11）。

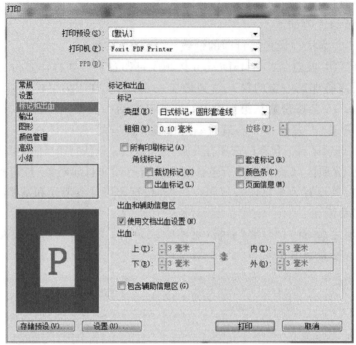

图 6-11 "标记和出血"面板

5）"输出"面板

在"输出"面板（见图 6-12）中可以控制发送到打印机的颜色和油墨印刷专业级设置参数。

图 6-12 "输出"面板

6)"图形"面板

打印或导出包含复杂图形(例如高分辨率图像、EPS 图形、PDF 页面或透明效果)的文档时,通常需要更改分辨率和进行栅格化设置,以获得最佳输出效果。在"图形"面板(见图 6-13)选项中,可指定输出过程中图形处理的方式及字体的下载方式等。

图 6-13　"图形"面板

7)"颜色管理"面板

打印文档时,在"颜色管理"面板(见图 6-14)中可指定其他颜色管理选项,以保证打印机输出的颜色与文档一致。

8)"高级"面板

"高级"面板(见图 6-15)中的选项用来控制将图像数据发送到打印机或文件时的图像替换,同时设置透明度拼合。

9)"小结"面板

在"小结"面板(见图 6-16)中将显示打印设置小结,包含全部设置选项,以方便用户检查打印设置,也可将小结存储为单独文件。

6.4.3　印刷色与专色

InDesign 支持多种色彩模式,包括 RGB、CMYK、LAB 等。在设计流程中,应根据文档的使用目的,为文档及文档内的对象指定合适的色彩模式。

印刷色和专色是印刷中使用的两种主要的油墨类型。在"色板"面板中可以通过色彩名称后面的图标来识别颜色类型。

图 6-14 "颜色管理"面板

图 6-15 "高级"面板

图 6-16 "小结"面板

1）印刷色

印刷色使用以下四种标准印刷色油墨的组合进行印刷：青色、洋红色、黄色和黑色（CMYK）。将这四种颜色混合可以再现人眼所看到的大多数颜色。当印刷作业需要的颜色较多而导致使用单独的专色油墨成本很高或者不可行时（例如印刷彩色照片时），就需要使用印刷色。

指定印刷色时，应记住下列原则：

- 要使高品质印刷文档呈现最佳效果，请参考印刷在四色色谱中的 CMYK 值来设定颜色。
- 由于印刷色的最终颜色值是它的 CMYK 值，因此如果使用 RGB 或 LAB 指定印刷色，在分色时，这些颜色值将会转换为 CMYK 值。当打开颜色管理功能时，这些转换的工作方式将会不同，它们受指定的配置文件的影响。
- 除非确定已经正确设置了颜色管理系统，并且了解它在预览颜色时的限制，否则请不要根据显示器上的显示设定四色色值。

2）专色

专色是一种预先混合的特殊油墨，是 CMYK 四色印刷油墨之外的另一种油墨，用于替代 CMYK 四色印刷油墨，它需要印刷时有专门的印版。当指定的颜色较少而且对颜色的准确性要求较高，或者当印刷过程要求使用专色油墨时，应使用专色。专色油墨可以准确地重现超出印刷色的色域的颜色。但是，印刷专色的实际结果由印刷商混合的油墨和印刷纸张的组合决定，因此，它并不受指定的颜色值或颜色管理的影响。创建的每个专色都会在印刷时生成一个额外的专色版，从而增加印刷成本。如果需要四种以上的

颜色,应考虑采用四色印刷。

如果一个对象包含专色并且与另一个包含透明功能的对象重叠,那么当以 EPS 格式导出,使用"打印"对话框将专色转换为印刷色或者在 InDesign 之外的应用程序中创建分色时,可能会出现不希望的结果。要获得最佳效果,可在打印之前使用"拼合预览"或"分色预览"生成软校样以检查拼合透明度的效果。此外,在打印或导出之前,还可以使用"油墨管理器"将专色转换为印刷色。

6.4.4　色彩管理

在出版系统中,每种设备都在一定的色彩空间内工作,只能生成某一范围或色域的颜色。由于色彩空间不同,在不同设备之间传递文档时,颜色在外观上会发生改变。颜色变化有多种原因,例如,图像源不同(扫描仪和软件使用不同的色彩空间生成图片),计算机显示器的品牌不同,软件应用程序定义颜色的方式不同,印刷介质的不同,以及其他自然变化(如显示器或显示器寿命的制造差别等)。

色彩匹配问题是由不同的设备和软件使用的色彩空间不同造成的。色彩管理系统(CMS)将创建颜色的色彩空间与将输出该颜色的色彩空间进行比较并做必要调整,使不同的设备所表现的颜色尽可能一致。在颜色配置文件的帮助下,色彩管理系统通过对设备色彩空间的数学描述来转换颜色配置文件。

由于没有一种颜色转换方式可以尽善尽美地用于所有类型的图形,色彩管理系统提供了一种渲染方法,或称转换方法,这样用户就可以根据特定的图形元素应用适当的方法。

注意不要将色彩管理与色彩校正混淆。色彩管理系统不会校正在存储时有色调和色彩平衡问题的图像,它提供了一个能够根据最终输出可靠地评价图像的环境。

Adobe 软件中的色彩管理系统可以帮助用户在不同的源之间保持图像的色彩一致,编辑文档并在 Adobe 应用程序间转换文档,以及输出已完成的合成图像。此系统基于国际色彩协会(ICC)开发的协定,该组织负责标准化配置文件格式和程序,从而通过一个工作流程获得准确和一致的颜色。

【实验与思考】InDesign 排版

本实验的目的如下:

(1) 熟悉出版装帧设计的基本概念,了解版式设计的基本内容。

(2) 通过 Internet 搜索与浏览,欣赏版式设计的优秀作品,掌握通过专业网站不断丰富版式设计最新知识的学习方法。

(3) 掌握 Adobe InDesign 的基本设计操作和排版输出技术。

1. 工具/准备工作

在开始本实验之前,请回顾本章的相关内容。

需要准备一台已经安装 Adobe InDesign CS4 中文简体版软件的多媒体计算机。

2. 实验内容与步骤

在本实验中,以 Adobe InDesign CS4 简体中文版为例来学习 InDesign 版面设计的基本方法。

Adobe InDesign 可以从软件光盘直接安装,也可以从 Adobe 官方网站上下载其 30 天试用版。Adobe InDesign 安装文件是解压缩文件,执行该文件即启动安装向导开始安装。

请记录 在本次实验中,你实际使用的 InDesign 软件的版本是:

安装完成后,在 Windows 的"开始"→"所有程序"菜单中选择 Adobe InDesign 命令,可启动该软件。

1) InDesign 基本操作

InDesign 的工作界面和基本操作与 Adobe 的其他图形设计软件很相似,熟悉 Adobe 其他图形设计软件(如 Photoshop、Illustrator 等)的读者对 InDesign 亦会感到很熟悉,使用起来得心应手。

启动 InDesign 而没有打开文档时,InDesign 显示开始页(见图 6-17)。

图 6-17　InDesign CS4 开始页

进一步激活工作界面,其中包括工具栏、菜单栏、控制面板、图文编辑区、浮动调板等几个部分(见图 6-18)。

(1) InDesign 菜单栏。

InDesign CS4 的菜单中包括了所有的操作命令,它们分别被安排在"文件""编辑""版面""文字""对象""表""视图""窗口"和"帮助"9 个菜单中。

(2) InDesign 工具栏。

InDesign CS4 的工具栏提供了 30 余种工具(见图 6-19),选择"窗口"→"工具"命令,可显示或者隐藏工具栏。

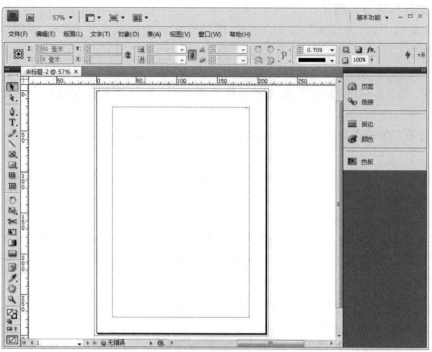

图 6-18　InDesign CS4 的工作界面

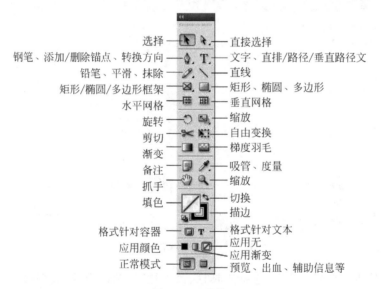

图 6-19　工具栏

单击工具右下角的小三角，可以弹出工具的子选项，顶部工具为默认首选工具，用户可根据个人需求对首选项进行更改。将鼠标指针停留在工具上 2s，会显示该工具的名称及快捷键。

下面初步了解一下 InDesign CS4 的一些基本操作，为了节省篇幅，对于一些显而易见的操作将不作详细说明。

步骤1：钢笔工具组。钢笔工具组由"钢笔""添加锚点""删除锚点"和"转换方向点"等工具组成。

① "钢笔"工具。用来绘制路径。

· 绘制直线路径。使用"钢笔"单击创建一个锚点，然后在下一个位置再单击创建一个锚点，即形成一个直线路径，如图 6-20 所示。

· 绘制曲线路径。单击创建一个锚点，然后在下一位置再单击一个锚点，注意，按住鼠标左键不要松开并进行拖动，即产生曲线路径，如图 6-21 所示。

② "添加锚点"工具。用来在已经建立的路径上添加锚点。将"添加锚点"工具指针移至路径上单击，即可在单击位置为路径添加一个锚点，如图 6-22 所示。

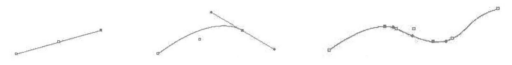

图 6-20　绘制直线路径　　　　图 6-21　绘制曲线路径　　　　图 6-22　添加锚点图

③ "删除锚点"工具。用来删减路径上的锚点。将"删除锚点"工具指针移至路径上的锚点上单击，即可将该锚点删除。

④ "转换方向点"工具。用来控制曲线路径的平滑度。单击锚点方向线上的控制点进行拖曳，即可改变路径的平滑度。

步骤2：文字工具组。由"文字"和"路径文字"等工具组成。

① "文字"工具。用来创建水平文本框。在工作页面中拖动鼠标，即可创建水平文本框并在其中输入文本。

② "路径文字"工具。用来在路径上顺着路径的方向水平排列文本。将工具指针移至路径上单击，即可顺着路径输入文本，如图 6-23 所示。

步骤3：铅笔工具组。由"铅笔""平滑"和"抹除"工具组成。

① "铅笔"工具。用来绘制任意曲线路径。在工作页面中拖动鼠标，可随着鼠标移动轨迹创建曲线路径（见图 6-24）。

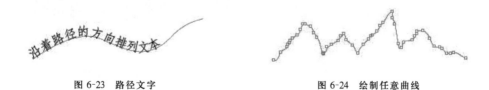

图 6-23　路径文字　　　　　　　　图 6-24　绘制任意曲线

② "平滑"工具。用来对路径进行平滑处理。在路径的锚点周围拖动鼠标，即可对该锚点处进行平滑操作。

③ "抹除"工具。用于抹除局部路径。在需抹除的路径周围拖动鼠标，即可将该部分路径抹除。

步骤4：框架工具组。由"矩形框架""椭圆框架"和"多边形框架"等工具组成。

① "矩形框架"工具。用来绘制矩形框架。在工作页面中拖动鼠标，即可创建任意矩形框架。

要绘制固定尺寸框架,可在工作页面上单击,弹出"矩形"对话框,在"矩形"对话框中对参数进行设置即可。

② "椭圆框架"工具。用来绘制椭圆形框架。

③ "多边形框架"工具。用来绘制多边形框架。在工作页面中单击,弹出"多边形"对话框。通过对"多边形"对话框中的参数进行设置,可以绘制出不同形状的框架(见图 6-25)。

图 6-25 "多边形"对话框与多边形框架

注意:在使用框架工具绘制框架时,按住 Shift 键再进行拖曳,可以绘制出正方形、正圆、正多边形。

步骤 5:"渐变"工具。用来对所选择的对象(图形)进行渐变填充。单击"渐变"工具,将鼠标指针在所选对象上拖动,即可进行渐变填充(见图 6-26)。

步骤 6:"剪刀"工具。用于对路径、图形等进行切割分离操作。

① 将工具指针移至路径上单击,即可将该路径从该点分离为两个独立的路径。

② 图形切割。在图形的框架上单击切割点,即可将该图形分离为两个独立的图形对象(见图 6-27)。

图 6-26 "渐变"面板与渐变填充效果　　　　图 6-27 图形切割

步骤 7:视图按钮。在工具栏中视图按钮有两个,即正常模式和预览模式。

在预览模式中可进一步选择"出血"和"辅助信息区"模式。"出血"模式显示页面含"出血"范围,"出血"线以外内容无法显示;而"辅助信息区"模式则提供了"出血"之外显示输出颜色名称等信息的空间。

在文档中,每个页面或跨页周围都有粘贴板,用户排版时可在这里粘贴与文档相关的对象。此外,粘贴板还在文档边缘外提供了额外的空间,可容纳超出页面边缘的对象。让对象超出页面边缘被称为"出血"。

(3) InDesign 文件管理。

InDesign 的"文件管理"功能包括新建、打开和存储文件。

在建立新的 InDesign 文件之前,首先要考虑到出版物的基本元素,包括尺寸、页数、版心位置等,确立新文件建立所需要的参数。

选择"文件"→"新建"命令,弹出"新建文档"对话框,单击右侧的"更多选项"(见图 6-28,此时"更多选项"按钮自动变为"较少选项"按钮)。

图 6-28　"新建文档"对话框

在"新建文档"对话框中可对下列选项进行设置:

① "页数"文本框。在文档建立以后可以根据实际需要增加或者删减页面,所以在不确定页数的情况下只需要输入大概页数即可。

② "对页"复选框。该复选框专门针对图书、杂志、画册等多页出版物,单页文档、电子浏览文档等则不需要选择此项。

③ "主页文本框架"复选框。适用于文本版式较统一的出版物,选中后会在文档主页产生和版心相同大小的文本框,在主页上选择后可通过控制面板调整文本框的尺寸、分栏等参数。如果需要将文本输入某文档页面的主页文本框架中,按住 Ctrl+Shift 键单击该文档页面上的文本框架,然后使用"文字"工具在框架内单击,并开始输入。

④ "页面大小"下拉列表框。InDesign 系统中设置了几种常用页面尺寸大小,如 A5、A3、A4、B5 等。用户也可以根据需要在其中的宽度、高度选项中自定义尺寸。常用出版物页面尺寸如表 6-1 所示。

表 6-1　常用出版物页面尺寸　　　　　　　　　　　　　　　　单位:mm

开本	大度	正度	开本	大度	正度
6 开	380×420	350×370	32 开	140×210	130×180
8 开	285×420	260×370	36 开	130×180	115×170
12 开	210×380	180×350	48 开	95×180	85×260
16 开	210×285	185×260	64 开	100×140	85×125
24 开	180×205	170×180			

⑤ "页面方向"。控制页面采用横向还是纵向。

⑥ "出血"和"辅助信息区"。分别设置出血和辅助信息区的尺寸,系统设定上、下、内和外的尺寸统一。

(4) InDesign 页面管理。

在制作图书、画册、杂志等多页面出版物的过程中,如何有序编排页面对编辑工作至关重要。作为一款专业的排版软件,InDesign 在页面管理方面功能非常强大。

选择"窗口"→"页面"命令,弹出"页面"浮动面板,如图 6-29 所示。

步骤 1:添加、删除页面。

在文件设置的初始阶段,设计师往往很难准确地设定页面的数量,因此,可以先设定一个大概的页数,在编辑的过程中根据实际需要添加、删除页面。

① 添加页面。单击"页面"浮动面板左下角的小三角按钮,可弹出列表菜单,选择"插入页面"命令,弹出"插入页面"对话框,如图 6-30 所示,在其中设置插入位置和数量,即可在指定位置插入页面。

图 6-29　"页面"浮动面板　　　　　　图 6-30　"插入页面"对话框

单击"页面"浮动面板右下角的"创建新页面"按钮,则是以一页为增量添加页面,插入位置在当前所选页面之后。

② 删除页面。在"页面"浮动面板选择要删除的页面(配合 Shift 键可多选),然后单击"页面"浮动面板左下角的小三角(或者在所选"页面"上右击)按钮,弹出列表菜单,选择"删除页面"命令即可将所选页面删除。

在"页面"浮动面板中将所选择页面拖曳到面板右下角的"垃圾桶"按钮,亦可对页面进行删除。

如果页面中包含对象,在选择"删除页面"后会弹出"警告"对话框,再次确定是否删除页面及所包含内容。

步骤 2:移动页面。在"页面"浮动面板中选择要移动的页面,在该页面上右击,选择"移动页面"命令,弹出"移动页面"对话框,如图 6-31 所示。

图 6-31　"移动页面"对话框

在"移动页面"对话框中设置好参数后,单击"确定"按钮,即可移动页面。

或者,在"页面"浮动面板中选择要移动的页面,在所选页面上拖动鼠标,即可将该页面移至指定位置。

步骤3:添加页码,在 InDesign 中可添加自动页码,添加自动页码后即使添加、移动、删除页面,其页码也将根据页面位置排序自动更新。

① 进入主页页面,将"文字"工具置于要添加页码的位置,拖动鼠标以创建一个新的文本框架,然后选择"文字"→"插入特殊字符"→"标记"命令,选择"当前页码""下一页码""前一页码"等,即在主页上会显示"自动页码标志符"。

② 如果需要在页码前添加章节符,则在选择"自动页码"前应先选择"章节标志符"。将当前页面切换到要添加页码的起始页,选择"版面"→"页码和章节选项"命令,弹出"新建章节"对话框(见图6-32)。

图6-32 "新建章节"对话框

③ 在"新建章节"对话框中可以对起始页码、页面的样式、章节标志符等进行设置。InDesign 提供了阿拉伯数字、罗马数字、汉字等页码样式。

④ 设置完毕后,单击"确定"按钮,即可在页面中自动生成页码。

⑤ 如果仅要求对其中某一个页面添加页码,可在该页面上将"文字"工具置于要添加页码的位置,然后拖动以创建一个新的文本框架,选择"文字"→"插入特殊字符"→"标记"命令即可。

(5) InDesign 图层管理。

InDesign 中有关"图层"的概念和 Adobe 公司其他软件,如 Photoshop、Illustrator 等基本相同,包括添加图层、删除图层、隐藏图层、锁定图层、合并图层、复制图层以及移动对象至图层等操作。选择"窗口"→"图层"命令,弹出"图层"浮动面板。

为移动对象至图层,可以:

① 通过粘贴移动。应先选择移动对象,选择"编辑"→"剪切"命令,然后将工作图层

调整至目标图层，在"编辑"菜单中选择"原位粘贴"命令，即可移动对象至目标图层。

② 通过图层面板移动。打开"图层"面板，选择到移动对象，即会在所对应图层后面出现一个"工作点"，单击这个"工作点"在图层之间进行拖曳，即可在图层间移动对象。

请记录 上述各项操作能够顺利完成吗？如果不能，请分析原因。

建立一个新文件夹并用自己的名字命名，在其中保存下面的实验成果。

步骤1：在 InDesign 中针对一个 210mm×285mm 的页面进行分栏和边距设定。

步骤2：利用 InDesign 为自己设计一张名片，重点是图形（例如学校/单位的 Logo）绘制和文字排版。

步骤3：利用 InDesign 设计一个常用的表格。

2．InDesign 版式设计

在本实验中，继续学习 Adobe InDesign CS4 的各项基本操作。

（1）文本基础。

InDesign 具有强大的文本处理功能，包括字符、段落、字符样式、段落样式、插入特殊字符等。

① 文本框架。在 InDesign 中，所有文本都被放置在"文本框架"的容器中，文本框架分为框架网格（类似于方格稿子）和纯文本框架。其中，框架网格是专门针对中、日、韩等方块文字排版的文本框架类型。

单击"文字"工具，拖动鼠标或者复制文字后直接在页面上粘贴，即可创建纯文本框架。

选择"对象"→"文本框架选项"命令，弹出"文本框架选项"对话框（见图6-33）。其中包括"常规"和"基线选项"两个选项卡，在其中对文本框的栏数、内边距、基线等进行设置。

常规

基线选项

图6-33 "文本框架选项"对话框

"常规"选项卡包含下列选项：

- "分栏"选项。用来指定文本框的栏数、宽度、行间距。选择"固定栏宽"复选框可在调整框架大小时保持栏宽不变。
- "内边距"选项。用来调整文本框内文本与框上、下、左、右的边距。如果文本框非矩形，则四周只能按同一距离内缩。
- "垂直对齐"选项。用来将文本框内的文字按照上、右、居中、下/左对齐四种方式进行对齐。选择"对齐"方式对齐文本时，允许设置段落间距。
- 忽略文本绕排，选择是否忽略文本框中的文本绕排。

"基线选项"选项卡包含下列选项：

- "首行基线"选项。用来确定文本框架中第一行文本基线的位置。"最小"选项可指定首行基线与框架的最小距离，当位移值距离框架的距离小于最小值设定时，"最小"设置生效。
- "基线网格"选项。所包含的选项允许自定义文本框基线网格。

② 添加文本。在 InDesign 中，可以通过直接输入、粘贴、置入等多种方式添加文本。

串接文本。InDesign 中的文本可独立于单个框架中，也可以在多个框架之间连续排文，这就需要将多个框架串接起来，在框架之间连续排文的过程即为串接文本。

每个框架都有一个出口和入口，这些端口用来对框架进行串接。出口和入口之间的线表示两个框架之间的串接，出口处红色的（＋）号表示框架内的文本还有更多溢流文本。

在置入文本文件前，如果未选择框架对象，那么在文件置入后会出现"排文图标"，用该图标在页面内单击，会根据页面版心设置自动创建包含置入文本的文本框。

（2）图像基础。

作为专业的排版软件，InDesign 支持多种图像格式文件的置入，如位图格式 TIFF、GIF、JPG 和 BMP 和矢量格式 EPS、AI 等，使 InDesign 和图像软件之间的协作更为紧密。

置入图形时，它的原始文件实际上并未嵌入文档中，InDesign 只是在页面中添加了该文件的屏幕分辨率版本（以便可以查看和定位图形），然后创建指向磁盘上的原始文件的链接路径。导出或打印时，InDesign 使用链接检索原始图形，然后根据原始图形的完全分辨率版本创建最终输出。

由于图形存储在 InDesign 文档外部，因此，使用链接可以最大程度地降低 InDesign 文档大小。

（3）创建输出文件。

随着数字信息技术的发展，在很多情况下文档并不需要直接打印，只需生成 PDF、EPS 等交互格式文档，这个时候，可以通过 InDesign 的输出功能方便地输出为 PDF、EPS 等格式文档。

便携文档格式（PDF）是一种通用的文档格式，这种文档格式保留在各种应用程序和平台上创建的字体、图像和版面。PDF 已经成为全球电子文档安全、可靠地传输和交换的标准。Adobe PDF 文件经过压缩且保持完整性，任何人都可使用免费软件 Adobe Reader 共享、查看和打印 PDF 文件。

Adobe PDF 有效地应用在印刷发布工作流程中。使用 Adobe PDF 格式存储文档，可以创建完整的、压缩的、可靠的文件，用户和服务提供商可以查看、编辑和校对此类文件。然后，在最终印刷时，服务提供商可以直接输出 PDF 文件，并可使用各种工具对 PDF 文件进行诸如预检、陷印、拼版和颜色分色之类的后处理。

EPS 是 Encapsulated PostScript（封装的 PostScript 格式）的缩写，是跨平台的标准格式，主要用于矢量图像和光栅图像的存储。EPS 格式是一种混合图像格式，它可以同时在一个文件内记录图像、图形和文字，携带有关的文字信息。绝大多数绘图软件和排版软件都支持这种格式。

① 导出 PDF 文件。选择"文件"→"导出"命令，在"导出"对话框中指定文件名并选择保存类型为 Adobe PDF Print，单击"保存"按钮，弹出"导出 Adobe PDF"对话框（见图 6-34），设置好导出选项后，单击"导出"按钮即可导出 PDF 文件。

图 6-34　"导出 Adobe PDF"对话框

② 导出 PDF 设置。"导出 Adobe PDF"对话框中包含 4 个基本选项和 7 个选项面板。

基本选项如下：

- "Adobe PDF 预设"下拉列表框。PDF 预设是预定义的设置集，使用这些设置可以在工作组中创建一致的 Adobe PDF 文件。根据 PDF 文件的使用方式，设计这些设置以均衡文件大小和品质，也可以创建自定预设。InDesign 中提供了几种默认的 Adobe PDF 设置，包括高品质打印、印刷品质、最小的文件大小、完整内容 PDF 等。

- "标准"下拉列表框。在下拉列表框中提供了几种 PDF 交换格式,包括 PDF/X-1a:2001、PDF/X-1a:2003、PDF/X-3:2002、PDF/X-3:2003。
- "兼容性"下拉列表框。通过下拉菜单选项可以选择 PDF 文件的存储版本,包括 Acrobat4(PDF 1.3)、Acrobat5(PDF 1.4)、Acrobat6(PDF 1.5)、Acrobat7(PDF 1.6)。
- "存储预设"按钮。可以保存"导出 Adobe PDF"对话框中的所有设置作为新的预设。

7 个选项面板如下:

- "常规"面板。在"常规"面板(图 6-34)中可以进行设置的选项包括:"说明"(显示 Adobe PDF 预设的说明)、"页面"、"选项"和"包含"(书签、超链接等)区域。
- "压缩"面板。将文档导出为 PDF 时,可以压缩文档的图形,根据所选择的设置可以显著减小 PDF 文件的大小,但对细节和精度的影响很小。"压缩"面板中可分别对彩色图像、灰度图像和单色图像选择压缩方式(见图 6-35)。

图 6-35 "压缩"面板

- "标记和出血"面板。如图 6-36 所示,其中的选项设置请参见前面相关介绍。
- "输出"面板。在"输出"面板(见图 6-37)中通过对"颜色"、PDF/X 选项的设置可控制颜色校准。
- "高级"面板。在"高级"面板(见图 6-38)中可对"字体"、OPI、"透明度拼合"、"作业定义格式(JOF)"等选项进行设置。
- "安全性"面板。当导出为 Adobe PDF 时,在"安全性"面板中可以添加口令保护和安全性限制,以便限制可以打开此文件的用户以及可以复制或提取内容、打印

图 6-36　"标记和出血"面板

图 6-37　"输出"面板

图 6-38 "高级"面板

文档及执行其他操作的用户(见图 6-39)。

图 6-39 "安全性"面板

● "小结"面板。在"小结"面板（图 6-40）中将显示所有"导出 Adobe PDF"的设置，
以方便用户对打印设置进行检查。同时，可将小结存储为单独文件。

图 6-40 "小结"面板

③ 导出 EPS 文件。下面介绍如何运用 InDesign 的导出功能导出 EPS 文件以及进
行参数设置。选择"文件"→"导出"命令，在"导出"对话框中指定文件名并选择保存类型
为 EPS，单击"保存"按钮，将弹出"导出 EPS"对话框（见图 6-41），设置好导出选项后，单
击"导出"按钮即可导出 EPS 文件。

图 6-41 "导出 EPS"对话框

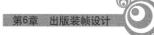

将 InDesign 文档导出为 EPS 文件格式时，每一个页面作为一个独立的 EPS 文件存在。如果需要一次性导出多个页面，InDesign 会自动地在 EPS 文件名后加入数字序号。

在"导出 EPS"对话框中，包含"常规"和"高级"两个选项卡。

在"常规"选项卡中，可对"页面"、PostScript、"颜色"、"预览"、"嵌入字体"、"数据格式"和"出血"等选项区域进行设置。

在"高级"选项卡中，可对"图像"、OPI、"透明度拼合"等选项区域以及"油墨管理器"按钮进行设置。

（4）InDesign 设置色彩管理。

选择"编辑"→"颜色设置"命令，打开"颜色设置"对话框（见图 6-42）。

图 6-42　"颜色设置"对话框

在"颜色设置"对话框中可对下列选项进行设置：

① "设置"下拉列表框。该下拉列表框中提供了多种颜色设置，对于大多数色彩管理工作流程，建议最好使用 Adobe 系统已经测试过的预设颜色设置。只有在色彩管理知识很丰富并且对自己所做的更改非常有信心的时候，才建议用户更改特定选项。

选择"高级模式"可显示被隐藏的部分。

② "工作空间"选项区域。"工作空间"选项区域是一种用于定义和编辑 Adobe 应用程序中的颜色的中间色彩空间。其中，RGB 下拉列表框确定应用程序的 RGB 色彩空间。一般来说，最好选择 Adobe RGB 或 sRGB，而不是特定设备的配置文件（比如显示器配置文件）；CMYK 下拉列表框确定应用程序的 CMYK 色彩空间。所有 CMYK 工作空间都与设备有关，这意味着它们基于实际油墨和纸张的结合。CMYK 工作空间 Adobe 耗材基于标准商业印刷条件。

③ "颜色管理方案"选项区域。为确定在打开文档或导入图像时应用程序如何处理

颜色数据，可在"颜色管理方案"选项区域中对各选项进行设置。

④ InDesign 对导入的图形进行色彩管理。导入的图像如何集成到文档的色彩空间，取决于图像是否有嵌入的配置文件，当导入不包含配置文件的图像时，Adobe 应用程序会使用当前文档的配置文件来定义图像中的颜色。如果导入包含嵌入的配置文件的图像，则"颜色设置"对话框中的颜色方案将确定 Adobe 应用程序处理配置文件的方式。

⑤ 电子校样颜色。指在显示器上以预览形式模拟文档在特定输出设备上还原时的外观。在色彩管理工作流程中，用户既可以直接在显示器上使用颜色配置文件的精度来对文档进行电子校样，也可以显示屏幕预览来查看文档颜色在特定输出设备上还原时的外观。

选择"视图"→"校样设置"→"自定"命令，将弹出"自定校样条件"对话框，为特定输出条件创建一个自定校样设置（见图 6-43）。

图 6-43　"自定校样条件"对话框

在"自定校样条件"对话框中可对"要模拟的设备""保留 CMYK 颜色值"和"显示选项（屏幕）"等选项（区域）进行设置。

⑥ 处理颜色配置文件。选择"编辑"→"指定配置文件"命令，弹出"指定配置文件"对话框（见图 6-44）。

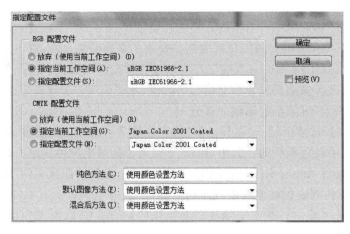

图 6-44　"指定配置文件"对话框

在"指定配置文件"对话框中,可以对 RGB 和 CMYK 配置文件进行配置,也可以为文档中每种类型的图形选择一种渲染方法。

请记录 上述各项操作能够顺利完成吗? 如果不能,请分析原因。

(5) 练习。

步骤 1:简述各种存储格式的特点。

步骤 2:简述 PDF 格式的特点及应用领域。

步骤 3:简述 InDesign 与印刷输出环节的协调关系。

3. 实验总结

4. 实验评价(教师)

【课程作业Ⅲ】自选项目 InDesign 版面装帧设计

自选内容主题,用 Adobe InDesign 软件作为版面装帧设计工具,创作一个 InDesign 装帧设计作品。制作过程中请注意以下要求:

(1) 作品以 InDesign 文件(.indd)形式保存,并根据作品所表达的内容为作品正确命名。

你的作品的名字是:_____

(2) 设计中请注意作品的科学性(不出现逻辑错误)、教育性(有利于理解)、艺术性(画面美观)和技术性(具有一定的技术含量)。

(3) 编写说明文件(ID_Readme),保存为.TXT 或者.DOC。在 ID_Readme 文件中简单说明作品的制作思路,所用软件工具的版本信息,使用中的操作须知(如果有的话),制作人的专业、班级、学号和姓名等信息,以及作品制作中的收获和体会。

（4）压缩后，将作品文件命名为

<班级>_<学号>_<姓名>_<作品名称>.rar

请将作品文件在要求的日期内以电子邮件、QQ 文件传送或者实验指导老师指定的其他方式交付。

请记录

（1）上述实验任务能够顺利完成吗？

_____。

（2）请简单描述你在操作过程中所遇到的问题（如果有的话）：

第7章　数字动画艺术

　　数字动画是技术与艺术结合最为密切的艺术形式,它不仅需要创作者具有良好的艺术修养,还需要掌握一定的相关技术、制作方法等,才能制作出引人入胜的优秀动画作品。

　　动画(animation,见图7-1)一词具有赋予生命的意思,其含义是:对一些不具生命的对象进行艺术的加工和技术的处理,使之具备生命的特征,并以影像的形式展示出来。动画的定义是:用电影胶片或录像带以逐格记录的方式拍摄出来的图像,在连续放映状态下经过人类的视觉幻象创造出来的动态影像。

(a) 《大闹天宫》　　　　　　　　　(b) 《哪吒闹海》

图 7-1　中国传统动画

　　在上面的定义中包括两点:

　　(1) 动画的影像是用电影胶片或录像带以逐格记录的方式拍摄出来的。

　　(2) 这些影像的"动态"是视觉幻想创造出来的,不是原本存在而被摄影机记录下来的。这就是说,动画中的动作和运动的幻觉只有在放映时才存在,当没有连续放映时,这些生命感就不存在了。

7.1　数字动画基础

　　动画大师 Norman Mclaren 说:"动画不是'会动的画'的艺术,而是'画出来的运动'的艺术"。这里的"运动"的来源是连续放映的画面与它之前之后的画面之间的差异,由于人类的"视觉暂留"功能而产生了连续动作的幻觉。动画是一门幻想的艺术,它以现实为基础又不受现实环境的束缚,能够实现现实中不能实现的事物,是创造力和想象力的展现。

7.1.1 动画的形成与制作

动画的形成主要以视觉暂留原理作为理论依据。通过播放一系列连续的画面，可以形成视觉上画面运动的效果。

以电影动画为例。众所周知，电影是以每秒24幅画面的速度进行播放的。因此，在传统动画的制作过程中，需要将用于每秒播放的24幅画面全部画出，然后再用摄影机一幅一幅地进行拍摄，也称为逐格（逐帧）拍摄，最后再将洗印出的胶片以每秒24格（帧）进行放映，这样才能完成一部动画的制作。这种制作方法也称为"一拍一"的制作方式。不难算出，一部90分钟的动画电影，以"一拍一"的制作方式需要绘制129 600幅画面，其工作量之大可见一斑。"一拍一"制作方式的优势在于能够获得非常流畅的动画效果。迪士尼公司早期的作品大多采用这种方式制作，从而保证了优良的制作水平。要想得到一部制作精良的动画作品，需要大量的人力、财力和时间的消耗才能完成的。

传统动画的制作过程非常烦琐，具有细致明确的分工。尽管在具体步骤上有所不同，但是一部动画的制作大致可分为前期制作、中期制作和后期制作三个阶段。前期制作主要是进行制作前的准备工作，如剧本、分镜头绘制等；中期制作包括原画、中间画、上色、背景、配音、录音等工作；后期制作则主要是剪辑、特效、字幕等工作。

动画的前期制作首先涉及的是企划和剧本创作，目的是确定动画的主要内容和故事结构。然后需制定分镜头表。分镜头表是一系列故事情节的串联图，它直观地将文字脚本以画面的方式展现出来，并对景别、镜头的运动和视角的转换等进行注释。在完成分镜头表之后，根据故事的内容、角色的性格特点等，确定人物造型、场景和其他相关的美术设计。

中期制作是实质性的制作阶段，包括绘制原画、中间画、上色等工作。原画又被称为关键动画，是动画设计师绘制的动画中的关键画面。其作用是控制动作轨迹和动作幅度。中间画是按照角色的标准造型、规定的动作范围、张数以及运动规律来绘制的，用于填充原画之间的变化过程，使其在拍摄过程中产生画面运动的效果。动画片中的动作是否生动、流畅主要取决于中间画是否完善。上色是指对绘制好的线稿进行色彩填充工作。

后期制作主要涉及剪辑、配音、配乐、添加音效以及冲印等工作。

7.1.2 数字动画及其优势

数字动画具有两层含义：一方面是指在动画制作过程中运用计算机技术生成的动态画面，并非真正意义的动画片，例如电影《变形金刚》中通过计算机技术制作的变形金刚（见图7-2）；另一方面是指与传统动画相对应，通过数字化的方式创作的具有一定故事、情节、结构、人物关系的动画作品。

数字动画的制作流程和传统动画基本相同，但数字动画将计算机技术与传统动画制作方式相结合，可以实现传统动画所不能实现的效果。

数字动画的发展与计算机图形技术的进步密不可分。20世纪七八十年代，计算机图

图 7-2 电影《变形金刚》

形技术和软硬件技术都取得了显著的进步,使计算机三维辅助设计得以实现。到 1995 年,皮克斯制作了世界上第一部全部依靠计算机技术完成的动画长片《玩具总动员》(见图 7-3),并在全球获得了 3 亿美元的票房成绩以及奥斯卡特殊成就奖。《玩具总动员》使人们开始意识到数字动画所具有的强大魅力以及即将对电影产业所产生的影响。

图 7-3 三维动画电影《玩具总动员》

今天,计算机已经成为动画制作的主要工具,与传统动画工艺相比,数字化的存储方式不会像胶片那样产生划痕,数字动画的成本也可以得到很好的控制,例如三维动画在制作过程中不需要绘制大量的逐帧画面,因为动画的产生主要是通过计算机实现的。因此,数字动画目前已经成为主流的动画制作方式,是众多动画公司、动画创作者的首选。

数字动画的优势主要在于,通过计算机技术不仅可以提高工作效率,还可以降低制作成本;同时数字动画能够制作出绚丽丰富的视觉效果,并且可以对最终效果进行实时预览,以减少修改次数。

数字动画也常被称为 CG(Computer Graphics,计算机图形)动画,即指用计算机技术完成的数字作品,如动画、漫画、游戏设计、影视特效等。根据动画的表现形式可以分为二维动画和三维动画。根据动画运动的控制方式,又可以分为逐帧动画和关键帧动画。

逐帧动画也称为帧动画,它以帧为基本单位,与传统手绘方式相似,是按照动画的播放顺序将画面逐一制作出来,通过对一系列图像的有序播放实现动画画面的运动效果。

关键帧动画是通过将物体运动的开始和结束状态设置为关键帧,由计算机自动生成

运动过程画面。例如,若要制作一个物体从画面左侧直线运动到画面右侧的动画,只需设置好物体在画面左侧的位置和物体在画面右侧的位置,计算机就会根据这两个位置自动计算出物体的运动过程,而不需要再逐一设置物体在每一帧上的具体位置。

7.2 二维动画艺术

二维是指只具有上下、左右两个方向的平面空间。例如在一张纸上进行的绘画就是在二维空间内的创作。数字二维动画也是采用平面化的创作形式,它既可以完全运用计算机完成,包括画面的绘制、镜头运动、特效制作等全部工作,也可以将手工绘制的画面输入计算机,再完成描线、上色、中间画绘制等工作。但无论采用哪种形式,二维动画最终都是通过计算机完成记录、制作与输出的。

计算机二维动画设计是指以计算机为平台,结合二维动画设计软件和艺术设计规律,进行二维动画设计的过程。二维动画设计一般情况下都需要配音,即要进行音频与音效设计,其情节、影像和音频与音效设计都必须在时间中展开,否则无法欣赏和了解。

在造型艺术中,通常把时间算作二维、三维之外的另外一维,于是,通常所说的二维动画中一直都包含着时间这个维度,因此,传统的二维动画实际上应该称为三维艺术。当然,这里的"三维"与我们习惯中称立体为"三维"的"三维"是有着本质的区别的。称立体为"三维"指的是长度、高度和深度这三个维度。有些三维动画软件可以将三维动画生成二维动画的效果,看似二维动画实际是三维动画,这种情况下二维动画和三维动画的界限就更模糊了。

7.2.1 数字二维动画与传统二维动画的异同之处

首先,在制作流程上,数字二维动画与传统手绘动画相似,都要经历前期制作、中期制作、后期制作三个阶段,也需要经历原画、中间画、上色等几个主要步骤,只是在具体操作流程、工作安排上有所不同。

其次,动画技术原理相同,都是采用分层制作的方式。传统动画制作是通过将作为前景的运动物体和静止的背景分别绘制在不同的透明胶片上,拍摄时将前景与背景叠加在一起,形成完整的画面。这种方法的优势在于避免了相同元素的重复绘制,减少了实际绘制的帧数。数字二维动画也是基于这原理,在计算机中绘制出不同的层级画面,用于最终镜头的合成制作。

最后,运动形式相同,即都是在平面上的运动。尽管二维动画具有镜头拍摄的特征,但是每个镜头的视点都是单一的,在处理旋转运动时较为困难。

数字二维动画和传统动画的主要区别在于制作工具和制作方法不同。传统动画的制作采用画笔、颜料、曲尺等绘画工具完成绘制,再通过摄影机进行拍摄,并使用胶片进行记录与播放。数字二维动画的制作以计算机作为主要制作工具,其所有信息都是以数字形式存在的,可以实现无纸化的流程,在动画记录过程中也并没有真实的摄像机参与。传统二维动画需要多人多部门的协作完成,而数字二维动画甚至可以由一个人完成所有

的工序。

二维动画设计与传统动画的关系是在动画的数字化方面。例如网页设计或者多媒体光盘设计,虽然在字体运用、色彩构成和版式设计等方面与传统平面设计有关,也就是说一帧静态的网页页面设计与传统平面艺术设计在视觉效果和设计原理上十分接近,但是网页和多媒体设计中的网页动画、交互设计、视频应用、动态链接的效果以及声效和音频设计等方面,从设计的领域、范围、难度、工作量和其所涉及的各种综合知识和修养的角度来看,已经大大地超越了传统的平面艺术设计和传统动画设计的领域。

在计算机动画出现以后,上述定义也发生了变化。计算机动画每一格动作与下一格动作之间不需要停格制作或停格拍摄,它的制作原理是设定关键帧(key frames),即动作的起点和终点,然后给予一定的参数,计算机会自动计算生成连续的动画,于是动画艺术产生了一个崭新的领域,即计算机动画艺术。

这里所谓二维动画设计不仅仅限于传统的二维动画与计算机的结合,更重要的是将二维动画的概念扩展了。计算机二维动画设计泛指以计算机为平台,采用二维动画设计软件或者将三维动画生成二维效果,结合艺术设计规律进行二维动态图形设计的过程。计算机技术的发展,为艺术家全方位地进行创作提供了崭新的平台。二维动画设计不仅仅是"动画设计"的概念,还包括二维数字动画、网页设计、二维电子游戏设计、二维动画商业或科学图表设计、计算机图形界面设计、计算机控制界面设计、计算机动态信息统计设计以及电子商务、网络营销、电脑购物、虚拟商场和科学视觉化等领域中的二维动画图示等等。同时,计算机图形还被用于过程控制及系统环境模拟。使用者利用计算机图形来实现、控制或管理对象间的相互作用。例如,石油化工、金属冶炼、电网控制的有关人员可以根据设备关键部位的传感器送来的图像和数据,对设备运行过程进行有效的监视和控制;机场的飞行控制人员和铁路的调度人员可通过计算机产生的静态或者动态图形的运行状态信息来有效、迅速、准确地调度、调整空中交通和铁路运输。这些相关学科都可以包含在计算机二维动画设计的内涵和外延之中。

7.2.2 二维动画制作软件

根据动画的定义,二维动画设计的常用软件可分为两大类:矢量动画设计软件,如Adobe Flash、CorelDRAW;位图动画设计软件,如 Ulead Animator、Adobe Director、Adobe Flash 等。

1. Animo

Animo 是英国 Cambridge Animation 公司开发的使用最广泛的二维卡通制作软件。《小倩》《空中大灌篮》《埃及王子》等众多动画电影在制作过程中都使用了 Animo 软件。Animo 软件在很多地方都沿用了传统二维动画的制作方式,从而能够保持艺术家原始画稿的线条。Animo 提供了快速上色工具,具有自动上色和自动线条封闭功能;同时还拥有众多的特技效果,用来处理灯光、阴影、摄像机镜头的推拉、景深虚化等效果,并且支持与二维、三维和实拍镜头的合成。该软件不断更新和增强众多实用功能,提高了用户在扫描、上色、合成以及输出等整个操作流程的效率。

2. Toon Boom Harmony

Toon Boom Harmony 的前身是 USAnimation，是由加拿大的一家专业动画软件公司开发的专业二维动画制作软件，它是一款以团队合作为基础的动画制作软件，为长篇动画的制作提供了最有效的解决方案。它兼顾了传统动画的制作方式与数字动画的无纸化特点，使动画的制作效率进一步提高。Toon Boom Harmony 的一大特色就是在软件安装完成后，需要建立一个服务器，通过服务器可以使动画制作团队中的不同工种将完成的工作实时上传到服务器上，从而使项目管理者可以高效地管理动画项目。

3. Retas Pro

Retas Pro 是日本 Celsys 株式会社开发的一套应用于 Windows 平台和 Mac OS X 平台的专业二维动画制作软件。Retas Pro 的制作过程与传统动画过程十分接近，主要由 Stylos、TraceMan、PaintMan、CoreRetas 四个模块组成，替代了传统动画制作中描线、上色、特效处理、拍摄合成等过程。同时 Retas Pro 不仅可以制作二维动画，而且还可以合成实景以及计算机三维图像，被广泛应用于电影、电视、游戏等众多领域。

4. Corel R. A. V. E.

CorelDRAW 软件中包含了矢量动画创作软件 Corel R. A. V. E.，利用它可以轻松使用 CorelDRAW 所创建的矢量图形（包括效果）来创建矢量动画，这得益于 CorelDRAW 强大的矢量绘画功能。在 Flash 中，动画素材的创作与动画的编排有可能是分离的，即使 Flash 提供了矢量绘图和造型的工具，但有时候也需要借助于第三方的软件，如使用 FreeHand 进行图形设计。而 Corel R. A. V. E. 可将动画角色的创作与动画组合在一起，更有许多 Flash 所不具备的功能，如填色、透明、封套、阴影等。CorelDRAW 通过其 Corel R. A. V. E. 轻松地实现了将动画网页的平面设计和动画的制作衔接起来。

用 Corel R. A. V. E. 创建的动画效果包括：矢量图形（图像）的淡入淡出，改变物体的颜色或者填充图案，改变物体的形状，移动一束光经过物件，使物体发光，使物体沿一个特殊的路径运动等。

5. Ulead GIF Animator

Ulead GIF Animator 是一款优秀且易于使用的 GIF 位图动画创作软件。它用于创作和编辑高质量的动画、图像、字幕、标题并实施全程控制。它有直观的操作界面，"编辑""最佳化""预览"三种模式以简易的标签界面形式快速切换，动画制作易学，可立即上手。它还具有各种精彩的特效，如文字、视频、转场特效并与 Photoshop 的滤镜效果兼容。它运用了最新的影视图像压缩技巧，保证可以迅速下载。而且最终动画可以输出为各种文件格式，如 GIF、Windows AVI、QuickTime、Autodesk Animation、MPEG 连续图像和 Flash 动画等。

6. Adobe Director

Adobe 公司的 Director 软件是一套专业级的多媒体制作工具，Director 软件无须编程就可以制作动画，适合于各种不同的操作系统。Director 软件的强大功能不仅表现在动画方面，它还可以把复杂的多媒体程序和三维界面的各种视频有效地组合在一起，所以许多多媒体课件和多媒体光盘均是用 Director 软件制作的。

早期的 Director 只能在苹果机 Macintosh 系统上使用，现在也能在 PC 的 Windows 系统上使用。随着网络的快速普及和发展，Director 软件在设计和制作方面也做了相当

大的改变,配合 Adobe Shockwave 网络播放技术与 Multiuse Server 多人联机技术,如今的 Director 不仅是一个动画软件,更是一套多媒体网页的制作工具。

依据各种不同的需求,Director 能制作的动画与多媒体类型有如下 4 种。

(1) 互动多媒体类。如整合高品质的交互式光盘和虚拟现实系统、演示文稿、多媒体个人履历表、商品展示范例、光盘设计和制作等。

(2) 教育类。如声、光效果合一的计算机辅助教学(CAI)软件、在线教学、多媒体电子图书等。

(3) 游戏娱乐类。如网络聊天室、游戏光盘、在线游戏、在线多人联机游戏的开发制作等。

(4) 3D 领域。如在线 3D 商店、在线 3D 游戏及各种娱乐效果。

7.2.3　Flash 动画

Flash 是 Adobe 公司(原属于 Macromedia 公司)开发的一个绘制矢量图形和开发互动式二维动画设计软件,由于其形成的文件较小,适合网上浏览,在因特网上有着广泛的应用,也越来越多地以独立作品的面目出现。用 Flash 制作的动画通常存储为 SWF 格式,设计与制作人员可以使用它来创建演示动画、应用程序和交互设计,包含了动画、视频、音频等多媒体表现形式。

1. Flash 基础

动画是 Flash 作品中的重要元素,它能使一些文字描述和静态图片、图形变成生动的屏幕动画,通过对象的放大、缩小、旋转、变色、淡入淡出、形状的改变等实现 Flash 动画效果。

对于网页而言,动画总是比静态图像更富于表现力。在 Flash 动画出现之前,网页动画主要以 GIF 动画为主,GIF 格式的动画文件较小,适于在窄带网络上传输。但是 GIF 动画有很大缺陷,例如它不能包含声音效果,也不具备交互功能,只能单调地循环播放。

网页设计人员使用 Flash 可以创建网页的站点导航控件、动画徽标、旗帜广告、人物、动物和景物动画等。和其他动画格式相比,Flash 动画特点突出,主要体现在以下几个方面:

(1) Flash 动画是矢量动画,其文件数据量小,放大时也不会发生锯齿现象。

(2) Flash 动画所能实现的交互功能远非普通 GIF 动画可以比拟。它可以根据使用者的选择出现不同的画面或结果。利用这一特性,还可以开发富有趣味的 Flash 游戏。

(3) Flash 可以导入各种不同的多媒体元素,例如 WAV、MP3 音频格式,BMP、JPG、PNG、GIF、WAF 图像格式,DXF、AI、EPS 图形格式等,甚至还支持导入 QuickTime 电影。Flash 的这种导入功能极大地丰富了动画的表现力。许多设计人员使用 Flash 制作情景化的 MTV 或剧情片断。

(4) Flash 采用流媒体播放方式,实现在网络上的快捷流畅播放。所谓"流媒体"是指采用流式传输方式在因特网上播放的媒体格式。普通媒体的播放方式是将所有数据全部下载到本地硬盘之后才开始播放,如果数据量过大或网络传输速度较慢,则可能造成使用者长时间等待或无法播放的情况。而 Flash 采用的流媒体播放技术不需要等到全

部数据传输完毕才播放,而是在下载部分内容之后就立即开始播放,在播放的同时不间断地传输后续数据,从而缩短了使用者的等待时间,使动画在低速网络上也能顺利插放。

(5) 由于 Flash 动画还可以生成可独立执行的 EXE 文件,所以还有许多设计人员愿意使用 Flash 制作多媒体产品,通过光盘介质打包来播放。用 Flash 甚至可以创建完整的动态站点,包括内容显示、数据库连通以及视频调试等。

Flash Player 可以在运行时动态载入 JPEG 图像和 MP3 声音,以优化文件量,也更容易对内容进行修改。

Flash 软件包含一组常用的应用程序界面预置组件,如滚动条、文本域、输入按钮、单选按钮和复选框、列表和组合框等。这些组件构架将大大加快开发速度,而且还可以确保界面组件在多个 Flash 应用程序中的统一。Flash 用户界面包括可折叠的控制面板和属性面板。属性面板可以为当前选定的工具和对象显示关联选项。通过 Flash 灵活的开发环境,用户可以快速掌握其使用方法。

Flash 支持导入视频和按流媒体格式播放视频,可以导入的标准视频文件包括 MPEG、DV(数字视频)、MOV(QuickTime 电影格式)和 AVI 等。对 Flash 中的视频对象可以操纵、缩放、旋转、偏移、使用遮罩效果以及通过移动渐变实现动画等,还可以添加脚本使它们产生交互。

Flash 用户界面中的"答案"(Answers)面板可以直接连接到开发工具,为开发人员提供实用信息。

此外,Flash Player 是网络上流行的播放器,绝大多数人通过操作系统平台来浏览 Flash Web 内容。凭借 Flash Player、Flash 开发环境和新的服务器技术等优势,应用程序开发人员可以建立新一代的 Web 应用程序。

2. 逐帧动画

逐帧(frame by frame)动画属于传统的动画制作方式,是 Flash 动画的一个重要类型,它适合制作形状变化较大的动画。在逐帧动画中,全部或大部分动画过程都由关键帧组成,即每一帧都需要设计绘制。它改变了移动渐变规律、次序、整齐等感觉,逐帧动画使动画效果更加丰富,动画的制作更具有情节性。

利用文字逐帧动画,可以实现文字逐个显示的打字动画效果,还可以制作文字笔画逐一显示的动画效果(即模拟写字动画)。

学习逐帧动画制作,需要掌握以下知识点:

(1) 逐帧动画的原理及制作过程。

(2) 掌握元件的 Alpha 透明效果。

(3) 图层的应用和操作。

(4) 添加音效和编辑封套。

3. 移动渐变动画

在 Flash 中,Motion 的意思是指"移动渐变"。只需要在工作舞台上放入图形,在关键帧上执行"创建补间动画"命令,Flash 就会自动计算、变化出对象之间的移动、大小、色彩、透明度和旋转等的渐变过程。

移动渐变动画主要用于文字及图片的效果显示,运行时,标题文字由小逐渐变大,然后是有关图片由小变大地一幅幅显现,给人一种由远及近的感觉。制作中,首先在各图

层中输入文字,导入所需的图片,然后进行由小变大的动画设置。

4. 色彩渐变动画

色彩渐变动画是利用 Flash 的透明功能产生的一种动画效果,类似于淡入淡出效果。运行该动画时,一幅幅图像随其颜色由淡到深渐入场景,产生淡入效果。

5. 形状渐变动画

形状渐变动画也是 Flash 动画的一种类型,它只对矢量图起作用,而对组合图形、位图等不能产生动画效果。应用变形动画可以产生一些奇妙的变形效果。设计形状渐变动画时,需要熟练运用图形绘制工具,掌握形状补间动画的制作方法。

在移动渐变(motion)动画中,变化的物件是元件。而形状渐变(shape)动画恰恰相反,它只能使用解散了的物件或图形。在形状渐变动画中,要注意图形的变化,其中设定关键帧是变化的重点。

7.3　三维动画艺术

三维动画又称 3D 动画,是随着计算机技术发展起来的全新的动画表现形式。三维动画在制作过程中采用了完全不同于传统动画的制作方式,它依靠计算机强大的数据运算能力,制作出绚丽而逼真的视觉效果。三维动画与二维动画的主要区别在于三维动画能够提供完整真实的立体空间进行动画表现,在进行动画创作时,可以根据造型、尺寸、质地等各种需要建立模型。以动画中的人物造型为例,三维动画中人物的创建是在计算机模拟的三维空间中进行的,这就需要制作出人物的全部造型,以便进行 360°的全方位拍摄。也就是说,三维动画是在计算机中建立一个虚拟的世界,所有的物体都是立体的,近似于真实物体;然后通过若干模型组成场景和画面;最后通过设定模型的运动和三维虚拟摄影机的运动等各种动画参数,实现人物及各种物体的运动。

在三维动画中,不仅可以为物体、人物、动物建立模型,还可以模拟阳光、烟雾、火焰、雨、雪、风、光影等各种自然效果,而且可以达到以假乱真的程度。

三维动画技术不仅广泛应用于电影的后期制作,而且也成为游戏的主要制作手段。除游戏本身的场景和角色以三维形式呈现外,其片头动画、过渡情节的短片等也都大量应用三维动画技术,以实现近似真实的游戏体验。

7.3.1　三维动画的发展

在动画领域,三维动画的发展大致可以分为三个阶段。

1995—2000 年是三维动画技术的初步发展阶段。皮克斯(PIXAR)在 1995 年推出的《玩具总动员》是三维动画技术成功迈向市场的重要标志。皮克斯是全球著名的三维动画创作公司,创立于 1986 年,被认为是继迪士尼之后动画领域最具影响力的公司,其创作的《玩具总动员》《海底总动员》《超人总动员》《汽车总动员》《料理鼠王》《飞屋环游记》等动画片都大获成功,并多次获得奥斯卡最佳动画长片奖。

2001—2003 年是三维动画技术迅猛发展阶段,除了皮克斯制作的三维动画外,梦工

厂也成功地推出了《鲨鱼黑帮》《怪物史莱克》等动画电影。二十世纪福克斯公司出品的《冰河世纪》(见图7-4)也获得不俗的成绩。其中《怪物史莱克》《冰河世纪》都相继推出了续集。在这一时期，三维动画电影开始为越来越多的电影公司所重视，也为越来越多的观众所关注。

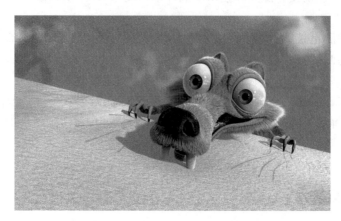

图 7-4　三维动画电影《冰河世纪》

2004年之后，经过数年的发展，三维动画进入了一个全盛的时期。众多的好莱坞电影制作公司和工作室都相继推出自己的三维动画作品。三维动画已经成为电影市场的主要影片类型之一。2006年中国首部全三维动画电影《魔比斯环》推出，尽管制作水准和国外相比还有一定的差距，但是《魔比斯环》的制作为国内培养了大批三维动画制作人员，使三维动画技术在国内开始普及，对推动中国三维动画的发展具有一定的历史意义。

7.3.2　三维动画设计

由于加入了"时间"这一维，三维动画设计应该称为四维图形艺术。在这里，仍然以传统的说法为准，称其为"计算机三维动态图形设计"。这里所说的三维动画设计与在影视片中看到的影像不一样，因为影视片中的影像无论是人物、动物或者景物都是一个假的"三维立体"(除了激光全层摄影)，我们无法通过移动观众的观察视点来看到物体其他部位的物象或者被物体遮挡了的物象。而此处所讲的计算机三维动画设计，虽然在最终生成或者转化为传统影视画面进行观看时与传统影视效果没有什么两样，但是它既不同于二维动画，也不同于电影和电视中的影像，而是真正三维的和可以交互的动画。

所谓三维动画设计，是指用计算机数字化技术生成的具有高、长、深三个空间维度的立体动态连续运动画面的一种形式。三维动画设计综合了现代数学、系统控制论、图形图像学、人工智能、软硬件技术和艺术设计等学科的成果。目前，三维动画主要用于电影、电视特技、商业广告、电子游戏、影视片头、工业设计、建筑设计和飞行模拟等领域，随着科学与艺术的不断融合，将在更多的领域中实现计算机三维静画和动画的图形图像设计。

三维动画设计的视觉原理是在传统动画的基础上融入现代计算机图形技术而发展起来的，它利用三维动画设计软件，直接在计算机所构建的虚拟空间中制作数字模型和

材质,配合模拟灯光和摄像机,再为模型或摄像机设置运动轨迹,通过最终的渲染从而在计算机屏幕上显示出运动的连续画面。

三维动画设计具有以下特点:

(1) 真三维性。三维动画设计中的影像,在其被渲染并以静帧画面生成之前都是真三维的,可以用鼠标对其进行360°的旋转和观看,而且每一个角度都是真实的三维图像。

(2) 交互性与虚拟现实性。三维动画设计与传统动画的区别在于可以利用定位设备(鼠标、操纵杆等)对计算机屏幕、数字目镜以及数字头盔中的虚拟景物进行实时的、真三维的动态交互,就像在现实空间中摆弄一个物体一样,而这一点是传统三维动画无法实现的。正是由于这些交互性与虚拟现实性,使得计算机图形设计的应用空间远远大于传统的艺术设计的范围和领域,增强了设计者和使用者的参与感和身临其境感。这些特点已经在许多领域开始应用,例如游戏娱乐领域,由于有了以计算机为平台的交互性与虚拟现实性,使得游戏与娱乐的身临其境感倍增,这也是现在以计算机为平台的游戏娱乐业如此繁荣和受人喜爱的重要原因之一。

(3) 真实性。三维动画设计在制作过程中也与传统动画有很大不同。传统动画的每一帧画面都是人工绘制的,效率低,准确性差,出错后不易修改,且色数有限,着色易受到化学颜料的限制;由于手工绘制受技术水平的限制,很难制作出复杂的、真实的角色和场景。场景中的光线变化单调,镜头的运动也比较简单。一些常用的特殊效果,如下雨、火焰、爆炸等,制作起来也很困难。

三维动画设计完全能够克服传统动画的这些局限。目前,一些主流的三维动画设计软件在建模技术上已经相当成熟,基本上能够满足任何复杂角色和场景的制作,而且修改快捷、准确。在材质的设定上能够达到16万种颜色,通过贴图技术还使模型表现出更加丰富多彩的、真实的肌理效果。

由于三维动画设计的真三维性,与传统手绘动画相比,其最显著的特点就是立体与空间感的"真实性",强调光对形体塑造的作用,进而给人一种视觉真实感。

(4) 经济性。三维动画设计中以传统摄像机的运动特点为基础来模拟摄像机的运动,可以在场景中任意地、全方位地运动,人们可以在任何角度实时地观看场景中的物体。在增加了计算机三维图像和影视视觉效果和视觉冲击力的同时,节约了经济成本。其中许多的视觉效果、机位、拍摄角度和摄像机的运动在真实的拍摄情况下是无法实现的。另外,三维图形软件中有许多模拟光源,如泛光灯、聚光灯、线状光源和环境光源等,可以模拟出现实世界中复杂的光线变化。

三维动画软件中的粒子系统和动力学插件等工具使得影视片的特效制作更加方便和逼真。由于三维动画艺术设计的出现和逐渐成熟,在很大程度上替代了传统影视动画中的道具和模型,不仅提高效率,缩短制作周期,更重要的是提高了视觉艺术表现力和观赏效果。

7.3.3　三维动画的制作流程

与二维动画类似,三维动画的制作流程也可以划分为前期制作、中期制作和后期制作三个阶段。尽管不同的制作公司在具体操作上会有所不同,但主要的制作流程是相似的。

1. 三维动画的前期制作

数字三维动画前期制作阶段的主要任务是对三维动画的制作进行规划,包括剧本的编写、造型角色的设定、场景设计以及故事板的制作等。除此之外,还会包括一些概念草图的设计和实物模型的制作,以便日后为三维建模提供依据。

2. 三维动画的中期制作

中期制作是三维动画最核心的制作阶段,主要任务包括建模、材质、灯光、动画、摄影机控制、渲染等。

1）建模

所谓建模就是运用计算机为动画中的环境、物体及"演员"建立虚拟的数字化模型。建模是三维动画中非常重要的一个环节,建模是否能够达到要求直接影响着材质、灯光、动画等环节。根据镜头和画面效果的不同,对模型精细度的要求也不尽相同。例如,有特写需要的镜头主体模型就应该能够显示出更多的细节;而一些用于远景镜头或作为道具出现的物体,对模型精细度的要求则相对较低,可以通过贴图的方式为模型添加细节,而无须制作出每一个细节。这种不同精细度要求的原因在于,随着模型精细度的提高,计算机需要处理的数据也会增加,会造成大量系统资源的消耗,既影响制作效率,也会增加制作成本。因此模型的制作是与镜头的运用紧密结合的。

2）材质

材质是指材料（模型）的质地、质感。材质的添加能够使模型产生近似真实物体般的质感,或者体现出具有风格化的艺术特征。材质的控制主要体现在模型的颜色、透明度、反光度和纹理等物理属性上。例如,金属物体与玻璃物体在材质上就有明显的区别,金属物体能够如同镜子一样进行反光,而玻璃尽管也可以反光,但还具有透光的特性,因此所呈现出的视觉效果是截然不同的。在三维动画中,这种物理属性上的区别就是通过材质来体现的。通过设置相关参数可以为三维模型添加材质;还可以通过贴图的方式为三维模型添加表面纹理和凹凸变化的细节,以更加逼真地表现物体的质地。所谓贴图就是把图片赋予三维模型的表面,以产生一定的细节或结构。

3）灯光

三维动画中的灯光可以模拟出各种现实中的光照效果,例如自然光、灯光、物体自发光等。在三维动画中可以分别控制不同照射光源的灯光强度、位置及方向等属性,同时还提供了多种灯光类型,如平行光、聚光灯、泛光灯、太阳光等。通过灯光的设定不仅可以起到照亮场景的作用,还可以刻画主体,突出细节,渲染场景气氛。

4）动画

这里的动画主要是指三维虚拟物体的运动,如人物的动作、交通工具的移动、烟雾雨雪的仿真模拟等。三维物体的运动通常采用的是关键帧动画、路径动画或动作捕捉实现的。关键帧动画是指在一定的时间内,记录物体运动或变化的起始点和结束点,由计算机自动生成整个运动过程;路径动画是指为运动物体设定一定的运动轨迹,使物体沿轨迹进行各种运动;动作捕捉则是通过记录演员在真实表演时的运动过程并将运动数据存储到计算机中,然后附加到角色模型上,使之产生相同的运动。

5）摄影机控制

三维动画中的摄影机与真实摄影机类似,但又不同于现实中的摄影机。三维动画中

的摄影机是数字化的虚拟摄影机,是一种完全依靠数字技术实现拍摄的非真实存在的摄影机。虚拟摄影机可以在三维世界里实现如同真实摄影机拍摄时所具有的摄影机运动与镜头焦距的变化等效果。虚拟摄影机最大的优势在于不会受到任何外在因素的影响,既不像真实摄影机那样存在体积、重量等物理因素的限制。虚拟摄影机可以进行全方位、多角度、多视点、多元化的拍摄,打破了真实摄影机所固有的局限性。

6) 渲染

渲染是指生成图像的过程。在三维动画在制作过程中,尽管通过软件可以看到动画的实时效果,但是有很多细节并不能完全显示出来,还需要通过渲染的方式,将在计算机中设定好的各种模型、材质、灯光等参数进行输出,以得到完整的图像或动画效果。

3. 三维动画的后期制作

三维动画后期制作阶段的主要任务包括烟、雾、火、光等各种特效的添加,后期合成与剪辑,配音配乐及成片的输出等。

7.3.4　三维动画和二维动画的区别

三维动画与二维动画最大的区别在于物体的空间属性不同。三维动画是基于模拟真实物体的各种属性建立三维化、立体化的仿真"实体",摄影机可以轻松地围绕物体做360°的旋转拍摄。而二维动画则多是根据透视原理,通过绘画的方式实现物体的立体空间感,其本质依然是平面化的,因此要展现摄影机的旋转时,必须根据画面物体的运动方式一帧一帧地进行绘制。除此之外,三维动画和二维动画还存在以下区别。

(1) 制作流程不同。三维动画是在完成前期的各种规划后,先对角色等需要的物体进行建模,然后再进行摄影机、材质、灯光等参数的设定,以完成所需要的镜头。二维动画在制作过程中则需要先设计好镜头,再根据镜头进行画面的绘制和制作,以避免制作过程中不必要的浪费。

(2) 制作效率不同。三维动画制作的重点任务是建模、材质和灯光的设定,这些准备工作是工作量最大的部分,但是一旦将这些准备工作完成后,只需要输入相关的参数,计算机就可以自动生成动画效果,并完成摄影机的拍摄。因此制作效率较高,周期较短。二维动画则主要依靠人工绘制的方式进行制作,计算机自动生成的运动效果相对较少,因此制作成本相对较高。

(3) 优势不同。由于三维动画是在虚拟空间中进行的仿真建模,因此具有近似真实的透视、光线变化等效果,可以表现出近似真实的质感,在对物体的细节属性(如毛发、火焰、爆炸、光效等)模拟仿真等方面具有二维动画无法企及的优势。基于手绘方式制作的二维动画具有无尽的艺术表现力,通过其线条和色彩的组合运用,能够充分发挥动画生动、夸张的特色,具有强烈的艺术感染力。

7.3.5　三维动画制作软件

三维静画设计所应用的软件基本上都可以进行动画艺术设计。不同的设计领域使用不同的三维软件,常用的三维图形设计软件主要有 Autodesk 3ds Max、Autodesk

Maya、Revit、AutoCAD Civil 3D、Autodest Inventor、Autodesk Alias Studio、Truspace、Rhino、SolidWorks、Mudbox 等。

1. Autodesk 3ds Max

3ds Max 是 Autodesk 公司旗下的 Discreet 子公司的产品。Discreet 公司是一家著名的专门开发和生产影视后期数字非线性编辑特技效果制作系统的专业公司,它提供了一整套全范围的影视后期数字制作工具,3ds Max 则是其主要产品之一。3ds Max 被广泛应用于广告、影视、工业设计、建筑设计、多媒体制作、游戏、辅助教学以及工程可视化等众多领域,主要用于各种影视剧的数字动画和特效制作。3ds Max 除功能强大外,还觉有良好的扩展性,能够使用丰富的第三方插件。

3ds Max 是运行在 PC 上最畅销的三维动画和建模软件之一,它为影视和广告制作动画制作人员提供了强有力的工具、快速的运算速度、任意的动画创作能力和广泛的特殊效果,还包括丰富和友善的开发环境,具备独特、直观的建模功能以及高速的图像生成能力。其编辑堆栈(collasp)可使用户自由地返回创作的任何一步,并随时修改。它可以建立影视和三维效果的融合,将创造的摄像机和真实的场景相匹配,并可修改场景中的任意组件(见图 7-5)。

图 7-5 3ds Max 作品欣赏

3ds Max 软件有如下特点:

(1)整体化的工作组工作流程。随着 3ds Max 的不断升级发展,它提供有效的创作环境,而不管项目大小以及工作组人数的多少。外部参考(External Referencing)功能可以可以让用户更容易管理三维对象,就像很多艺术家通过无数场景配置它们一样;而系统的图解视图(Schematic View)可以让用户观察并建立复杂的场景关系,并通过追踪对象的各个产生阶段来了解对象的创建过程。加上新版本中的一些新的材质功能,如支持 PSD 格式、TOONS 卡通材质等,都可以产生比 Maya 更便捷的效果。

(2)便捷的角色动画设计。3ds Max 的角色设计器(Character Studio)为造型快速、直观的角色动画建立标准。嵌入 3ds Max 核心应用程序的工具支持简化的表皮、从属的运动和变形。可以使用样条线(spline)或骨骼末变形角色,通过绘制的衰减权重(Weight)来控制它们。Morph 管理器可以有 100 个带有权重的目标,这就可以产生更精

确的变形动画。对于高级的角色动画,3ds Max 的扩展功能(Character Studio)让任何技术水平的动画师都可以融合足迹、运动捕捉和自由变形技术来创建最真实的角色。Character Studio 的足迹、运动捕捉功能要比 Maya 有所进步。

(3) 开放的程序平台。由于 3ds Max 运行于开放的平台上,因此很容易集成近千种第三方开发的工具,丰富了创作手段。3ds Max 有易书写的脚本语言、插入式应用程序扩展和可以定制的 3ds Max 环境,而且其脚本语言对应用程序的每个方面(包括插件)几乎都是开放的,这意味着可以快速地生成脚本,结合多个插件界面,甚至定义自己的插件。这些都使 3ds Max 的创造性大大增强。

此外,3ds Max 还可以与其他软件包、系统和渲染器一起工作。直观地拖放材质,控制贴图和建模。3ds Max 的其他综合特征使用户拥有一个工作平台,它被设计用来满足艺术家和工作组的需要。

2. Autodesk Maya

Maya 软件现在是 Autodesk 公司的产品。原开发公司 Alias 成立于 1984 年,在之后的几年中,先后与 Wavefront、TDI 合并。其主要产品为三维动画软件 Maya 系列和工业造型软件 Wavefront Studio 系列。特别是 Maya 系列,作为三维动画软件的重型航母,深受业界人士的欢迎和钟爱。Maya 软件原本是运行在 SGI 工作站上的大型三维软件,1997 年 Alias Wavefront 公司推出了适用于 PC Windows NT 工作环境下的 Maya 软件。Maya 软件采用先进的体系机构,创造出无可比拟的速度和丰硕的创作成果。

Maya 集成了 Alias Wavefront 最先进的动画及数字效果技术,它不仅包括了 3ds Max 等一般三维软件的视觉效果和制作的功能,而且还与最先进的建模、数字化布料模拟、毛发渲染、运动匹配技术相结合。Maya 可在 Windows 和 SGI IRIX 操作系统上运行,为市面上用来进行数字和三维制作的软件工具的首选(见图 7-6)。例如《阿凡达》《星球大战》《星际迷航》《指环王》等众多影视剧都使用了 Maya 软件进行 3D 动画或特效的制作。

图 7-6　Maya 作品

Maya 与 3ds Max 的区别不仅在于它的技术上,更在于概念上,Maya 的软件构架概念在三维软件中是非常出色的。

首先,其所有的操作和技术都是一种基于结点(node)的体系,这种体系提供了很好

的性能和总体控制。使用者可以对场景中任意结点的任意属性设置动画，甚至允许使用者加入自定义的属性。使用者还可自行编写简单的 MEL（Maya Embedded Language，Maya 嵌入式语言）语言，以便于对 Maya 实施个性化的控制。

其次，层（layer）的概念在许多图形软件中已经广泛运用，但是在 3ds Max 中还没有得到完善。在这里，Maya 把层的概念引入动画创作，可以在不同的层中进行操作，而各个层之间不会相互影响。

Maya 可以渲染出具有电影胶片品质的图像，其清晰度和真实感令人叹为观止。选择性光线跟踪能高效而精确地生成清晰的阴影、光的折射和光的反射。渲染属性与场景中的静态或动态特性结合，可以生成复杂且无可比拟的渲染效果。这些都要比 3ds Max 中的线性渲染的效果要好。

最后，Maya 还采用了与 3ds Max 完全不同的模块化操作结构，使不同的功能集成到各个模块中，方便了操作和管理。其中一些模块是 3ds Max 的功能中所没有的，如雕刻、绘画效果、布料和毛发等。

Maya 已广泛应用于影视、视频、游戏、商业产品、宽带、高端广播、MTV、模拟仿真等领域。它的杰出性能巧妙地集成在一个整体的工作环境中，给使用者以最优化的产品性能以及最流畅的工作流程，它是高级数字媒体艺术设计和制作人员所喜爱的创造性工具。

新版本 Maya 在功能上进一步得到提升，同时还支持多系统环境，能够在 Windows、Linux 或 Mac OS 操作系统下运行，极大地提高了工作效率。它能够在更短的时间内制作更好的动画。最新的功能强大的剪辑功能可以帮助设计者完成同步可视化预览、动画舞台调度、布局和剪辑，还可以导入非线剪辑软件中的时间线来指导动画的时间长短。

3. Revit

Autodesk 公司 的 Revit 软件是三维建筑信息模型建模软件，主要由 Revit Architecture（建筑）、Revit Structure（结构）、Revit MEP（设备）三款软件组成，形成一个三维软件操作平台，主要用来搭建三维建筑信息模型。Revit 三维模型还附带关于模型的所有信息（见图 7-7）。

"Revit"是由三个英文单词缩写构成的，意为"一处修改，处处修改"。这也是 Revit 的基本功能，也就是说，只要对单个视图做了修改，被修改构件所在的所有视图都会得到修改。

4. AutoCAD Civil 3D

作为一款面向土木工程行业的建筑信息模型（BIM）解决方案，AutoCAD Civil 3D 软件能够帮助项目团队更加高效地交付质量更高的交通运输、土地开发以及环境项目解决方案。Civil 3D 能够在项目的实际建造流程开始前帮助土木工程师探索设计方案，分析假设情境并优化性能。该软件采用基于模型的方法，有助于简化耗时的任务并保持设计的协调性，进而提高文档和可视化作品的质量。该软件能够扩展 Civil 3D 模型数据，执行地理空间和雨水分析，生成材料算量信息，更好地支持施工阶段自动化操作指南。使用户获得 BIM 带来的竞争优势，帮助其交付更具创新的项目解决方案（见图 7-8）。

5. Autodesk Inventor

Autodesk Inventor Professional（AIP）是 AutoDesk 公司推出的一款三维可视化实

图 7-7　Revit 设计作品欣赏

图 7-8　Civil 作品

体模拟软件,包括三维设计软件 Autodesk Inventor、基于 AutoCAD 平台开发的二维机械制图和详图软件 AutoCAD Mechanical,还加入了用于缆线和束线设计、管道设计及 PCB IDF 文件输入的专业功能模块,并加入了 ANSYS 技术支持的 FEA 功能,可以直接在 Autodesk Inventor 软件中进行应力分析。在此基础上,集成的数据管理软件 Autodesk Vault 用于安全地管理进展中的设计数据。由于 Autodesk Inventor Professional 集所有这些产品于一体,因此提供了一个无风险的二维到三维转换路径。现在,用户能以自己的进度转换到三维,保护现在的二维图形和知识投资(见图 7-9)。

Autodesk Inventor 软件可用于创建和验证完整的数字样机,帮助制造商减少物理样机投入,以更快的速度将更多的创新产品推向市场。

6. Autodesk Alias Studio

Autodesk Alias Studio 系列设计软件产品包括 Autodesk DesignStudio、Autodesk Studio、Autodesk AutoStudio 和 Autodesk SurfaceStudio,用来优化设计流程,它提供了行业领先的一整套草图绘制、建模和概念可视化工具帮助用户完成创意设计,在单一软件环境中可以快速将想法变为现实(见图 7-10)。

图 7-9　Inventor 作品

(a) 正面　　　　　　　　　　　　　　　　(b) 反面

图 7-10　Alias Studio 作品

Alias Studio 简化了消费类产品、汽车与交通工具外观设计流程,支持设计师用数字化的方式表达设计意图,并与工程团队共享设计数据,将行业设计数据融入到数字样机中。通过帮助设计人员提高工作效率和创意表达手段,Alias Studio 系列产品让企业能以更高的设计水平赢取更高的业绩。

7. Truespace

Truespace 系列软件是由美国 Caligari 公司于 1994 年开始推出的三维绘图软件,其特点是图像界面简明,易于理解和使用。其渲染引擎的功能在同期的低价位三维软件中也是较为完善的。其主打产品 5.0 版本的最大特点就是模型和动画编辑工具的数量明显增加,而且在编辑工具的设定上更有自由度,功能也比之前的版本更强大,并增加和完善了图形化界面的模型库和材质库。但 5.0 版本在整体感觉上运行速度有所下降,界面也更加复杂,这对于刚开始学习三维软件的使用者来说可能没有早期版本容易上手(见图 7-11)。

Truespace 所具有的建模和渲染工具功能和其他软件没有很大不同,其最新的 6.6 版本提供了更完善的粒子系统、类似 3ds Max 的 UV 贴图编辑工具以及一个独特的文件浏览器,从中可以直接浏览模型和场景。虽然其用于建模和动画方面的软件工具并不像市面上几款主流三维绘图软件的功能强大,可是它以占用系统资源少、渲染速度快以及使用较简单的特点让使用者更容易使用。Truespace 软件已经从 1994 年的第一代产品发展到了第六代,其功能和界面风格逐渐向 3ds Max 和其他的高级三维软件接近,并成为拥有众多插件,功能越加强大的三维编辑软件。

图 7-11 Truespace 作品

另外，Caligari 公司的产品还有全新的游戏开发工具 Gamespace，它支持市面上所有的游戏引擎并可以进行游戏的人物和场景设计。Caligari 公司还有用于网页设计的专业工具 Ispace，它可以将网页上本来是平面的物件用立体的模型代替，而且其文件可以输出成 Flash 格式，并由此制作出三维的 Flash 动画或网页。

8. Rhino

Rhino 软件是由美国 Robert McNeel & Associates 公司开发的专业 3D 建模软件，它广泛地应用于三维动画制作、工业制造、科学研究以及机械设计等领域，使用 Rhino 可以制作出精细复杂的 3D 模型。Rhino 软件使用现在流行的 NURBS 建模方式，主要侧重于 3D 物体的建模。Rhino 软件对计算机硬件要求较低(见图 7-12)。

图 7-12 Rhino 作品

Robert McNeel & Associates 公司的产品还有 AccuRender，它是专门用来渲染建筑效果图的专用软件，支持光迹追踪、动画、虚拟浏览等技术。Blocks&Materials 提供了一千多个模型、五十组光照设定、四百个有材质的模型和八百个材质。Rhino 软件比其他同类产品可以节省 20～50 倍的时间成本，任何想象得出的形象都可以交给 Rhino 来创建模型。它具有以下的特点：

- 复杂的曲面造型工具。提供大量的曲线(50 余种)和曲面(约 40 种)的定义和编辑工具,目的在于可以精确地表达精准曲面,这些工具也让设计者在设计现代工业产品的时候节省更多的时间。
- 准确性:大至飞机,小至珠宝,在产品原型设计、相关工程、分析或后续制造上,Rhino 软件表现的精确度令人赞赏。
- 协调性:Rhino 软件可整合其他设计、制图、计算机辅助制造、工程、分析、转译、动画与图解软件。
- 易学易用。Rhino 软件简单易懂的操作步骤让使用者可以摆脱专业软件常见的学习困境,迅速应用,享受并专注于产品形象设计的工作。

9. SolidWorks

SolidWorks 公司出品的 SolidWorks 是一个基于造型的三维机械设计软件,它的基本设计思路是:模型造型→虚拟装配→二维图纸。使用者可以先画出 3D 效果的零件图而不是二维的图纸,然后再利用这些 3D 零件生成二维的图纸和三维的装配图,这对于机械制图来讲是十分方便的。SolidWorks 是通过给定尺寸来驱动的,使用者可以给定各部分之间的尺寸和几何关系。当需要更改零件模型的时候,改变模型相应的尺寸就可以改变零件的大小和形状。最后,完成零件模型的制作时还可以很方便地将这些零件组装起来,并且可以很方便地生成相应的装配工程图(见图 7-13)。

图 7-13　SolidWorks 作品

SolidWorkds 强大的绘图自动化强化性能使得设计师能够以前所未有的速度从大型装配件创造产品级的工程图。新的轻量制图工具使得使用者无须加载每一个部件到内存就能创建装配图。只需拖曳并释放一个装配件到工程图中,使用者就能够在 10s 左右生成包括 10 000 个组件的装配件二维图。SolidWorks 还使设计工程师能够为零件种类多、数量庞大和配置复杂的多个项目生成一个单一的材料清单,这是加速设计到生产的一个关键环节。其他重要的新的制图自动化包括自动序号标注、孔汇总表和修订跟踪表。没有任何其他软件能够与 SolidWorks 的性能相媲美,SolidWorks 能够快速生成工程图,这也是吸引二维软件使用者转移到三维软件的一个重要原因。

10. Mudbox

Mudbox 是由 Autodesk 公司出品的一款非常容易上手的数字雕塑与纹理绘制软件,

只需几个小时就可以掌握 Mudbox 的操作。它结合了高度直观的用户界面和强大的创作工具包,可以制作出极为逼真的精细模型(见图 7-14)。它可以和数位板相结合,通过笔刷和雕塑笔工具快速精确地雕塑三维模型,并支持在模型上直接上色或绘制材质。同时还能够与 3ds Max、Maya、Softimage、Photoshop 等众多软件实现协同工作。除此之外,Mudbox 最大的特点在于可以采用分层的方式对模型进行建模、上色或添加材质。图层之间既相互联系又互不影响,方便设计者随时进行调整与修改。

图 7-14　Mudbox 作品

【实验与思考】Flash 动画设计

本实验的目的如下:

(1) 了解二维动画设计的基础知识及其工具软件。

(2) 了解 Flash 二维动画设计的基础知识。

(3) 通过“两架飞机”的制作,掌握 Flash 移动渐变动画的设计操作。

(4) 通过“字牌翻转”的动画制作,掌握 Flash 动画的设计操作。

1. 工具/准备工作

在开始本实验之前,请回顾本章的相关内容。

需要一台已经安装 Macromedia Flash 8 中文简体版软件的多媒体计算机。

准备相应的实验制作素材,例如飞机图形等。

2. 实验内容与步骤

在本实验中,以 Macromedia Flash Professional 8 中文简体版(简称 Flash)为例,学习 Flash 动画的制作原理和方法。

Flash 可以从软件光盘直接安装,也可以从其官方网站上下载 Adobe Flash CS 的 30 天试用版。Flash 安装文件是自解压文件,执行该文件即启动安装向导开始安装。

请记录　在本次实验中,你实际使用的 Flash 软件的版本是:

───────────────────────────────

1) Flash 基本操作

安装完成后,在 Windows 的“开始”→“所有程序”菜单中选择 Flash Professional 8 可启动该软件。

启动 Flash,屏幕首先显示开始页(见图 7-15),可以在开始页中选择“打开最近项目”

"创建新项目"和"从模板创建"等操作。可以在"编辑"菜单中选择"首选参数"命令,从首选参数对话框的常规类别中选择"显示开始页"。

图 7-15　Flash 开始页

系统启动后,屏幕显示 Flash 工作界面(见图 7-16)。

图 7-16　Flash Professional 8 中文简体版工作界面

Flash 的基本工作界面由标题栏、菜单栏、工具栏、时间轴窗口、工具箱、控制面板(包

括混色器、颜色、组件、组件检查器和行为等面板)、舞台和工作区、属性面板等组成。

默认情况下 Flash 工具箱(见图 7-17)放在主操作界面的左侧,但可以根据操作需要移动工具箱。选项嵌板用来对所选工具的属性做进一步的设置。所选工具不同,相应的工具选项也不同。其中,某些工具没有调节选项。

图 7-17 Flash 工具箱

请熟悉 Flash 的基本工作界面。初学者可以通过 Flash 软件提供的范例程序来了解 Flash 设计。以范例程序"照片剪贴簿"为例,操作步骤如下。

步骤 1:在 Flash 窗口中,在"文件"菜单中选择"打开"命令,在"打开"对话框中,找到 Flash8\Samples and Tutorials\Samples\Behaviors\BehaviorsScrapbook 文件夹。

步骤 2:在 Windows 资源管理器中观察该文件夹。文件夹下有 6 个文件:5 个图像文件和 1 个该范例的设计文件 BehaviorsScrapbook.fla(Flash 设计文档源文件,文件类型图标为红色)。

步骤 3:在 Flash "打开" 对话框中打开 BehaviorsScrapbook.fla 源文件。

步骤 4:在"控制"菜单中选择"测试影片"命令,系统将根据该文件生成 Flash 电影并播放(见图 7-18)。

图 7-18 Flash 示例源文件 BehaviorsScrapbook.fla 的测试播放

步骤 5:在 Flash 窗口中观察示例文件的其他方面,以此了解 Flash 的设计与运行机制。

步骤 6：关闭示例文件。

请记录 上述各项操作能够顺利完成吗？如果不能，请分析原因。

2) Motion 动画"两架飞机"

下面通过制作两架飞机在云中飞行的移动渐变动画(motion)来学习 Flash 动画的制作。制作过程中涉及的主要技术概念包括制作和使用元件，使用"创建补间动画"命令制作渐变动画，以及图层遮罩等。最终完成的作品效果如图 7-19 所示。

(1) 编辑动画的基本元素。

编辑动画基本元素的操作步骤如下。

步骤 1：在"文件"菜单中选择"新建"命令，在"新建文档"对话框的"常规"标签中选择"Flash 文档"类型，单击"确定"按钮。

步骤 2：设定工作舞台的颜色及参数。在"修改"菜单中选择"文档"命令，在"文档属性"对话框(见图 7-20)中选择舞台背景色为淡蓝色，单击"确定"按钮。

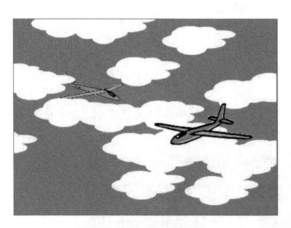

图 7-19　实验动画：两架飞机

图 7-20　"文档属性"对话框

步骤 3：制作动画中的主角——飞机。为简化制作过程，可在"文件"菜单中选择"导入"命令，从文件夹中导入一个已经制作好的图像文件(飞机 3.jpg)进行加工。

步骤 4：导入的图形会出现在库面板中，变为树形图标。按住飞机形象或树形图标拖动到舞台上，在"修改"菜单中选择"分离"命令将物件打散。

步骤 5：单击套索工具，使用其工具选项"魔术棒"点选图片的白色区域并删除。

步骤 6：单击选择飞机，在"修改"菜单中选择"转换为元件"命令，在出现的对话框中输入名称为"普通飞机"，性质为"图形"，将它转换为图形元件。生成的图形元件"普通飞机"出现在库面板中。

步骤 7：使用同样的方法导入一个直升飞机图片(飞机 4.jpg)，处理之后将它转换为图形元件，命名为直升飞机。

步骤 8：在 Flash 中，如果没有组合的图形叠放在一起，则同色的图形会相互融合，不同色的图形会相互剪切。利用这一点，使用圆形工具画若干椭圆，然后组合在一起，删除多余的轮廓线，就得到一个融合的白云形象。

为此,在"插入"菜单中选择"新增元件"命令,增加一个图形元件,命名为"白云"。利用圆形工具画出白云形象,设定填充色为白色,轮廓色为无(见图7-21)。

图 7-21 制作白云图形元件

步骤9:成为元件的白云形象可以反复使用,并不会明显增大文档。新建图层"白云1",在第1帧上将若干白云元件拖入舞台,形成云图。

(2)设置动画的移动渐变。

为设置动画的移动减变,可按以下步骤进行。

步骤1:右击图层"白云1"的第1帧,选择快捷菜单中的"创建补间动画"命令,对该帧执行移动渐变。

步骤2:单击第30帧,增加一个关键帧。这时,时间线会出现淡紫色色带,并有一个长箭头,表明该移动渐变的动作已经成立。此时,舞台上仍为白云画面,这是前面的帧中遗留下来的内容。设定最后一帧的效果——将白云向舞台右上方移动。

这样,一组白云从舞台左下角向右上角移动的画面完成了。打开控制播放器检查一下,看看是否需要调整。

步骤3:按照上述方法,新建云图"白云2",制作一组云彩由左下角向右上角飘动的渐变动画,同样使用30帧。

步骤4:设定"白云2"最后一帧的效果——将云层向右上角移动,一幅云层飘动的动画就做好了。

执行移动渐变命令(创建补间动画)的方法有多种:右击选择快捷菜单命令,或者选择"插入"菜单命令,还可以在属性面板中进行设定。

步骤5:新建一个图层,命名为"蓝色飞机",从库面板中将蓝色飞机元件拖入舞台左上方。这是第1帧,动画开始的状况,右击第1帧,执行"创建补间动画"命令。

步骤6:在第30帧处添加关键帧,设定飞行路线。把飞机拖入舞台右下角,并缩小一些。这样,飞机从上向下逐渐变小的动画完成了。

步骤7:新建红色飞机图层,设定红色飞机的飞行路线。在第1帧设定补间动画之后,在第10帧处插入关键帧,在关键帧处更新飞机的位置。

步骤8:在第20帧处设定关键帧,更新飞机位置。在第30帧处设关键帧,调整图形的最后位置,结束任务。

（3）为动画配音。

考虑为动画配音，操作步骤如下。

步骤1：新建图层，添加音效。从"文件"菜单中导入声音文件后，库面板会显示声音的名称，在属性面板中的"声音"选项中选择要添加的声音名称。

步骤2：动画程序设定完成，可以利用播放控制器的"播放"按钮检查一下声音效果和动画画面是否协调。

这时，会发现云层和飞机都冲出了舞台。要想解决这个问题，需要添加遮罩图层。

（4）设定遮罩图层。

为添加和设定遮罩图层，可按以下步骤进行。

步骤1：新建一个图层，Flash自动使这一图层拥有30帧。在第1帧绘制一个与舞台一样大的矩形。

步骤2：右击该图层，选择"遮罩层"命令，将其设为遮罩层，给它下面的图层添加遮罩效果。

步骤3：遮罩和被遮罩的图层会显示特有的层图标，表明各自的层特性及相互间的遮罩关系。

步骤4：这个动画中的4个图形都有部分内容出现在舞台以外，因此，需要给每一图层都添加遮罩，将冲出舞台的部分遮住。

步骤5：4个遮罩层做好后，舞台以外就没有多余元素了。时间轴和遮罩效果见图7-22。

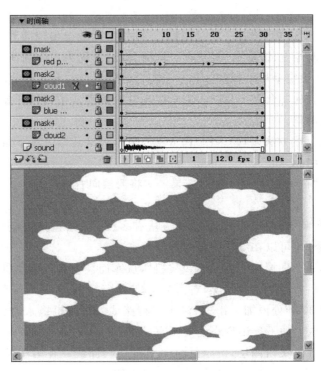

图7-22　遮罩效果

步骤6：单击控制播放器上的播放按钮，直接在舞台上检查一下动画。如果有问题，

可将帧指针直接放在该帧处,锁定其他图层,对其进行修改。

(5) 测试影片。

最后,按 Ctrl+回车键对影片进行测试和保存。

动画完成之后的库面板中显示已经导入的图像和音效以及创建的元件和动画过程中自动生成的元件。

飞机飞行的动画关键在于"创建补间动画"的执行,必须在关键帧上进行图形的改变,此时的图形必须为元件。

(6) 作品的输出。

作品制作完毕后,应该将其生成为可以脱离 Flash 环境运行的动画文件。根据需要在 Flash 中将作品输出为下列格式之一:SWF、EXE、MOV、AVI、GIF、JPG。

① 输出为 SWF 格式文件。如果将作品输出为 SWF 动画格式的文件,那么在安装了 Flash 播放器的计算机中双击 SWF 格式的文件就可以直接运行。

为将制作好的 Flash 作品输出为 SWF 格式文件,操作步骤如下。

步骤 1:在"文件"菜单中选择"导出"→"导出影片"命令,在"导出影片"对话框的"文件名"框中输入文件名和存放位置(保存文件的文件夹)。

步骤 2:单击"保存"按钮,将打开"导出 Flash Player"对话框,如图 7-23 所示。

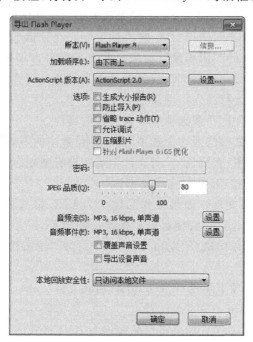

图 7-23　"导出 Flash Player"对话框

步骤 3:根据需要设置各参数。具体设置包括以下几项:

- 加载顺序。决定首帧的下载方式。网络的传输速度比较慢时,Flash 将显示部分动画可以观看。该选项可以决定哪部分内容在动画下载时首先出现。其中有两个选项:"由上而下"和"由下而上"。其他帧的显示不受这个参数的影响,实际上,其他各帧中的图像是一起显示的。

- 生成大小报告。在发布过程中生成一个文本形式的文件大小报告,可以为设计者提供文件最小化的指南。报告中显示了各帧的大小、符号、位图图像压缩和字体所占字节数等详细信息。
- 防止导入。选择该项后,可以防止他人把这个动画重新导入到 Flash 中,从而获取源文件。这个功能起到了保护作品版权的作用。在 Flash 中,设计人员可以在密码框中输入密码,从而允许一部分知道密码的人导入源文件,这种方式比较灵活。
- 省略 trace 动作。该选项将使 Flash 忽略当前动画的跟踪动作,防止出现输出窗口、显示批注信息等。
- 允许调试。激活调试器允许远程调试 Flash 动画。如果选择了该选项,则可以选择密码保护动画文件。
- 压缩影片。若 Flash 动画中包含大量的文本或 ActionScript 脚本,则使用该选项将大大减小文件的长度。压缩后的动画只能在 Flash Player 中播放。
- 密码。输入密码防止未经授权的用户导入和调试已经导出的 Flash 动画。如果添加了密码,那么其他用户必须输入正确的密码才能导入或调试。要删除密码,可清空该域。
- JPEG 品质。该选项决定了 Flash 动画文件中所使用的位图元素的压缩比。压缩比可以在 0~100 之间选择,100 的质量最好。比较低的图像质量将产生比较小的文件,而比较高的图像质量就对应比较大的文件。如果动画文件中包含位图,那么最好能够进行几次尝试以找到最佳的契合点。这个对话框中的设置将应用于作品中所有未进行独立压缩设置的位图。
- 音频流与音频事件。在该选项中设置声音的属性。
- 覆盖声音设置。如果选择这个选项,则发布设置中的声音设置将对文件中所有的音频素材都起作用;否则,将只对文件中那些没有独立声音设置的素材起作用。

步骤 4:单击"确定"按钮,即可完成输出。

② 输出为 EXE 格式文件。如果将作品输出为 EXE 格式的文件,那么在没有安装 Flash 播放器的计算机中也可以直接运行。操作步骤如下。

步骤 1:在"文件"菜单中选择"发布设置"命令,打开"发布设置"对话框,单击"格式"选项卡(见图 7-24)。

步骤 2:在"格式"选项卡中选择"Windows 放映文件(.exe)",单击"发布"按钮,即可完成 EXE 格式文件的输出。

③ 输出为 AVI 格式文件。如果将作品输出为 AVI 格式的文件,则可以为其他制作软件提供素材。操作步骤如下。

步骤 1:在"文件"菜单中选择"导出"→"导出影片"命令,打开"导出影片"对话框。

步骤 2:在"保存在"框中选择保存文件的文件夹,在"文件名"框中输入文件名,在"保存类型"中选择 Windows AVI(＊.avi),单击"保存"按钮,打开"导出 Windows AVI"对话框(见图 7-25)。

步骤 3:在"导出 Windows AVI"对话框中,根据需要选择参数或选择默认值,单击"确定"按钮,将进一步打开"视频压缩"对话框(见图 7-26)。

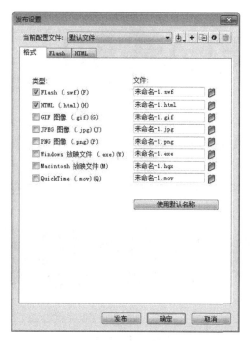

图 7-24 "发布设置"对话框中的"格式"选项卡

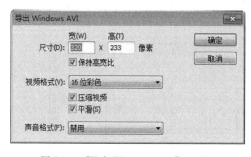

图 7-25 "导出 Windows AVI"对话框

图 7-26 "视频压缩"对话框

步骤 4：在"压缩程序"下拉列表中选择压缩程序，或选择默认值，单击"确定"按钮即可完成作品的导出。

请记录 本次实验的各项操作能够顺利完成吗？如果不能，请说明为什么。

3. Motion 动画"字牌翻转"

下面通过移动渐变动画"字牌翻转"的制作来学习和熟悉 Flash 动画的制作方法。本例希望达到这样的效果：字牌 FLASH 以不同方式翻转变化，最后效果如图 7-27 所示。

反复利用 Motion 动画进行大小、翻转和移动等变化，可以造成丰富的动画效果。但在制作过程中，要注意每个图形的分层处理，分别进行动画设置。

具体操作步骤如下。

步骤 1：预先准备，或者在 Flash 中用图形工具制作好 5 个字牌和 F、L、A、H 这 4 个字符，并分别作为图形元件存放于库中。

图 7-27　字牌翻转的最后效果

步骤 2：第 1 帧为完整的字牌样式。在 5 个图层中分别放置 5 个字牌，排列如图 7-28 所示，并分别使用"创建补间动画"命令建立 Motion 动画。

图 7-28　第 1 帧的效果

步骤 3：分别在 5 个图层的第 15 帧插入关键帧，其中每个字牌分别进行横向收缩，几乎成为一条竖直细线（见图 7-29）。

图 7-29　第 15 帧的效果

步骤 4：在第 30 帧插入关键帧，其中全部字牌作 180°翻转，其中 S 字牌斜向变形、拉长，如图 7-30 所示。

图 7-30　第 30 帧的效果

步骤5：在第45帧，所有字牌恢复为第1帧样式，只有S字牌缩小，以S字牌为中心，相互靠拢，如图7-31所示。

图 7-31 第45帧的效果

步骤6：在第60帧，除S字牌外，所有字牌缩小并变为透明，从舞台中淡出。S字牌改变色相。同时，出现新的没有特效的F.L.A.H字样，位置关系如图7-32所示。

图 7-32 第60帧的效果

步骤7. 第78帧以F左侧为基准，F、L、A、H字牌向左侧缩小，S字牌放大，并跟随字体移动。位置关系如图7-33所示。

图 7-33 第78帧的效果

步骤8：从第78帧开始，有两行字从舞台的左右两边淡入画面。到第88帧，所有图形到位，如图7-34所示。加入一个"停止"动作，全部动画完成。

请记录 本次实验的各项操作能够顺利完成吗？如果不能，请分析原因。

图 7-34　第 88 帧的效果

3. 实验总结

4. 实验评价（教师）

【课程作业Ⅳ】自选项目 Flash 二维动画设计

自选内容主题，用 Adobe Flash 软件作为设计工具，制作一个二维动画设计作品。制作过程中请注意以下要求：

（1）为该作品建立一个文件夹，保存与之相关的所有素材和文件等。作品以源文件（.a7p）形式保存，并为作品正确命名。

你的作品的名字是：＿＿＿＿＿＿＿＿＿＿＿＿＿＿

（2）加入作品的音频、视频素材文件应保存在作品文件夹中。

（3）设计中请注意作品的科学性（不出现逻辑错误）、教育性（有利于理解）、艺术性（画面美观，声音清晰）和技术性（操作简便，合理应用编程等功能）。

（4）编写说明文件（Flash_Readme），保存为 TXT 或 DOC 格式。在 Flash_Readme 文件中简要说明作品的制作思路，所用软件工具的版本信息，使用中的操作须知（如果有的话），制作人的专业、班级、学号和姓名等信息，以及作品制作中的收获和体会等内容。

（5）用 WinRAR 等压缩文件对作品文件夹进行压缩处理，并将压缩文件命名为
　　　　　＜班级＞＿＜学号＞＿＜姓名＞＿＜作品名称＞.rar

请将作品压缩文件在要求的日期内以电子邮件、QQ 文件传送或者实验指导老师指定的其他方式交付。

请记录

（1）上述实验任务能够顺利完成吗？＿＿＿＿＿＿＿＿＿＿＿＿＿

（2）请简单描述你在操作过程中所遇到的问题（如果有的话）：

第8章　数据可视化艺术

　　要想把数据可视化,就必须知道它表达的是什么。事实上,数据是现实世界的一个快照,会传递给我们大量的信息。一个数据点可以包含时间、地点、人物、事件、起因等因素,因此,一个数字不再只是沧海一粟。可是,从一个数据点中提取信息并不像一张照片那么简单。你可以猜到照片里发生的事情,但如果对数据心存侥幸,认为它非常精确,并和周围的事物紧密相关,就有可能曲解真实的数据。你需要观察数据产生的来龙去脉,并把数据集作为一个整体来理解。关注全貌比只注意到局部时更容易做出准确的判断。

　　通常在实施记录时,由于成本太高或者缺少人力,人们不大可能记录下一切,而是只能获取零碎的信息,然后寻找其中的模式和关联,凭经验猜测数据所表达的含义。数据是对现实世界的简化和抽象表达。在可视化数据的时候,其实是在将对现实世界的抽象表达可视化,或至少是将它的一些细微方面可视化。可视化能帮助人们从一个个独立的数据点中解脱出来,换一个角度去探索它们。

8.1　数据与可视化

　　数据和它所代表的事物之间的关联不仅是把数据可视化的关键,而且是全面分析数据的关键,还是深层次理解数据的关键。计算机可以把数字批量转换成不同的形状和颜色,但是你必须建立起数据和现实世界的联系,以便使用图表的人能够从中得到有价值的信息。数据会因其可变性和不确定性而变得复杂,但放入一个合适的背景信息中,就会变得容易理解了。

8.1.1　数据的可变性

　　以美国国家公路交通安全管理局发布的公路交通事故数据为例,来了解数据的可变性。

　　例如,2001—2010 年,根据美国国家公路交通安全管理局发布的数据,全美共发生了363 839 起致命的公路交通事故。这个总数代表着那些逝去的生命,如图 8-1 所示,把所有注意力放在这个数字上,能让人深思,甚至反省自己的一生。

　　然而,除了安全驾驶之外,从这个数据中你还学到什么呢? 由于所提供的数据具体到了每一起事故及其发生的时间和地点,我们可以从中了解到更多的信息。

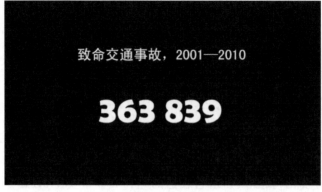

图 8-1　2001—2010 年全美公路致命交通事故总数

如果在地图中画出 2001—2010 年间全美国发生的每一起致命的交通事故，用一个点代表一起事故，就可以看到事故多集中发生在大城市和高速公路主干道上，而人烟稀少的地方和道路几乎没有事故发生过。这样，这幅图除了告诉我们对交通事故不能掉以轻心之外，还告诉了我们关于美国公路网络的情况。

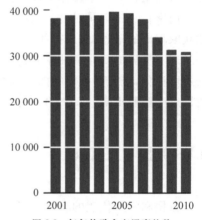

图 8-2　每年的致命交通事故数

观察这些年里发生的交通事故，人们会把关注焦点切换到这些具体的事故上。图 8-2 显示了每年发生的交通事故数，所表达的内容与简单告诉人们一个总数完全不同。虽然每年仍会发生成千上万起交通事故，但通过观察可以看到，2006—2010 年间事故显著呈下降趋势。

从图 8-3 中可以看出，交通事故发生的季节性周期很明显。夏季是事故多发期，因为此时外出旅游的人较多；而在冬季，开车出门旅行的人相对较少，事故就会少很多。每年都是如此。同时，还可以看到 2006—2010 年呈下降趋势。

如果比较那些年的具体月份，还有一些变化。例如，在 2001 年，8 月份的事故最多，9 月份相对回落。从 2002 年到 2004 年每年都是这样。从 2005 年到 2007 年，每年 7 月份

图 8-3　月度致命交通事故数

的事故最多。从 2008 年到 2010 年又变成了 8 月份。另一方面,因为每年 2 月份的天数最少,事故数也就最少,只有 2008 年例外。因此,这里存在着不同季节的变化和季节内的变化。

我们还可以更加详细地观察每日的交通事故数,例如可以看出高峰和低谷模式,可以看出周循环周期,就是周末比周中事故多,每周的高峰日在周五、周六和周日间的波动。可以继续减小数据的粒度,即观察每小时的数据。

重要的是,查看这些数据比查看平均数、中位数和总数更有价值,那些统计值只能提供一小部分信息。大多数时候,统计值未能显示出人们应该关注的细节。

一个独立的离群值可能是需要修正或特别注意的。也许在你的体系中随着时间推移发生的变化预示有好事(或坏事)将要发生。周期性或规律性的事件可以帮助你为将来做好准备,但面对那么多的变化,它往往就失效了,这时应该退回到整体和分布的粒度来进行观察。

8.1.2 数据的不确定性

通常,大部分数据都是估算的,并不精确。分析师会研究一个样本,并据此猜测整体的情况。人们会基于自己的知识和见闻来猜测,即使大多数时候能够确定猜测是正确的,但仍然存在着不确定性。例如,笔记本电脑上的电池寿命估计会按小时增量跳动,地铁预告说下一班车将会在 10 分钟内到达,但实际上是 11 分钟,或者预计在周一送达的一份快件往往周三才到。

如果数据是一系列平均数和中位数,或者是基于一个样本群体的一些估算,就应该时时考虑其存在的不确定性。当人们基于类似全国人口或世界人口的预测数做影响广泛的重大决定时,这一点尤为重要,因为一个很小的误差可能会导致巨大的差异。

换个角度,想象一下你有一罐彩虹糖,你想猜猜罐子里每种颜色的彩虹糖各有多少颗。如果把一罐彩虹糖统统倒在桌子上,一颗颗数过去,就不用估算了,因为已经得到了总数。一般的方法是抓一把,然后基于手里的彩虹糖推测整罐的情况。这一把越大,估计值就越接近整罐的情况,也就越容易猜测。相反,如果只能拿一颗彩虹糖,那么几乎无法推测罐子里的情况。

只拿一颗彩虹糖,误差会很大。而拿一大把彩虹糖,误差会小很多。如果把整罐都数一遍,误差就是零。当有数百万个彩虹糖装在上千个大小不同的罐子里时,分布各不相同,每一把的大小也不一样,估算就会变得更复杂。接下来,把彩虹糖换成人,把罐子换成城市、县和镇,把那一把彩虹糖换成随机分布的调查,误差的含义就有分量多了。

如果不考虑数据的真实含义,很容易产生误解。要始终考虑到不确定性和可变性。这也就到了背景信息发挥作用的时候了。

8.1.3 数据的背景信息

仰望夜空,满天繁星看上去就像平面上的一个个点(见图 8-4)。你感觉不到视觉深度,会觉得星星都离你一样远,很容易就能把星空直接搬到纸面上,于是星座也就不难想

象了，把一个个点连接起来即可。然而，实际上不同的星星与你的距离可能相差许多光年。假如你能飞得比星星还远，星座看起来又会是什么样子呢？

图8-4 星空视图

如果切换到显示实际距离的模式，星星的位置转移了，原先容易辨别的星座几乎认不出了。从新的视角出发，数据看起来就不同了，这就是背景信息的作用。背景信息可以完全改变人们对某一个数据集的看法，它能帮助人们确定数据代表着什么以及如何解释。确切了解数据的含义会帮助人们找出有趣的信息，从而带来有价值的可视化效果。

使用数据而不了解除数值本身之外的任何信息，就好比拿断章取义的片段作为文章的主要论点引用一样。这样做或许没有问题，但却可能完全误解了说话人的意思。你必须首先了解何人、如何、何事、何时、何地以及为何，即元数据，或者说关于数据的数据，然后才能了解数据的本质是什么。

何人（who）："谁收集了数据"和"数据是关于谁的"同样重要。

如何（how）：大致了解怎样获取感兴趣的数据。如果数据是自己收集的，那一切都好。但如果数据只是从网上获取的，这样，就不需要知道每种数据集背后精确的统计模型，但要小心小样本，样本小，误差率就高。也要小心不合适的假设，比如包含不一致或不相关信息的指数或排名等。

何事（what）：还要知道数据是关于什么的，应该知道围绕在数字周围的信息是什么。你可以跟学科专家交流，阅读论文及相关文件。

何时（when）：数据大都以某种方式与时间关联。数据可能是一个时间序列，或者是特定时期的一组快照。不论是哪一种，都必须知道数据是什么时候采集的。由于只能得到旧数据，于是很多人便把旧数据当成现在的对付一下，这是一种常见的错误。事在变，人在变，地点也在变，数据自然也会变。

何地（where）：正如事情会随着时间变化，它们也会随着城市、地区和国家的不同而变化。例如，不要将来自少数几个国家的数据推及整个世界。同样的道理也适用于数字定位。来自推特或Facebook等网站的数据能够概括网站用户的行为，但未必适用于现

实的世界。

为何（why）：必须了解收集数据的原因，通常这是为了检查一下数据是否存在偏颇。有时人们收集甚至捏造数据只是为了应付某项议程，应当警惕这种情况。

首要任务是竭尽所能地了解自己的数据，这样，数据分析和可视化会因此而增色。可视化通常被认为是一种图形设计或破解计算机科学问题的练习，但是最好的作品往往来源于数据。要可视化数据，必须理解数据是什么，它代表了现实世界中的什么，以及应该在什么样的背景信息中解释它。

在不同的粒度上，数据会呈现出不同的形状和大小，并带有不确定性，这意味着总数、平均数和中位数只是数据点的一小部分。数据是曲折的、旋转的，也是波动的、个性化的，甚至是富有诗意的。因此，可以看到多种形式的可视化数据。

8.1.4 打造最好的可视化效果

当然存在计算机不需要人为干涉就能单独处理数据的例子。例如，当要处理数十亿条搜索查询的时候，要想人为地找出与查询结果相匹配的文本是根本不可能的。同样，计算机系统非常善于自动定价，并在上百万个交易中快速判断出哪些具有欺骗性。

但是，人类可以根据数据做出更好的决策。事实上，我们拥有的数据越多，从数据中提取出的具有实践意义的见解就越重要。可视化和数据是相伴而生的，将这些数据可视化，可能是指导我们行动的最强大的机制之一。

可视化可以将事实融入数据，并引起情感反应，它可以将大量数据压缩成便于使用的知识。因此，可视化不仅是一种传递大量信息的有效途径，它还和大脑直接联系在一起，并能触动情感，引起化学反应。可视化可能是传递数据信息最有效的方法之一。研究表明，不仅可视化本身很重要，何时、何地、以何种形式呈现对可视化来说也至关重要。

通过设置正确的场景，选择恰当的颜色甚至选择一天中合适的时间，可视化可以更有效地传达隐藏在大量数据中的真知灼见。科学证据证明了在传递信息时环境和传输的重要性。

8.2 数据与图形

将信息可视化能有效地抓住人们的注意力。有的信息如果通过单纯的数字和文字来传达，可能需要花费数分钟甚至几小时，甚至可能无法传达；但是通过颜色、布局、标记和其他元素的融合，图形却能够在几秒钟之内就把这些信息传达给人们。

8.2.1 地图传递信息

假设你是第一次来到华盛顿，你很兴奋，想到处跑跑，参观白宫和各处的纪念碑、博物馆。为此，你需要利用当地的交通系统——地铁。这看上去挺简单，但你如果没有地图，不知道怎么走，那么即使遇上个把好心人热情指点，要弄清楚搭哪条线路，在哪个站

上车、下车,这简直就是一场噩梦。不过,幸运的是,华盛顿地铁图(见图8-5)可以传达这些数据信息。

图 8-5　华盛顿地铁图

地图上每条线路的所有站点都按照顺序用不同颜色标记出来的,你还可以在上面看到线路交叉的站点。这样一来,要知道在哪里换乘就很容易了。可以说突然之间,弄清楚如何搭乘地铁变成了轻而易举的事情。地铁图呈献给你的不仅是数据信息,更是清晰的认知。

你不仅知道了该搭乘哪条线路,还大概知道了到达目的地需要花多长时间。无须多想,就能知道到达目的地有几个站,每个站之间大概需要几分钟。除此之外,地铁图上的路线不仅标注了名字或终点站,还用了不用的颜色——红、黄、蓝、绿、橙来帮助你辨认。这样一来,不管是在地图上还是地铁外的墙壁上,只要你想查找地铁线路,都能通过颜色快速辨别。

8.2.2　数据与走势

在使用电子表格软件处理数据时会发现,要从填满数字的单元格中发现走势是困难的。这就是诸如微软电子表格(Microsoft Excel)这类软件内置图表生成功能的原因之一。一般来说,在看一个折线图、饼状图或条形图的时候,更容易发现事物的变化走势

（见图 8-6）。

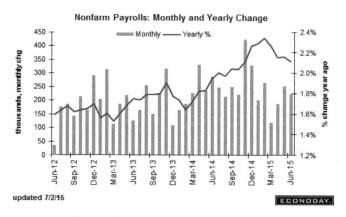

图 8-6　美国 2015 年 7 月非农就业人口走势

人们在决策的时候了解事物的变化走势至关重要。不管是讨论销售数据还是健康数据，一个简单的数据点通常不足以告诉我们事情的整个变化走势。

投资者常常要试着评估一个公司的业绩，一种方法就是及时查看公司在某一特定时刻的数据。比方说，管理团队在评估某一特定季度的销售业绩和利润时，若没有将之前几个季度的情况考虑进去，他们可能会总结说公司运营状况良好。但实际上，投资者没有从数据中看出公司每个季度的业绩增幅都在减少。表面上看公司的销售业绩和利润似乎还不错，而事实上如果不想办法来增加销量，公司甚至很快就会走向破产。

管理者或投资者在了解公司业务发展趋势的时候，内部环境信息是重要指标之一。管理者和投资者同时也需要了解外部环境，因为外部环境能让他们了解自己的公司相对于其他公司运营情况如何。

在不了解公司外部运营环境时，如果某个季度销售业绩下滑，管理者就有可能会错误地认为公司的运营情况不好。可事实上，销售业绩下滑的原因可能是由大的行业问题引起的，例如，房地产行业受房屋修建量减少的影响，航空业受出行减少的影响等。但是，即使管理者了解了内部环境和外部环境，但要想仅通过抽象的数字来看出端倪还是很困难的，而图形可以帮助他们解决这一问题。

通过获取所有数据信息，并将之绘制成图表，数据就不再是简单的数据了，它变成了知识。可视化是一种压缩知识的形式，因为看似简单的图片却包含了大量结构化或非结构化的数据信息。它用不同的线条、颜色将这些信息进行压缩，然后快速、有效地传达出数据表示的含义。

8.2.3　视觉信息的科学解释

在数据可视化领域，爱德华·塔夫特被誉为"数据界的列奥纳多·达·芬奇"。他的一大贡献就是：聚焦于将每一个数据都做成图示物——无一例外。塔夫特的信息图形不仅能传达信息，甚至被很多人看作是艺术品。塔夫特指出，可视化不仅能作为商业工具发挥作用，还能以一种视觉上引人入胜的方式传达数据信息。

通常情况下，人们的视觉能吸纳多少信息呢？根据美国宾夕法尼亚大学医学院的研究人员估计，人类视网膜"视觉输入（信息）的速度可以和以太网的传输速度相媲美"。在研究中，研究者将一只取自豚鼠的完好视网膜和一台叫作"多电极阵列"的设备连接起来，该设备可以测量神经节细胞中的电脉冲峰值。神经节细胞将信息从视网膜传达到大脑。基于这一研究，科学家们能够估算出所有神经节细胞传递信息的速度。其中一只豚鼠视网膜含有大概 100 000 个神经节细胞，然后，相应地，科学家们就能够计算出人类视网膜中的细胞每秒能传递多少数据。人类视网膜中大约 1 000 000 个神经节细胞，算上所有的细胞，人类视网膜能以大约 10Mbps 的速度传达信息。

丹麦的著名科学作家陶·诺瑞钱德证明了人们通过视觉接收的信息比其他任何一种感官都多。如果人们通过视觉接收信息的速度和计算机网络相当，那么通过触觉接收信息的速度就只有它的 1/10。人们的嗅觉和听觉接收信息的速度更慢，大约是触觉接收速度的 1/10。同样，人们通过味蕾接收信息的速度也很慢。

换句话说，人们通过视觉接收信息的速度是其他感官接收信息的速度的 10～100 倍。因此，可视化能传达庞大的信息量也就容易理解了。如果包含大量数据的信息被压缩成了充满知识的图片，那么人们接收这些信息的速度会更快。但这并不是可视化数据表示法如此强大的唯一原因。另一个原因是人们喜欢分享，尤其喜欢分享图片。

8.2.4 图片和分享的力量

人们喜欢照片（图片）的主要原因之一是现在拍照很容易。数码相机、智能手机和便宜的存储设备使人们可以拍摄多得数不清的数码照片，几乎每部智能手机都有内置摄像头。这就意味着不但可以随意拍照，还可以轻松地上传或分享这些照片。这种轻松、自在的拍摄和分享图片的过程充满了乐趣和价值，人们自然想要分享它们。

和照片一样，如今制作信息图也要比以前容易得多。公司制作这类信息图的动机也多了。公司的营销人员发现，一个拥有有限信息资源的营销人员该做些什么来让搜索更加吸引人呢？答案是制作一张信息图。信息图可以吸纳广泛的数据资源，使这些数据相互吻合，甚至编造一个引人入胜的故事。博主和记者们想方设法地在自己的文章中加进类似的图片，因为读者喜欢看图片，同时也乐于分享这些图片。

最有效的信息图还是被不断重复分享的图片。其中有一些图片在网上疯传，它们在社交网站如 Facebook、推特、领英、微信以及传统但实用的邮件里被分享了数千次甚至上百万次。由于信息图制作需求的增加，帮助制作这类图形的公司和服务也随之增多。

8.2.5 公共数据集

公共数据集是指可以公开获取的政府或政府相关部门经常搜集的数据。人口普查是收集数据的一种形式（见图 8-7），这些数据对于了解人口变化、国家兴衰以及战胜婴儿死亡率与其他流行病的进程尤为重要。

一直以来，很多著名的可视化信息中所使用的公共数据都是通过新颖、吸引人的方式来呈现的。一些可视化图片表明，恰当的图片可以非常有效地传达信息。例如，1854

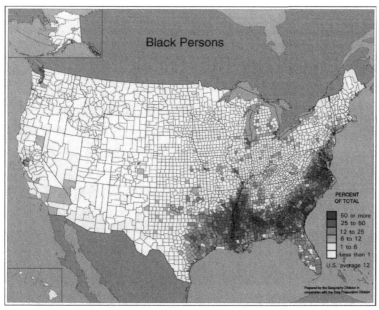

图 8-7 美国黑人分布图

年伦敦爆发霍乱,10 天内有 500 人死去,但比死亡更加让人恐慌的是"未知",人们不知道霍乱的源头和感染分布。只有流行病专家约翰·斯诺意识到,源头来自市政供水。约翰在地图上用黑杠标注死亡案例,最终地图"开口说话"(见图 8-8),形象地解释了大街水龙头是传染源,被污染的井水是霍乱传播的罪魁祸首。这张信息图还使公众意识到城市下水系统的重要性并采取切实行动。

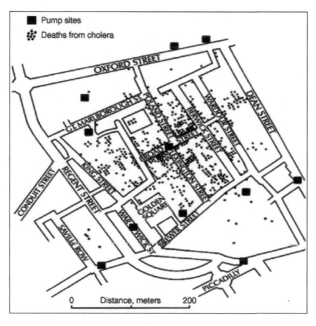

图 8-8 1854 年伦敦霍乱死亡案例分布图

8.3 实时可视化

数据要具有实时性价值,必须满足以下三个条件:

- 数据本身必须有价值。
- 必须有足够的存储空间和计算机处理能力来存储和分析数据。
- 必须有一种巧妙的方法及时将数据可视化,而不用花费几天或几周的时间。

想了解数百万人是如何看待实时性事件,并将他们的想法以可视化的形式展示出来的想法看似遥不可及,但其实很容易达成。

在过去几十年里,美国总统选举过程中的投票民意测试,需要测试者打电话或亲自询问每个选民的意见。通过将少数选民的投票和统计抽样方法结合起来,民意测试者就能预测选举的结果,并总结出人们对重要政治事件的看法。但今天,大数据正改变着我们的调查方法。

捕捉和存储数据只是像推特这样的公司所面临的大数据挑战中的一部分。为了分析这些数据,公司开发了推特数据流(tweet stream),即支持每秒发送5000条或更多推文的功能。在特殊时期,如总统选举辩论期间,用户发送的推文更多,大约每秒2万条。然后公司又要分析这些推文所使用的语言,找出通用词汇,最后将所有的数据以可视化的形式呈现出来。

要处理数量庞大且具有时效性的数据很困难,但并不是不可能。推特为大家熟知的数据流入口配备了编程接口。像推特一样,Gnip公司也开始提供类似的渠道。其他公司如BrightContext,提供实时情感分析工具。在2012年总统选举辩论期间,《华盛顿邮报》在观众观看辩论的时候使用BrightContext的实时情感模式来调查和绘制情感图表。实时调查公司Topsy将大约2000亿条推文编入了索引,为推特的政治索引提供了被称为Twindex的技术支持。Vizzuality公司专门绘制地理空间数据,并为《华尔街日报》选举图提供技术支持。

与电话投票耗时长且每场面谈通常要花费大约20美元相比,上述实时调查只需花费几个计算周期,并且没有规模限制。另外,它还可以将收集到的数据及时进行可视化处理。

但信息实时可视化并不只是在网上不停地展示实时信息而已。"谷歌眼镜"被《时代周刊》称为2012年最好的发明。"它被制成一副眼镜的形状,增强了现实感,使之成为我们日常生活的一部分。"将来,我们不仅可以在计算机和手机上看可视化呈现的数据,还能边四处走动边设想或理解这个物质世界。

8.4 可视化分析工具

在可视化方面,如今用户有大量的工具可供选用,但哪一种工具最适合,这将取决于数据以及可视化数据的目的。而最可能的情形是,将某些工具组合起来才是最适合的。有些工具适合用来快速浏览数据,而有些工具则适合为更广泛的读者设计图表。

可视化的解决方案主要有两大类：非程序式和程序式。以前可用的程序很少,但随着数据源的不断增长,涌现出了更多的点击/拖曳型工具,它们可以协助用户理解自己的数据。

8.4.1　Microsoft Excel

Excel 是大家熟悉的电子表格软件,已被广泛使用了二十多年,如今甚至有很多数据只能以 Excel 表格的形式获取到。在 Excel 中,让某几列高亮显示、做几张图表都很简单,于是也很容易对数据有个大致的了解(见图 8-9)。

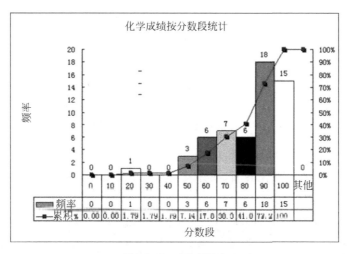

图 8-9　Excel 数据图表

如果要将 Excel 用于整个可视化过程,应使用其图表功能来增强其简洁性。Excel的默认设置很少能满足这一要求。Excel 的局限性在于它一次所能处理的数据量上,而且除非你通晓 VBA 这个 Excel 内置的编程语言,否则针对不同数据集来重制一张图表会是一件很烦琐的事情。

8.4.2　Google Spreadsheets

这个软件基本上是谷歌版的 Excel(见图 8-10),但用起来更容易,而且是在线的。在线这一特性是它最大的亮点,因为用户可以跨不同的设备来快速访问自己的数据,而且可以通过内置的聊天和实时编辑功能进行协作。

通过 importHTML 和 importXML 函数,可以从网上导入 HTML 和 XML 文件。例如,如果在百度上发现了一张 HTML 表格,但想把数据存成 CSV 文件,就可以用importHTML,然后再从 Google Spreadsheets 中把数据导出。

8.4.3　Tableau

相对于 Excel,如果想对数据做更深入的分析而又不想编程,那么 Tableau 数据分析软件(也称商务智能展现工具)就很值得一看。例如,Tableau 与 Mapbox 的集成能够生

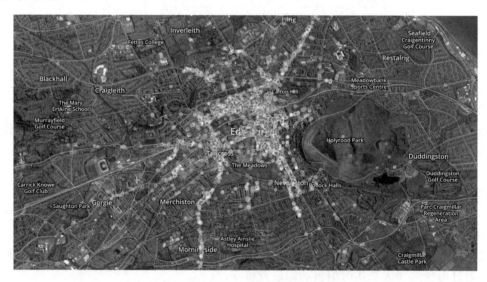

图 8-10　Google Spreadsheets 工作界面

成绚丽的地图背景，并添加地图层和上下文，生成与用户数据相配的地图（见图 8-11）。用 Tableau 软件设计的可视化界面，在你发现有趣的数据点，想一探究竟时，可以方便地与数据进行交互。

图 8-11　Tableau 生成的数据地图

Tableau 可以将各种图表整合成仪表板（dashboard）在线发布。但为此必须公开自己的数据，把数据上传到 Tableau 服务器。

8.4.4　可视化编程工具

拿来即用的软件可以让用户短时间内上手，代价则是这些软件为了能让更多的人

处理自己的数据，总是或多或少进行了泛化。此外，如果想得到新的特性或方法，就得等别人来实现。相反，如果会编程，就可以根据自己的需求将数据可视化并获得灵活性。

显然，编码的代价是需要花时间学习一门新语言。当开始构造自己的库并不断学习新的内容，重复这些工作并将其应用到其他数据集上也会变得更容易。

1. Python

Python 是一款通用的编程语言，它原本并不是针对图形设计的，但还是被广泛地应用于数据处理和 Web 应用。因此，如果熟悉这门语言，通过它来可视化探索数据就是合情合理的。尽管 Python 在可视化方面的支持并不全面，但你还是可以从 matplotlib 入手，这是个很好的起点。

2. D3.js

D3.js 处理的是基于数据文档的 JavaScript 库。D3 利用诸如 HTML、Scalable Vector Graphic 以及 Cascading Style Sheets 等编程语言让数据变得更生动。通过对网络标准的强调，D3 赋予用户当前浏览器的完整能力，而无须与专用架构进行捆绑。D3 将强有力的可视化组件和数据驱动手段与文档对象模型（Document Object Model，DOM）操作融合了起来。

D3.js 数据可视化工具的设计很大程度上受到 REST Web API 出现的影响。根据以往经验，数据可视化需要以下过程：

（1）从多个数据源汇总全部数据。

（2）计算数据。

（3）生成一个标准化的/统一的数据表格。

（4）对数据表格创建可视化。

REST Web API 已将这个过程流程化，使得从不同数据源迅速抽取数据变得非常容易。D3 等工具专门用来处理源于 JSON API 的数据响应，并将其作为数据可视化流程的输入。这样，可视化能够实时创建并在任何能够呈现网页的终端上展示，使得当前信息能够及时发布。

3. R 语言

由新西兰奥克兰大学 Ross Ihaka 和 Robert Gentleman 开发的 R 语言是一个用于统计学计算和绘图的语言，它已超越开源编程语言的意义，成为统计计算和图表呈现的软件环境，并且还处在不断发展的过程中（见图 8-12）。

如今，R 语言的核心开发团队完善了其核心产品，这将推动其进入一个令人激动的全新方向。无数的统计分析和挖掘人员利用 R 语言开发统计软件并实现数据分析。对数据挖掘人员的民意和市场调查表明，R 语言近年普及率大幅增长。

R 语言最初的使用者主要是统计分析师，但后来用户群大为扩充。它的绘图函数能用短短几行代码便将图形画好，通常只需一行代码。

Genentech 公司的高级统计科学家 Nicholas Lewin-Koh 描述 R 语言"对于创建和开发生动、有趣图表的支撑能力很丰富，基础 R 语言已经包含支撑包括协同图（Coplot）、拼接图（Mosaic Plot）和双标图（Biplot）等多类图形的功能。"R 语言更能帮助用户创建强大的交互性图表和数据可视化。

图 8-12　R 语言绘制的数据分析图形

R 语言主要的优势在于它是开源的，在基础分发包之上，人们又做了很多扩展包，这些包使得统计学绘图（和分析）更加简单。

通常，用 R 语言生成图形，然后用插画软件精制加工。在任何情况下，编码新手想通过编程来制作静态图形，R 语言都是很好的起点。

【延伸阅读】南丁格尔"极区图"

弗洛伦斯·南丁格尔（1820 年 5 月 12 日～1910 年 8 月 13 日，见图 8-13）是世界上第一个真正意义上的女护士，被誉为现代护理业之母，5·12 国际护士节就是为了纪念她而设立的，这一天是南丁格尔的生日。除了在医学和护理界的辉煌成就，实际上，南丁格尔还是一名优秀的统计学家——她是英国皇家统计学会的第一位女性会员，也是美国统计学会的会员。据说南丁格尔早期大部分声望都来自其对数据清楚且准确的表达。

在南丁格尔生活的时代，各个医院的统计资料非常不精确，也不一致。她认为医学统计资料有助于改进医疗护理的方法和措施，于是，在她编著的各类书籍、报告等材料中使用了大量的统计图表，其中最为著名的就是极区图，也叫南丁格尔玫瑰图（见图 8-14）。

图 8-13　南丁格尔

南丁格尔发现,战斗中阵亡的士兵数量少于因为受伤却缺乏治疗的士兵。为了挽救更多的士兵,她画了这张《东部军队(战士)死亡原因示意图》(1858 年)。

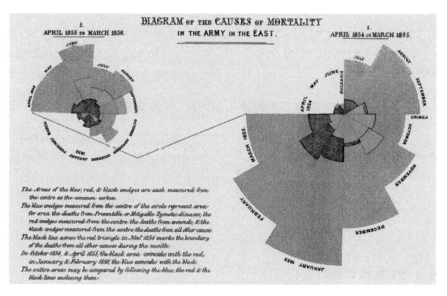

图 8-14　南丁格尔"极区图"

这张图描述了 1854 年 4 月～1856 年 3 月期间士兵死亡情况,右图是 1854 年 4 月～1855 年 3 月,左图是 1855 年 4 月～1856 年 3 月,用蓝、红、黑三种颜色表示三种不同的情况,蓝色代表可预防和可缓解的疾病治疗不及时造成的死亡,红色代表战场阵亡,黑色代表其他死亡原因。图表各个扇区角度相同,用半径及扇区面积来表示死亡人数,可以清晰地看出每个月因各种原因死亡的人数。显然,1854—1855 年,因医疗条件而造成的死亡人数远远大于战死沙场的人数,这种情况直到 1856 年初才得到缓解。南丁格尔的这张图表以及其他图表"生动有力地说明了在战地开展医疗救护和促进伤兵医疗工作的必要性,打动了当局者,增加了战地医院,改善了军队医院的条件,为挽救士兵生命做出了

巨大贡献"。

南丁格尔"极区图"是统计学家对利用图形来展示数据进行的早期探索,南丁格尔的贡献充分说明了数据可视化的价值,特别是在公共领域的价值。

阅读上文,请思考、分析并简单记录。

(1) 简述你看到过且印象深刻的数据可视化的案例。

答:_____

(2) 你此前知道南丁格尔吗? 你此前是否知道南丁格尔极区图?

答:_____

(3) 发展大数据可视化,那么传统的数据或信息的表示方式是否还有意义? 请简述你的看法。

答:_____

(4) 请简单记述你所知道的上一周发生的国际、国内或者身边的大事。

答:_____

【实验与思考】熟悉数据可视化艺术

本实验的目的如下:

(1) 熟悉大数据可视化的基本概念和主要内容。

(2) 通过访问大数据魔镜网站,尝试了解大数据可视化的设计与表现技术。

1. 工具/准备工作

在开始本实验之前,请认真阅读本章的相关内容。

需要准备一台安装了浏览器,能够访问因特网的计算机。

2. 实验内容与步骤

(1) 请结合查阅相关文献资料,简述什么是数据可视化,数据可视化系统的主要目的是什么。

答：_____

（2）随着大数据时代的到来，用于大数据可视化分析的应用软件系统正在不断涌现，不断发展。在大数据背景下，基于云计算模式，一些大数据可视化软件提供了基于 Web 的应用软件服务形式。请通过网络搜索，回答什么是软件服务的 SaaS 模式。

答：_____

（3）大数据魔镜网站（http://www.moojnn.com/）是以 Web 形式提供大数据可视化软件应用服务的专业网站，请通过网络搜索，了解正在发展中的可视化数据分析网站——大数据魔镜。

通过浏览了解，你对大数据魔镜网站的可视化数据分析能力的评价如何？

答：_____

（4）未来，你可能通过 SaaS 服务模式来获取大数据及其可视化软件的应用服务吗？你认为这种服务形式的有什么积极或者消极的意义？

答：_____

3. 实验总结

4. 实验评价（教师）

第 9 章　数据引导可视化

可视化不仅仅是一种工具,它更多的是一种媒介,是探索、展示和表达数据含义的一种方法。可以把可视化看作是连续的、从统计图形延伸到数字艺术的一个连续谱图。由于统计学、设计和美学的综合运用,才产生了许多优秀的数据可视化作品。

9.1　可视化对认知的帮助

在数据可视化过程中,用户通常执行的 7 个基本任务如下:

(1)概览任务。用户能够获得整个集合的概览。概览策略包括每个数据类型的缩小视图,这种视图允许用户查看整个集合,加上邻接的细节视图。概览可能包含可移动的视图域框,用户用它来控制细节视图的内容。另一种流行的方法是鱼眼策略,即变形放大一个或更多的显示区域,或针对上下文使用不同的表示等级。

(2)缩放任务。用户能够放大感兴趣的条目。用户通常对集合中的某个部分感兴趣,平滑的缩放有助于用户保持他们的位置感和上下文。用户能够通过移动缩放条控件或通过调整视图域框的大小一次在一个维度上缩放。缩放在针对小显示器的应用程序中特别重要。

(3)过滤任务。用户能够滤掉不感兴趣的条目。当用户控制显示的内容时,能够通过去除不想要的条目而快速集中他们的兴趣。通过滑块或按钮能快速执行显示更新,允许用户跨显示器动态突出显示感兴趣的条目。

(4)按需细化任务。用户能够选择一个条目或一个组来获得细节。通常的方法是在条目上点击,然后在单独或弹出的窗口中查看细节。按需细化窗口可能包含到更多信息的链接。

(5)关联任务。用户能够关联集合内的条目或组。与文本显示相比,视觉显示的吸引力在于利用了人类处理视觉信息的感知能力。在视觉显示之内,有机会按接近性、包容性、连线或颜色编码来显示关系。突出显示技术能够引起对某些条目的注意。指向视觉显示能够允许快速选择,且反馈是明显的。

(6)历史任务。用户能够保存动作历史以支持撤销、回放和逐步细化。信息探索本来就是一个有很多步骤的过程,所以保存动作的历史并允许用户追溯其步骤是重要的。

(7)提取任务。一旦用户获得了他们想要的条目或条目集合,就能够提取该集合并保存它、通过电子邮件发送或把它插入统计或呈现的软件包中。还可以发布提取的数据,

以便其他人用可视化工具的简化版本来查看。

9.1.1　新的数据研究方法

我们今天使用的许多传统图表,如折线图、条形图和饼图等都是苏格兰工程师、经济学家威廉姆·普莱菲尔发明的。他在 1786 年出版的《商业和政治图解》一书中用 44 个图表记录了 1700—1782 年期间英国贸易和债务,展示出这段时期的商业事件。这些手工绘制在纸上的图表是对当时通行的表格的重大改进。直到 20 世纪 70 年代,人们还在通过手绘图看数据。

技术的进步让数据的量和可用性得到了极大的改善,这反过来给了人们以新的可视化素材,以及新的工作和研究领域。没有数据,就没有可视化。世界银行以易于下载的方式提供了各国的全国性数据,可帮助用户了解整个世界的发展状况。利用这些数据研究历年来各国人口的平均寿命,图 9-1(交互图)是调整过的多重时序图,显示出大多数地区的平均寿命总体在增加,其中的大回落表示某些地区发生了战争和冲突。

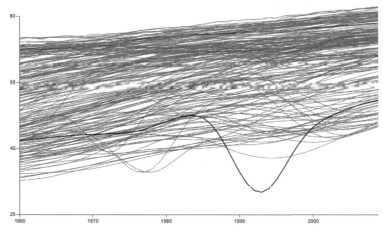

图 9-1　世界各地平均寿命 (http:///datafl.ws/24w)

从太空这一个更广阔的视角来看 NASA(美国国家航空航天局)使用卫星数据监视地球上的活动。例如,由 NASA 绘制的"永恒的海洋"(见图 9-2)使用类似的数据和模型来评估洋流,大量的数据使这一神奇的工作成为可能。

9.1.2　信息图形和展示

研究数据时,你会形成自己的见解,因此没有必要向自己解释这些数据的有趣之处。但当观众不仅仅是自己时,就必须提供数据的背景信息。通常这并不是指要为图表配上详尽的长篇大论的文章或论文,而是精心配上标签、标题和文字,让读者为即将见到的东西做好准备。可视化本身——形状、颜色和大小——代表了数据,而文字则可以让图形更容易读懂。排版、背景信息和合理的布局也可以为原始统计数据增加一层信息。

通俗地说,可视化设计的目的是"让数据说话"。作为一种媒介,可视化已经发展成

图 9-2 永恒的海洋 (NASA 戈达德航天飞行中心绘制, http://datafl.ws/2bc)

为一种很好的故事讲述方式。马修·迈特在"图解博士是什么"的图表中运用这一点达到了很好的效果(见图 9-3)。制作这一图表是为了对研究生进行指导,当然它也适用于所有正在学习,并且想要在自己的领域中获得进步的人。这些图并不华丽,它显示出不需要过多花哨的功能也可以吸引人们的目光。这同样也适用于数据。有价值的数据让图表值得一看,它传递了数据的故事。

用圈来代表人类所有的知识

读完小学,你有了一些基础知识

读完中学,你的知识多了一点:

读完本科,你有了专业方向:

读完硕士,你在专业上又前进一步:

终于取得了突破性成就:

选择某一专题,作为主攻方向;

在主攻专题上潜心研究好几年:

终于取得了突破性成就:

图 9-3 图解博士是什么

你把人类的知识推进了一步，
你就成为博士：

现在，你看待世界的方式
已不同：

但是，不要忘了
学无止境

图 9-3　续

9.1.3　走进数据艺术的世界

2012 年，在距离伦敦奥运会开幕还有几个月的时候，艺术家格约拉和穆罕穆德·阿克坦在作品《形态》（Forms）图中将原本就很美的竞技运动演绎成衍生动画（见图 9-4）。小视频中播放一位运动员（如体操运动员或跳水运动员）的腾空和翻转动作，大视频里同时生成由颗粒、枝条和长杆组成的图形，相应地移动。移动伴有声音，让计算机生成的图形看起来更加真实。数据艺术由那些分析和信息图形常见的数字特征组成，让人们去体验那些让人感觉冰冷而陌生的数据。

图 9-4　《形态》（格约拉和穆罕默德·阿克坦）

虽然这些作品是用于艺术展或装饰墙壁的，但很容易看出它们对一些人的用处。例如，运动员和教练可能对完美的动作感兴趣，而视觉跟踪可以帮助他们更容易看到运动模式。"形态"可能不如动作捕捉软件回放动作那样直观，但机制是类似的。

这让人们再次开始思考"数据艺术是什么"，或者是更重要的问题——可视化是什

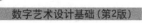

么。可视化是一种应用广泛的媒介。在某一范围内有不同类型的可视化，但它们并没有明确清晰的界限（也没有必要）。可视化作品既可以是艺术的，同时又是真实的。

在费尔兰达·维埃加斯和马丁瓦滕伯格的作品《风图》（*Wind Map*）中，他们将可视化用作工具和表达方式，绘制了全美各地风的流动模式（见图 9-5）。数据来自国家数字预测数据库的预报，每小时更新一次。你可以通过缩放和平移数据库来进行研究，还可以把鼠标停在某处了解该地的风速和方向。地图上风的流动越集中、越快，预报的风速就越大。

图 9-5　《风图》（http://hint.fm/wind/）

维埃加斯和瓦滕伯格将《风图》看作是艺术品，其目的是赋予环境生命感，使它看上去很美。这些数据既是个性化的，又很容易与读者建立起关联，用传统的图表很难做到这些。也就是说，高质量的数据艺术和其他数据可视化领域一样，仍是由数据引导设计的。

可见，可视化的定义在不同的人眼中是不一样的。作为一个整体，可视化的广度每天都在变化。可视化的目的不同，目标读者可能就会迥然不同。但无论如何，可视化作为一种媒介用处很大。

9.2　可视化设计组件

所谓可视化数据，其实就是根据数值，用标尺、颜色、位置等各种视觉隐喻的组合来表现数据。深色和浅色的含义不同，二维空间中右上方的点和左下方的点含义也不同。

可视化是从原始数据到条形图、折线图和散点图的飞跃。人们很容易会以为这个过程很方便，因为软件可以帮忙插入数据，你立刻就能得到反馈。其实在这中间还需要一些步骤和选择，例如，用什么图形编码数据？什么颜色对你的寓意和用途是最合适的？可以让计算机帮你做出所有的选择以节省时间，但是至少，如果清楚可视化的原理以及整合、修饰数据的方式，你就知道如何指挥计算机，而不是让计算机替你做决定。对于可

视化,如果你知道如何解释数据以及图形元素是如何协作的,得到的结果通常比软件做出的结果更好。

基于数据的可视化组件可以分为4种:视觉隐喻、坐标系、标尺以及背景信息。不论在图的什么位置,可视化都是基于数据和这4种组件创建的。有时它们是显式的,而有时它们则会组成一个无形的框架。这些组件协同工作,对一个组件的选择会影响到其他组件。

9.2.1　视觉隐喻

可视化最基本的形式就是简单地把数据映射成彩色图形。它的工作原理就是:大脑倾向于寻找模式,你可以在图形和它所代表的数字间来回切换。必须确定数据的本质并没有在这种反复切换中丢失,如果不能映射回数据,可视化图表就只是一堆无用的图形。所谓视觉隐喻,就是在可视化数据的时候用形状、大小和颜色来编码数据。必须根据目的来选择合适的视觉隐喻,并正确使用它,而这又取决于你对形状、大小和颜色的理解(见图 9-6)。

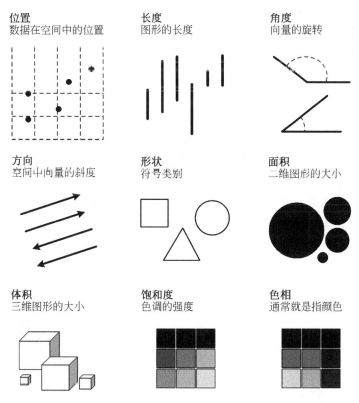

图 9-6　可视化可用的视觉隐喻

AT&T 贝尔实验室的一项研究表明,人们理解视觉隐喻(不包括形状)的精确程度从最精确到最不精确的排序清单如下:

位置→长度→角度→方向→面积→体积→饱和度→色相

很多可视化建议和最新的研究都源于这份清单。不管数据是什么,最好的办法是知道人们能否很好地理解视觉隐喻,领会图表所传达的信息。

(1)位置。用位置作视觉隐喻时,要比较给定空间或坐标系中数值的位置。如图 9-7 所示,观察散点图的时候,是通过一个数据点的 x 坐标和 y 坐标以及和其他点的相对位置来判断的。

图 9-7 散点图

只用位置作视觉隐喻的一个优势就是,它往往比其他视觉隐喻占用的空间更少,因为可以在一个 X-Y 坐标平面里画出所有的数据,每一个点都代表一个数据。与其他用尺寸大小比较数值的视觉隐喻不同,坐标系中所有的点大小相同。在绘制大量数据之后,你一眼就可以看出升降趋势、群集和离群等特征。

这个优势同时也是劣势。观察散点图中的大量数据点,很难分辨出每一个点分别表示什么。即便是在交互图中,仍然需要鼠标悬停在一个点上以得到更多信息,而点重叠时会更不方便。

(2)长度。长度通常用于条形图中,条形越长,绝对数值越大。在不同方向上,如水平方向、垂直方向或者圆的不同角度上都是如此。

长度是从图形一端到另一端的距离,因此要用长度比较数值,就必须能看到线条的两端。否则得到的最大值、最小值及其间的所有数值都是有偏差的。

图 9-8 给出了一个简单的例子,它是一家主流新闻媒体在电视上展示的一幅税率调整前后的条形图。左图中两个数值看上去有巨大的差异。因为数值坐标轴从 34% 开始,

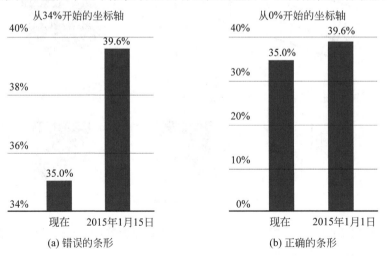

图 9-8 长度的隐喻

导致右边条形长度几乎是左边条形长度的 5 倍。而右图中坐标轴从 0 开始,数值差异看上去就没有那么夸张了。当然,你可以随时注意坐标轴,印证你所看到的(也本应如此),但这无疑破坏了用长度表示数值的本意,而且如果图表在电视上一闪而过,大部分人是不会注意到这个错误的。

(3)角度。角度的取值范围为 0°~360°,构成一个圆。有 90°直角、大于 90°的钝角和小于 90°的锐角。直线是 180°。

0°~360°之间的任何一个角度都隐含着一个能和它组成完整圆形的对应角,这两个角被称作共轭。这就是通常用角度来表示整体中的一部分的原因。尽管圆环图常被当作是饼图的近亲,但圆环图的视觉隐喻是弧长,因为可以表示角度的圆心被切除了。

(4)方向。方向和角度类似。角度是相交于一个点的两个向量,而方向则是坐标系中一个向量的指向,可以看到上下左右及其他所有方向。在图 9-9 中可以看到增长、下降和波动。

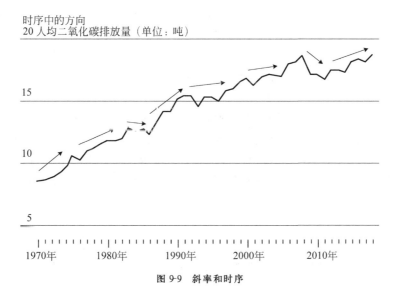

图 9-9　斜率和时序

对变化大小的感知在很大程度上取决于标尺。例如,可以放大比例让一个很小的变化看上去很大,同样也可以缩小比例让一个巨大的变化看上去很小。一个经验法则是,缩放可视化图表,使波动方向基本都保持在 45°左右。如果变化很小但却很重要,就应该放大比例以突出差异。相反,如果变化微小且不重要,那就不需要放大比例使之变得显著了。

(5)形状。形状和符号通常被用在地图中,以区分不同的对象和分类。地图上的任意一个位置都可以直接映射到现实世界,所以用图标来表示现实世界中的事物是合理的。比如,可以用一些树表示森林,用一些房子表示住宅区。

在图表中,形状已经不像以前那样频繁地用于显示变化。例如,在图 9-10 中可以看到,三角形和

图 9-10　散点图中的不同形状

正方形都可以用在散点图中。不过,不同的形状比一个个点能提供的信息更多。

（6）面积和体积。大的物体代表大的数值。长度、面积和体积分别可以用在二维和三维空间中,表示数值的大小。二维空间通常用圆形和矩形,三维空间一般用立方体或球体,也可以更为详细地标出图标和图示的大小。

一定要注意所使用的是几维空间。最常见的错误就是只使用一维（如高度）来度量二维、三维的物体,却保持了所有维度的比例。这会导致图形过大或者过小,无法正确比较数值。

假设用正方形这个有宽和高两个维度的形状来表示数据。数值越大,正方形的面积就越大。如果一个数值比另一个大50%,就希望正方形的面积也大50%。然而一些软件的默认行为是把正方形的边长增加50%,而不是面积,这会得到一个非常大的正方形,面积增加了125%,而不是50%。三维物体也有同样的问题,而且会更加明显。把一个立方体的长宽高各增加50%,立方体的体积将会增加大约238%。

（7）颜色。颜色视觉隐喻分两类：色相（hue）和饱和度。两者可以分开使用,也可以结合起来用。色相就是通常所说的颜色,如红色、绿色、蓝色等。不同的颜色通常用来表示分类数据,每个颜色代表一个分组。饱和度是一个颜色的纯度。假如选择红色,高饱和度的红就非常浓,随着饱和度的降低,红色会越来越淡。同时使用色相和饱和度,可以用多种颜色表示不同的分类,每个分类有多个等级。

对颜色的谨慎选择能给数据增添背景信息。因为不依赖于大小和位置,可以一次编码大量的数据。不过,要时刻考虑到色觉障碍人群,确保所有人都可以解读你的图表。有将近8%的男性和0.5%的女性是红绿色盲,如果只用这两种颜色编码数据,这部分读者会很难理解可视化图表。可以通过组合使用多种视觉隐喻,使所有人都可以分辨得出。

9.2.2 坐标系

编码数据的时候,总得把物体放到一定的位置。有一个结构化的空间,还有指定图形和颜色画在哪里的规则,这就是坐标系,它赋予 X、Y 坐标或经纬度以意义。有几种不同的坐标系,图9-11所示的三种坐标系几乎可以覆盖所有的需求,它们分别为直角坐标系（也称为笛卡儿坐标系）、极坐标系和地理坐标系。

（1）直角坐标系。这是最常用的坐标系（对应条形图、散点图等）。通常可以认为坐标就是被标记为 (x, y) 的 XY 值对。坐标的两条线垂直相交,取值范围从负到正,组成了坐标轴。交点是原点,坐标值指示到原点的距离。举例来说,$(0, 0)$ 点位于坐标原点,$(1, 2)$ 点在水平方向上距离原点一个单位,在垂直方向上距离原点2个单位。

直角坐标系还可以向多维空间扩展。例如,三维空间可以用 (x, y, z) 来替代 (x, y)。可以用直角坐标系来画几何图形,以使在空间中画图变得更为容易。

（2）极坐标系。极坐标系（对应如圆饼图）由一个圆形网格构成。水平向右的方向是 $0°$,角度越大,逆时针旋转越多。距离圆心越远,半径越大。

从极轴开始逆时针旋转到垂直线（或者直角坐标系的 y 轴）,就得到了 $90°$,也就是直角。再继续旋转四分之一个图,到达 $180°$。继续旋转直到返回起点,就完成了一次 $360°$ 的旋转。

直角坐标系
XY 轴坐标系

极坐标系
饼图用的就是极坐标系，坐标
基于半径*r*和角度*θ*

地理坐标系
经度和纬度用来标识世界各地的位置。因为地球是圆的，
所以有多种不同的投影方法来显示二维地理数据

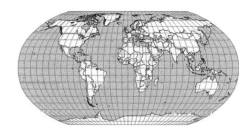

图 9-11　常用坐标系

极坐标系没有直角坐标系用得多，但在角度和方向很重要时它会更有用。

（3）地理坐标系。位置数据的最大好处就在于它与现实世界的联系，它能给相对于你的位置的数据点带来即时的环境信息和关联信息。用地理坐标系可以映射位置数据。位置数据的形式有许多种，但通常都是用纬度和经度来描述，分别是相对于赤道和子午线的角度，有时还包含高度。纬度线是东西向的，标识地球上的南北位置。经度线是南北向的，标识东西位置。高度可被视为第三个维度。相对于直角坐标系，纬度就好比纵坐标，经度就好比横坐标。也就是说，相当于使用了平面投影。

绘制地表地图最关键的地方是要在二维平面上（如计算机屏幕）显示球形物体的表面。将球体表面绘制到平面上有多种不同的实现方法，称为投影。当把一个三维物体投射到二维平面上时，会丢失一些信息，与此同时，其他信息则被保留下来了（见图 9-12）。

9.2.3　标尺

坐标系指定了可视化的维度，而标尺则指定了在每一个维度里数据映射到哪里。标尺有很多种，也可以用数学函数来定义自己的标尺，但是基本上不会偏离图 9-13 中所展示的几种形式，即数字标尺、分类标尺和时间标尺。标尺和坐标系一起决定了图形的位置以及投影的方式。

（1）数字标尺。线性标尺上的间距处处相等，无论处于坐标轴的什么位置。因此，在标尺的低端测量两点间的距离，和在标尺高端测量的结果是一样的。然而，对数标尺是

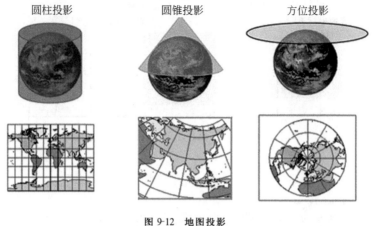

图 9-12　地图投影

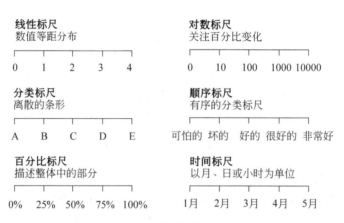

图 9-13　标尺

随着数值的增加而压缩的。对数标尺不像线性标尺那样被广泛使用。对于不常和数据打交道的人来说,它不够直观,也不好理解。但如果你关心的是百分比变化而不是原始计数,或者数值的范围很广,对数标尺还是很有用的。百分比标尺通常也是线性的,用来表示整体中的部分时,最大值是 100%(所有部分总和是 100%)。

(2) 分类标尺。数据并不总是以数字形式呈现的。它们也可以是分类的,比如人们居住的城市,或政府官员所属党派。分类标尺为不同的分类提供视觉分隔,通常和数字标尺一起使用。拿条形图来说,可以在水平轴上使用分类标尺(例如 A、B、C、D、E),在垂直轴上用数字标尺,这样就可以显示不同分组的数量和大小了。分类间的间隔是随意的,和数值没有关系。通常会为了增加可读性而进行调整。顺序和数据背景信息相关。当然,顺序也可以相对随意,但对于分类的顺序标尺来说,顺序就很重要了。比如,将电影的分类排名数据按从糟糕的到非常好的这种顺序显示,能帮助观众更轻松地判断和比较影片的质量。

(3) 时间标尺。时间是连续变量,可以把时间数据画到线性标尺上,也可以将其分成月份或者星期,作为离散变量处理。当然,它也可以是周期性的,总有下一个正午、下一个星期六和下一个一月份。和读者沟通数据时,时间标尺带来了更多的好处,因为和地

理地图一样,时间是日常生活的一部分。随着日出和日落,在时钟和日历里,我们每时每刻都在感受和体验着时间。

9.2.4 背景信息

背景信息(帮助更好地理解数据相关的5W信息,即何人、何事、何时、何地、为何)可以使数据更清晰,并且能正确引导读者。至少,几个月后回过头来再看的时候,它可以提醒你这张图在说什么。

有时背景信息是直接画出来的,有时它们则隐含在媒介中。至少可以很容易地用一个描述性标题来让读者知道他们将要看到的是什么。想象一幅呈上升趋势的汽油价格时序图,可以把它叫作“油价”,这样显得清楚明确,也可以叫它“上升的油价”,以表达出图片的信息,还可以在标题底下加上引导性文字,描述价格的浮动。

为数据可视化所选择的视觉隐喻、坐标系和标尺都可以隐性地提供背景信息。明亮、活泼的对比色和深的、中性的混合色表达的内容是不一样的。同样,地理坐标系让你置身于现实世界的空间中,直角坐标系的 XY 坐标轴只存在于虚拟空间。对数标尺更关注百分比变化而不是绝对数值。因此,注意可视化软件默认设置很重要。

现有的软件越来越灵活,但是软件无法理解数据的背景信息。软件可以帮你初步画出可视化图形,但还要由你来研究和做出正确的选择,让计算机输出可视化图形。其中,部分来自你对几何图形及颜色的理解,更多的则来自练习,以及从观察人量数据和评估不熟悉数据的读者的理解中获得的经验。常识往往也很有帮助。

9.2.5 整合可视化组件

单独看这些可视化组件没那么神奇,它们只是漂浮在虚无空间里的一些几何图形而已。如果把它们放在一起,就得到了值得期待的完整的可视化图形。例如,在一个直角坐标系里,水平轴上用分类标尺,垂直轴上用线性标尺,长度作视觉隐喻,这时得到了条形图。在地理坐标系中使用位置信息,则会得到地图中的一个个点。

在极坐标系中,半径用百分比标尺,旋转角度用时间标尺,面积作视觉隐喻,可以画出极区图(即南丁格尔玫瑰图)。

本质上,可视化是一个抽象的过程,是把数据映射到几何图形和颜色上。从技术角度看,这很容易做到。你可以很轻松地用纸笔画出各种形状并涂上颜色。难点在于,你要知道什么形状和颜色是最合适的,画在哪里以及画多大。

要完成从数据到可视化的飞跃,你必须知道自己拥有哪些原材料。对于可视化来说,视觉隐喻、坐标系、标尺和背景信息都是你拥有的原材料。视觉隐喻是人们看到的主要部分,坐标系和标尺可使其结构化,创造出空间感,背景信息则赋予数据以生命,使其更贴切,更容易被理解,从而更有价值。

知道每一部分是如何发挥作用的,尽情发挥,并观察别人看图的时候得到了什么信息:不要忘了最重要的东西,没有数据,一切都是空谈。同样,如果数据很空洞,得到的可视化图表也会是空洞的。即使数据提供了多维度的信息,而且粒度足够小,使你能观察

到细节,那你也必须知道应该观察些什么。

数据量越大,可视化的选择就越多,然而很多选择可能是不合适的。为了过滤掉那些不好的选择,找到最合适的方法,得到有价值的可视化图表,你必须了解自己的数据。

9.3 分类数据的可视化

数据分析中常常需要把人群、地点和其他事物进行分类,分类可以带来结构化。图 9-14 显示了一些可视化分类数据的选择。

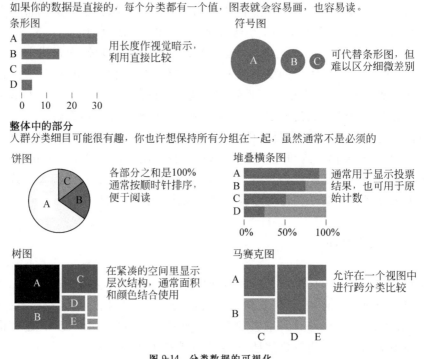

图 9-14 分类数据的可视化

条形图是显示分类数据最常用的方法。每个矩形代表一个分类,矩形越长,数值越大。当然,数值大可能表示更好,也可能表示更差,这取决于数据集以及制作者的视角。条形图在视觉上等同于一个列表。每一条都代表一个值,可以用不同的矩形来区分,也可以使用不同的标尺和图形表示同样的数据。

9.3.1 整体中的部分

把分类放在一起时,各部分的总和等于整体,例如统计每个地区的人数就得到了全国总人数。把分类看成独立的单元将有助于你看到整体分布情况或单一种群的蔓延情况。

在圆饼图中,完整的圆表示整体,每个扇区都是其中的一部分。所有扇区的总和等于 100%。在这里,角度是视觉隐喻。

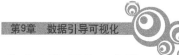

用户需要决定是否使用圆饼图。分类很多时,圆饼图很快会乱成一团,因为一个圆里只有这么点空间,所以较小的数值往往就成了细细的一条线。

9.3.2　子分类

子分类通常比主分类更有启示性。随着研究的深入,能看到更多内容和更多变化。显示子分类使数据浏览更容易,因为阅读者可以将视线直接跳到他所最关注的地方。

图 9-15 显示了在调查中自称是未成年人的监护人在调查人群中所占的比例。这张图看起来像是堆叠横条图中的横条。段越大表示给出这个答案的人越多,可以看到大多数人都给出了否定的回答,一些人给出了肯定的回答(还有一些人则拒绝回答)。

图 9-15　只有一个变量的镶嵌图

如果想知道回答是与否的人所受教育的程度的对比情况呢?可以引入另一个维度:它的几何结构是一样的,即面积越大,百分比越高。比如,可以看到那些身为儿童监护人的人本专科毕业率低于未当儿童监护人的人(见图 9-16)。

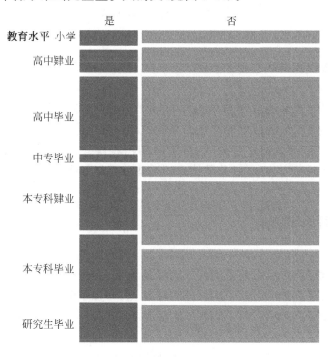

图 9-16　两个变量的镶嵌图

　　还可以继续引入第三个变量。学历和教育的定位是一样的，但可以看看他们使用电子邮件的情况。请注意图 9-17 中每一个子分类的垂直分割。可以继续增加变量，但正如所看到的，图越来越难以读懂，所以需要谨慎。

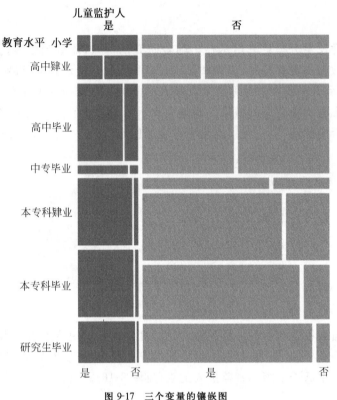

图 9-17　三个变量的镶嵌图

9.3.3　数据的结构和模式

　　对于分类数据，通常能立刻看到最小值和最大值，这能让你了解到数据集的范围。通过快速排序，也可以很方便地确定数据集的范围。之后，看看各部分的分布情况，大部分数值是很高、很低、还是居中？最后，再看看结构和模式，如果一些分类有着同样或差异很大的值，就要问问为什么，以及是什么让这些分类相似或不同的。

9.4　时序数据的可视化

　　可视化时序数据时，目标是看到什么已经成为过去，什么发生了变化，以及什么保持不变，相差程度又是多少（见图 9-18）。与去年相比，增加了还是减少了？造成这些增加、减少或不变的原因可能是什么？有没有重复出现的模式？是好还是坏？是预期内的还是出乎意料的？

　　和分类数据一样，条形图一直以来都是观察数据最直观的方式，只是坐标轴上不再

时序图

有很多方法可以观察到随着时间推移生成的模式，
可以用长度、方向和位置等这些视觉隐喻。

条形图

对于离散的时间
点很有用

折线图

线条使趋势更加
明显

散点图

显示不同的点，如
果数据量不大，可
以用线连接起来以
显示趋势

点线图

相对条形图，更
聚焦于端点

径向分布图

与折线图类似，但
是围绕成了一圈

日历

星期模式图形
看上去更有力

图 9-18　时序数据的可视化

用分类，而是用时间。通常，时间段之间的变化幅度比每个点的数值更有趣。

9.4.1　周期

一天中的时间、一周中的每一天以及一年中的每个月都在周而复始，对齐这些时间段通常会有好处。然而，如果条形图看起来像是一个连续的整体，会更容易区分变化，因为可以看到坡度，或者点之间的变化率。当用连续的线时，会更容易看到坡度。折线图以相同的标尺显示了与条形图一样的数据，但通过方向这一视觉隐喻直接展现出了变化。

同样，也可以用散点图，数据和坐标轴一样，但视觉隐喻不同。和条形图一样，散点图的重点在每个数值上，趋势不是那么明显（见图 9-19）。

如果用线把稀疏的点连起来（见图 9-20），图的焦点就又变了。如果你更关心整体趋势，而不是具体的月度变化，那么就可以对这些点使用 LOESS 曲线法①，而不是连接每个点（见图 9-21）。

①　LOESS 曲线法，即局部加权散点图，这是威廉－克利夫兰发明的统计方法，适合数据子集不同点的多项式函数，拟合后形成了平滑的线。这种方法用来绘制平滑曲线，结合了线性回归的简单性和非线性模型的灵活性。

图 9-19　稀疏的散点图

图 9-20　用线连接的稀疏散点图

图 9-21　拟合的 LOESS 曲线

　　当然,图表形式的选择取决于数据,虽然开始时可能看起来有很多选择,但通过实践能知道使用何种图表最合适,相似的数据集也可能有很多不同的选择。

9.4.2　循环

影响到经济以及失业率的因素很多,所以在各个显著增加的间隔中并没有表现出什么规律。例如,数据没有显示出失业率每10年上升10％。然而,很多事情都是在有规律性地重复着。学生们有暑假,人们也常在夏天度假,午餐时间通常很集中,因此街角那些卖肉夹馍的摊位一到中午就经常会排起长队。

来自机场的航班数据也显示了类似的循环现象,通常星期六的航班最少,星期五的航班最多。切换到极坐标轴,如图9-22里的星状图(也称雷达图、径向分布图或蛛网图)。从顶部的数据开始,顺时针看。一个点越接近中心,其数值就越小;离中心越远,数值则越大。

图9-22　时序数据的星状图

因为数据在重复,所以比较每周同一天的数据就有了意义。比如,比较每一个星期一的情况。要弄清那些异常值的日期,最直接的方法就是回到数据中一天天地查看最小值。

总体来说,我们要寻找随时间推移发生的变化。更具体地说是要注意变化的本质。变化很大还是很小?如果很小,那这些变化还重要吗?想想产生变化的可能原因,即使是突发的短暂波动,也要看看是否有意义。变化本身是有趣的,但更重要的是,要知道变化有什么意义。

9.5　空间数据的可视化

空间数据很容易理解,因为任何时刻你都知道自己在哪儿——知道自己住在哪儿,去过哪儿以及想去哪儿。

空间数据存在自然的层次结构，可以并需要以不同的粒度进行探索研究。在遥远的太空中，地球看起来就像个小蓝点，什么也看不到；但随着画面的放大，就可以看见陆地和大片的水域了，那是大陆和大洋。继续放大，还可以看见各个国家及其海域，然后就是省、市、区，一直到街区和房屋。从概要视图到细节视图的放大倍数被称为缩放系数。当缩放系数在 5 到 30 之间时，相互协调的概要视图和细节视图对是有效的；然而，对于较大的缩放系数，就需要增加中间视图（见图 9-23）。

(a) 全球视图

(b) 中国视图

(c) 浙江视图

(d) 杭州视图

图 9-23　全球和中间视图，它们为杭州的细节视图提供概要

全球数据通常按国家分类,而国家的数据则按省或地区分类。然而,如果对各个街区或相邻区域的差异有疑问,那么这种高层级的集合就没有太多用处。因此,研究路线取决于拥有的数据或者能够得到的数据。

为了维护个人隐私,防止个人住址泄露,通常要在发布数据前聚合空间数据。有时你不可能在更高粒度级别进行估计,这个工作量太大了。例如,在具体国家之外很少能见到全球的数据,因为很难在每个国家都获取这么详细的大样本数据。

如果估算同样的东西,为什么不合并研究呢?方法不同,很难获取可比较的结果。而在其他时候,合并数据也是有意义的,因为人们想要比较不同的区域。例如,如果使用开放数据,通常能看到对国家、省市和县的估算。虽然不是很详细,但仍然可以从聚合数据中得到信息。

等值区域图是在某个空间背景信息中可视化区域数据时最常用的方法。这种方法使用颜色作为视觉隐喻,不同区域根据数据填色。数值大的区域通常用饱和度高的颜色,数值小的区域则用饱和度低的颜色。

有时空间数据确实包含具体的地点,但你对整体会更感兴趣。你可能有包含许多地点的数据集,在大城市里也有许许多多的位置点。在绘制完整的地图时,这些点会重叠在一起,很难分辨出在密集的地区到底有多少数据。

空间数据和分类数据很像,只是其中包含了地理要素。首先,你应该了解数据的范围,然后寻找区域模式。某个国家、某个大洲的某个区域是否聚集了较高或较低的值?关于一个人满为患的地区,单独的数值只能告诉你一小部分信息,所以想想模式隐含的意义,参考其他数据集以证实自己的直觉判断。

9.6 让可视化设计更清晰

在研究阶段,你要从各种不同的角度观察数据,浏览它的方方面面。你之所以更了解图表,是因为在研究了大量快速生成的图表后你了解了更多的信息。因此,要用图形方式向人们展示研究结果,就必须确保受众也能很容易地理解图表,应该设计更清晰的、简单易读的图表。有时候数据集是复杂的,可视化也会变得复杂。不过,只要能比电子表格提供的有用见解更多,它就是有意义的。无论是定制分析工具还是数据艺术,制作图表都是为了帮助人们理解抽象的数据,尽力不要让读者对数据感到困惑。

9.6.1 建立视觉层次

第一次看可视化图表的时候,你会快速地扫一眼,试图找到一些有趣的东西。而实际上,在看任何东西时,人的眼睛总是趋向于识别那些引人注目的东西,比如明亮的颜色、较大的物体,以及处于身高曲线长尾端的人。高速公路上用橙色锥筒和黄色警示标识提醒人们注意事故多发地或施工处,因为在单调的深色公路背景中,这两种颜色非常引人注目。与此相反,人山人海中躲得很隐蔽的某个人就很难找到。

可以利用这些特点来可视化数据。用醒目的颜色突出显示数据,淡化其他视觉元

素,把它们当作背景。用线条和箭头引导视线移向兴趣点。这样就可以建立起一个视觉层次,帮助读者快速注意到数据图形的重要部分,而把周围的东西都当作背景信息。对于没有层次的图表,读者就不得不盲目搜寻了。

举例来说,图 9-24 是显示 NBA 球员使用率和场均得分的散点图。数据点、拟合线、网格和标签都用同样的颜色,线条粗细也一样,没有呈现出一个清晰的视觉焦点。这是一张视觉层次扁平的图,所有的视觉元素都在同一个层次上。

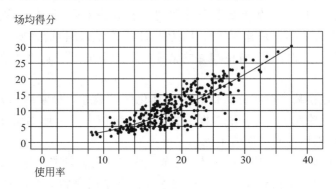

图 9-24　所有视觉元素都在同一个层次上

很容易通过一些细微的改变做出改进。例如,使网格线变细以突出数据,而网格线粗细交替,很容易定位每个数据点在坐标系中的位置;减少网格线的宽度使其成为背景,用颜色和宽度把图表的焦点转移到拟合线上。进一步调整,减少网格和数值标签,减少网格线。现在,图的可读性强多了(见图 9-25)。

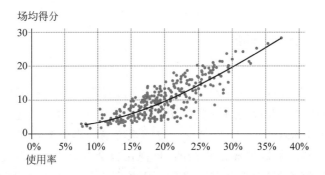

图 9-25　调整后的散点图

即使绘制图表只是为了研究或对数据进行概览,而不是为了察看具体的数据点或者数据中的故事,比如趋势线,你仍然可以通过视觉层次将图表结构化。同时呈现大量的数据会造成视觉惊吓。按类别细分则有助于读者浏览图表。

有时候,视觉层次可以用来体现研究数据的过程。假设在研究阶段生成了大量的图表,可以用几张图来展示全景,在其中标注出具体的细节另有图表单独表示。可以用这个思路来设计图表,带着读者跟你一起分析数据。

最重要的是,有视觉层次的图表容易读懂,能把读者引向关注焦点。相反,层次扁平的图则缺少流动感,读者难以理解,更难进行细致研究。这肯定不是你想要的结果。

9.6.2　增强图表的可读性

用视觉线索编码数据,就需要解码形状和颜色以得出见解,或理解图形所表达的内容(见图 9-26)。如果你没有清楚地描述数据,画出可读性强的数据图,颜色和形状就失去了其价值。图形和相关数据间的联系若被切断,结果就变成了一个几何图而已。

图 9-26　视觉隐喻和数据所表达内容的联系

必须维护好视觉隐喻和数据之间的纽带,因为正是数据连接着图形和现实世界。图形的可读性很关键。你可以对数据进行比较,思考数据的背景信息及其所表达的内容,并组织好形状、颜色及其周围的空间,使图表更加清楚。

例如,在图 9-27 中,尼古拉斯·加西亚·贝尔蒙特基于来自美国国家气象局的数据,用圆圈显示了 1200 个气象站的一种模式,将美国的风场制作成可视化动态图。交互的动画展示了过去 72 个小时里风的动向。线条代表风向,圆圈半径代表风速,颜色代表气温。每个标志都是一个气象站,你可以用鼠标点击图上面的任何位置以了解更多的细节。

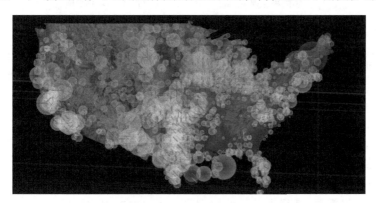

图 9-27　美国风场图 (2011, https://bit.ly/18VRaVb)

9.6.3　允许数据点之间进行比较

允许数据点之间进行比较是数据可视化的主要目标。在表格中,我们只能逐个对数据进行认识,而把数据放到视觉环境中就可以看出一个数值和其他数值的关联有多大,所有数据点是如何彼此相关的。可视化作为更好地理解数据的一种方式,如果不能满足这个基本需求,那它就没有价值了。即便你只想表明这些数值都是相等的,允许进行比较并得出结论仍然很关键。

传统的图表，比如条形图、折线图，它们都设计得让数据点的比较尽可能直接和明显。把数据抽象成基本的几何图形，可以比较长度、方向和位置。如图 9-28 所示，通过一些微妙的变化就可以让图表更难读或易读，例如用面积作视觉隐喻。用面积来表示数值时，实际上，图形的大小取决于人们怎样用图形来诠释数据。

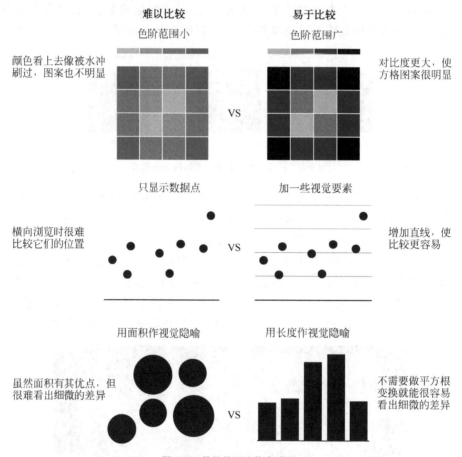

图 9-28 使比较更直接和明显

然而，与位置或长度相比，分辨出二维图形间的细微差异会更困难。当然，这并不是说不能用面积作视觉隐喻。相反，当数值间存在指数级差异时面积就大有用武之地了。如果细微的差别很重要，就得用其他的视觉隐喻了，比如位置或长度。

另一方面，气泡图把大数据和小数据放在同一个空间里，不能像条形图一样直观、精确地比较数值。但是就这个例子而言，条形图也不能很好地进行比较。这里还需要一些权衡。

引入颜色作为视觉隐喻还有一些其他需要考虑的因素。例如，你知道色盲人群看到的红色和绿色是怎样的，如果用相同饱和度的红色和绿色，对色盲人群来说这两种颜色是一样的。颜色选项也会根据所用的色阶和表达的内容而改变。

9.6.4 描述背景信息

背景信息能帮助读者更好地理解可视化数据。它能提供一种直观的印象，并且增强

抽象的几何图形及颜色与现实世界的联系。可以通过图表周围的文字引入背景信息,例如在报告或者新闻报道中;也可以用视觉隐喻和设计元素把背景信息融入到可视化图表中。

通常,视觉隐喻的选择会随着你对图表的期望而变化。不能达到预期效果的图表只会困扰读者——当然,这是从设计角度而非数据的角度来看的。意外显示出的趋势、模式和离群值总是受欢迎的。

举例来说,美国是一个两党制国家,有民主党和共和党。蓝色代表民主党,红色代表共和党。翻转两种颜色,比例不会变,但是因为大家已经习惯了原先的政党颜色,会使读者误以为巴拉克·奥巴马赢得了中西部地区和东南部地区的支持,而米特·罗姆尼则得到了西部地区和东北部地区的支持。

背景信息同样可以影响到几何图形的选择。例如,美国劳工统计局每个月会发布关于失业和就业的人数估计。图 9-29 显示了从 2013 年 2 月到 2015 年 2 月间的失业人数情况。在这段时间里,每个月的失业人数高于就业人数。条形越长,表明那个月的失业人数越多。

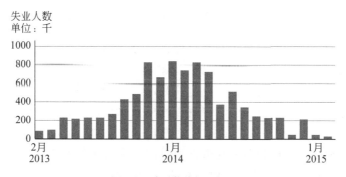

图 9-29　常见的数据可视化

图中全是正数值,这本身是合情合理的,但要考虑这个图通常出现在什么样的场合。人们期望看到正数方向表示就业,负数方向表示失业。然而,图 9-30 的坐标系中用负数方向表示失业,负的失业数也就是新增就业机会数。所以,像图 9-30 那样用负值来表示失业更直观。那些否定的事情,用下降来表示减少更合理。而当目标就是减轻体重时,体重的降低标在坐标轴的正向一侧效果会更好。

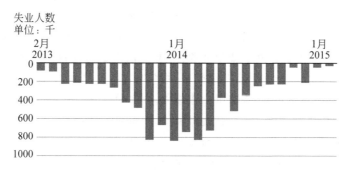

图 9-30　背景信息中的数据可视化

背景信息对于图表的理解十分重要。我们再来看个例子，图 9-31 是一幅来自实时航班追踪网站 FlightAware 的地图。从航班信息页中，可以知道这是 2012 年 4 月 19 日的 N48DL 次航班，从路易斯安纳州的斯莱德尔飞往佛罗里达州的萨拉索塔，飞行时间为 4 小时 23 分钟。

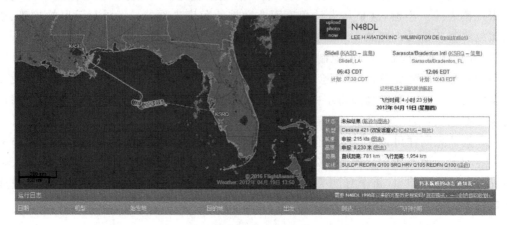

图 9-31　从美国路易斯安纳州斯莱德尔飞往佛罗里达州萨拉索塔的航班

除了看起来像个简陋的航班跟踪系统外，这张地图并没有什么值得注意的地方。但是，实际情况是这是一架小型飞机的航线，这架小飞机在墨西哥湾上空盘旋了 2 个多小时后，最终坠入大海，飞行员失踪——此时此刻，这张地图突然就有了特别的意义。

要考虑拥有什么数据，能得到什么数据，数据来源是什么，如何获取以及所有变量的意义是什么，然后用这些额外的信息来指导视觉探索。如果把可视化当作分析工具，必须尽可能多地了解数据。即使可视化数据的目的仅是为了将其用于报告中，探索研究也可以让你获得意外的认识，这有助于制作出更好的图表。

【延伸阅读】拿破仑东征莫斯科及撤退

Charles Joseph Minard(1781—1870)，法国工程师，他一生的大部分时间都贡献给了水坝、运河和桥梁的工程建造和教育事业。直到 1851 年退休，他才转入了他钟爱的个人事业：数据信息图形的绘制，那时他已 70 高龄。在他生命的最后 20 年，Minard 创造了可视化历史的一个传奇。今天，他被誉为可视化黄金时代的大师。

Minard 最大的成就是这幅出版于 1869 年的流地图（flow map）作品：拿破仑 1812 远征图（见图 9-32）。这幅图被后世学者称为"有史以来最好的统计图表"。

图 9-32 描述了拿破仑的军队从波兰和俄罗斯交界处东征莫斯科以及之后的撤退。其经典之处在于在一张简单的二维图上表现了丰富的信息，包括法军部队的规模，地理坐标，法军前进和撤退的方向，法军抵达某处的时间以及撤退路线上的温度。这张图对于 1812 年的战争提供了全面的、强烈的视觉表现，比如，撤退路线上在别列津河的重大损失，严寒对法军损失的影响等等，这种视觉的表现力即使历史学家的文字也难以比拟。

大多数看到这幅地图的人都不需要询问就可以看出地图中线条的粗细代表军队中的士兵数，灰色表示进军而黑色表示撤退。我们可以清楚地看到，44 万士兵跟随拿破仑

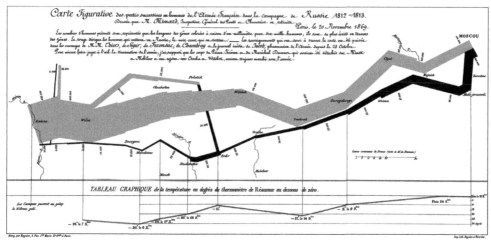

图 9-32　Minard 地图描述了拿破仑东征莫斯科及撤退的情况

出征,但是最终只有 1 万人幸存下来。军队横渡贝尔其纳河时河面的冰层还不够结实,导致士兵数量急剧减少。我们可以从这幅地图中获得关于这次东征的大量信息,即使不再看这幅地图,它的重要特点也将在很长一段时间后仍停留在我们的脑海里。伟大的历史事件催生了伟大的作品。

　　阅读上文,请思考、分析并简单记录。

　　(1) 请仔细阅读图 9-32,分析地图所表示的内涵。并结合网络资料搜索阅读,进一步了解拿破仑东征莫斯科及其惨败的原因。请谈谈你对这场战争的认识,以及你对这幅地图的认识。

　　答:

　　(2) 在可视化图形领域,70 高龄的法国工程师 Minard 有了伟大的建树,你觉得是什么使他获得了这一成就?

　　答:

　　(3) 请通过网络搜索和学习,了解什么是"工程素质",并请记录于下。

　　答:

（4）请简单记述你所知道的上一周发生的国际、国内或者身边的大事。

答：_____

【实验与思考】绘制泰坦尼克事件镶嵌图

本实验的目的如下：

（1）熟悉数据可视化的基本概念和主要内容。

（2）熟悉数据分析、处理和可视化应用的主要方法。

（3）通过绘制泰坦尼克事件镶嵌图，尝试了解数据可视化的设计与表现技术。

1. 工具/准备工作

在开始本实验之前，请认真阅读本章的相关内容。

需要准备一台安装了浏览器，能够访问 Internet 的计算机。

2. 实验内容与步骤

1）概念理解

（1）请结合查阅相关文献资料，简述数据可视化的 7 个数据类型。

答：_____

（2）请结合查阅相关文献资料，简述数据可视化的 7 项基本任务。

答：_____

2）泰坦尼克号"镶嵌图"

泰坦尼克号（RMS Titanic）是当时世界上最大的超级豪华巨轮，被称为"永不沉没的客轮"和"梦幻客轮"。它与姐妹船奥林匹克号（RMS Olympic）和不列颠尼克号（HMHS Britannic）一道为英国白星航运公司的乘客们提供快速且舒适的跨大西洋旅行，是同级三艘超级邮船中的第二艘。泰坦尼克号共耗资 7 500 万英镑，吨位 46 328 吨，长 882.9 英尺（约 269.1m），宽 92.5 英尺（约 28.2m），从龙骨到 4 个大烟囱的顶端有 175 英尺（约

53.3mm),高度相当于 19 层楼。

1912 年 4 月 10 日,泰坦尼克号从英国南安普敦出发,途经法国瑟堡-奥克特维尔以及爱尔兰昆士敦,计划中的目的地为美国纽约,开始了这艘"梦幻客轮"的处女航。4 月 14 日晚 11 点 40 分,泰坦尼克号在北大西洋撞上冰山,两小时四十分后,4 月 15 日凌晨 2 点 20 分沉没,由于缺少足够的救生艇,1 731 人葬身海底,造成了当时在和平时期最严重的一次航海事故,也是迄今最广为人知的一次海难(见图 9-33)。

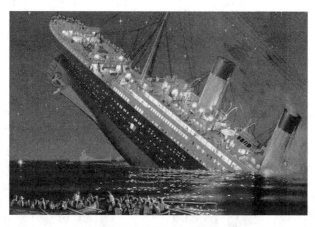

图 9-33 泰坦尼克号沉没

这里,通过泰坦尼克号的例子来解释镶嵌图的概念。泰坦尼克号乘员 2 201 人中有 1 731 名旅客及工作人员丧生。表 9-1 显示的原始数据包含 4 个属性:是否存活、年龄段、性别和舱位等级。

表 9-1 泰坦尼克号事件中乘员的原始数据

是否存活	年龄段	性别	舱位等级			
			头等舱	二等舱	三等舱	工作人员
否	成人	男	118	154	387	670
是			57	14	75	192
否	儿童		0	0	35	0
是			5	11	13	0
否	成人	女	4	13	89	3
是			140	80	76	20
否	儿童		0	0	17	0
是			1	13	14	0

如果没有仔细分析,很难从这个表中读出有用信息。可以通过以下方法生成一个对应的镶嵌图:首先生成一个矩形,令它的面积表示船上的总人数(图 9-34(a))。然后根据舱位等级将这个矩形分成 4 个稍小的矩形,它们的面积表示各舱位等级的人员数(图 9-34(b))。下一步再根据各舱位内的人员性别对这 4 个矩形进行细分(图 9-34(c)),

从中可以立即看出一些信息，如头等舱、二等舱和三等舱中的男女比例。最后，根据存活与否(存活表示为绿色，死亡表示为黑色)和年龄段对已有矩形进行再次细分，得到图 9-34(d)。

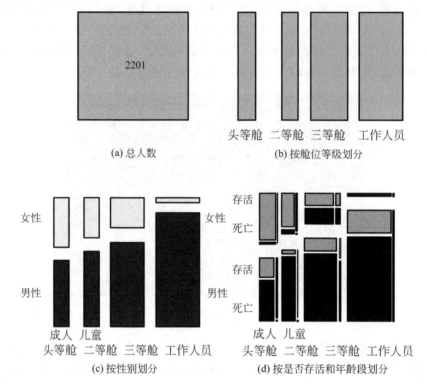

图 9-34　泰坦尼克号事件的镶嵌图生成过程

这个镶嵌图提供了对泰坦尼克号事件最直观的描述，同时也显现了很多新的信息，如"乘坐三等舱的女性""头等舱女性的存活率""女童与男童的存活率比较"等。

(1) 请通过网络搜索，了解并记录你感兴趣的更多关于泰坦尼克号事件的各个方面的信息，例如人文和技术信息等。

答：_____

(2) 仔细观察图 9-34，你还会产生哪些问题？得到哪些信息？

答：_____

(3) 你认为，在事件描述中，表格和图形方式分别有哪些特点？它们彼此有什么关联？

答：_____

（4）为表 9-1 所示的泰坦尼克号事件中乘员的原始信息生成一个镶嵌图，注意使用与图 9-34 不同的步骤（例如，划分次序依次为是否存活→性别→舱位等级→年龄段）。

镶嵌图可以在纸上手绘，如果使用软件工具（例如 Visio）则需要打印。请将你绘制的镶嵌图粘贴在下方，并注意折叠。

（镶嵌图作品粘贴线）

请列出你从泰坦尼克事件镶嵌图作品的描述中提取出的信息。

答：_____

3. 实验总结

4. 实验评价（教师）

第 10 章　虚拟现实与增强现实

　　虚拟现实(Virtual Reality,VR),也称灵境技术,是利用计算机模拟产生一个三度空间的虚拟世界,为使用者提供关于视觉、听觉、触觉等感官的模拟,让使用者如同身历其境一般,可以及时、没有限制地观察三度空间内的事物。

　　增强现实(Augmented Reality,AR)是指通过计算机系统提供的信息增加用户对现实世界感知的技术,将虚拟的信息应用到真实世界,并将计算机生成的虚拟物体、场景或系统提示信息叠加到真实场景中,从而实现对现实的增强。

　　专家认为,互联网经历了从 PC 到移动互联网的发展,而未来几年,VR、AR 等技术将改变整个互联网。

10.1　虚拟现实

　　在虚拟现实应用中,使用者看到的场景和人物全是假的,是把人的意识代入一个虚拟的世界(见图 10-1)。该项技术最早是在 20 世纪 80 年代初由美国 VPL 公司开创的,其演变发展大体上可以分为四个阶段:有声形动态的模拟是蕴含虚拟现实思想的第一阶段(1963 年以前),虚拟现实萌芽为第二阶段(1963—1972),虚拟现实概念的产生和理论初步形成为第三阶段(1973—1989),虚拟现实理论的进一步完善和应用为第四阶段(1990—至今)。

图 10-1　虚拟现实

10.1.1 虚拟现实技术

虚拟现实是多种技术的综合,包括实时三维计算机图形技术,广角(宽视野)立体显示技术,对观察者头、眼和手的跟踪技术,以及触觉/力觉反馈、立体声、网络传输、语音输入输出技术等。

1)实时三维计算机图形

相比较而言,利用计算机模型产生图形图像并不是太难的事情。如果有足够准确的模型,又有足够的时间,就可以生成不同光照条件下各种物体的精确图像,但是这里的关键是实时。例如在飞行模拟系统中,图像的刷新相当重要,同时对图像质量的要求也很高,再加上非常复杂的虚拟环境,问题就变得相当困难。

2)显示

人看周围的世界时,由于两只眼睛的位置不同,得到的图像略有不同,这些图像在脑子里融合起来,就形成了一个关于周围世界的整体景象,这个景象中包括了距离远近的信息。当然,距离信息也可以通过其他方法获得,例如眼睛焦距的远近、物体大小的比较等。

在虚拟现实系统中,双目立体视觉起了很大作用。用户的两只眼睛看到的不同图像是分别产生的,显示在不同的显示器上。有的系统采用单个显示器,但用户带上特殊的眼镜后,一只眼睛只能看到奇数帧图像,另一只眼睛只能看到偶数帧图像,由于奇、偶帧之间的不同(也就是视差)就产生了立体感。

在人造环境中,每个物体相对于系统的坐标系都有一个位置与姿态,而用户也是如此。用户看到的景象是由用户的位置和头(眼)的方向来确定的。

在传统的计算机图形技术中,视场的改变是通过鼠标或键盘来实现的,用户的视觉系统和运动感知系统是分离的。而利用头部跟踪来改变图像的视角,用户的视觉系统和运动感知系统之间就可以联系起来,感觉更逼真。头部跟踪的另一个优点是,用户不仅可以通过双目立体视觉去认识环境,而且可以通过头部的运动去观察环境。

在用户与计算机的交互中,键盘和鼠标是目前最常用的工具,但对于三维空间来说,它们都不太适合。在三维空间中因为有六个自由度,很难找出比较直观的办法把鼠标的平面运动映射成三维空间的任意运动。现在,已经有一些设备可以提供六个自由度,如3Space 数字化仪和 SpaceBall 空间球等。另外一些性能比较优异的设备是数据手套和数据衣。

3)声音

人能够很好地判定声源的方向。在水平方向上,人靠声音的相位差及强度的差别来确定声音的方向,因为声音到达两只耳朵的时间或距离有所不同。常见的立体声效果就是靠左右耳听到在不同位置录制的不同声音来实现的,所以会有一种方向感。现实生活里,当头部转动时,听到的声音的方向就会改变。但目前在虚拟现实系统中,声音的方向与用户头部的运动无关。

4)感觉

在虚拟现实系统中,用户可以看到一个虚拟的杯子,可以设法去抓住它,但是手没有真正接触杯子的感觉,并有可能穿过虚拟杯子的"表面",而这在现实生活中是不可能的。

解决这一问题的常用装置是在手套内层安装一些可以振动的触点来模拟触觉。

5）语音

在虚拟现实系统中，语音的输入输出也很重要。这就要求虚拟环境能听懂人的语言，并能与人实时交互。而让计算机识别人的语音是相当困难的，因为语音信号和自然语言信号具有多变性和复杂性。例如，连续语音中词与词之间没有明显的停顿，同一词、同一字的发音受前后词、字的影响，不仅不同人说同一词会有所不同，就是同一人发音也会受到心理、生理和环境的影响而有所不同。

使用人的自然语言作为计算机输入目前有两个问题。首先是效率问题，为便于计算机理解，输入的语音可能会相当啰嗦。其次是正确性问题，计算机理解语音的方法是对比匹配，而没有人的智能。

10.1.2　虚拟现实艺术特点

虚拟现实艺术是伴随着"虚拟现实时代"的来临应运而生的一个新兴而独立的艺术门类，它是以虚拟现实（VR）、增强现实（AR）等人工智能技术作为媒介手段加以运用的艺术形式，我们称之为虚拟现实艺术，简称 VR 艺术。该艺术形式的主要特点是超文本性和交互性。

作为现代科技前沿的综合体现，虚拟现实艺术是通过人机界面对复杂数据进行可视化操作与交互的一种新的艺术语言形式，它吸引艺术家的重要之处在于艺术思维与科技工具的密切交融和二者深层渗透所产生的全新的认知体验。与传统视窗操作下的新媒体艺术相比，交互性和扩展的人机对话是虚拟现实艺术呈现其独特优势的关键所在。从整体意义上说，虚拟现实艺术是以新型人机对话为基础的交互性的艺术形式，其最大优势在于建构作品与参与者的对话，通过对话揭示意义生成的过程。

艺术家通过对虚拟现实、增强现实等技术的应用，可以采用更为自然的人机交互手段控制作品的形式，塑造出更具沉浸感的艺术环境和现实情况下不能实现的梦想，并赋予创造的过程以新的含义。例如，具有虚拟现实性质的交互装置系统可以设置观众穿越多重感官的交互通道以及穿越装置的过程，艺术家可以借助软件和硬件的顺畅配合来促进参与者与作品之间的沟通与反馈，创造良好的参与性和可操控性；也可以通过视频界面进行动作捕捉，存储访问者的行为片段，以保持参与者的意识增强性为基础，同步放映增强效果和重新塑造、处理过的影像；通过增强现实、混合现实等形式，将数字世界和真实世界结合在一起，观众可以通过自身动作控制投影的文本，如数据手套可以提供力的反馈，可移动的场景、360°旋转的球体空间不仅增强了作品的沉浸感，而且可以使观众进入作品的内部，操纵它，观察它的过程，甚至赋予观众参与再创造的机会。

10.2　虚拟现实技术应用

2016 年被称为"VR 元年"，这项技术已经有了许多种可能的应用，其中游戏和娱乐是最显而易见的应用领域。

10.2.1 医学

虚拟现实在医学方面的应用具有十分重要的现实意义。在虚拟环境中,可以建立虚拟的人体模型,借助于跟踪球、HMD、感觉手套,学生可以很容易了解人体内部各器官结构,这比现有的采用教科书的方式要有效得多。

在医学院校,学生可在虚拟实验室中,进行"尸体"解剖和各种手术练习。用这项技术,由于不受标本、场地等的限制,所以培训费用大大降低。一些用于医学培训、实习和研究的 VR 系统仿真程度非常高,其优越性和效果是不可估量和不可比拟的。例如,导管插入动脉的模拟器可以使学生反复实践导管插入动脉时的操作;眼睛手术模拟器可以根据人眼的前眼结构创造出三维立体图像,并带有实时的触觉反馈,学生利用它可以观察模拟移去晶状体的全过程,并观察到眼睛前部结构的血管、虹膜和巩膜组织及角膜的透明度等。另外,还有麻醉虚拟现实系统、口腔手术模拟器等。

外科医生在真正动手术之前,通过 VR 技术的帮助,能在显示器上重复地模拟手术,移动人体内的器官,寻找最佳手术方案并提高熟练度。在远距离遥控外科手术、复杂手术的计划安排、手术过程的信息指导、手术后果预测、改善残疾人生活状况乃至新药研制等方面,VR 技术都能发挥十分重要的作用。

10.2.2 娱乐

丰富的感觉能力与 3D 显示环境使得虚拟现实成为理想的视频游戏工具(见图 10-2)。由于在娱乐方面对虚拟现实的真实感要求不是太高,故近些年来虚拟现实在该方面发展最为迅猛。如芝加哥开发了世界上第一台大型可供多人使用的虚拟现实娱乐系统,其主题是关于 3025 年的一场未来战争;英国开发的称为 Virtuality 的虚拟现实游戏系统,配有 HMD(Head Mount Display,头戴式显示器),大大增强了真实感;1992 年的一台称为 Legeal Qust 的系统由于增加了人工智能功能,使计算机具备了自学习功能,大大增强了趣味性及难度,使该系统获该年度虚拟现实产品奖。另外在家庭娱乐方面虚拟现实也显示出了很好的前景。

作为传输显示信息的媒体,虚拟现实未来在艺术领域所具有的潜在应用能力不可低估,它所具有的临场参与感与交互能力可以将静态艺术(如油画、雕刻等)转化为动态,使观赏者更好地欣赏作者的思想艺术。另外,虚拟现实提高了艺术表现能力,如一个虚拟的音乐家可以演奏各种各样的乐器,手足不便的人或远在外地的人可以在他生活的居室中去虚拟的音乐厅欣赏音乐会,等等。

10.2.3 军事航天

模拟训练一直是军事与航天工业中的一个重要课题(见图 10-3),这为虚拟现实提供了广阔的应用前景。美国国防部高级研究计划局(DARPA)自 20 世纪 80 年代起一直致力于研究称为 SIMNET 的虚拟战场系统,以提供坦克协同训练,该系统可连接 200 多台模拟

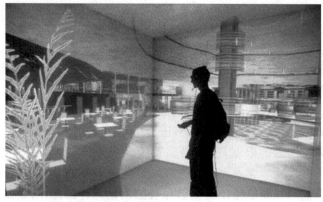

图 10-2　虚拟现实——娱乐

器。另外，利用虚拟现实技术可模拟零重力环境，代替非标准的水下训练宇航员的方法。

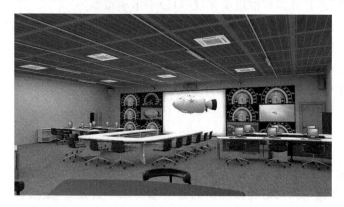

图 10-3　虚拟现实——军事推演

10.2.4　室内设计

虚拟现实不仅是一个演示媒体，而且是一个设计工具。它以视觉形式反映了设计者的思想，比如装修房屋之前，首先要做的事是对房屋的结构、外形做细致的构思，为了使之定量化，还需设计许多图纸，当然这些图纸只有内行人能读懂。虚拟现实可以把这种构思变成看得见的虚拟物体和环境，使以往的传统设计模式提升到数字化的即看即所得的完美境界，大大提高了设计和规划的质量与效率。运用虚拟现实技术，设计者可以完全按照自己的构思去构建装饰"虚拟"的房间，并可以任意变换自己在房间中的位置，观察设计的效果，直到满意为止，既节约了时间，又节省了做模型的费用。

10.2.5　房地产开发

随着房地产业竞争的加剧，传统的展示手段，如平面图、表现图、沙盘、样板房等，已经远远无法满足消费者的需要。只有敏锐把握市场动向，果断启用最新的技术并迅速转

化为生产力,方可以领先一步,击败竞争对手。虚拟现实技术是集影视广告、动画、多媒体、网络科技于一体的最新型的房地产营销方式,在国内的广州、上海、北京等大城市以及加拿大、美国等经济和科技发达的国家都非常热门,是当今房地产行业综合实力的象征和标志,其最主要的核心是房地产销售。同时,虚拟现实技术在房地产开发中的其他重要环节,包括申报、审批、设计、宣传等方面都有着非常迫切的需求。

10.2.6　工业仿真

虚拟现实已经被世界上一些大型企业广泛地应用到工业的各个环节,对企业提高开发效率,加强数据采集、分析、处理能力,减少决策失误,降低企业风险起到了重要的作用。虚拟现实技术的引入将使工业设计的手段和思想发生质的飞跃,更加符合社会发展的需要,可以说在工业设计中应用虚拟现实技术是可行且必要的(见图 10-4)。

图 10-4　虚拟现实——工业仿真

工业仿真所涵盖的范围很广,从简单的单台工作站上的机械装配到多人在线协同演练系统。下面列举一些工业仿真的应用领域:

- 石油、电力、煤炭行业多人在线应急演练。
- 市政、交通、消防应急演练。
- 多人多工种协同作业(化身系统、机器人人工智能)。
- 虚拟制造/虚拟设计/虚拟装配(CAD/CAM/CAE)。
- 模拟驾驶、训练、演示、教学、培训等(见图 10-5)。

图 10-5　虚拟现实——模拟培训

- 生物工程（基因/遗传/分子结构研究）。
- 建筑视景与城市规划。

10.2.7　应急推演

防患于未然，是各行各业尤其是具有一定危险性的行业（消防、电力、石油、矿产等）的关注重点，为了确保在事故来临之时减小损失，定期的执行应急推演是传统并有效的一种防患方式。但其弊端也相当明显，投入成本高，每一次推演都要投入大量的人力、物力，大量的投入使得其不可能频繁地进行。虚拟现实的产生为应急演练提供了一种全新的开展模式，将事故现场模拟到虚拟场景中去，在这里人为地制造各种事故情况，组织参演人员做出正确响应。这样的推演大大降低了投入成本，增加了推演实训时间，从而提高了人们面对事故灾难时的应对技能，并且可以打破空间的限制，方便地组织各地人员进行协同推演，这样的案例已有应用，必将成为今后应急推演的一个趋势。

10.2.8　文物古迹展示和保护

利用虚拟现实技术，结合网络技术，可以将文物的展示、保护提高到一个崭新的阶段。首先表现在将文物实体通过影像数据采集手段建立起实物三维或模型数据库，保存文物原有的各项构造数据和空间关系等重要资源，实现濒危文物资源的科学、高精度和永久的保存。其次，利用这些技术来提高文物修复的精度和预先判断，选取将要采用的保护手段，同时可以缩短修复工期。通过计算机网络来整合统一大范围内的文物资源，并且通过网络在大范围内利用 VR 技术更加全面、生动、逼真地展示文物，从而使文物脱离地域限制，实现资源共享，真正成为全人类拥有的文化遗产。使用虚拟现实技术可以推动文博行业更快地进入信息时代，实现文物展示和保护的现代化。

10.2.9　Web3D

Web3D 主要有四个应用方向：商业、教育、娱乐和虚拟社区。企业和电子商务应用三维的表现形式能够全方位展现一个物体，具有二维平面图像不可比拟的优势。企业将他们的产品发布成网上三维的形式，能够展现出产品外形的方方面面，加上互动操作，演示产品的功能和使用操作，充分利用互联网高速迅捷的传播优势来推广公司的产品。网上电子商务将销售产品展示做成在线三维的形式，顾客通过对之进行观察和操作能够对产品有更加全面的认识和了解，决定购买的几率必将大幅增加，能为销售者带来更多的利润。

教育界现在不再单纯依靠书本、教师授课的形式。计算机辅助教学（CAI）的引入，弥补了传统教学所不能达到的许多方面。在表现一些空间和立体化的知识，如原子、分子的结构、分子的结合过程、机械的运动时，三维的展现形式必然使学习过程更生动，使学生更容易接受和掌握。许多实际经验表明，做比听和说能获得更多的信息。使用具有交互功能的 3D 课件，学生可以在实际动手操作中得到更深的体会。对计算机远程教育系

统而言,引入 Web3D 内容必将达到很好的在线教育效果。

娱乐游戏业永远是 Web3D 一个不衰的市场。现今,动态 HTML、Flash 动画、流式音视频,使整个互联网生机盎然。动态页面较之静态页面更吸引浏览者。三维的引入必将造成新一轮的视觉冲击,使网页的访问量提升。娱乐站点可以在页面上建立三维虚拟主持这样的角色来吸引浏览者。游戏公司除了在光盘上发布 3D 游戏外,还可以在网络环境中运行在线三维游戏,利用互联网的优势使受众和覆盖面得到迅速扩张。

虚拟社区使用 Web3D 实现网络上的虚拟现实展示,只须构建一个三维场景,人以第一视角在其中穿行。场景和控制者之间能产生交互,加之高质量的生成画面使人产生身临其境的感觉。对于虚拟展厅、建筑房地产,虚拟漫游展示提供了解决方案,如果是建立一个多用户而且可以互相传递信息的环境,也就形成了所谓的虚拟社区。

Web3D 技术同样可以在三维定位监控、工业过程控制、建筑信息模型(BIM)、场馆虚拟展示等系统中得到应用。

10.2.10 道路桥梁建设

城市规划一直是对全新的可视化技术需求最为迫切的领域之一,虚拟现实技术可以广泛地应用在城市规划的各个方面,并带来切实且可观的利益。在高速公路与桥梁建设中,虚拟现实技术也得到了应用。道路桥梁要同时处理大量的三维模型与纹理数据,因此需要很高的计算机性能作为后台支持,但随着近年来计算机软硬件技术的提高,些原有的技术瓶颈得到了解决,使虚拟现实的应用有了前所未有的发展。

10.2.11 地理信息和地图

应用虚拟现实技术将三维地面模型、正射影像和城市街道、建筑物及市政设施的二维立体模型融合在一起,再现城市建筑及街区景观,用户在显示屏上可以很直观地看到生动逼真的城市街道景观,可以进行查询、量测、漫游、飞行浏览等一系列操作,满足数字城市技术由二维 GIS 向三维虚拟现实的可视化发展需要,为城市规划、社区服务、物业管理、消防安全、旅游交通等提供可视化空间地理信息服务。

电子地图技术是集地理信息系统技术、数字制图技术、多媒体技术和虚拟现实技术等多项现代技术为一体的综合技术。电子地图是一种以可视化的数字地图为背景,以文本、照片、图表、声音、动画、视频等多媒体为表现手段,展示城市、企业、旅游景点等区域综合面貌的现代信息产品,它可以存储于计算机外存,以只读光盘、网络等形式传播,以桌面计算机或触摸屏设备等形式供大众使用。由于电子地图产品结合了数字制图技术的可视化功能、数据查询与分析功能以及多媒体技术和虚拟现实技术的信息表现手段,加上现代电子传播技术的作用,一出现就赢得了社会的广泛兴趣。

10.2.12 数字地球

数字地球建设是一场意义深远的科技革命,也是地球科学研究的一场纵深变革。人

类迫切需要更深入地了解地球,理解地球,进而管理好地球。

拥有数字地球等于占领了现代社会的信息战略制高点。从战略角度来说,数字地球是全球性的科技发展战略目标,数字地球是未来信息资源的综合平台和集成。

而从科技角度分析,数字地球是国家的重要基础设施,是遥感、地理信息系统、全球定位系统、互联网、仿真与虚拟现实技术等的高度综合与升华,是人类定量地研究地球、认识地球、科学利用地球的先进工具。

10.3　增强现实

增强现实是一种将真实世界信息和虚拟世界信息"无缝"集成的新技术(见图10-6),是把原本在现实世界的一定时间空间范围内很难体验到的实体信息(视觉信息、声音、味道、触觉等),通过计算机等科学技术模拟仿真后再叠加,将虚拟的信息应用到真实世界,被人类感官所感知,从而达到超越现实的感官体验。真实的环境和虚拟的物体实时地叠加到同一个画面或空间,同时存在。

图 10-6　增强现实

增强现实技术不仅展现了真实世界的信息,而且将虚拟的信息同时显示出来,两种信息相互补充、叠加。在视觉化的增强现实应用中,用户利用头盔显示器,把真实世界与计算机图形多重合成在一起,便可以看到真实的世界围绕着它。

增强现实技术包含了多媒体、三维建模、实时视频显示及控制、多传感器融合、实时跟踪及注册、场景融合等新技术与新手段。增强现实提供了在一般情况下人类无法感知的信息。

增强现实显示器将计算机生成的图形叠加到真实世界中。自从20世纪70年代早期Pong进入电子游戏厅以来,视频游戏在30多年中一直局限在屏幕中的2D世界中,而增强现实这一新技术的到来,将通过增强我们的视、声、闻、触和听,进一步模糊真实世界与计算机所生成的虚拟世界之间的界线。

增强现实比虚拟现实更接近真实世界。增强现实将图像、声音、触觉和气味按其存在形式添加到自然世界中。由此可以预见视频游戏会推动增强现实的发展,但是这项技术将不仅仅局限于此,而会有无数种应用。从旅行团到军队的每个人都可以通过此技术

将计算机生成的图像放在其视野之内,并从中获益。

增强现实将真正改变人们观察世界的方式。想象一下这个情境:你行走在或者驱车行驶在路上,通过增强现实显示器(看起来像一副普通的眼镜),信息化图像将出现在你的视野之内,并且所播放的声音将与你所看到的景象保持同步。这些增强信息将随时更新,以反映当时大脑的活动。

10.3.1 增强现实的组成

增强现实系统具有三个突出的特点:①真实世界和虚拟世界的信息集成;②具有实时交互性;③在三维尺度空间中增添定位虚拟物体。增强现实技术可广泛应用到军事、医疗、建筑、教育、工程、影视、娱乐等领域。

一个完整的增强现实系统是由一组紧密联结、实时工作的硬件部件与相关的软件系统协同实现的,常用的有如下三种组成形式。

(1) 基于显示器式。在基于计算机显示器的增强现实实现方案中,摄像机拍摄的真实世界图像输入到计算机中,与计算机图形系统产生的虚拟景象合成,并输出到显示器。用户从显示器上看到最终的增强场景图片。它虽然简单,但不能带给用户多少沉浸感(见图 10-7)。

图 10-7 基于显示器的增强现实系统

(2) 光学透视式。头戴式显示器(HMD)被广泛应用于虚拟现实系统中,用以增强用户的视觉沉浸感。增强现实技术的研究者们也采用了类似的显示技术,这就是在增强现实中广泛应用的穿透式 HMD。根据具体实现原理又划分为两大类,分别是基于光学原理的穿透式 HMD(Optical See-through HMD)和基于视频合成技术的穿透式 HMD(Video See-through HMD)。

光学透视式增强现实系统具有简单、分辨率高、没有视觉偏差等优点,但它同时也存在着定位精度要求高、延迟匹配难、视野相对较窄和价格高等不足。

(3) 视频透视式。这种增强现实系统采用基于视频合成技术的穿透式 HMD(Video See—through HMD)。

10.3.2　增强现实系统工作原理

增强现实的基本工作原理是将图像、声音和其他感官增强功能实时添加到真实世界的环境中。这听起来十分简单。而且，电视网络通过使用图像实现上述目的不是已经有数十年的历史了吗？的确是这样，但是电视网络所做的只是显示不能随着摄像机移动而进行调整的静态图像。增强现实远比在电视广播中应用的任何技术都要先进。增强现实的早期版本一开始是出现在通过电视播放的比赛和橄榄球比赛中，例如 RACEf/x 和添加的第一次进攻线，它们都是由 Sportvision 创造的，这些系统只能显示从一个观看者的视角所能看到的图像。而下一代增强现实系统将显示能从所有观看者的视角看到的图像。

在大学和高新技术企业中，增强现实还处于研发的初级阶段。不久的将来，我们将看到第一批大量投放市场的增强现实系统。一个研究者将其称为"21世纪的随身听"。增强现实要努力实现的不仅是将图像实时添加到真实的环境中，而且还要更改这些图像以适应用户的头部及眼睛的转动，使图像始终在用户视角范围内。下面是使增强现实系统所需的三个组件：

（1）头戴式显示器。

（2）跟踪系统。

（3）移动计算能力。

增强现实的开发人员的目标是将这三个组件集成到一个单元中，放置在用带子绑定的设备中，该设备能以无线方式将信息转播到类似于普通眼镜的显示器上。

10.3.3　增强现实技术应用

增强现实技术不仅在与虚拟现实技术相类似的应用领域，诸如尖端武器、飞行器的研制与开发，数据模型的可视化，虚拟训练，娱乐与艺术等领域具有广泛的应用，而且由于其具有能够对真实环境进行增强显示输出的特性，在医疗研究与解剖训练、精密仪器制造和维修、军用飞机导航、工程设计和远程机器人控制等领域，具有比虚拟现实技术更加明显的优势。

例如：

（1）医疗领域。医生可以利用增强现实技术进行手术部位的精确定位。

（2）军事领域。部队可以利用增强现实技术进行方位的识别，获得实时所在地点的地理数据等重要军事数据。增强现实系统可以为军队提供关于周边环境的重要信息，例如显示建筑物另一侧的入口，这有点像 X 射线视觉。增强现实显示器还能突出显示军队的移动，让士兵可以转移到敌人看不到的地方。

（3）古迹复原和数字化文化遗产保护。文化古迹的信息以增强现实的方式提供给参观者，用户不仅可以通过 HMD 看到古迹的文字解说，还能看到遗址上残缺部分的虚拟重构。

（4）工业维修领域。通过 HMD 将多种辅助信息显示给用户，包括虚拟仪表的面板、

被维修设备的内部结构、被维修设备零件图等。

（5）网络视频通信领域。该系统使用增强现实和人脸跟踪技术，在通话的同时在通话者的面部实时叠加帽子、眼镜等虚拟物体，在很大程度上提高了视频对话的趣味性。

（6）电视转播领域。通过增强现实技术可以在转播体育比赛的时候实时地将辅助信息叠加到画面中，使观众可以得到更多的信息。

（7）娱乐、游戏领域。增强现实可以将游戏映射到周围的真实世界中，可以真正成为其中的一个角色。例如增强现实游戏可以让位于全球不同地点的玩家共同进入一个真实的自然场景，以虚拟替身的形式，进行网络对战。

（8）旅游、展览领域。人们在浏览、参观的同时，通过增强现实技术将接收到途经建筑的相关资料，观看展品的相关数据资料。

（9）市政建设规划。采用增强现实技术将规划效果叠加到真实场景中以直接获得规划的效果。增强现实系统可以将标记器连接到人们正在施工的特定物体上，然后在它上面描绘出图像。

（10）即时信息。旅行者和学生可以使用这些系统了解有关特定历史事件的更多信息。想象行走在美国内战的战场上，并且在头戴式增强现实显示器上看到重现的历史事件。它将使人沉浸在历史事件中，有身临其境之感，而且视角将是全景的。

【延伸阅读】微软 HoloLens 证明：增强现实不是忽悠人

2015 年 4 月 29 日至 5 月 1 日，Build 2015 开发者大会在旧金山 Moscone 中心举办，在这次开发者大会上，微软公司宣布了一系列针对开发者的新产品和服务，其中头戴式增强现实设备 HoloLens 成为大会首日的最大亮点。微软公司展示了 HoloLens 能实现哪些令人惊叹的用途，重点介绍了 HoloLens 在医学和机器人等专业领域的应用，而不是游戏和通信等消费类应用。与此同时，微软公司将 HoloLens 称作当前最令人兴奋的新技术之一（见图 10-8）。

图 10-8　微软 HoloLens 技术应用（一）

在 2015 年 1 月发布 HoloLens 时，微软公司主要介绍了 HoloLens 配合微软公司当前的产品能实现哪些用途。例如，可以通过 HoloLens 在客厅中玩 *MineCraft* 游戏，或是

通过 Skype 与远方的好友通信。尽管增强现实技术在多个行业都具备潜在应用,但微软公司却重点介绍了 HoloLens 在消费类市场的潜力。

微软公司的做法可能并没有错。将墙壁变为虚拟显示屏,在家中养育虚拟的宠物,或是将整个家居环境变为全息舞台,这样的前景极具吸引力。不过,这也带来了许多疑问。这样的产品成本是多少？相对于大屏幕显示屏,通过 HoloLens 去观看 Netflix 视频有多大的效果提升？此外,增强现实技术还会给社交环境中的用户带来尴尬。例如,当你佩戴着增强现实眼镜,凭空挥舞手臂做一些操作时,你的室友会怎么想？

在 2015 年 5 月的微软公司 Build 开发者大会上,微软公司再次展示了 HoloLens 与微软公司其他产品的配合应用。但与此同时,微软公司也展示了这一设备未来真正的前景所在,即学校、办公室、实验室以及其他职业环境中。在这些场合,人们需要更强大的工具使生活变得更好。

真正的科学

你可以从微软公司当前的合作伙伴入手,看看 HoloLens 能带来什么。这些合作伙伴包括迪士尼、美国宇航局(NASA)、Autodesk 和 Sketchfab 等。这些公司和机构将为 HoloLens 设计全新的用途。尽管你个人可能不会对这些应用感兴趣,但这些应用确实将使我们每个人受益。

此外,微软公司也花费了同样多的时间解释 HoloLens 的专业级应用。在演示过程中,凯斯西储大学的人士解释了如何使用 HoloLens 开展虚拟解剖课(见图 10-9)。这样的课程上不再需要传统的解剖标本和厚重的医学词典。

图 10-9　微软 HoloLens 技术应用 (二)

"通过将 3D 内容引入真实世界,HoloLens 与现实的结合有可能推动医学教育的革命。"凯斯西储大学的马克·格里斯沃德(Mark Griswold)在 Build 大会上表示,"通过全息技术,我们可以方便地分解和观察单个组织。"因此,学生将可以一次性同时观察解剖标本的各个方面。

格里斯沃德还指出,在全息技术中,尽管无法利用触觉,但这也将带来另一些优势。你可以模拟血液在血管中的流动,或是增大心脏的尺寸,更好地看清内部结构。这只是在医学方面的应用,建筑、工程和设计等领域的应用同样很广泛。尽管 HoloLens 可能无法帮你更深入地欣赏《简爱》,但这一技术能带来的学术革命确实很多。

微软公司此次还展示一款名为 B-15 的机器人。这一机器人基于第二代树莓派

（Raspberry piz）来开发，同时集成了 HoloLens 技术。这样做的效果非常好。这款机器人本身就很有趣，同时也充分发挥了 HoloLens 的功能。这有助于技术的进一步普及。

通过 HoloLens，这款机器人提供了虚拟的面板，帮助操作者进行数据的读取和操控。此前，用户在平板电脑屏幕上很难获得这样的信息，更不用提如何使用这些信息。而现在，只需一些简单的操作，用户就可以让 B—15 移动，或是改变 LED 灯光的颜色（见图 10-10）。

图 10-10　微软 HoloLens 技术应用（三）

前景：专业级应用

Build 大会上的这些演示很好地证明了，HoloLens 和其他增强现实设备并不一定需要应用在普通用户的家中。现实增强应用在消费类市场的普及存在障碍。对普通人来说，这样的技术显得很古怪。在计算机被集成至普通眼镜或是隐形眼镜之前，增强现实技术会给人们带来难以克服的不良感受。除非在使用这一技术时能不被他人注意，否则用户看起来都会令人觉得愚蠢。

增强现实应用在职业场合的应用则不会出现类似问题。如果你在工作中佩戴着 HoloLens，那么不会有人觉得你很愚蠢，他们知道你是在工作。

此前已有案例证明，增强现实技术在职业场合更有用。不过微软公司可能并不欢迎这一点。第一代谷歌眼镜在消费类市场遭遇了失败，但在一些小众市场，例如医疗健康领域，谷歌眼镜仍被证明非常有用。HoloLens 的功能更强大，在推出之初就有着更丰富的应用和更多的重量级合作伙伴。因此，在职业公司场合，HoloLens 将能发挥出更大的作用。

微软公司证明，现实增强头戴设备短期的未来并不在于游戏或耍酷，而是在于满足实际需求的职业应用。相对于利用 HoloLens 在 *MineCraft* 中玩游戏，这些应用看起来并不是很酷，但却更贴近现实。

资料来源：李玮，腾讯科技，2015 年 5 月 2 日。

【实验与思考】熟悉增强现实技术及其应用

本实验的目的如下：

（1）熟悉虚拟现实技术的基本概念和主要内容。

（2）熟悉增强现实技术的基本概念和主要内容。

1．工具/准备工作

在开始本实验之前，请认真阅读课程的相关内容。

需要准备一台带有浏览器，能够访问因特网的计算机。

2．实验内容与步骤

（1）请结合课文并查阅相关文献资料，简述什么是虚拟现实艺术。

答：_____

（2）请简述虚拟现实技术的主要应用领域。

答：_____

（3）请阅读本章的【延伸阅读】，并在网络上搜索 2014 年、2016 年等多个年份的 Build 开发者大会，了解更多的微软开发者大会所表达的信息。请谈谈你对微软开发者大会的认识，你对大会所宣传的哪些新技术特别感兴趣？

答：_____

（4）微软 HoloLens 技术证明：增强现实不是忽悠人。你对增强现实技术的发展前景有什么看法？

答：_____

（5）请通过网络搜索，简述增强现实和虚拟现实有什么区别。有人说，虚拟现实是"梦到鬼了"，增强现实是"大白天遇到鬼了"。你同意这样的说法吗？

答：_____

3. 实验总结

4. 实验评价（教师）

第 11 章　课程实验总结与课程实践

11.1　课程实验总结

至此,我们顺利完成了本课程有关数字艺术设计的全部实验。为巩固通过实验所了解和掌握的相关知识和技术,请对所做的全部实验做系统的总结。如果书中预留的空白不够,请另附纸张粘贴在边上。

11.1.1　实验的基本内容

(1) 总结本学期完成的数字艺术设计实验的主要内容(请根据实际完成的实验情况填写)。

第 1 章实验的主要内容:＿＿＿＿＿＿＿＿＿＿＿＿＿＿＿＿＿＿＿＿＿＿＿
＿＿＿＿＿＿＿＿＿＿＿＿＿＿＿＿＿＿＿＿＿＿＿＿＿＿＿＿＿＿＿＿＿＿＿＿＿

第 2 章实验的主要内容:＿＿＿＿＿＿＿＿＿＿＿＿＿＿＿＿＿＿＿＿＿＿＿
＿＿＿＿＿＿＿＿＿＿＿＿＿＿＿＿＿＿＿＿＿＿＿＿＿＿＿＿＿＿＿＿＿＿＿＿＿

第 3 章实验的主要内容:＿＿＿＿＿＿＿＿＿＿＿＿＿＿＿＿＿＿＿＿＿＿＿
＿＿＿＿＿＿＿＿＿＿＿＿＿＿＿＿＿＿＿＿＿＿＿＿＿＿＿＿＿＿＿＿＿＿＿＿＿

第 4 章实验的主要内容:＿＿＿＿＿＿＿＿＿＿＿＿＿＿＿＿＿＿＿＿＿＿＿
＿＿＿＿＿＿＿＿＿＿＿＿＿＿＿＿＿＿＿＿＿＿＿＿＿＿＿＿＿＿＿＿＿＿＿＿＿

第 5 章实验的主要内容:＿＿＿＿＿＿＿＿＿＿＿＿＿＿＿＿＿＿＿＿＿＿＿
＿＿＿＿＿＿＿＿＿＿＿＿＿＿＿＿＿＿＿＿＿＿＿＿＿＿＿＿＿＿＿＿＿＿＿＿＿

第 6 章实验的主要内容:＿＿＿＿＿＿＿＿＿＿＿＿＿＿＿＿＿＿＿＿＿＿＿
＿＿＿＿＿＿＿＿＿＿＿＿＿＿＿＿＿＿＿＿＿＿＿＿＿＿＿＿＿＿＿＿＿＿＿＿＿
＿＿＿＿＿＿＿＿＿＿＿＿＿＿＿＿＿＿＿＿＿＿＿＿＿＿＿＿＿＿＿＿＿＿＿＿＿

第 7 章实验的主要内容：_____

第 8 章实验的主要内容：_____

第 9 章实验的主要内容：_____

第 10 章实验的主要内容：_____

附录 A 实验的主要内容：_____

附录 B 实验的主要内容：_____

（2）总结你认为自己通过实验主要掌握的数字艺术设计的知识点。

① 知识点：_____

简述：_____

② 知识点：_____

简述：_____

③ 知识点：_____

简述：_____

11.1.2　实验的基本评价

（1）在全部实验中，你印象最深，或者相比较而言你认为最有价值的实验是：

① _____

你的理由是：_____

②＿＿＿＿＿＿＿＿＿＿＿＿＿＿＿＿＿＿＿＿＿＿＿＿＿＿＿＿＿＿＿

你的理由是：＿＿＿＿＿＿＿＿＿＿＿＿＿＿＿＿＿＿＿＿＿＿＿＿＿＿

＿＿＿＿＿＿＿＿＿＿＿＿＿＿＿＿＿＿＿＿＿＿＿＿＿＿＿＿＿＿＿＿＿＿

＿＿＿＿＿＿＿＿＿＿＿＿＿＿＿＿＿＿＿＿＿＿＿＿＿＿＿＿＿＿＿＿＿＿

（2）在所有实验中，你认为应该得到加强的实验是：

①＿＿＿＿＿＿＿＿＿＿＿＿＿＿＿＿＿＿＿＿＿＿＿＿＿＿＿＿＿＿＿

你的理由是：＿＿＿＿＿＿＿＿＿＿＿＿＿＿＿＿＿＿＿＿＿＿＿＿＿＿

＿＿＿＿＿＿＿＿＿＿＿＿＿＿＿＿＿＿＿＿＿＿＿＿＿＿＿＿＿＿＿＿＿＿

＿＿＿＿＿＿＿＿＿＿＿＿＿＿＿＿＿＿＿＿＿＿＿＿＿＿＿＿＿＿＿＿＿＿

②＿＿＿＿＿＿＿＿＿＿＿＿＿＿＿＿＿＿＿＿＿＿＿＿＿＿＿＿＿＿＿

你的理由是：＿＿＿＿＿＿＿＿＿＿＿＿＿＿＿＿＿＿＿＿＿＿＿＿＿＿

＿＿＿＿＿＿＿＿＿＿＿＿＿＿＿＿＿＿＿＿＿＿＿＿＿＿＿＿＿＿＿＿＿＿

＿＿＿＿＿＿＿＿＿＿＿＿＿＿＿＿＿＿＿＿＿＿＿＿＿＿＿＿＿＿＿＿＿＿

（3）对于本实验课程和本书的实验内容，你认为应该改进的其他意见和建议是：

＿＿＿＿＿＿＿＿＿＿＿＿＿＿＿＿＿＿＿＿＿＿＿＿＿＿＿＿＿＿＿＿＿＿

＿＿＿＿＿＿＿＿＿＿＿＿＿＿＿＿＿＿＿＿＿＿＿＿＿＿＿＿＿＿＿＿＿＿

＿＿＿＿＿＿＿＿＿＿＿＿＿＿＿＿＿＿＿＿＿＿＿＿＿＿＿＿＿＿＿＿＿＿

＿＿＿＿＿＿＿＿＿＿＿＿＿＿＿＿＿＿＿＿＿＿＿＿＿＿＿＿＿＿＿＿＿＿

11.1.3　课程学习能力测评

请根据你在本课程中的学习情况客观地对自己在数字艺术设计方面做一个能力测评。请在表 11-1 的"测评结果"栏中合适的项下打"√"。

表 11-1　课程学习能力测评

关键能力	评 价 指 标	测 评 结 果					备　注
		很好	较好	一般	勉强	较差	
课程主要内容	1. 了解本课程的主要内容						
	2. 熟悉本课程的基本概念，了解本课程的理论基础						
	3. 熟悉本课程的网络计算环境						
艺术欣赏与美学基础	1. 熟悉艺术欣赏的基本方法						
	2. 熟悉美学与数字媒体基本要素						
	3. 了解素描、速写、色彩、构图的基础知识						
	4. 熟悉文字、图案设计的方法						
图形设计	1. 掌握平面设计方法与软件						
	2. 掌握动画设计方法与软件						

关键能力	评价指标	测评结果					备注
		很好	较好	一般	勉强	较差	
数字可视化	1. 了解数字可视化艺术						
	2. 熟悉数字引导可视化方法						
自我管理能力	1. 培养自己的责任心						
	2. 掌握、管理自己的时间						
交流能力	1. 知道如何尊重他人的观点等						
	2. 能和他人有效地沟通,在团队合作中表现积极						
	3. 能获取并反馈信息						
解决问题能力	1. 学会使用信息资源						
	2. 能发现并解决一般问题						
设计创新能力	1. 能根据现有的知识与技能创新地提出有价值的观点						
	2. 使用不同的思维方式						

说明:"很好"为 5 分,"较好"为 4 分,其余类推。全表栏目合计满分为 100 分。

你对自己的测评总分为:＿＿＿＿＿分。

11.1.4　数字艺术设计实验总结

11.1.5　实验总结评价（教师）

11.2　课程实践

11.2.1　任务

请任课教师根据实际情况安排本次课程实践活动，组织学生参观当地举办的艺术（美术）博览会（展览会），并撰写课程实践报告。

根据教师要求，本次课程实践活动将作为：

□ 课程考核　　　　　　　□ 课程实践　　　　　　　□ 一般作业

11.2.2　报告内容

请在认真欣赏、学习的基础上，撰写以下课程实践报告。

（1）你参观的展会的名称是：_____

举办时间：_____

举办地点：_____

（2）展会的主要内容描述：

（3）你认为本次展会是：

□ 传统艺术盛会　　□ 数字艺术盛会　　□ 传统艺术和数字艺术的盛会　　□ 不知道

（4）如果是传统艺术和数字艺术盛会，你认为数字艺术作品在其中占有多少份额？

如果仅仅是传统艺术的展示，你认为所展示的内容和数字艺术有关系吗？如果有，请简单介绍你的观点：

（5）这次参观给你留下的第一印象是什么？

（6）在本次参观中，你最喜欢的内容（作品）是什么？请简单描述之。

（7）你认为这次参观对本课程的学习是否有意义：

□ 很有意义 　　□ 一般意义 　　□ 有点意义 　　□ 没有意义 　　□ 不知道

（8）如果有意义，你认为这次参观学习对本课程的主要贡献是什么：

（9）你认为本次展会存在的问题是：

（10）你希望老师给予帮助的问题是：

（11）你希望在班上进行讨论的相关话题是：

11.2.3 实践报告总结

（请叙述你的感受、认识、体会以及建议等，不少于 500 字。）

11.2.4 实践报告评价（教师）

参 考 文 献

[1] 周苏,等. 大数据导论[M]. 北京：清华大学出版社,2016.
[2] 周苏,等. 大数据可视化[M]. 北京：清华大学出版社,2016.
[3] 周苏,等. 大数据可视化技术[M]. 北京：清华大学出版社,2016.
[4] 周苏,等. 人数据及其可视化[M]. 北京：中国铁道出版社,2016.
[5] 周苏,等. 人机交互技术[M]. 北京：清华大学出版社,2016.
[6] 周苏,等. 创新思维与 TRIZ 创新方法[M]. 北京：清华大学出版社,2015.
[7] 周苏,等. 创新：思维与方法[M]. 北京：机械工业出版社,2016.
[8] 周苏,等. 创新思维与方法[M]. 北京：中国铁道出版社,2016.
[9] 周苏,等. 创新思维与科技创新[M]. 北京：机械工业出版社,2016.
[10] 周苏,等. 数字媒体技术基础[M]. 北京：机械工业出版社,2015.
[11] 周苏,等. 多媒体技术与应用[M]. 北京：清华大学出版社,2013.
[12] 周苏,等. 数字艺术设计概论[M]. 北京：科学出版社,2007.
[13] 周苏,等. 多媒体技术与实践[M]. 北京：科学出版社,2005.
[14] 周苏,等. 网页设计与网站建设实验[M]. 北京：科学出版社,2005.
[15] 周苏,等. 人机界面设计[M]. 2 版. 北京：科学出版社,2011.
[16] 埃斯汀.伯勒,等. 数字艺术设计基础[M]. 北京：人民邮电出版社,2010.
[17] 郭早早. 数字媒体美术基础[M]. 北京：清华大学出版社,2013.
[18] 张铭芮,等. 数字媒体导论[M]. 北京：人民邮电出版社,2013.
[19] 姬秀娟,等. 数字媒体基础及应用技术[M]. 北京：清华大学出版社,2014.
[20] 窦巍,等. 数字动画入门[M]. 北京：清华大学出版社,2014.
[21] 彭澎. Illustrator 插画艺术设计教程[M]. 北京：科学出版社,2007.
[22] 刘刚田. 计算机图形艺术设计[M]. 北京：清华大学出版社,2006.

附录 A　艺术品的本质及其产生

　　法国著名哲学家、文学评论家丹纳(1826—1893)在其著作《艺术哲学》①中指出："我们文明过度，观念过强，却形象过弱，日常的精神生活也成了纯粹的推理。"学习数字艺术设计，不仅要着眼于以计算机应用为主体的技术，同时，也需要学生和从业人员具有较高的艺术素养和造诣。因此，在本附录中，我们尝试以欧洲艺术史为主线，通过学习丹纳的"艺术哲学"思想，培养艺术鉴赏能力，从而丰富自己的艺术素养和提高综合素质。

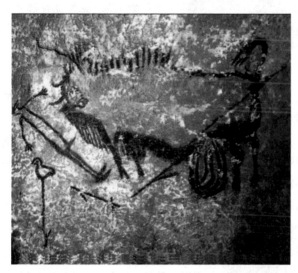

　　时代风貌决定艺术风格。在原始社会，人类就开始用淳朴的笔触记录着自然中的动物、植物和人的形象。法国的拉斯科岩洞是目前为止发掘到的最大的原始石窟。尽管学术界对于原始艺术产生的根源仍存在着很大的争论，但至少有一点可以肯定，原始艺术的造型能力已达到相当高的水平。

图 A-1　法国拉斯科岩洞壁画 (旧石器时代)

A.1　艺术品隶属于"总体"

　　研究艺术品所隶属的总体，可以从三个方面来探讨。

　　第一，艺术品隶属于艺术家。某个艺术家的全部作品，无论是一首诗、一幅画还是座雕像，它们都属于一个总体，属于该艺术家的全部作品。同一个艺术家的许多作品都是

　　① 《艺术哲学》是一部以欧洲绘画史为主线的，有关艺术、历史及人类文化的巨著。丹纳以渊博精深的见解贯穿于自然科学和社会科学领域，提出了决定文明的三大要素——种族、环境、时代和衡量艺术作品价值的标准——艺术作品表现事物特征的重要程度、有益程度和效果程度。

互相联系的,艺术家的个人风格通过他的作品而得以表现。譬如,某个画家会偏爱某种色调,他的构图方式、制作方法等都有其自己的特点。不同的作家,其语言特色和创作风格也迥然不同。拿一件著名艺术家的作品给人鉴赏,尽管作品没有艺术家的签名,但只要鉴赏者具有一定的专业知识,他就能说出这件艺术品的作者的名字;如果鉴赏者知识渊博、经验丰富,他还能说出这件作品是属于那位作家哪一个时期、哪一个阶段的作品。

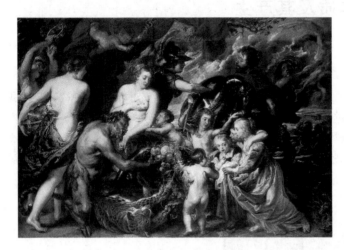

鲁本斯的伟大在于他敏锐地捕捉到了那个时代的脉搏,并将其准确、典型地表现出来。此画是为促成英国与西班牙间的和平而绘的,画面的最后方,知识和艺术女神正用手推开战神马尔斯的盾牌;画面前方挤满健壮的裸体,丰腴的丰收女神挤压着乳房,壮硕的森林女神奉献上丰收的水果。这组象征和平与享乐的场景正是佛兰德斯①富足、放纵生活的写照。

图 A-2 鲁本斯的油画《战争与和平》(1629—1630)

第二,艺术家隶属于某一艺术宗派或艺术家家族。艺术家及其全部作品也不是孤立的,一个艺术家总是隶属于与他同时同地的艺术宗派或艺术家家族。

例如,戏剧大师莎士比亚初看似乎是"从天而降"的奇迹,但与莎士比亚同一时期的其他十来个优秀的剧作家,他们的创作风格大体相同,其戏剧特征和莎士比亚的也十分相似。

又如画家鲁本斯,他的绘画风格自成一体。但是,只要到比利时根特、布鲁塞尔、布鲁日、盎凡尔斯等地的教堂去参观,你就会发觉有许多画家的风格都和鲁本斯相仿,他们

约尔丹斯(1593—1678),鲁本斯的同学和助手,画风深受其影响。他的绘画风格更多地继承了风俗画传统,表现着中产阶级和市民的欢乐生活。在这幅画中,画家用娴静的笔触留下了一家人体面的合影。

图 A-3 约尔丹斯的油画《花园中的画家及其家人》(1621年)

① 佛兰德斯是西欧的一个历史地名,泛指古代尼德兰南部地区,位于西欧低地西南部、北海沿岸,包括今比利时的东佛兰德省和西佛兰德省、法国的加来海峡省和北方省、荷兰的泽兰省。

用同样的思想感情理解绘画,在各人特有的差别中仍然保持着同一家族的面貌。只不过到现在,他们的名字被同时代大师的盛名所湮没。但是,要了解那位大师,仍然需要把这些有才能的作家集中在他周围,因为大师只是这个艺术家家族中最显赫的一个代表。

> **鲁本斯**(1577—1640)生于德国的茨根小城。17世纪的欧洲出现过4位伟大的画家,即意大利的卡拉瓦乔、佛兰德斯的鲁本斯、荷兰的伦勃朗和西班牙的委拉斯开兹。鲁本斯是17世纪整个西欧绘画的代表,也是巴洛克艺术①的代言人。

第三,艺术宗派或艺术家家族隶属于社会。艺术家生活在现实社会中,社会的风俗习惯与时代精神对群众和艺术家的影响都是相同的,他们有着同样的习惯、同样的利益和同样的信仰。因此,要了解艺术家的趣味与才能,了解艺术家为什么特别喜爱某种典型或偏爱某种色彩,就应当从群众的思想感情和社会的风俗习惯中去探求。

由此,我们可以定下一条规则:要了解一件艺术品,要了解一个或一群艺术家,必须了解艺术家所属的时代精神和社会风俗习惯。这既是对艺术品的最终解释,也是研究艺术品的基本出发点。

事实上,这一点已经被历史所证实,只要了解一下艺术史上各个重要的时代,就会发现,许多艺术都是随着某些时代精神与风俗情况的产生而产生,随着它们的消失而消亡的。例如古希腊埃斯库罗斯、索福克勒斯、欧里庇得斯三大悲剧家的作品诞生的时代,正是希腊人战胜波斯人争得独立,在文明世界中取得领袖地位的时代。等到马其顿入侵,希腊因受到异族统治而使民族的独立与元气一齐丧失的时候,希腊悲剧这一艺术形式也就跟着消亡了。同样,哥特式建筑是在11世纪封建制度正式确立时期发展起来的,但到15世纪末,随着近代君主政体的诞生和小诸侯割据势力的兴起,与哥特式建筑有关的全部风俗趋于瓦解,哥特式建筑也就跟着消亡了。

古希腊社会有着相对自由完善的政治制度和繁荣的经济。这种背景下的希腊民族有着自信、开朗和热情的性格,在艺术中则表现为宏伟的建筑、健康的人体雕塑、赞美神与人的诗篇与悲剧等。巴特农神庙是雅典卫城中最大的建筑,粗大的圆柱和柱身上垂直的凹槽诉说着那个时代的庄严和雄伟。

图A-4　古希腊建筑巴特农神庙

① 巴洛克艺术是17～18世纪在意大利文艺复兴时期建筑基础上发展起来的一种建筑和装饰风格,发源于17世纪教皇统治的罗马。那时,意大利是欧洲艺术中心,到巴洛克后期,中心转移到法国。巴洛克艺术表现为戏剧性、豪华与夸张,不拘泥各种艺术形式之间的界线,将建筑、绘画、雕塑等艺术形式融为一体。其特点是外形自由,追求动态,喜好富丽的装饰和雕刻、强烈的色彩等,常用穿插的曲面和椭圆形空间。

与地域和气候对作物的影响相比，风俗和时代精神对艺术的作用更为明显。自然界气候的变化决定了这种或者那种植物的出现，而精神气候的变化决定了这种或者那种艺术的出现。我们研究精神上的气候，以便了解某种艺术的出现，了解宗教的雕塑或写实派的绘画，充满神秘气息的建筑或古典派的文学，柔媚的音乐或理想派的诗歌。

基于上述研究方法，我们就能把促使某一类艺术（例如意大利绘画）诞生、发展、繁荣、变化以及衰落等各种不同的时代精神清清楚楚地揭示出来。假如我们对某个国家、时代的艺术（建筑、雕塑、诗歌、音乐等）进行这样的研究，因此能够确定每种艺术的性质，能够指出每种艺术生存的环境条件，那么，不仅对美术，而且对一般的艺术，我们都能有一个完美的解释。就是说，我们有了一种关于艺术的哲学，这就是所谓的"美学"。

A.2 艺术对现实的模仿

美学的首要和主要问题是关于艺术的定义。什么是艺术？艺术的本质是什么？下面，我们尝试通过具体的事实，通过对艺术品的分析，来了解一切艺术品的共同点，同时，也了解艺术品与人类其他产品的区别。

我们先来考察诗歌、雕塑、绘画这3种艺术。请注意，这3种艺术有一个共同的特征，那就是它们或多或少都属于"模仿的"艺术。表面上看，这个特征好像就是诗歌、雕塑、绘画这三种艺术的本质，它们的目的便是尽量逼真地模仿。显然，塑造一座雕像的目的就是要刻画真实的人物，创作一幅画的目的就是要描绘真实人物和栩栩如生的姿态。同样，一出戏，一部小说，都试图准确地表现一些真实的人物、行动和语言，尽可能地塑造最真实的形象。

塞壬是维多利亚时代[①]的画家们百画不厌的题材，这个用歌声来诱惑水手并将其溺死的女妖被认为是"致命女人"的象征。雷斯顿选择的场景富有动感和戏剧性，紧贴水手身上的塞壬胸腰臀之间的曲线，特别是由背到腰臀之间线条的变化，加上那出水的金色长发掠过这条弯曲的线条，使这幅油画堪称表现女性人体最好的作品之一。

图 A-5　雷斯顿的油画《渔夫和塞壬》 (1856—1858)

① 维多利亚时代：维多利亚于 1837 年 18 岁继承王位，统治英国直到 1901 年逝世，是英国历史上统治时间最长的君主。这一时期被称为"维多利亚时代"，是英国历史上的盛世，英国工业革命的顶点时期，也是大英帝国经济文化的全盛时期。

可是,除了模仿,艺术家有时还根据经验来创作。只要查阅一下艺术家的生平,就会发觉他们的创作通常都分做两个阶段。第一个阶段是青年期,在这个时期,艺术家对事物的观察细致入微,为了做到尽可能地真实,他们费尽心血来表现事物,以至于忠实的程度不但到家,甚至过分;第二个阶段是成熟期。当艺术家的创作进入巅峰时期后,艺术家认为自己对事物的认识足够了,没有什么新东西可发现了,于是,他们就离开活生生的原型,主要依靠从经验中摸索出来的诀窍写戏、写小说、作画、塑像。第一个阶段是真情实感

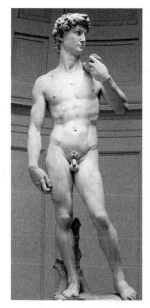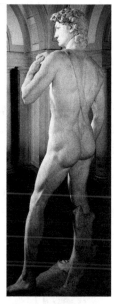

文艺复兴兴起于 14 世纪,到 16 世纪基本结束,是社会发展、人性复苏的必然产物,在这个时期的艺术中,宗教色彩渐渐淡化,人成为了画面的主宰。该雕塑是米开朗基罗的早期作品,在这座塑像中,年轻的大卫自信且坚定,充满青春活力。

图 A-6 米开朗基罗的雕塑《大卫》(1501—1504)

雕像的灵魂是艺术家倾注在其中的情感和思想。这座雕像表现了摩西在听说以色列人又开始崇拜异教偶像后的愤怒。

图 A-7 米开朗基罗的雕塑《摩西像》(1513—1515)

的时期；第二个阶段是墨守成规与衰退的时期。即便是最杰出的艺术大师，他的一生也有这样两个阶段。艺术大师米开朗基罗的第一个阶段很长，大约有60年之久，在这个阶段，他的全部作品都充满着力的感觉和英雄气概。

在创作时，艺术家的整个心思都沉浸在这些感情中间，没有丝毫的杂念。他做的许多解剖，画的无数素描，以及对悲壮的情感和反映在肉体上的表情的研究，都不过是手段，其目的就是要表达他所热爱的那股勇于斗争的力。米开朗基罗30～37岁期间在西斯庭教堂创作的作品（整个天顶和每个犀角），给人们留下的印象就是这样。

> **米开朗基罗**（1475—1564）：生于佛罗伦萨附近的卡普莱斯，是意大利文艺复兴时期伟大的绘画家、雕塑家和建筑师，文艺复兴时期雕塑艺术最高峰的代表。

但是，米开朗基罗晚年（67～75岁）的一些作品，特别是他67岁时在西斯庭所作的壁画《最后的审判》（见图A-8），连外行也能发现这张壁画是按照一定的程式画的。

许多艺术家在掌握了相当数量的形式技法后，过分推崇技巧，从而使其早期作品中的那些生动的创造、自然的表现，以及热情奔放、绝对真实等优点都不见了踪影。不仅是艺术大师，而且包括所有大的艺术流派，查阅它们的历史，都能证明模仿生动真实的生活原型和密切关注现实的必要。几乎一切流派都是在忘掉正确的模仿，抛弃生动真实的生活原型后衰落的。由此，可以得出这样一个结论：艺术家应当全神贯注地观察现实世界，其模仿才可能逼真。

绘制这幅壁画时，米开朗基罗将自己精神世界中的痛苦通过"最后的审判"这一主题展现出来，画中裸体人物的描绘已不再是为了赞颂美，而是表达了人类情感的各种变化，画中人物惊慌失措的面孔和烦躁不安的动作表达了米开朗基罗对人类悲剧命运的深切关注。

图A-8 米开朗基罗的湿壁画《最后的审判》（1534—1541）

A.3 艺术在于表现逻辑关系

　　能不能肯定地说,艺术的目的就是绝对正确的模仿呢? 如果真是这样,那么,绝对正确的模仿必定产生最美的作品。但事实并非如此。就拿雕塑来说,复制实物最准确、最逼真的办法是用模子浇铸,可是,一件浇铸品虽好,却肯定比不上一个好的雕塑。

　　又如另一艺术门类——摄影,它能依靠线条和光影的浓淡把实物的轮廓与形体在平面上复制出来,这个复制品与实物完全相同,分毫不差。毫无疑问,对绘画而言,摄影是很好的助手,但是,绝不会有人把摄影与绘画相提并论。

　　再举一个例子,如果正确的模仿就是艺术的最高目的,那么,最好的悲剧应该是法庭上的速记,因为,法庭上的速记把所有的话都一句不漏地记录下来了。可是事情很清楚,法庭速记使用基本不带有感情色彩的语言和词汇。速记能给作家提供材料,但速记本身并不是艺术品。

　　还有一个证据,更能说明正确的模仿不是艺术的目的。事实上,某些艺术是有意与实物不符的,比如雕塑。一座雕像通常只有一个色调,要么是青铜颜色,要么是大理石颜色;还有,雕像的眼睛没有眼珠。但正是色调的单纯和表情的淡薄构成了雕像的美。艺术家如果过分地追求形似,反而会引起人们的反感和厌恶。

　　从此画中我们可以看出中世纪宗教绘画的所有特征:没有空间和透视,圣子、圣父、圣灵都垂着头以一种无精打采的姿势围坐在桌前,衣物紧贴在身上,衣纹扁平,没有生动感。这正是早期基督教的宗旨:追求精神的救赎,而忽略人性的需求。

图 A-9　鲁布辽夫的蛋彩版画《圣三位一体》

假如你面前有一个真人模特，或男子或女人，而临摹工具只有一支铅笔和一张比手掌大两倍的纸。如果要求把四肢的大小照样复制，这肯定做不到，因为手中的纸太小了；如果要求画出四肢的色调，也做不到，因为手头只有黑白两种颜色。能够要求做到的只是把对象的"关系"，即把真人模特按比例复制出来。比如说，确定了头有多长，那么身体的长度就应该按头的比例增加若干倍，手臂与腿的长度也应该以头为标准，等等。另外还得把模特的姿势或关系复制出来。比如说，模特身上的某种曲线、椭圆形或三角形等，都要用性质相同的线条来描画。总之，需要复制的不是整个人，而是连接各个部分的关系。

与绘画相同，文学作品不是要写人物和故事的外部表象，而是要写人物与故事的整个关系和性质，即逻辑。简单地讲，我们感兴趣而要求艺术家摘录和表现的，无非是事物内外之间的逻辑关系，换句话说，是事物的结构、组织与配合。

不同的意识形态产生不同的艺术类型。天性严谨的德国画家从来不在画布上描绘理想化的美丽形体，而是忠实地描绘事物的本来面目。这幅画上的基督比真人还大，身上长满了麻风，使原本就惊心动魄的宗教场面更加惨不忍睹。格吕内瓦尔德（1475—1528）巧妙地运用了移情手法，将惊人的现实主义融入宗教的痛苦深渊中。

图 A-10　格吕内瓦尔德的板面油画《基督受难图》（1515）

A.4　艺术的目的是反映对象主要特征

那么，我们所看见的艺术品是否都是以复制各个部分的关系为目的呢？其实不是，因为最大的艺术宗派正是把事物的真实关系作了许多改变的。请欣赏米开朗基罗的杰作——放在佛罗伦萨美第奇墓上的 4 个云石雕像。

这些雕像，不管是男人还是女人，他们身上各个部分的比例与真人的比例都不同。米开朗基罗塑造的是在他自己心中形成的，由他自己的性格所决定的人物。要在心中找到这样的典型，艺术家必须是疾恶如仇、富有正义感的人。米开朗基罗在雕像的基座上这样写道："只要世界上还有苦难和羞辱，睡眠就是甜蜜的，如果能成为一块顽石，那就更好。什么也看不见，什么都感受不到，那便是我的福气；因此，请别惊醒我。啊！说话轻些吧！"正因为米开朗基罗有这样的情绪，他才能创造出那些形体，为了表现这情绪，他改

夜

昼

晨

暮

美第奇家族是文艺复兴时期意大利最大的艺术投资人。这是米开朗基罗主持建造的美第奇墓雕塑中的一组。艺术家通过对人体比例的修改,使雕塑具有了悲壮之美。

图 A-11　美第奇墓雕塑 (1516—1534)

变人体的正常比例,把躯干与四肢加长,把上半身弯曲前倾,他塑造的雕像眼眶特别凹陷,额上布满皱纹,像一头横眉怒目的狮子,肩膀上堆着一块块的肌肉,背上的筋和脊骨扭成一团,像一根绷得太紧,快要断开的铁索一般。

可见,艺术家若要改变各个部分的相互关系,一定是朝着同一个方向,而且这种改变是有意的,其目的在于使对象的某一个"主要特征",也就是艺术家对那个对象所持有的主观认识表现得更加清楚。这里,"主要特征"就是哲学家所说的事物的"本质"。我们说,艺术的目的就是表现事物的主要特征,或者说艺术的目的就是表现事物的某个显著属性或某个重要观点。

在这里要强调并且明确指出什么叫做主要特征。主要特征是一种属性,所有其他的个别属性都是根据一定的关系从主要特征引申出来的。

比如说,狮子的主要特征是大型肉食兽,而狮子的其他特点,不管是体格方面的还是性格方面的,几乎都是从狮子的主要特征上引申出来的。先看体格方面:狮子的牙齿像剪刀,上下颚的构造正好磨碎食物,对于肉食兽来说,这是必不可少的。狮子为了运用上下颚这把大钳子,就需要大量结实有力的肌肉;为了安放这些肌肉,又需要比例相当的太阳穴。狮子有伸缩自如的利爪,它走路时脚尖着力,行动非常敏捷。粗壮的大腿能像弹

簧一样把它的身体抛掷出去。狮子的眼睛能在黑夜里清楚地寻找猎物,因为黑夜是它猎食的最好时间。在性格方面,狮子有嗜血的本能,除了鲜肉,狮子基本不吃别的东西。另外,狮子的神经特别坚强,它能在一刹那间集中大量的气力来进行攻击或防卫。狮子还有昏昏欲睡的习惯,它在闲暇时神气迟钝、阴沉,在紧张猎食后会大打呵欠。而所有这些性格都是从肉食兽这个主要特征上引申出来的。

这是洛可可艺术①中最伟大的雕塑家贝尼尼的早期杰作。它描写的是希腊神话中冥王劫夺帕尔塞福涅的故事。作品生动地表现了冥王和少女的激烈抗争,充满了戏剧气氛。大理石光洁的质地十分适合表现人体光滑细腻的皮肤。

图 A-12　贝尼尼的大理石雕塑《劫夺帕尔塞福涅》（局部）（17 世纪）

酒神狄俄尼索斯在希腊神话中代表着本能和纵欲。画面中,醉醺醺的酒神正被一群丰腴的女人所包围。鲁本斯夸张地描绘了女性的丰满和男性的健壮,用充满肉感的色彩表现了人本能欲望的存在状态。

图 A-13　鲁本斯的油画《酒神》（17 世纪）

① 洛可可艺术,最初指路易十五时代以贝壳、石子等做室内装饰的风格,18 世纪,人们喜欢小巧、珍奇、雅致、轻快、富有生气的东西。后稍加变形,做成涡形纹样或花饰之类的东西用于装饰,称为洛可可,并为雕刻建筑所采用。从主题来说,洛可可绘画和巴洛克一样,都是贵族的,如国王和贵族的肖像画,关于宫廷生活的作品等。在绘画技术方面则给人以轻快的感觉,色彩轻淡,曲线柔和。

　　我们研究某个地区,应该把它的结构、地形、耕作、植物、动物以及居民和城市等无数细节包括在内。例如,尼德兰①的主要特征是"冲积平原",这个特点构成了这个地区全部的人文地理,就是说,它不仅构成地理的外貌和本质,而且还构成居民及其事业的特色,以及精神与物质方面的性质。

　　由于尼德兰的河流又多又宽,而且有大量的腐殖土,所以尼德兰的平原潮湿而肥沃。尼德兰地势平坦,河流流速缓慢,很容易开凿运河,从而使空气永远滋润。另外,尼德兰区域有丰富的饲料,容易招来成群结队的牲畜,由此可以产生大量的乳类和肉类,加上肥沃的土地适宜谷物和菜蔬的生产,使居民有充足而廉价的食物。因此,佛兰德斯人的气质是在富足的生活与饱和的水汽中养成的,比如冷静的性格、有规律的习惯、稳健的人生观、永远知足、讲究清洁和舒服、喜欢过安乐的生活等。由主要特征引申出来的其他特点是:这个地区没有建筑用的石头,只有窑里烧出来的粘土和砖瓦。因为雨水多,雨势猛,所以屋面极度倾斜。因为气候潮湿,门面几乎都用油漆。在佛兰德斯的城市里,尖顶的屋子纵横交错,颜色不是土红便是棕色。古老的教堂不是用水底的卵石筑成的,就是用碎石子叠成的。气候与土地、植物与动物、人民与事业、社会与个人,全都留下了基本特征的烙印。

　　平民生活的场景很少出现在鲁本斯的作品中,他对平民生活的理解与众不同。画中充满欢乐和动感的场景,倒像贵族与佣人们之间的嬉戏。鲁本斯对绘画的贡献和对后人的影响主要是对色彩的把握和对大场面运动感的把握上。

图 A-14　鲁本斯的油画《农民之舞》（17世纪）

　　从上面的例子中,我们可以想象基本特征的重要。艺术的目的就是要把事物的基本特征表现得非常突出,而艺术之所以要担负这个任务,是因为现实不能胜任。在现实生活中,特征不过是居于主要地位;艺术却要让特征支配一切。

　　由此可见,艺术品的本质是把一个对象的基本特征,特别是重要的特征,表现得越突出越好。因此,艺术家要删掉那些遮盖特征的东西,挑选出那些能表现特征的部分,对于已经变化或消失的那部分特征则加以改造修正。

　　①　尼德兰(The Netherlands,荷兰语意为"低地"),指莱茵河、马斯河、斯海尔德河下游及北海沿岸一带,相当于今天的荷兰、比利时、卢森堡和法国东北部的一部分。

图 A-15　拉斐尔的油画《三美神》

拉斐尔的绘画以甜美、和谐的女性著称。画中，美惠三女神手持金苹果优雅地站在一起，站立的姿势正是自希腊时期就深受艺术家们喜爱的"对偶倒列"——女神们的重心放在一条腿上，身躯微微向一侧倾斜，头则略微倾向另一侧。这种优美的站姿可以追溯到米洛的维纳斯那里。

拉斐尔（1483—1520年）：意大利画家，文艺复兴三杰之一。从小受人文主义思想的熏陶。自幼随父（宫廷画师）学画，后转入著名画家佩鲁吉诺门下。他的作品保留了佩鲁吉诺的柔美特质，并成功地糅合了达·芬奇、米开朗基罗开创的许多成就。他所创造的许多理想美，特别是女性美的形象，为后人所难以企及。他的作品至今仍熠熠生辉，以至日益珍贵和罕见。拉斐尔的艺术满怀慈爱，以一种柔美、典雅的风姿居于理想艺术荣誉的顶端。

A.5　艺术家需要有天赋及感受力

现在，我们来研究艺术家，考察艺术家的感受、创新与创作方法。艺术家需要一种必不可少的天赋，这种天赋不是通过耗费大量的苦功和耐性就能补偿的，没有这种天赋，艺术家就只能成为临摹家与工匠。也就是说，艺术家在客观事物面前应该有自己独特的感觉，事物的特征能够刺激艺术家，使他得到一个强烈而特殊的印象。换句话说，艺术家那独特的感受力是迅速而细致的。凭着清醒而可靠的感觉，艺术家可以很自然地辨别和捕捉种种细微的层次和关系。如果是一组声音，他能分辨出是哀怨还是雄壮；如果是一个姿态，他能分辨出是挺拔还是萎靡；如果是两种互相补充或连接的色调，他能分辨出是华丽还是朴素。凭着这个能力，艺术家显得比一般人敏锐，他能够深入到事物的内部。

人总是不由自主地要表现出内心的感受。高兴时会手舞足蹈，做出各种姿态，急于把自己所设想的事物形诸于外；说话时声音会模仿某种腔调；会产生一些别出心裁的、夸

张的风格。在创作过程中,最初那个强烈的刺激会使艺术家在头脑中对事物进行重新思索和改造,或者是再现事物,放大事物,或者是把事物向某一方面进行夸张歪曲,使之变得可笑。比如说,大胆的速写和辛辣的漫画就是一个生动的例子。这说明,在那些具有艺术家气质的人身上,都是不由自主的印象占着优势。

罗丹是现实主义雕塑大师,这是他创作的一件质感对比强烈的大理石雕塑作品。从石坯中凸现的光滑身躯和石料反衬出一种神秘感,仿佛人物的内在精神被巨石紧紧地包裹着,产生了一种难以捉摸的诱惑力。艺术之所以为艺术,不是因为模仿,而是模仿中的创造。

图 A-16 罗丹的大理石雕塑《塔娜依达》(1885)

回顾前面的讨论,我们对艺术的观念理解得越来越全面。最初,我们以为艺术的目的就是模仿事物的外表。随后,我们把物质的模仿与理性的模仿进行了区分,我们发现,艺术要模仿的只是事物外表中各个部分之间的关系。最后,我们还注意到这些关系可以而且应该加以改变,艺术才能达到登峰造极。因此,我们可以肯定,研究部分之间的关系就是要使事物的主要特征在各个部分中居于支配一切的地位。

在漫长的中世纪,宗教有着至高无上的权利,对上帝和天堂的向往贯穿了人们的整个生命。在这种背景下,哥特式建筑在法国诞生,并影响了整个欧洲。圣十字大教堂的兴建全面地实现了哥特式建筑风格。在那个时代,这些辉煌、高大的建筑物寄托着人们的理想和激情。

图 A-17 理想中的哥特教堂

一切艺术都应该有一个总体，而其余各个部分则是因艺术家为了表现特征而作了改变的。只要有各部分互相联系但并不模仿实物的总体，就可以证明有一种艺术是不以模仿为目的的。事实上，建筑与音乐就是这样的艺术。结构与精神的联系、比例关系、宾主关系，这是诗歌、雕塑、绘画这三种模仿艺术需要复制的；而建筑和音乐这两种艺术不模仿实物但需要运用数学关系。

建筑十分重视数学结构，这一点在内部体现为建筑力学，在建筑外表上表现为体积、面、线条等的和谐比例关系。这个教堂有中央的穹顶和两侧的塔楼，神庙式的立面形成了主要入口框架。三角形的门楣、修长的圆柱、半圆形的穹顶构成了和谐的韵律，使这座古典主义风格的建筑显得格外端庄。

图 A-18　英国古典主义建筑：圣保罗主教堂（克里斯托夫·雷恩设计，1675—1710）

我们先来考察通过视觉所感受的数学关系。生活中，某些物体可以构成一些由数学关系把各部分连接起来的总体。例如，一块木头或石头必定有一个几何形状，例如长方体、圆锥体、圆柱体或者球体等，并且，每个几何图形外围的各点之间都有一定的距离关系。另外，木头或石头的大小可以构成相互关系，这种关系比例简单，比如高度是厚度的两倍，是宽度的 4 倍等，这些比例是由数学关系构成的。还有，木头或石头可以叠置或并列，按照数学关系可以把它们排成对称的形式。建筑的总体就是由这些相互联系的部分所构成的。当建筑师心目中有了某一个主要特征后，他就可以运用数学关系，把建筑材料按其比例、大小、形状和位置等加以选择和配合，从而表现他心目中的特征。例如，古典主义建筑的主要特征是宁静、朴素、雄壮和高雅等；而哥特式建筑的主要特征则是怪异、变化、无穷和奇妙等（见图 A-19）。

除了肉眼看得见的大小，还有耳朵听得见的大小，即音响震动的速度。这种大小可构成由数学关系联系起来的总体。大家知道，一个乐音（非噪音）是物体匀速、连续振动的结果，单是匀速的性质就已经构成一种数学关系。如果有两个音的话，第二个音的振动可以比第一个音快两倍、三倍、四倍，这说明两个音之间又有数学关系。

音符之所以记在五线谱上并且相隔一定的距离，就是表明这种数学关系。如果音不只两个而是一组距离相等的音，那就会组成一个音阶。所有的音按照各自在音阶上的位置而相互发生关系，这些关系可以组织成为音乐：如果用连续的音，就构成旋律；如果用同时发声的音，就构成和声。事实上，这就是音乐最主要的两个部分。音乐与建筑在这一点上相同，都建立在可以由艺术家自由组织和变化的数学关系之上。另外，音乐还可以构成一种特殊和异乎寻常的力量。

与圣保罗主教堂相比,努瓦永大教堂的立面主要由长方形、三角形和尖而长的圆拱构成,这些结构使建筑产生向上的动感,这正是哥特式建筑的典型特征,表达了中世纪人们对天堂的向往。

图 A-19　早期哥特建筑：法国努瓦永大教堂 (12～13 世纪)

因此,一切艺术都可用以上定义来归纳。无论建筑、音乐还是雕塑、绘画、诗歌,它们的目的都是为了表现事物的某个主要特征,它们所用的方法都是一个由许多部分组成的总体,而部分之间的关系是由艺术家组合或改动过的。

对艺术的本质有了认识,就能理解艺术的重要性。以前我们之所以能够感觉到艺术的重要,那只是出于本能,而不是来自思考。过去我们重视艺术,对艺术充满敬意,但不能对我们的重视和敬意做出解释。现在,我们能说出赞美艺术的根据,指出艺术在生活中的地位。

当人类解决了基本生存问题,开始过上一种高层次、静观默想的生活的时候,就开始关心那些人类所依赖的永久与基本的原因,开始关心那些控制万物的,连最小的地方都留有痕迹的主要特征。只有两条路可以达到这个目的:一条路是科学,即通过科学找出基本原因和基本规律,然后用正确的公式和抽象的字句表达出来;另一条路是艺术,艺术用易于感受和理解的方式来表现基本原因和基本规律,不但诉诸理智,而且诉诸最普通的人的感官与感情,这就是艺术的特点。因此,艺术是"既高级又通俗"的东西,它把最高级的内容传达给大众。

古希腊的毕达哥拉斯学派[①]特别善于用自然科学的方法来研究艺术问题,他们用数学和声学的观点去研究音乐的节奏与和谐,发现音质的差别是由于发音体的数量差别所引起的。因此,他们认为音乐的基本原则在于数量关系,他们用数的比例表示不同的音程。黄金分割律是把数学原理推广到绘画领域的最好典范。在科学与艺术结合的传统

①　毕达哥拉斯学派是一个政治、学术、宗教三位一体的组织,由古希腊哲学家毕达哥拉斯(约前 580—前 500)创立,产生于公元前 6 世纪末,至公元前 5 世纪被迫解散,其成员大多是数学家、物理学家、天文学家、艺术家。它是西方美学史上最早探讨美的本质的学派。

影响下，他们又特别善于用艺术的观点来研究科学问题。

图 A-20　吕德的雕塑《马赛曲》（1836）

吕德为巴黎凯旋门制作了一组高浮雕《马赛曲》。1792 年法国人民奋起抵抗奥地利侵略，马赛人高唱《马赛曲》挺进巴黎保卫首都，它后来被定为法国国歌。吕德就是根据这首歌的主题创作了这组充满浪漫主义激情的组雕，成为法国革命不朽的纪念碑。

浮雕分上下两个部分：上部以一个象征自由、正义和胜利的带翼的女神为中心，她全身戎装，右手执剑，左手高举，发出号召："前进，祖国的儿女！光荣的时刻已经到来！"展翅飞翔的造型产生急速的飞动感；浮雕下半部是一群志愿战士，中间是位上了年纪的老兵，他取下头盔搂着儿子，振臂勇敢前进，在他的前后簇拥着奋勇的战士，汇成一股不可战胜的洪流奔向前方。雕刻家运用浪漫主义象征手法，表现了不可征服的人民的巨大力量，作品给人以巨大的视觉冲击力。

图 A-21　委拉斯开兹油画《塞维利亚的卖水者》（1623 年）

优秀的艺术家首先应具有准确的表现对象形体结构的能力，其次，他还要将画面处理得富有内在韵味。委拉斯开兹画了一系列以下等酒馆为题材的绘画，沉静的色彩和富有韵律的构图，使绘画具有一种深深的静穆感。画中水罐表面的水滴画得惊人地逼真，似乎可以用手触摸到。

A.6 时代环境决定艺术种类

前面,我们考察了艺术品的本质。现在,我们来了解艺术品产生的规律,即"作品的产生取决于时代精神和周围的风俗"。

古埃及的生命根源来自尼罗河的泛滥,也许是因为这种生命源泉的脆弱,使得埃及的艺术更多的是死亡的艺术。雕塑是人死后灵魂的躯体,金字塔则是巨大的陵墓。庞大的三角形结构的金字塔坐落在尼罗河平原,诉说着死亡的悲壮与永恒。

图 A-22 古埃及第四王朝吉萨金字塔群 (前 2600—前 2500)

在社会生活中,精神气候起着同自然界气候一样的作用,这种精神气候就是风俗习惯与时代精神。人的聪明才智必须有某种精神气候的培育,才干才能发展,否则就会流产。因此,如果精神气候改变,才干的种类也随之发生改变,假如精神气候向相反方向变化,才干的种类也会向相反方向变化。精神气候仿佛在各种才干中进行"选择",它只允许某几类才干发展而大量排斥其他才干。正是因为这个作用,我们才能够看到,某些时代、某些国家的艺术流派,在一个阶段注重发展理想的精神,在另一个阶段又注重发展写实的精神,有时以素描为主,有时则以色彩为主。时代的趋向始终占据着统治地位。民众思想和社会风气构成的压力似乎给艺术家定下了一条发展的路:要么受到压制,要么被迫改弦易辙。

这里举一个简单的例子。假设有一种精神状态的主要表现形式是悲观绝望,例如,当异族入侵、连年饥馑、疫病肆虐、人口锐减的时候,很多人的精神状态就是悲观绝望。我们来探讨一下这种精神状态以及产生这种精神状态的环境对当时的艺术家起着怎样的作用。

我们假定在那个时代,抑郁的人、快乐的人以及性情介乎两者之间的人数量大体相当。那么,那个时代的环境是怎样改变人的气质呢?是往哪个方向改变的呢?

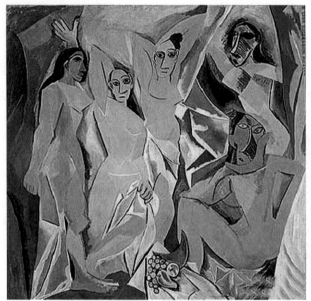

20世纪初,工业文明极大地冲击着社会意识形态,艺术以反传统的姿态出现。该画作为立体主义的代表作,充分表现了立体主义的主要美学观念,即来自塞尚的几何形结构和非洲的黑人雕刻。其题材与传统的"浴女"相仿,模特原型却是几个妓女。左边三个少女的造型由几个几何形体构成,右边的两个则脱胎自非洲雕刻。

图A-23　毕加索的油画《亚威侬少女》（1907年）

毕加索(1881—1973):生于西班牙马加拉,是当代西方最具创造性和影响最深远的艺术家,他和他的画在世界艺术史上有着不朽的地位。毕加索是位多产画家,据统计,他的作品总计近37 000件,包括陶瓷、油画、素描、版画、雕刻等。毕加索不断变换艺术手法,在各种变异风格中都能保持自己粗犷刚劲的个性,达到内部的统一与和谐。

　　苦难使群众悲伤,也使艺术家悲伤。艺术家既然是人民群众的一分子,就不能不分担人民群众的痛苦。除非有奇迹发生,艺术家才有可能免受冲击而置身事外。事实上,艺术家在大众的苦难中也要领受一份。艺术家同人民群众一样要遭受破产、挨打、受伤、被俘的命运。艺术家的妻子儿女、亲戚朋友的遭遇也相同,艺术家为他们的遭遇而痛苦,替他们担惊受怕,如同自己痛苦,替自己担惊受怕一样。如果长期遭受连续不断的痛苦,就是本性快活的人也会不快活,本来抑郁的人则将更加抑郁。这是环境对艺术家的第一个作用。

　　艺术家生活在社会低层,在艰难困苦的人群中间长大,从童年起,他的亲身经历给他留下的感觉和印象无一不是令人悲伤的。此时的宗教与乱世生活相适应,宗教告诉艺术家:尘世是谪戍,社会是牢狱,人生是苦海,只有努力修炼才能求得超脱。此时的哲学也建立在悲惨的景象与堕落的人性之上,哲学告诉人们生不如死。艺术家的耳朵经常听到的,全是不祥之事:不是郡县陷落、古迹毁坏,就是弱者受压迫、强者起内讧。他的眼睛日常看到的全是令人灰心丧气的景象。艺术家从小到大,心中始终镌刻着这些印象,同时,艺术家亲身经历的苦难使这些悲伤的印象不断地加深。

　　为什么艺术家总是倾向于阴暗的题材呢? 我们知道,对于那个时代来说,作品在群众面前展出时,只有那些表现哀伤的作品才受人们的赏识。因为,一个人所能了解的感情只限于和他自己类似的感情,而其他的感情,只要他自己不曾有过,无论表现得如何精

18世纪的法国,贵族们安于富足的现状,奢靡之风因此弥漫,当时的洛可可艺术以纤巧、琐碎的装饰为主要特征,画风极其华丽。华托(1684—1721)作为其代表画家,画风具有上述特点。穿着华丽的装束,以优雅的姿态在花园中谈情说爱,是18世纪法国贵族的理想生活。

图 A-24 华托的油画《爱之歌》(1717)

彩,对他都不产生作用。假设有这样一个人:他失去了财产和家庭,失去了健康和自由,20年来,一直戴着镣铐关在地牢里,于是,他性格逐渐分裂,变得越来越抑郁、绝望。这样的人必然讨厌舞曲,如果你把他带到鲁本斯创作的那些粗野欢乐的人体面前时,他会掉头而去。他只愿意看伦勃朗的画,听肖邦的音乐。

法国绘画的社会性较强,尤其是19世纪的绘画中,艺术家们普遍在作品中表现了自己的政治观。这幅作品描绘了希腊独立战争时期土耳其军队袭击希阿岛并屠杀岛上居民的历史事件。画家在这里寓意法国大革命中资产阶级所受到的迫害。

图 A-25 德拉克洛瓦的油画《希阿岛的屠杀》(1824)

艺术家的艺术气质越强,那些印象越能加深他的悲伤。艺术家之所以能成为艺术家,是因为他能够识别事物的基本性质和特征;别人只能看见部分,他却可以看见全体并能够抓住它的精神。既然悲伤是时代的特征,艺术家在事物中所看到的当然就是悲伤。不但如此,艺术家本身具有的夸张本能和过度的幻想,还使他将特征放大至极端。特征镌刻在艺术家心中,艺术家又把特征烙印在作品上,这使艺术家在作品中所描绘的事物往往比与他同时代的人所看到、所描绘的色调更加阴暗。

社会的富裕、印刷术的普及和各公国对艺术的重视等,都是造就意大利文艺复兴辉煌成就的条件,时代精神造就了艺术风格。文艺复兴时期,佛罗伦萨人更沉迷于对知识的探索,这一点在达·芬奇身上表现得最为明显,他的每幅作品都有大量的素描练习,其目的就是在尽量完美的三维空间中塑造出立体的深度。

图 A-26　达·芬奇的油画《喂奶的圣母》 (1490)

事实上,群众的情形也与此完全相同。因为,群众的趣味主要由境遇决定。抑郁的心情使他们只喜欢抑郁的作品而排斥快乐的作品,对制作快乐作品的艺术家不是责备就是冷淡。要知道,艺术家从事创作的动力是希望受到赏识和赞美,这也是艺术家的最大心

这无疑是艺术史上最负盛名的一座雕塑,是希腊艺术最完美的典范。维纳斯将重心放在右腿上,胯部用力微向右倾,左腿微提,轻松自然地弯曲,上半身因重心的原因微向左倾斜以保持平衡。头部向右倾斜,面孔又微微向左扭转,这就是著名的动态"对偶倒列"。

图 A-27　《米洛的维纳斯》 (前 1 世纪)

愿。由此可见,除了创作上的原因之外,艺术家的心愿、社会舆论的压力等,一直都在不断地鼓励和推动着艺术家走向表现哀伤的路,同时阻断了艺术家描写无忧无虑与幸福生活的路。

再举一个相反的例子,也就是一个以快乐为主的时代。比如文艺复兴时期,在安全、财富、人口、享受、繁荣成为社会主流时,在有益于人类的发明逐渐增多的时候,快乐就是时代的主旋律。只要把上例中哀伤的字眼换成快乐的字眼,我们对哀伤作品所做的分析同样适用于快乐作品。同时,我们还可以做出这样的推论:在快乐的时代,所有的艺术品,虽然作品的完美程度有高下之分,但内容一定是表现快乐的。

如果社会处于一个中间状态,也就是说,社会处于快乐与悲哀混杂的时代,把上例中的某些字眼适当改动一下,以上的分析一样适用。同样,也可以做出推论:当时的艺术品所表现的混合状态是同社会上快乐与悲哀的混合状态相一致的。

由此可以得出结论,不管在什么样的情形下,环境,也就是风俗习惯与时代精神,决定着艺术品的种类。同时,环境只接受同它一致的品种而淘汰那些同它不一致的其他品种,并用重重障碍来阻止其他品种的发展。

风景画开始只是宗教画的背景,后发展成为独立的画种。霍贝玛是田园风景画派的画家,终身都在描绘荷兰农村的景色。这幅画成功地运用了焦点透视的技法,展现了一种乡村景色的透视美。此画是霍贝玛的重要作品之一。

图 A-28 霍贝玛的油画《米德·哈尔尼斯大道》

画面展示了一幅美丽的乡村风光,和谐的构图和清透的色彩使画面犹如一张全景风景照。近景、远景层层展开,优美舒畅,表达着画家对自然风光的热爱。康斯太博尔是英国最优秀的风景画家,对云和阳光的瞬间变化有着精确而传神的表现。

图 A-29 康斯太博尔的油画《干草车》(1821)

可见，一个社会的总形势是由社会的客观环境所决定的，不同的社会环境形成不同的社会形势。例如，古希腊是好战与蓄养奴隶的自由城邦；中世纪蛮族入侵，民众长期遭受封建主的经济劫掠和政治压迫，因此，主张博爱的基督教盛行；17世纪是宫廷生活；19世纪工业发达，由此形成学术昌明的民主制度。总之，人类社会是社会各种形势的总和。不同的社会形势使人们产生不同的倾向和才能；古希腊崇尚人体的完美与机能的平衡；中世纪的人耽于幻想；17世纪推崇上流人士的礼法和贵族社会的尊严；近代则是表现野心和欲望得不到满足的苦闷。

社会的总形势产生社会特殊的倾向与才能，这些特殊的倾向与才能占优势之后，就可以塑造一个中心人物，通过声音、形式、色彩或语言，又可以把这个中心人物变成形象，或者肯定这个中心人物的倾向与才能。比如说，我们为了解释某个时代艺术品的思想感情，就必须在考察环境之外再考察种族。如果要解释一个时代的艺术品，除了要分析当时的中心倾向以外，还要研究那一门艺术进化的特殊阶段和每个艺术家的特殊情感。用这种方法分析艺术品，不但可以发现人类思想的重大变化和一般形式的变化规律，而且还能从本源上了解各个民族流派的区别、各种艺术风格的演变，以及每个艺术大师作品的特色。用这种方法分析艺术品，既能解释各个艺术流派的共同点，又能解释艺术家个人的创作特点。

17世纪的法国，社会稳定，经济繁荣，君主的统治地位十分稳固。鲁本斯作为宫廷画家，为玛丽·美第奇创作了一系列作品。图中，玛丽·美第奇正从拟人化的法国手中接过象征统治权力的宝球。这是一首为新统治者谱写的凯歌。

图A-30 鲁本斯的油画《玛丽·美第奇摄政法国》（17世纪）

我们已经知道，一定的形势产生一定的精神状态，一定的精神状态产生与之相适应的艺术品。因此，每个新形势都会产生一种新的精神状态，产生一批新的作品。也就是说，现在正在发生变化的环境也一定会产生与之相适应的艺术品，这正如过去的环境产生出过去的作品。这不是一种主观想象的假设，而是根据历史经验所得出的结论。结论一经证实便形成定律，定律既适用于昨天，也适用于明天。所以，我们不应当说今日的艺术已经到了山穷水尽的地步，事实上，也不过是某几个艺术流派消亡，某几种艺术形式凋

谢了而已。过去的艺术流派和过去的艺术之所以不可能复活,是因为后来的时代不会再供给它们所需要的养料。但是,艺术是文化最早、最优秀的成果,艺术的任务在于发现和表达事物的主要特征,因此,艺术的寿命必然和文化的寿命一样长久。至于将来的艺术,我们可以断定新形式一定会出现,客观形势与精神状态的更新一定能引起艺术的更新。

【实验与思考】艺术品的本质及其产生

本实验的目的如下:

(1)学习和理解关于艺术品的本质及其产生的知识,初步领会艺术欣赏的基本哲学观点。

(2)通过对艺术品本质及其产生规律的认识,学习欣赏和分析艺术作品的方法。

(3)通过因特网搜索与浏览,掌握通过网络环境不断丰富艺术知识的学习方法,尝试通过艺术领域的专业网站来开展艺术欣赏的学习实践。

(4)了解主要艺术流派和著名艺术大师鲁本斯、毕加索及其主要作品。

1.工具/准备工作

在开始本实验之前,请认真阅读本附录的相关内容。

需要准备一台安装了浏览器,能够访问因特网的计算机。

2.实验内容

(1)简述本附录所论述的主要艺术哲学观点。

① 艺术品隶属于"总体":_____

② 艺术对现实的模仿:_____

③ 艺术在于表现逻辑关系:_____

④ 艺术的目的是反映对象主要特征:_____

⑤ 艺术家需要有天赋及感受力:_____

⑥ 时代环境决定艺术种类：

（2）请阅读下文。

鲁 本 斯

图 A-31　鲁本斯

　　鲁本斯最初师从画家维尔哈希特和阿达姆·凡·诺尔特，学习 4 年，打下了坚实的绘画基础。不久他又成为从罗马归来的维尼乌斯的弟子，使鲁本斯受益很大，对罗马充满着美好的向往。他 21 岁时成为安特卫普画家公会的会员。两年之后实现了去意大利留学的梦想。1600 年，鲁本斯来到威尼斯，他以极为虔诚的态度研究学习提香的色彩艺术和丁托列托具有生动韵律的构图及明暗法。后来相继访问罗马、佛罗伦萨和热那亚等地，精心研究临摹古代艺术精品和文艺复兴时期大师们的画作。同时，卡拉瓦乔的现实主义绘画强有力的艺术效果也吸引了他，而他最感兴趣的是正在兴起的巴洛克艺术。

　　在意大利期间，鲁本斯接受曼图亚大公的礼遇成为奥奇契的宫廷画家，这使他有机会接触到更多的古代艺术珍品，丰富了他的艺术修养。由于大公的赏识和信任，他作为宫廷使臣去意大利各地和西班牙收集艺术珍品，使他有可能在艺术上博采众长。1609 年，鲁本斯成为佛兰德斯统治者伊萨贝拉的宫廷画家，不久便与人文主义者、名律师的女儿布兰特结婚。画家为妻子画过不少著名的肖像，过着豪华安定的生活。画家投入积极的创作活动，逐渐形成了自己独特的艺术风格。他特别注重带有旋转运动感的结构来表现激动人心的场面，善于运用对比的色调、强烈的明暗和流动的线条来加强这种画面的运动感。这种巴洛克式的艺术风格主宰着他几乎一生的创作活动。

　　鲁本斯的创作题材主要是宗教神话。他在基督教题材的创作中不可避免地要受到教会的制约，但在神话题材创作中，就可以自由发挥自己的艺术个性。鲁本斯从威尼斯大师们那里获得色彩造型的启迪，在自己的创作中，色彩艺术得到了尽善尽美的发挥，已经超过了他所尊重的威尼斯画派①的成就。

　　① 威尼斯画派是意大利文艺复兴时期的主要画派之一。威尼斯共和国在 14 世纪是欧洲和东方的贸易中心，商业资本集中，国家强盛，艺术受拜占庭及北欧的影响。15 世纪吸收了佛罗伦萨画派经验，通过贝利尼家族等人的努力，政府和教会的利用，尤其是社会团体——互助会的支持，绘画艺术得到了发展。16 世纪，威尼斯派成为欧洲油画创作中心。该画派反映人文主义和爱国主义思想，其画色彩明丽，形象丰满，构图新颖，但大多借宗教神话题材描绘统治阶级的豪华生活。代表画家有乔尔乔内、提香、丁托列托和委罗内塞等，该派作品对欧洲绘画的影响很大。

(a)《银河的起源》

(b)《但以理在狮子洞里》

(c)《农民》

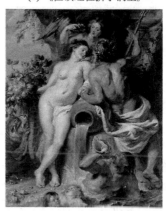

(d)《土地与水的联姻》

图 A-32 鲁本斯的油画作品

　　鲁本斯是一位伟大的人文主义画家,即使宗教神话是他创作的主要题材,但他还是以世俗的人物和自然去描绘神界人物,在作品中体现出热爱生活,对生活充满美好理想、丰富的想象力,通过艺术形象肯定人的力量和人生的欢乐,他善于运用健康丰满、生机勃勃的形象,洋溢着乐观与激情的性格,去表现自己的审美理想与趣味。由于他身处上流社会环境,为迎合上层贵族的审美要求,他笔下的人物,尤其是妇女几乎都是贵妇人,体态胖肥,皮肤细嫩,搔首弄姿,扭捏作态,而男子都是浪荡公子一类,在一定程度上反映了佛兰德斯贵族追求享乐和骄奢淫逸的生活情趣。鲁本斯一生创作极为丰富,作品多具有宏大的场面,强烈的运动感,雄健的造型,富有想象力和戏剧性情节,对比鲜明、响亮饱满的色彩,流动的线条和激动人心的画面艺术效果,给人以一种富丽堂皇、华美火热、欢欣鼓舞的艺术感受。

　　鲁本斯一生过着王子般的生活,49 岁时爱妻去世,53 岁时又与一位 16 岁的妙龄少女海伦·富尔曼结婚,仍然过着幸福生活。在他 63 岁时走完了自己艺术的一生,为人类艺术宝库贡献了 3000 余幅艺术珍品。

　　请分析:

　　① 图 A-32 列举了鲁本斯的部分作品。请通过因特网搜索、欣赏更多鲁本斯的作品。你喜欢鲁本斯的作品吗? 为什么?

② 请通过因特网搜索，了解与鲁本斯同一时代的艺术大师（例如克雷伊、亚当·凡·诺尔德、日拉·齐格斯、龙蒲兹、亚伯拉罕·扬桑斯、凡·罗斯、凡·丢尔登、约翰·凡·奥斯德，以及约尔丹斯、凡·代克等）的艺术成就。据此请简单阐述"任何一件艺术品都不是孤立的，它总是与一定的事物相互联系并隶属于某个总体。"

（3）请阅读下文。

毕　加　索

　　毕加索（1881—1973）：出生在西班牙马加拉，他的一生辉煌之至，是有史以来第一个活着亲眼看到自己的作品被收藏进卢浮宫的画家。在1999年12月法国一家报纸进行的一次民意调查中，他以40％的高票当选为20世纪最伟大的十位画家之首。对于作品，毕加索说："我的每一幅画中都装有我的血，这就是我的画的含义。"

图 A-33　毕加索

　　毕加索一生中画法和风格几经变化。也许是对人世无常的敏感与早熟，加上家境不佳，毕加索早期的作品风格充满了早熟的忧郁，近似表现派的主题；在求学期间，毕加索努力研习学院派的技巧和传统的主题，产生了以宗教题材为描绘对象的作品。他14岁那年随父母移居巴塞罗那，见识了当地的新艺术与思想，然而，正当他跃跃欲试之际，却碰上当时西班牙殖民地战争失利，政治激烈的变动导致人民一幕幕悲惨的景象；身为重镇的巴塞罗那更是首当其冲。也许是这种兴奋与绝望的双重刺激，使得毕加索潜意识里孕育着蓝色时期的忧郁动力。

　　迁居巴黎的毕加索既落泊又贫穷。也正是在此时，芳龄17的奥丽薇在一个飘雨的日子翩然走进了毕加索的生命中。于是爱情的滋润与甜美软化了他这颗本已对生命固执颓丧的心灵，笔下沉沦痛苦的蓝色也开始有了跳跃的情绪。细细缓缓地燃烧掉旧有的悲伤，此时整个画风膨胀着幸福的温存与情感归属的喜悦。

　　玫瑰红时期的作品，人物表情虽依然冷漠，却已注重和谐的美感与细微人性的关注。整体除了色彩的丰富性外，已从先前蓝色时期那种无望的深渊中抽离。摒弃先前贫病交迫的悲哀、缺乏生命力的象征，取而代之的是对人生百态充满兴趣、关注及信心。

　　拼贴艺术形成的主因源于毕加索急欲突破空间的限制而神来一笔的产物。实际上，拼贴并非首创于毕加索，在19世纪的民俗工艺中就已经存在，但却是毕加索将之引至画面上，而脱离工艺的地位。

他的后期画作注目于原始艺术,简化形象。1915—1920 年,画风一度转入写实。1930 年又明显地倾向于超现实主义。第二次世界大战时,毕加索创作油画《格尔尼卡》抗议德、意法西斯对西班牙北部小镇格尔尼卡进行狂轰滥炸。这幅画是毕加索最著名的一幅立体主义、现实主义和超现实主义手法相结合的抽象画,剧烈变形、扭曲和夸张的笔触以及几何彩块堆积、造型抽象,表现了痛苦、受难和兽性,表达了毕加索多种复杂的情感。他晚期制作了大量的雕塑、版画和陶器等,亦有杰出的成就。毕加索从 19 世纪末从事艺术活动,一直持续到 20 世纪 70 年代,是整个 20 世纪最具有影响力的现代派画家。毕加索的作品对现代西方艺术流派有着很大的影响。

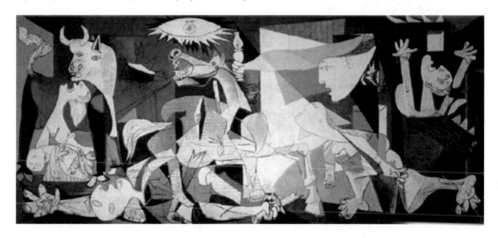

　　1937 年 4 月 26 日,德国法西斯空军为试验炸弹的威力轰炸了西班牙巴斯库的一座小镇格尔尼卡,使二千名无辜平民丧命。这一事件震惊全世界,也震动了画家毕加索。他创作了这幅巨画,抗议德国法西斯的暴行。
　　画面形象的象征意义是:公牛象征残暴的法西斯;马象征着悲惨的人民大众;马头上方是一盏代表"夜之眼"的电灯在发光,画中还有惊恐的妇女,高举呼救的双手。画里没有画飞机炸弹,却充满了恐怖、死亡和呐喊。画的背景布满黑暗,那盏光明的灯照射着这血腥的场面,好似一个冷酷而凶残的梦魇笼罩着全画。画家以黑、白、灰三色为色调对比,强烈中有和谐,运用具象与抽象和超现实等手法结合创作而成,具有结构严谨、主题鲜明的浪漫主义精神气质。

图 A-34　毕加索的壁画《格尔尼卡》(1937)

图 A-35　毕加索的作品

　　他静静地离去,走完了 93 岁的漫长生涯,如愿以偿地度过了艺术家的一生。

图 A-35　续

请分析

① 了解毕加索的简历，并请简单叙述你的感想。

② 图 A-35 为例，请通过因特网搜索、欣赏更多毕加索的作品。在这些作品中，你最喜欢毕加索的哪一类或者哪一幅作品？请简单描述之。

3. 实验总结

4. 实验评价（教师）

附录 B　艺术中的理想

我们研究艺术欣赏的目的和方法,是要以自然科学的态度,对艺术中的理想进行分析,然后得出一条规律。我们认为,艺术品的目的是更全面、更清楚地表现事物基本或显著的特征。艺术家按照自己的观念把事物加以再现,使事物与艺术家的观念相符,因而更理想;他分辨出事物的主要特征,改变事物各部分的关系,使特征更突出。这就是艺术家按照自己的观念改变事物。

佐法(1733—1810)出生于德国,在意大利学习绘画,这幅作品别开生面,众多名画争奇斗艳,令人眼花缭乱。画面中真正有生命力的鉴赏家则淹没在流光溢彩的绘画中。艺术之所以在漫长的历史长河中一直备受宠爱,是因为它不仅反映着生活,还反映着人们对生活的体悟和理想。

图 B-1　约翰·佐法的油画《乌菲兹的鉴定室》 (1772—1777)

B.1　所有特征都有价值

艺术家融入到作品中的观念有没有高级、低级之分?哪一个特征更有价值?是否每件作品只有一个理想的形式?能不能有一个原则给不同的艺术品确定等级呢?

考察不同的时代,由于种族、气质、教育的差别,艺术家对同一事物的感受有差异,对同一题材有不同的处理方式。例如,几乎所有的爱情小说与剧本都描写了一对青年男女互相爱慕、愿意结合的故事,可是从莎士比亚到狄更斯,这些男女却各有其鲜明的特征和不同的面貌。天才就在于另辟蹊径,推陈出新。在文学作品以外,绘画更肯定艺术家选择特征的自由权。绘画作品面目众多,成就卓越,更彰显出艺术家充分的自由和个性。

我们来考察达·芬奇和高雷琪奥（又译科雷乔）这两位大师同一题材的画作《丽达与天鹅》。达·芬奇的丽达含羞地低垂着眼睛，身体的曲线波动起伏，典雅细腻。天鹅如配偶般用翅膀遮盖着丽达。天鹅旁边，刚刚孵化出来的两对双生子像鸟一样斜视着。远古的神秘、人与动物的血缘、视生命为万物共有而共通的异教观念表现得如此微妙细致，艺术家渗透玄妙的悟性表现得深入和全面。而在高雷琪奥的同名作品中，一片柔和的绿荫下，一群少女在流水中沐浴游戏，表情有的活泼，有的温柔；她们身段丰满，尽情欢笑，青春的娇嫩与鲜艳使饱受阳光的细腻白肉显得结实。丽达微笑着沉溺在爱情中。整幅画面中甜蜜醉人的感觉由于丽达的放纵和销魂荡魄而达到顶点。

丽达是自然的孕育者，是大地之母、人类之源；她也是涅墨西斯、黑夜的女儿，死亡的姐妹，害羞和多产的象征。她被化身天鹅的宙斯所爱。在达·芬奇笔下，丽达的身体呈现出来自希腊古典雕塑的优雅站姿，成熟丰满且妖媚。

高雷奇奥是意大利文艺复兴后期的优秀画家，与提香、韦罗内塞、乔尔乔内等属于同时代人。这一时期的作品开始更多地加入田园风光作为人物活动场景，在他笔下的丽达更显得年轻、娇柔。

图 B-2　油画：《丽达与天鹅》达·芬奇(左，1814) 和高雷琪奥 (右，1531)

这两幅画我们更喜欢哪一幅？哪一个特点更高级？是无边的幸福所产生的诗意呢，还是刚强悲壮的气魄，或体贴入微的深刻同情？三个境界都符合人性中某个主要部分。快乐与悲哀，健全的理性与神秘的幻想，活跃的精力或细腻的感觉，心情骚动时的高瞻远瞩，肉体畅快时的尽情流露，一切对待人生的重要观点都有价值。几千年来，多少民族都努力表现这些观点。凡是历史所暴露的，都由艺术加以概括。同样，幻想的作品不管受什么原则鼓动，表现什么倾向，在带着批评意味的同情心中都有存在的根据，在艺术中都有地位，这就是一切重要特征的绝对价值。

各种作品的价值高低不一。幻想世界中的事物和现实世界中的一样，因为不同的价值有不同的等级。我们在判断时，自觉或不自觉地有一个尺度，在批评方面也有公认的原则。如今，每个人都承认，有些艺术家在他们的艺术领域中居于最高的位置。诗人如但丁与莎士比亚，作曲家如莫扎特与贝多芬，画家如鲁本斯、伦勃朗、丢勒和提香等。大家一致公认达·芬奇、米开朗基罗和拉斐尔是意大利文艺复兴时期杰出的三位大师。

即使是同一时期的画家，他们的画风也有所差别。这与他们不同的生活背景和性格

有关。先是由与艺术家同时代的人予以评价;不同的气质、不同的教育、不同的思想感情共同参与;每个人在趣味方面的缺陷由别人不同的趣味加以弥补,许多成见在互相冲突时得以平衡。这种连续而相互的补充,逐渐使最后的意见更接近事实。然后,新的时代带来新的思想感情,每个时代都根据各自的观点重新审查。作品如果经过几百年的评判都得出相同的评语,那么证明舆论就是可靠的了,因为不高明的作品不可能使许多大相径庭的意见归于一致。

与文艺复兴时期的绘画相比,巴洛克绘画大师鲁本斯的人物更加丰满,动态更夸张,充满强烈运动感。这幅画描述的是《圣经》故事,犹太王希律得知耶稣降生,下令将两岁以下的婴儿全部杀死。

图 B-3 鲁本斯的油画《殴打婴儿》(1621年)

丢勒(1471—1528)是德国文艺复兴时期最伟大的代表人物,意大利文艺复兴的形式和理论在北欧的主要传播者。丢勒是典型的德国画家,像其他画家一样常取材于宗教。该作品表现了基督教徒以身殉教的壮烈场面。在对待宗教的态度上,这个天性严谨的民族更加虔诚和慎重。

图 B-4 丢勒的油画《万名基督徒的殉葬》(15世纪)

近代批评所用的方法是根据常识再加上科学。一个批评家知道,他个人的爱好与倾向并无价值。批评家的才能首先在于感受,对待历史要设身处地深入到被判断者的本能

与习惯中去,使自己和他们具有同样的感情、思想,体会他们的心境与环境;对加在他们天生的性格之上、决定他们的行动、指导他们生活的形势与印象都应当加以考察。这样,才能使我们和艺术家观点相同,更好地了解他们。因为这个工作是由许多分析组成的,所以和一切科学活动一样是可以改进的。根据这个方法,我们才能赞成或不赞成某个艺术家,才能在同一件作品中评判某一部分,称赞另一部分,规定各种价值,指出进步或偏向,分辨昌盛或衰落。需要加以辨别、确定和证明的就是这个隐藏的规则。

1823年,德拉克洛瓦作为法国王室使节团的成员到北非访问,这成为他绘画的转折点,他的"英雄主义"时代落下了帷幕,而转向对异国情调的描绘。这些作品失去了以往的激情,更多地体现出一种对异国情调的好奇和唯美情趣。画家的创作不仅由时代大环境决定,受其个人生活的影响更重——但时代却往往只给予那些符合自己精神的作品以最高的荣耀。

图 B-5　德拉克洛瓦的油画《犹太人的结婚典礼》（1841）

B.2　特征占支配地位

为了探求这个规则,我们再来考察艺术品的定义。艺术品的目的是让显著的特征居于支配一切的地位。艺术品价值的高低取决于特征显著性和支配作用这两个条件完成的程度,完成得越正确、越完全,它的艺术地位就越高。

布歇（1703—1770）是法国洛可可艺术最典型的代表,是路易十五宫廷的座上客和贵族艺术的化身。该画是布歇的代表作,狩猎女神戴安娜在画家笔下是一个娇弱的裸体女子,肌肤润泽,体态优美,充满青春的甜美和童话的意蕴。

图 B-6　布歇的油画《沐浴后的戴安娜》（1742）

我们已经了解了模仿艺术与非模仿艺术之间的联系,两者都要使某个显著的特征居于领导地位。两者都用同样的方法,就是配合或改变各个部分的关系,然后构成一个总体。唯一的差别是,绘画、雕塑与诗歌这些模仿艺术把物质方面的和精神方面的各种关系再现出来,制成相当于实物的作品;而非模仿艺术,如音乐与建筑,是把数学的关系配合起来,创造出不同于实物的作品。但是,这样组成的一曲交响乐、一座神庙和一首诗、一幅画同样是有生命的东西。因为乐曲与建筑物也是有组织的,各个部分互相依赖,受一个指导原则支配;也有一副面目,表示一种意图,用表情来说话,产生一种效果。所以,非模仿艺术是和模仿艺术性质相同的理想产物,产生非模仿艺术和产生模仿艺术的规律相同。

特征本身的价值决定了作品的价值,艺术品的等级反映特征的等级。特征经过作家或艺术家的头脑,从现实世界过渡到理想世界,在艺术的顶峰就是超过其他作品的杰作。

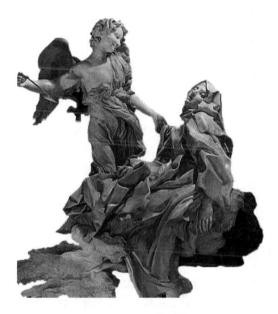

（a）圣德列萨

贝尼尼(1598—1680),巴洛克主义雕塑大师。巴洛克雕塑与绘画一脉相承,极具戏剧性和运动感,人物造型真实生动。该组作品是标志着贝尼尼雕塑创作顶峰的杰作,由两个人物组成,表现圣德列萨在失神状态中遇到上帝的一瞬间。

（b）阿波罗与达芙妮

该作品描绘的是在爱神丘比特的捉弄下,阿波罗爱上了达芙妮,但在他即将抓住她的一瞬间,达芙妮却因厌恶而变成了月桂树。这组雕像的动态表现得十分微妙,人物造型也非常细腻。

图 B-7 贝尼尼的雕塑作品 (17世纪)

什么是显著的特征?在两个特征中如何知道哪一个更重要?我们要借用的评价原则是自然科学中的"特征从属原理",植物学与动物学的一切分类都以此为依据,证明了这一原理的重要。

重要特征不容易变化,因为它是更基本的。所以,应当分出两种特征:一种是深刻的、内在的、先天的、基本的,就是属于元素或材料的特征;另外一种是浮表的、外部的、派生的、交叉在别的特征上面的,就是配合或安排的特征。

18 世纪法国的艺术创作存在两种截然不同的风格：以华托、布歇等为代表的属于贵族的洛可可艺术和以夏尔丹、乌东等为代表的描绘下层人民生活的艺术。夏尔丹（1697—1764）是法国风俗画、静物画和风景画的领袖人物，作品充满着简单真挚的情感。

图 B-8　夏尔丹的油画《午餐前的祈祷》（1740）

格勒兹（1725—1805）的早期作品主要表现第三等级人们的生活，晚期则画了大量妇女头像。他将自己的古典主义艺术方法与 17 世纪荷兰风俗画的特有风格结合起来，形成自己的艺术道路。其技法带有洛可可的柔弱烦琐感，呈现唯美主义倾向。其画富有说教意味，但艺术上符合启蒙主义者的某些理论。该画意在告诫父母不要娇惯孩子，但画中精心描绘了一位身着农妇衣裳的美丽少妇以欣赏的目光看着自己任性的儿子。画中环境杂物很有生活气息，唯独人物，尤其小孩的形象不太自然，而小狗却画得挺生动。

图 B-9　格勒兹的油画《宠坏的孩子》（1773）

　　现在，我们把这个原则应用于人的精神生活。在精神生活中决定特征等级的方法，就是用历史来衡量特征变化的程度。最稳定的特征是最基本的、最普遍、与本体关系最密切的特征。不论在心理方面还是在生理方面，必须把个人身上的原始特征和后来的特征加以区别，把元素和元素的配合加以区别；因为元素是最初的东西，元素的配合是以后演化出来的。凡是为一切智力活动所共有的特征才是基本的特征。

　　可见，最稳定的特征占据最高、最重要的地位，而特征之所以更稳定，是因为更接近

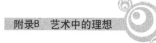

本质,在更大的范围内出现,只能由更剧烈的变革加以铲除。艺术品等级的高低取决于它所表现的历史特征或心理特征的重要、稳定与深刻的程度。

B.3 人体有其内在特征

同一原则可以应用在人体艺术方面,现在,我们要为人体和人体艺术,即雕塑与绘画,建立一个相似的等级。按照同样的方法,我们先找出哪些是人身上最重要、最稳定的特征。

首先,时髦的衣着是人身上极容易变化的特征,每两年或至多每十年就有变化。但衣服只是一个外表、一种装饰,举手就能拿掉。人体主要的东西是活的身体本身,其余的都是附属品。另外,一些职业与社会地位的特点也不太重要。铁匠的胳膊与律师的胳膊不同,军官走路跟教士不一样。这些特征相当稳固,在人身上会保留一辈子。但是一个很轻微的事故就能产生或者去除这一类特征。唯一的原因是偶然的出身与教育使人的地位环境变换了,就会产生相反的特点。城里人接受农民的教养,就有农民的姿态;农民接受城里人的教养,就有城里人的姿态。经过 30 年教育后,只有心理学家和道德学家才能辨别出出身的标记。

雷诺兹与荷迦斯、庚斯博罗三人是 18 世纪英国画坛上最杰出的艺术家。雷诺兹早年曾游历于意大利,虽然非常崇拜米开朗基罗,但画风上更多地具有拉斐尔的母罗和提香的艳丽。此画中的妇女们正在装饰婚姻之神许门的雕像。

图 B-10 雷诺兹的油画《装饰许门像的三个贵妇》(1773)

历史时期的影响,虽然对精神发生着极大的作用,但在肉体上只留下一点痕迹。路易十四时代重视的思想感情和现在完全不同,但人体的骨骼并无差别。全多在欣赏肖像、雕像和版画的时候,会发现那时的人姿态更庄严,更含蓄。变化最多的是脸,文艺复兴时期的人的脸,像我们在凡·代克画的肖像上看到的,比现代人的脸表情更刚强、更单纯;几个世纪以来,我们头脑里的层次细微、变化不定的观念之多、趣味的复杂、思想的骚动、精神生活的过度、连续的劳动对我们的束缚,使眼神和表情变得细腻、困惑、苦闷。肉体的某种变化对人的精神影响极大,对生理却影响极微。脑子里有一点儿细微变动,就

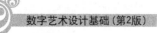

能造成疯子、白痴或天才。因此,我们能根据历史区分出精神特征的主次,却不能根据历史衡量人体特征的主次变化。

所以,我们要采取另一途径,指导我们的仍然是特征从属的原理,我们要在人体上找出它的元素所固有的特征。

例如,在工作室中看到一个裸体模特儿,她身体的各个部分之间有什么共同点呢?在整体的每一部分不断出现而又有变化的元素是什么呢?从形式上看,这个元素是附有筋腱而由肌肉包裹的骨头,每根骨头都有它的关节、窝、凸出的角,起到支撑或杠杆作用,以及有伸缩性的肉,在一松一紧之间帮助骨头转移位置,做各种动作。肉眼所见的人的本质无非是一副附有关节的骨骼和一层肌肉全部很严密地连在一起,构成一架能做各种动作的灵巧的机器。如果考察人体时再考虑到种族、水土和气候引起的变化、肌肉的软硬、各个部分的比例的不同、躯干与四肢的细长或臃肿,那就掌握了人体的全部基本结构,像雕塑或素描所体现的那样。

在人体表面还包着第二层东西,也是各个部分所共有的,就是皮肤。皮肤因为下面有小血管而略带蓝色,因为和布满筋肉的膜附在一起而略带黄色,因为充满血液而略带红色,因为接触腱膜而略带螺钿色。有时光滑,有时起皱纹,色调的丰富与变化无与伦比,在阴影中会发亮,在阳光中会颤动。总之,皮肤是覆盖在肌肉上的一张透明的网。倘若除此以外再注意到种族与气质的不同而带来的差别,注意到淋巴质、胆汁质或多血质的人的皮肤的差别,有时娇嫩、疲软、粉红、雪白、苍白,有时坚硬、结实、颜色金黄,那就掌握了有形的生命的第二个要素,也就是画家的天地,这些只有色彩能表现。以上都是人体的内在的、深刻的特征,既然这些特征与活人分不开,因此是稳定的。

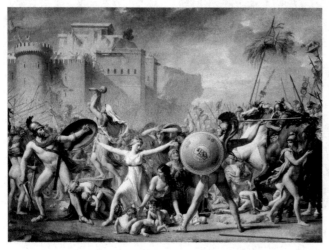

1794年大革命失败,达维特被捕入狱。在革命的低潮中,他改变了政治主张和艺术见解,放弃了"共和论",出现了"达维特的转向"。该作品是他转向后的代表作,仍取材于罗马野史,描绘了萨列宾妇女们正在呼吁停止战争。

图 B-11　达维特的油画《萨列宾妇女》（18世纪）

B.4　作品等级反映特征等级

造型艺术价值的等级相当于人体特征的价值。当别的方面都相等时,一幅画或一个雕像的精彩程度在于它所表现的特征的重要程度。因此,最低一级的是只注重表现人体

上的衣着,表现时尚服装或一般衣着的素描、水彩画、粉笔画、小型雕像几乎等于时装的样本,衣服画得极其夸张。艺术家不考虑人体的变形,他只喜欢时尚的漂亮、衣料的光彩、手套合乎款式、精致的发髻。他是用画笔的记者,他只迎合一时的风尚。不出20年,他的衣着过时了。许多这一类的图画在1830年时很生动,现在已成为丑陋不堪的历史文件。

安格尔认为"希腊人的艺术都是那样精美无暇""世上唯有他们是绝对的真实、绝对的美"。他的艺术远离现实,但技巧上却将古典艺术原则运用得更明朗、完整、系统化。画中的少女是他创造的最完美的裸体形象。

图 B-12　安格尔的油画《泉》(1856)

另外一些画家则只配做作家,他们的作品表现职业、地位、性格与历史时期的特点。他们只看见人的精神,注意德行或恶习、情欲或习惯的印迹。色彩、素描、人体的真实性与美丽在他们的作品中都居于次要地位。他们用形体、姿态、颜色所表现的,或是一个时髦妇女的轻佻,或是一个赌徒的堕落,一大堆现实生活中的活剧或喜剧,全都含有教训或者很有风趣,几乎每件作品都有劝善惩恶的作用。严格说来,他们太注重描写心灵、精神、情绪,人物不是过火便是僵硬,作品往往流于漫画,成为插图。他们处理历史题材也有着同样的局限。他们不用画家的观点而用历史学家的观点,指出一个人物、一个时代的道德意识。用考古学和心理学的材料组成的作品充其量只起着讽刺诗与戏剧的作用。绘画侵入了文学的范围,或者更正确地说,文学侵入了绘画。一件造型艺术的作品,它的美首先在于造型的美。任何一种艺术,抛弃它所特有的引人入胜的方法,而借用别的艺术的方法,必然降低自己的价值。

一个显著的例子就是意大利绘画史。500年中有许多正反两面的证据指出人体要素的特征在绘画史上多么重要。肉体生活在作品中占的地位决定作品的完美程度。在某一个时期,人的身体,有肌肉包裹的骨骼,有色彩有感觉的皮肉,单凭它们本身的价值受到了喜爱,并且被放在第一位,那就是意大利绘画的鼎盛时代。那个时代留下的作品公认为最美,所有的画派都奉之为典范。而在别的几个时期,对人体的感觉有时还嫌不够,有时被放在次要地位,那便是意大利绘画的童年时代、退化时代或衰落时代。在这些时

代,他们没有掌握人体的基本特征,艺术家的天赋无论如何优异,都只能产生低级的或二流的作品。因此,作品的价值与基本特征所占据的地位紧密相关。作家首先应当创造活的心灵,雕塑家和画家首先应当创造活的身体。艺术史上各个时代的作品等级便是以这个原则来定的。

卡诺瓦(1757—1822)不仅是意大利,而且也是全欧洲古典主义雕塑最主要的代表。该作品浮现出一种青春热烈的感觉,散发出一种不加雕琢、萦绕回旋之美。这件作品是他追求形式和完美的集中体现,也是新古典主义雕塑的一个范例。

图 B-13　卡诺瓦的雕塑《丘比特和普赛克》 (18 世纪)

总之,越是伟大的艺术家,越是把他本民族的气质表现得深刻:像诗人一样,他不知不觉地给历史提供了内容最丰富的材料。他提炼出肉体生活的要素并加以扩大,正如诗人勾勒出精神生活的要素并加以扩大。历史家在图画中辨别出一个民族的肉体的结构与本能,正如在文学中辨别出一种文化的结构与精神倾向。

这是米勒最伟大的作品,表现的是 3 个法国农妇在收割过的麦田中捡拾落穗。它来源于法国农村的一种习俗:假如拒绝拾穗者进入你的田地,神会让你在第二年遭受歉收的厄运。这幅严肃、淳朴的画作在1857 年的沙龙展上却引起不怀好意的保守人士的攻击,他们在画里看到的是政治性作品所暗示的贫苦控诉。

图 B-14　米勒的油画《拾穗者》 (1857)

因此,作品的重要程度取决于特征的重要程度。特征的价值与艺术品的价值完全一致,艺术品表现了特征,就具备特征在现实事物中的价值。特征本身价值的大小决定作品价值的大小。特征经过作家或艺术家的头脑,从现实世界过渡到理想世界。艺术品的

等级反映特征的等级。在自然界的顶峰是控制别的力量的最强大的力量,在艺术的顶峰是超过别的作品的杰作。两个顶峰高度相同,最高的艺术品所表现的便是自然界中最强大的力量。

这是画家最著名的代表作,是对 1830 年七月革命的真实记录,更是对革命的浪漫主义赞歌。画面中心的裸着上身的女子象征着自由女神,她高举着法兰西共和国的旗帜,赤脚踏过云层和尸体,激励战斗的民众奋进。

图 B-15　德拉克洛瓦的油画《自由引导人民》(1830)

B.5　有益于个人和团体的精神特征

各种特征在等级上所占的位置取决于它对我们有益或有害的程度。文学作品的等级相当于精神特征有益的等级,表现有益特征的作品必然高于表现有害特征的作品。表现英雄的作品就比表现懦夫的作品价值更高。

前面,我们按照特征的重要程度来考察特征,现在,要按照特征的有益程度来考察特征,这就是我们比较各个特征的第二个观点。特征是一种自然力量,它受到两种考验。第一个考验是别的力量对它发生作用时,特征保持的完整程度与抵抗时间的长短,决定特征等级的高低。特征受到的第二个考验是特征位置的高低取决于不受外界影响的时候,它对自己发生作用,随着具备这些特征的个体或集体趋于消灭或发展,特征本身也趋于消灭或发展,并且要看消灭或发展的程度如何。在第一个考验中,我们走向构成事物元素的基本力量,结果是艺术与科学有关。在第二个考验中,我们走向构成事物的目标的高级形式,结果是艺术与道德有关。

个人对生活有两个主要的方向:认识或者行动。因此,我们在个人身上发现两种主要机能,即智力与意志。由此可以推论,一切意志与智力的特征,凡是能帮助人的行动与认识的,便是有益的,反之是有害的。

在哲学家与学者身上,有益的特征是对细节有正确的观察力和记忆力,能快速参悟事物的规律,治学态度审慎谨严,能对一切假定进行长期的有系统的检验;在政治家与事业家身上,有益的特征是永远的警觉和可靠的掌舵的机智,通情达理,不断适应事物的变化,冷静的本能使他能掌握可能的局势与实在的局势;在艺术家身上,有益的特征是微妙

的感觉，能够使事物在内心自然而然地再现，对事物的主要特征与周围的和谐有敏锐的和独特的领会。

卡尔·约翰街是蒙克（1863—1944）的家乡奥斯陆最著名的街道。蒙克说："我要表现在晴朗的春日里令人兴奋的节庆气氛。"但蒙克内心中的节日气息却是一群不安、孤寂、骷髅般的游魂，而那个与人群反方向孤独前进的人就是蒙克。

图 B-16　蒙克的油画《卡尔·约翰街的黄昏》（1892）

　　一套特殊才能就是帮助一个人达到目标的力量，而每种力量在各自的领域内都是有益的，因为一旦缺少或是力量退化、不足，就会使那个领域荒芜。同样，意志也是这一类力量，它本身是有益的。不仅一切有关智力的部分，如明察、天才、智慧、理性、机智、聪明，并且一切有关意志的部分，如勇敢、独创、活跃、坚强、镇静，都是构成理想人物的片段，根据我们的定义，都是有益的特征的要素。

同为象征主义艺术家，在蒙克这里，却由克里姆特的优美思索变成了焦虑、恐慌和压抑的呐喊。在这里，艺术已经完成了它的伟大转型，古典写实的人体和细腻的笔触都消失了，画家用粗大的色块和笔触、变形的人物和平面的构图自由地表达着内心。

图 B-17　蒙克的油画《呐喊》（1893）

再来考察个人在团体中的作用。哪一种素质能使个人的生活有益于他所隶属的社会呢？个人有益于别人的内部动力又在哪里呢？有一种超乎一切之上的动力，就是爱，爱的力量。爱是最有益的特性，在我们所要建立的等级上居于第一位。我们看到爱就感动，不论爱采取什么形式，是慷慨慈悲、和善温柔，还是天生的善良。我们的同情心因它共鸣，不管它的对象是什么：是男女之爱情、父母子女的爱、兄弟姊妹的爱，还是巩固的友谊，两个毫无血统关系的人互相信任，彼此忠实。爱的对象越广大，我们越觉得崇高。

在历史上，在人生中，我们最钦佩的是为大众服务的精神。我们钦佩爱国心，我们钦佩那种无比的热情，使多少不求名利的发明家在艺术、科学、哲学、实际生活中促成一切美妙或有益的作品和制度；我们钦佩一切崇高的美德，诚实、正直、荣誉感、牺牲精神，以世界的名义发展人类的文明。

B.6 集中元素表现特征

特征不但要具有最大的价值，还应该在艺术品中尽可能地支配一切，轮廓才能完全突出，特征在艺术品中才比在实物中更显著。要做到这一点，作品的各个部分必须通力合作，集中了表现特征。也就是说，一幅画、一个雕像、一首诗、一座建筑物、一曲交响乐，其中所有的效果都应当集中。集中的程度将决定作品的地位。所以，效果集中成为衡量艺术品价值的第三个尺度。

以文学艺术为例。首先要辨别构成文学作品的各种元素。第一种元素是性格，就是具有显著性格的人物，而性格中又有好几个部分。一个儿童出生后，他像父母亲，像他的种族；但是，从血统遗传下来的特性在他身上有特殊的分量和比例，又使他不同于他们。这种天生的精神本质同身体的气质相连，合成一个最初的背景；教育、榜样、学习，童年与少年时代的一切事故、一切行动，或与背景对抗，或者给予补充。这些不同力量的结合集中，就在人身上留下烙印，成为一些突出的或强烈的性格。在大艺术家的作品中描写的性格元素与真实的性格相同，但比真实的性格更有力量。他有一个广大的骨架支持，有一种深刻的逻辑做他的结构。这种构造人物的天赋以莎士比亚为最高。他的每个角色，在一个字眼、一个手势、思想的一个触机、一个破绽、说话的一种方式之间自有一种呼应、一种征兆，泄露人物的全部内心，过去与未来。

文学作品的第二种元素是情节——遭遇与事故。人物的性格决定以后，性格所受的挫折必须能表现这个性格。在此，艺术又高于现实，因为现实中事情往往不是这样进行的。某个伟大而坚强的性格，由于没有机会或者没有刺激的因素，往往默默无闻，无所表现。因此，艺术家必须使人物的遭遇与性格配合。这是第二种元素与第一种元素的一致。

所谓线索或情节，正是指一连串的事故和某一类遭遇被特意安排来暴露性格，搅动心灵，使原来为单调的习惯所掩盖的本能浮到面上，像莎士比亚那样揭露他们的贪欲、疯狂、暴烈，以及在我们心灵深处蠢动、狂怒、吞噬一切的妖魔。一个人物可以受到各种不同的考验，许多考验安排得越来越严酷而达到高潮——最后把人物推到大功告成或者堕入深渊的路上。可见，集中的规律对于细节和总体同样适用。作家为了谋求某种效果而

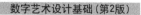

汇合一个场面的各个部分，为了要故事收场而汇合所有的效果，为了表现心灵而构成整个的故事。总的性格与前前后后的遭遇汇合之后，表现出性格的真相和结局，达到最后的胜利或最后的毁灭。

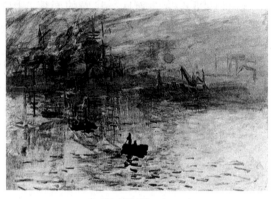

(a) 《日出印象》（1872）　　　　　　　　　　(b) 《睡莲》（1916）

莫奈（1840—1926）是印象主义的典型代表和领袖，自始至终坚守印象主义的原则，印象主义的名称也是由他这幅《日出·印象》而来的。他的作品全都是自然中的写生，用颤动的笔触和纯净的色彩捕捉着空气中光的微妙。他晚年名扬全国，经济收入大大增加。为了更好地接近自然，他在巴黎的南郊建起了有花园的画室。《睡莲》就是这一时期的作品。印象主义以忠实地再现自然风光为目的，但他们对光和色的大胆表现却引发了绘画的革命。

图 B-18　莫奈的油画

最后一种元素就是风格。性格和情节两种元素只是内容，风格把内容包裹起来，只有风格浮在面上。一部书不过是一连串的句子，我们通过这些句子作媒介来感受作品。因此，风格的效果必须和其他元素的效果一致，才能创造强烈的总印象。

德加（1834—1917），早期受古典大师安格尔的影响，注重形体和线条，不重视光影变化及瞬间印象；重视素描和速写，不重视色彩；重视人物造型，而不重视对户外风光的描绘。随着与印象主义画家的交往，他开始偏爱色粉造成的晕影纹路，舞女是他最爱表现的题材。

舞台上的舞女不是名演员，也不是社会名媛，而是普通演员。画家以她们的舞姿为媒介，刻意追寻光与色的表现。通过对舞女的造型描绘，表现出强烈的灯光反射效果。这幅以室内灯光为描绘对象的作品成为印象派绘画中最脍炙人口的佳作。舞台上的布景与地毯衬托着光照下的舞女，显得虚无缥缈、绚丽变幻，构成一个美的世界。

图 B-19　德加的色粉画《舞台上的舞女》（1877）

但是,句子有各种形式,因此可以有各种效果。它可能是韵文或散文,组成句子的单字也有特性。单字或是一般的、高雅的,或是专门的、枯燥的,或是通俗的、耸动听闻的,或是抽象的、黯淡的,或是光彩焕发、色调鲜艳的。总之,一个句子是许多力量汇合起来的一个总体,诉诸读者逻辑的本能、音乐的感受、原有的记忆、幻想的活动;句子从神经、感官、习惯各方面触动整个人。所以,风格必须与作品的其他部分配合。这是最后一种集中。大作家对于每一种节奏、每一种句法、每一个字眼、每一个声音、每一种字的连接、声音的连接、句子的连接,都是清清楚楚地感觉到它的效果,有意识地运用的。这里艺术又高于现实,因为风格经过这样选择、改变、配合以后,创造的人物比真实的人物更符合他的性格。

总之,一切风格都表示一种心境,或是松弛或是紧张,或是激动或是冷淡,或是心神明朗或是骚乱惶惑,而境遇与性格的作用或者加强或者减弱,要视风格的作用和它一致或者相反而定。艺术家在作品中越是集中能产生效果的多种元素,他所要表达的特征就越占支配地位。所以,全部技术可以用一句话概括,就是用集中的方法表达。

荷兰小画派在风俗画和风景画上都取得了很高的艺术成就。这幅画描绘的是云层滚滚的天空下的田野。画中的地平线画得很低,天空面积略大,具有倾压之势。因为荷兰小画派画家们天性中生活的满足和对自然的热爱,使荷兰风景画具有一种特别的感人魅力。

图 B-20　雷斯达尔的油画《麦田》(17世纪)

我们再来分析表现人体绘画艺术的元素。在一幅画上首先注意到的是人体,人体可以分出两个主要部分:一个是由骨头与肌肉组成的总的骨骼,另一个是包裹骨骼的外层,就是有感觉、有色泽的皮肤。这两个元素必须保持和谐,在米开朗基罗的英雄式的肌肉上,绝不会出现高雷琪奥的女性的白皙皮肤;第三个元素——姿势与相貌也是如此。某些笑容只适合某些人体,鲁本斯笔下营养过度的角斗士永远不会有达·芬奇人物的深思、微妙与深刻的表情。这是一些简单的协调,还有一些更深刻而同样必要的协调。事实上,所有的肌肉、骨头、关节及人身上一切细节都有独特的效能,以表现不同的特征。

最重要的元素也许就是色彩。除了用作模仿以外,色彩本身也有它的意义。一组不表现实物的色彩可能丰满或贫乏、典雅或笨重,色彩的不同配合给我们不同的印象。一幅画是一块着色的平面,各种色调和光线的各种强度按照某种选择来分配,这便是色彩的内在的生命。色调与光线构成人物、衣饰、建筑物,并不妨碍色彩原始的特性发挥它的全部作用,显出它的全部重要性。因此,色彩本身的作用极大,画家在这方面所作的选择能决定作品其余的部分。

这是英国绘画史上最优秀的风景画之一，描绘的是著名战舰特米雷勒号在落日的余晖下被一艘小火轮缓缓地拖向解体场港口。晚霞的色彩是一片火红，海水被夕阳照得分外耀眼，周围宁静异常，黄昏使一切显得疲惫不堪。

图 B-21　透纳的油画《战舰归航》（19 世纪）

至此，我们有了决定艺术品的优秀及其等级的原则了。艺术品是一个由许多部分组成的总体，有时是整体创造出来的，例如建筑与音乐；有时是按照实物复制出来的，例如文学、雕塑、绘画。艺术的目的是用这个总体表现某些主要特征，并且，作品中的特征越显著，越占支配地位，作品越精彩。

这是凡·高最著名的作品，也是他所有作品中画面最明亮的一幅。该画是 1888 年他搬到法国南部曼波列与高更生活在一起的时候创作的，这是他生命中难得的安静时光。向日葵如火焰般明亮的花瓣宣示着生命的狂喜。

图 B-22　凡·高的油画《向日葵》（1888）

我们用两个观点来分析显著的特征：一是看特征是否更重要，即是否更稳定、更基本；二个是看特征是否有益，就是对具备该特征的个人或集团，是否有助于他们的生存和发展。这两个观点可以衡量特征的价值，确定两个衡量艺术品价值的尺度。这两个观点也可以归结为一个，重要的或有益的特征不过是对同一力量的两种估计，一种着眼于它对别的东西的作用，另一种着眼于它对自身的作用。由此推断，特征既然有两种效能，就

有两种价值。于是,我们研究特征怎么能在艺术品中比在现实世界中表现得更分明。艺术家运用作品所有的元素,把元素所有的效果集中起来的时候,特征的形象才格外显著。这样便建立起第三个尺度。而我们看到,作品所感染所表现的特征越居于普遍的、支配一切的地位,作品越美。

《石工》和《奥尔南的葬礼》引起了喧嚣,迫使库尔贝在1851年缓和了他对公众的挑战。这幅《乡村姑娘》不再突出强调贫困,而是将人物放在宁静、明亮的风景中。这种"现实主义"应该说处处都没有超过界限,现实只是表现偶然性的一个借口而已,这与印象主义是一致的。

图 B-23 库尔贝的油画《乡村姑娘》(1851)

【实验与思考】艺术中的理想

本实验的目的如下:

(1) 学习有关"艺术特征"等知识内容,理解"艺术中的理想"的基本观点。

(2) 通过对艺术理想的认识,学习欣赏和分析艺术作品的方法。

(3) 初步了解著名艺术大师丢勒和安格尔及其主要作品。

1. 工具/准备工作

在开始本实验之前,请认真阅读本附录的相关内容。

需要准备一台安装了浏览器,能够访问因特网的计算机。

2. 实验内容

(1) 请简单阐述本附录所论述的主要艺术哲学观点。

① 所有特征都有价值,并且作品的价值有高低: _____

② 特征占支配地位: _____

③ 人体有其内在特征: _____

④ 作品等级反映特征等级：_____

⑤ 有益于个人和团体的精神特征：_____

⑥ 集中元素表现特征：_____

(2) 请分析并简述判别作品等级的"三个尺度"。

(3) 请阅读下文。

丢 勒

　　丢勒(1471—1528)出生在纽伦堡的一个首饰匠家庭,自幼表现出极高的绘画天赋。13岁时,他画了一幅自己的肖像,形象、生动、逼真。19岁时,他为父亲画的肖像充分显示出成熟的素描功力。15岁时,他师从纽伦堡艺术大师沃尔格姆特。满师后,他沿着莱茵河游历了德国的法兰克福、科隆、巴赛尔……他曾两次前往意大利,欣赏乔托的壁画,拜访文艺复兴运动的创始人贝里尼。他与拉斐尔会面,并送给拉斐尔一幅自画像,拉斐尔回赠了自己的画作作为答谢。多年的旅行考察,尤其是对意大利文艺复兴时期造型艺术成就的吸收借鉴,对丢勒世界观的形成和艺术的发展起了决定性作用。

(a) 22岁自画像

(b) 26岁自画像

(c) 28岁自画像

图 B-24　丢勒的自画像

丢勒被誉为"自画像之父",他创作的一系列自画像(图 B-59)成为西方美术史上一件非常歌德式的举动。丢勒现存的作品有 1000 余件,包括版画、油画、水彩画和素描。其中,以版画最具影响力。他还是世界上最早创作水彩画的画家之一。

丢勒博学多才,除了画家,他也是数学家、机械师、建筑学家,他发明了一种建筑学体系,创立了筑城学理论。作为美术家,他刻苦探索新的美学原理,在透视法和人体解剖学方面卓有成就,著有《绘画概论》和《人体解剖学原理》。

在德国,丢勒享有很高的声誉。自 1815 年始,全国每年都要举办以他的名字命名的"阿尔布列希特·丢勒节"。1840 年,政府在他的故乡纽伦堡竖立起一座丢勒的雕像,这是德国为艺术家设立的第一座公共纪念雕像。

请分析 请通过因特网搜索、欣赏更多丢勒的作品,并根据网络资料了解丢勒所处的艺术地位,简单描述之。

(4) 请阅读下文。

安 格 尔

安格尔(1780—1867),法国画家。生于蒙托邦,卒于巴黎。早年入图卢兹学院,6 年后在 J. L. 大卫的画室工作。1801 年以《阿伽门农的使者》一画获罗马大奖。此后到罗马学习和工作近 20 年,其间曾任罗马法兰西学院院长。1824 年回国为蒙托邦教堂绘制《路易十三的誓愿》,翌年被选为皇家美术院院士。由于他在绘画方面的杰出贡献,蒙托邦市在 1863 年授予他黄金桂冠称号。

图 B-25 安格尔

他崇拜希腊罗马艺术和拉斐尔,和大卫一样捍卫古典法则,但又对中世纪和东方异国情调表现出浓厚的兴趣,因而被一些艺术史学家戏剧性地划入浪漫主义画派。

他对表现女性裸体充满了热情。从 1820 年开始直到 1856 年才最后完成的《泉》(见图 B-12)是他毕生致力于美的追求的结晶。这虽是他晚年的作品,但所描绘的女性的美姿却超过了他过去所有的同类作品。他的作品把对古典美的理想和对具体对象的描绘表达到了完美统一的程度。

请分析 以图 B-26 为例,请通过因特网搜索、欣赏更多安格尔的作品。请写一篇短文,尝试评价安格尔的作品。

(a) 里维耶夫人肖像

(b) 保罗与弗兰西斯卡

(c) 莫第西埃夫人

(d) 女奴

(e) 土耳其浴女

(f) 瓦平松的浴女

图 B-26　安格尔的油画作品

（5）许多优秀的雕塑作品从不同的角度反映了人民生活、民族精神以及人类的文化等等，试从某一个侧面具体分析某一件作品，并简单介绍之。

3. 实验总结

4. 实验评价（教师）
